第1章　创意字体标志设计

第2章　清新自然风个人名片

第1章　立体风格文字标志设计

第6章　教材封面设计－立体效果

第4章　儿童主题户外广告

第5章 三折页画册设计–展示效果

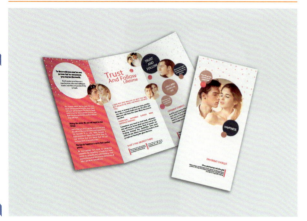

第5章 三折页画册设计–内页

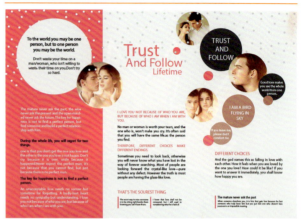

第5章 企业宣传画册

第5章 艺术品画册内页设计

第2章 健身馆业务宣传名片

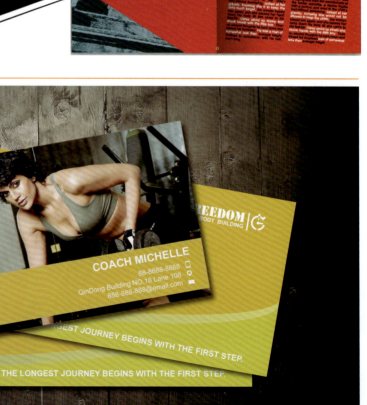

第5章 三折页画册设计-封面封底

第4章 动物保护主题公益广告

第8章 数码产品购物网站

第8章 动感音乐狂欢夜活动网站设计

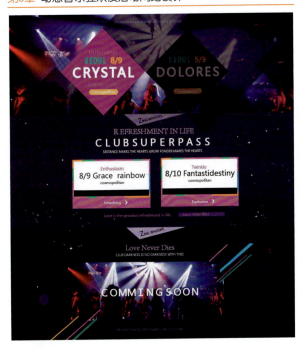

第4章 旅行社促销活动广告

第6章 教材封面设计

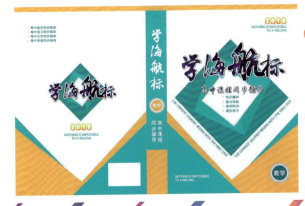

第12章 干果包装盒设计

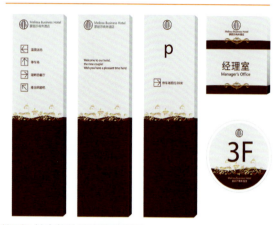

第12章 商务酒店导视系统设计-02

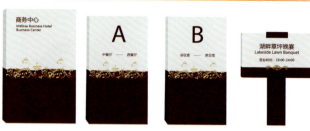

第9章 旅行杂志内页版式设计

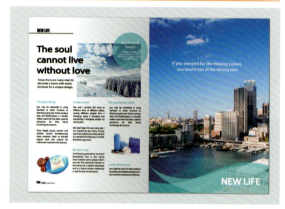

第9章 社交软件用户信息界面

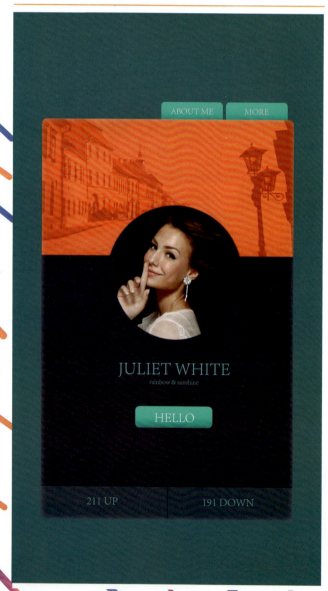

第10章 产品功能分析图设计

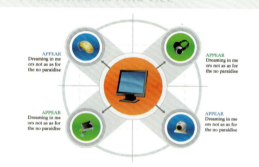

第10章 扁平化信息图设计

第7章 果汁饮品包装设计

第8章 旅游产品模块化网页设计

第9章 手机游戏启动界面

第10章 儿童食品调查分析信息图形设计

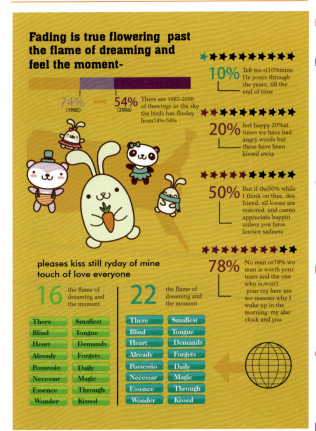

第3章 卡通风格文字招贴

第3章 黑白格调电影宣传招贴

第9张 邮箱登录界面

第7章 月饼礼盒设计

第2章 简约商务风格名片设计

第7章 干果包装盒设计

第11章 创意文化产业集团VI设计_ 封面

第11章 创意文化产业集团VI设计– 封底

第11章 创意文化产业集团VI设计–1

第11章 创意文化产业集团VI设计–2

第11章 创意文化产业集团VI设计–3
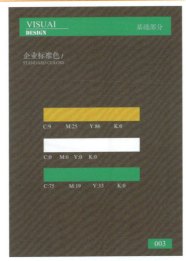

第11章 创意文化产业集团VI设计–4

第11章 创意文化产业集团VI设计–5

第11章 创意文化产业集团VI设计–6

第11章 创意文化产业集团VI设计–7

第11章 创意文化产业集团VI设计-8　　　第11章 创意文化产业集团VI设计-9　　　第11章 创意文化产业集团VI设计-10

第1章 中式古风感标志设计

BETWEEN THE MOUNTAIN AND WATER

山 | 水 | 之 | 间

第3章 动物主题招贴设计　　　第6章 杂志封面设计

Illustrator CC 商业案例项目设计完全解析

中文版

赵庆华 编著

内容简介

本书是一本全方位讲授平面设计中最为常见的设计项目类型的案例解析式教材，全书分为12章，第1章为标志设计、第2章为名片设计、第3章为招贴设计、第4章为广告设计、第5章为画册样本设计、第6章为书籍杂志设计、第7章为产品包装设计、第8章为网页设计、第9章为UI界面设计、第10章为信息图形设计、第11章为VI设计、第12章为导视系统设计。本书基本涵盖平面设计师或相关行业工作涉及的常见任务。

本书附赠DVD光盘一张，内容包括本书案例的案例文件、素材文件、视频教学文件，方便读者在学习的过程中利用光盘中的素材文件以及案例文件进行练习。

本书内容由浅入深，针对性强，不仅适合作为平面设计人员的参考手册，也可作为大中专院校和培训机构平面设计及相关专业的学习教材。

本书封面贴有清华大学出版社防伪标签，无标签者不得销售。
版权所有，侵权必究。举报：010-62782989，beiqinquan@tup.tsinghua.edu.cn。

图书在版编目(CIP)数据

中文版Illustrator CC 商业案例项目设计完全解析 / 赵庆华编著. -- 北京：清华大学出版社，2016（2023.8重印）
ISBN 978-7-302-43374-3

Ⅰ.①中… Ⅱ.①赵… Ⅲ.①商业广告—计算机辅助—设计—图形软件 Ⅳ.①J524.3-39

中国版本图书馆CIP数据核字(2016)第074766号

责任编辑：陈冬梅
封面设计：杨玉兰
责任校对：周剑云
责任印制：杨 艳

出版发行：清华大学出版社
　　网　　址：http://www.tup.com.cn, http://www.wqbook.com
　　地　　址：北京清华大学学研大厦A座　　邮　编：100084
　　社 总 机：010-83470000　　邮　购：010-62786544
　　投稿与读者服务：010-62776969, c-service@tup.tsinghua.edu.cn
　　质量反馈：010-62772015, zhiliang@tup.tsinghua.edu.cn
印 装 者：涿州汇美亿浓印刷有限公司
经　　销：全国新华书店
开　　本：190mm×260mm　　印　张：20.25　　插　页：4　　字　数：491千字
　　　　　（附光盘1张）
版　　次：2016年5月第1版　　印　次：2023年8月第6次印刷
定　　价：79.80元

产品编号：066733-01

前言

　　Adobe Illustrator 是 Adobe 公司推出的矢量图形制作软件，广泛应用于印刷出版、广告设计、书籍排版、插画绘图、多媒体图像处理、网页设计等行业。基于 Adobe Illustrator 在平面设计行业的应用度之高，我们编写了本书，并选择了平面设计中最实用的 12 个项目类别，基本涵盖平面设计师或相关行业日常工作涉及的常见任务。

　　本书与同类书籍大量软件操作方式的编写方式相比，最大的特点在于本书更侧重于从设计思路的培养到项目制作完成的完整流程。本书的每一章都是一种类型的平面设计项目，并从类型设计项目的基础知识出发，逐步介绍该类型设计项目的特点和要求，随后通过典型的商业案例进行实战练习。

　　商业案例的设计流程：与客户沟通—分析客户诉求—确定设计方案定位—确定配色方案—确定版面构图方式—进行设计方案的制作。基于以上流程，本书商业案例的讲解从"设计思路"入手，首先分析案例的类型以及项目诉求，根据客户的要求为设计方案确定一个合理的定位，以此作为整个设计方案的设计基础；然后在"配色方案"和"版面构图"两个小节，通过对项目的配色以及构图方式进行分析，使读者了解为什么要选择这种配色方式/构图方式、选择这种方式的灵感从何处而来，以及其他可用的配色方式/构图方式等。

　　本书在案例制作的软件操作讲解过程中，还给出了实用的软件功能技巧提示以及设计技巧提示，可供读者扩展学习。

　　本书各章最后列举了优秀的设计作品以供欣赏，希望读者在学习各章内容后通过欣赏优秀作品既能够缓解学习的疲劳，又能够从优秀作品中汲取"营养"。

　　本书内容安排如下。

　　第 1 章 标志设计：主要从标志设计的含义、标志的类型、标志设计的表现形式、标志的形式美法则等方面来学习标志设计。

　　第 2 章 名片设计：主要从名片的常见类型、构成要素、常见尺寸、构图方式以及印刷工艺等方面来学习名片设计。

　　第 3 章 招贴设计：主要从招贴的含义、常见的招贴类型、构成要素、表现手法和表现形式等方面来学习招贴设计。

　　第 4 章 广告设计：主要从广告的含义、广告的常见类型、广告的版面编排、广告的设计原则等方面来学习广告设计。

　　第 5 章 画册样本设计：主要从画册样本设计的含义、画册样本设计的分类、画册样本设计的常见形式、画册样本设计的开本方式等方面来学习画册样本设计。

　　第 6 章 书籍杂志设计：主要从书籍杂志的含义、书籍的构成元素、书籍的表现形式、书籍的装订形式、书籍设计与杂志设计的异同等方面来学习书籍杂志设计。

　　第 7 章 产品包装设计：主要从产品包装的含义、产品包装的常见分类、产品包装的常用材料等方面来学习产品包装设计。

　　第 8 章 网页设计：主要从网页设计的含义、网页的基本构成部分、网页的基本构成要素、网页的常见布局、网页设计安全色等方面来学习网页设计。

　　第 9 章 UI 界面设计：主要从 UI 界面的含义、UI 界面的基础构成部分、电脑客户端与移动设备客户端的界面差异等方面来学习 UI 界面设计。

　　第 10 章 信息图形设计：主要从信息图形概述、信息图形的常见分类、信息的图形化常见表现形式等方面来学习信息图形设计。

　　第 11 章 VI 设计：主要从 VI 的含义、VI 设计的主要组成部分等方面来学习 VI 设计。

　　第 12 章 导视系统设计：主要从导视系统的含义、导视系统的常见分类等方面来学习导视系统设计。

本书案例以 Illustrator CC 版本软件进行设计，请各位读者使用该版本进行练习。如果使用过低的版本，可能会造成源文件打开时部分内容无法正确显示的问题。由于本书是设计理论与软件操作相结合的教材，所以建议读者在掌握软件基础操作后进行本书案例的练习。

本书面向初、中级读者对象，适合各大院校的专业学生、平面设计爱好者自学参考，同时也适合作为高校教材、社会培训教材使用。随书附赠 DVD 光盘一张，内容包括本书案例的案例文件、素材文件和视频教学文件。

本书由赵庆华编著，其他参与编写的人员还有柳美余、苏晴、郑鹊、李木子、矫雪、胡娟、马鑫铭、王萍、董辅川、杨建超、马啸、孙雅娜、李路、于燕香、曹玮、孙芳、丁仁雯、张建霞、马扬、王铁成、崔英迪、高歌、曹爱德。由于时间仓促，加之作者水平有限，书中难免存在错误和不妥之处，敬请广大读者批评和指正。

编 者

第1章　标志设计

1.1	**标志设计概述** 1	**1.3**	**商业案例：创意字体标志设计** 12
1.1.1	什么是标志 1	1.3.1	设计思路 12
1.1.2	标志的基本组成部分 2	1.3.2	配色方案 13
1.1.3	标志的设计原则 2	1.3.3	版面构图 14
1.1.4	标志的类型 3	1.3.4	同类作品欣赏 15
1.1.5	标志设计的表现形式 3	1.3.5	项目实战 15
1.1.6	标志的形式美法则 4	**1.4**	**商业案例：立体风格文字标志设计** ... 19
1.2	**商业案例：中式古风感标志设计** 6	1.4.1	设计思路 19
1.2.1	设计思路 6	1.4.2	配色方案 20
1.2.2	配色方案 7	1.4.3	版面构图 21
1.2.3	版面构图 8	1.4.4	同类作品欣赏 22
1.2.4	同类作品欣赏 9	1.4.5	项目实战 22
1.2.5	项目实战 9	**1.5**	**优秀作品欣赏** 27

第2章　名片设计

2.1	**名片设计概述** 29	2.2.5	项目实战 35
2.1.1	名片的常见类型 29	**2.3**	**商业案例：清新自然风个人名片** ... 39
2.1.2	名片的构成要素 30	2.3.1	设计思路 39
2.1.3	名片的常见尺寸 30	2.3.2	配色方案 40
2.1.4	名片的常见构图方式 31	2.3.3	版面构图 40
2.1.5	名片的后期特殊工艺 32	2.3.4	同类作品欣赏 41
2.2	**商业案例：简约商务风格名片设计** ... 32	2.3.5	项目实战 41
2.2.1	设计思路 33	**2.4**	**商业案例：健身馆业务宣传名片** ... 44
2.2.2	配色方案 33	2.4.1	设计思路 44
2.2.3	版面构图 34	2.4.2	配色方案 45
2.2.4	同类作品欣赏 34	2.4.3	版面构图 46
		2.4.4	同类作品欣赏 46

2.4.5　项目实战 ... 47
2.5　优秀作品欣赏 ... 53

第3章　招贴设计

3.1　招贴设计概述 ... 54
　　3.1.1　认识招贴 ... 54
　　3.1.2　招贴的常见类型 55
　　3.1.3　招贴的构成要素 55
　　3.1.4　招贴的创意手法 56
　　3.1.5　招贴的表现形式 58
3.2　商业案例：动物主题招贴设计 59
　　3.2.1　设计思路 ... 59
　　3.2.2　配色方案 ... 60
　　3.2.3　版面构图 ... 60
　　3.2.4　同类作品欣赏 61
　　3.2.5　项目实战 ... 61
3.3　商业案例：卡通风格文字招贴 64
　　3.3.1　设计思路 ... 64
　　3.3.2　配色方案 ... 65
　　3.3.3　版面构图 ... 65
　　3.3.4　同类作品欣赏 66
　　3.3.5　项目实战 ... 66
3.4　商业案例：黑白格调电影宣传海报 ... 71
　　3.4.1　设计思路 ... 71
　　3.4.2　配色方案 ... 71
　　3.4.3　版面构图 ... 72
　　3.4.4　同类作品欣赏 72
　　3.4.5　项目实战 ... 73
3.5　优秀作品欣赏 ... 76

第4章　广告设计

4.1　广告设计概述 ... 78
　　4.1.1　什么是广告 ... 78
　　4.1.2　广告的常见类型 78
　　4.1.3　广告的版面编排 81
　　4.1.4　广告设计的原则 82
4.2　商业案例：旅行社促销活动广告 ... 83
　　4.2.1　设计思路 ... 83
　　4.2.2　配色方案 ... 84
　　4.2.3　版面构图 ... 84
　　4.2.4　同类作品欣赏 85
　　4.2.5　项目实战 ... 85
4.3　商业案例：儿童主题户外广告 89
　　4.3.1　设计思路 ... 90
　　4.3.2　配色方案 ... 90
　　4.3.3　版面构图 ... 91
　　4.3.4　同类作品欣赏 92
　　4.3.5　项目实战 ... 92

4.4	商业案例：动物保护主题公益广告 97		4.4.3	版面构图 99
			4.4.4	同类作品欣赏 99
	4.4.1 设计思路 97		4.4.5	项目实战 100
	4.4.2 配色方案 98		4.5	优秀作品欣赏 103

第5章　画册样本设计

5.1	画册样本设计概述 104		5.3.1	设计思路 112
	5.1.1 认识画册样本 104		5.3.2	配色方案 113
	5.1.2 画册样本的分类 104		5.3.3	版面构图 114
	5.1.3 画册样本的常见开本 105		5.3.4	同类作品欣赏 114
5.2	商业案例：企业宣传画册 106		5.3.5	项目实战 115
	5.2.1 设计思路 106	5.4	商业案例：三折页画册设计 118	
	5.2.2 配色方案 106		5.4.1	设计思路 118
	5.2.3 版面构图 107		5.4.2	配色方案 118
	5.2.4 同类作品欣赏 108		5.4.3	版面构图 119
	5.2.5 项目实战 108		5.4.4	同类作品欣赏 120
5.3	商业案例：艺术品画册内页设计 112		5.4.5	项目实战 120
		5.5	优秀作品欣赏 126	

第6章　书籍杂志设计

6.1	书籍杂志设计概述 127		6.2.3	版面构图 135
	6.1.1 认识书籍杂志 127		6.2.4	同类作品欣赏 136
	6.1.2 书籍的装订形式 128		6.2.5	项目实战 136
	6.1.3 书籍杂志的构成元素 130	6.3	商业案例：杂志封面设计 145	
6.2	商业案例：教材封面设计 133		6.3.1	设计思路 145
	6.2.1 设计思路 134		6.3.2	配色方案 146
	6.2.2 配色方案 134		6.3.3	版面构图 146

6.3.4	同类作品欣赏 147		6.4.2	配色方案 154
6.3.5	项目实战 147		6.4.3	版面构图 155

6.4 商业案例：旅游杂志内页版式设计 .. 153

			6.4.4	同类作品欣赏 155
			6.4.5	项目实战 156
6.4.1	设计思路 153			

6.5 优秀作品欣赏 161

第7章　产品包装设计

7.1 产品包装设计概述 163

7.1.1	产品包装的含义 163
7.1.2	产品包装的常见形式 163
7.1.3	产品包装的常用材料 165

7.2 商业案例：干果包装盒设计 165

7.2.1	设计思路 166
7.2.2	配色方案 166
7.2.3	版面构图 167
7.2.4	同类作品欣赏 167
7.2.5	项目实战 167

7.3 商业案例：果汁饮品包装设计 177

7.3.1	设计思路 177
7.3.2	配色方案 178
7.3.3	版面构图 179
7.3.4	同类作品欣赏 180
7.3.5	项目实战 180

7.4 商业案例：月饼礼盒设计 187

7.4.1	设计思路 188
7.4.2	配色方案 188
7.4.3	版面构图 189
7.4.4	同类作品欣赏 189
7.4.5	项目实战 189

7.5 优秀作品欣赏 197

第8章　网页设计

8.1 网页设计概述 199

8.1.1	网页的含义 199
8.1.2	网页的组成 199
8.1.3	网页的构成要素 201
8.1.4	网页的常见布局 202
8.1.5	网页安全色 204

8.2 商业案例：数码产品购物网站设计 .. 205

8.2.1	设计思路 205
8.2.2	配色方案 206
8.2.3	版面构图 207
8.2.4	同类作品欣赏 208

		8.2.5	项目实战 208
8.3	**商业案例：旅游网站设计 214**		
	8.3.1	设计思路 214	
	8.3.2	配色方案 215	
	8.3.3	版面构图 215	
	8.3.4	同类作品欣赏 216	
	8.3.5	项目实战 216	

8.4 商业案例：动感音乐狂欢夜活动网站设计 .. 221
 8.4.1 设计思路 221
 8.4.2 配色方案 222
 8.4.3 版面构图 222
 8.4.4 同类作品欣赏 223
 8.4.5 项目实战 223

8.5 优秀作品欣赏 229

第9章　UI界面设计

9.1 UI界面设计概述 231
 9.1.1 认识UI界面 232
 9.1.2 UI界面的组成 232
 9.1.3 电脑客户端与移动客户端UI界面的区别 233

9.2 商业案例：社交软件用户信息界面设计 234
 9.2.1 设计思路 234
 9.2.2 配色方案 234
 9.2.3 版面构图 235
 9.2.4 同类作品欣赏 236
 9.2.5 项目实战 236

9.3 商业案例：邮箱登录界面设计 239

 9.3.1 设计思路 239
 9.3.2 配色方案 240
 9.3.3 版面构图 241
 9.3.4 同类作品欣赏 241
 9.3.5 项目实战 241

9.4 商业案例：手机游戏启动界面设计 245
 9.4.1 设计思路 245
 9.4.2 配色方案 246
 9.4.3 版面构图 247
 9.4.4 同类作品欣赏 247
 9.4.5 项目实战 248

9.5 优秀作品欣赏 253

第10章　信息图形设计

10.1 信息图形设计概述 255
 10.1.1 信息图形概述 255

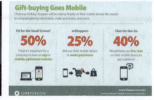

 10.1.2 信息图形的常见分类 255
 10.1.3 信息图形化的常见表现形式 257

10.2 商业案例：扁平化信息图设计 ...259
- 10.2.1 设计思路 ...259
- 10.2.2 配色方案 ...259
- 10.2.3 版面构图 ...260
- 10.2.4 同类作品欣赏 ...261
- 10.2.5 项目实战 ...261

10.3 商业案例：产品功能分析图设计 ...265
- 10.3.1 设计思路 ...265
- 10.3.2 配色方案 ...266
- 10.3.3 版面构图 ...267
- 10.3.4 同类作品欣赏 ...267
- 10.3.5 项目实战 ...268

10.4 商业案例：儿童食品调查分析信息图形设计 ...272
- 10.4.1 设计思路 ...272
- 10.4.2 配色方案 ...272
- 10.4.3 版面构图 ...273
- 10.4.4 同类作品欣赏 ...274
- 10.4.5 项目实战 ...274

10.5 优秀作品欣赏 ...278

第11章 VI设计

11.1 VI设计概述 ...280
- 11.1.1 VI的含义 ...280
- 11.1.2 VI设计的主要组成部分 ...281

11.2 商业案例：创意文化产业集团VI设计 ...284
- 11.2.1 设计思路 ...284
- 11.2.2 配色方案 ...285
- 11.2.3 同类作品欣赏 ...285
- 11.2.4 项目实战 ...286

11.3 优秀作品欣赏 ...300

第12章 导视系统设计

12.1 导视系统设计概述 ...302
- 12.1.1 导视系统的含义 ...302
- 12.1.2 导视系统的常见分类 ...302
- 12.1.3 导视系统设计的常用材料 ...303

12.2 商业案例：商务酒店导视系统设计 ...304
- 12.2.1 设计思路 ...305
- 12.2.2 配色方案 ...305
- 12.2.3 版面构图 ...306
- 12.2.4 同类作品欣赏 ...306
- 12.2.5 项目实战 ...306

12.3 优秀作品欣赏 ...312

第1章 标志设计

标志是浓缩多方面内容的"精华",因此我们在标志设计之初就必须了解并依据相应的设计规则和要求进行设计,才能设计出符合市场、符合大众的标志。本章节主要从标志设计的含义、标志的类型、标志设计的表现形式、标志的形式美法则等方面来学习标志设计。

1.1 标志设计概述

标志是以区别于其他对象为前提而突出事物特征属性的一种标记与符号,是一种视觉语言符号。它以传达某种信息,凸显某种特定内涵为目的,以图形或文字等方式呈现。既是人与人之间沟通的桥梁,也是人与企业之间形成的对话。在当今社会,标志成为一种"身份象征",穿越大街小巷,各种标志映入眼帘,即使是一家小小的商铺也会有属于它自己的标志。标志的使用已经成为一种普遍的行为,如图1-1所示。

1.1.1 什么是标志

在原始社会,每个氏族或部落都有其特殊的标记(即称之为图腾),一般选用一种认为与自己有某种神秘关系的动物或自然物象,这是标志最早产生的形式,如图1-2所示。无论是国内还是国外,标志最初都是采用生活中的各种图案的形式,可以说它是商标标识的萌芽。如今标志的形式多种多样,不再仅仅局限于生活中的图案,更多的是以所要传达的综合信息为目的,成为企业的"代言人",如图1-3所示。

图1-1

图1-2

图1-3

标志就是一张融合了对象所要表达的所有内容的

标签，是企业品牌形象的代表。其将所要传达的内容以精炼而独到的形象呈现在大众眼前，成为一种记号而吸引观者的眼球。标志在现代社会具有不可替代的地位，其功能主要体现在以下几点。

（1）**向导功能**：为观者起到一定的向导作用，同时确立并扩大了企业的影响。

（2）**区别功能**：为企业之间起到一定的区别作用，使得企业具有自己的形象而创造一定的价值。

（3）**保护功能**：为消费者提供了质量保证，为企业提供了品牌保护的功能。

1.1.2 标志的基本组成部分

标志主要由文字、图形及色彩三个部分组合而成。三者既可单独进行设计，也可相互组合，如图1-4所示。

造型、动植物等等。一个经过艺术加工和美化的图形能够起到很好的装饰作用，不仅能突出设计立意，更能使整个画面看起来巧妙生动，如图1-6所示。

图 1-6

颜色在标志设计中是不可缺少的部分。无论是光鲜亮丽的多彩颜色组合还是统一和谐的单色，只要运用得当都能使人眼前一亮并记忆深刻，如图1-7所示。

图 1-4

文字是传达标志含义最为直观的方式，文字包含汉字、拉丁字母、数字等。不同的文字使用会给人带来不一样的视觉感受。如传统汉字本身所固有的文化属性，则体现了一种悠远浑厚的历史感。不同种类的文字具有不同的特性，所以在进行标志设计时，要深入了解其特性，从而设计出符合主题的作品，如图1-5所示。

图 1-7

1.1.3 标志的设计原则

在现代设计中，标志设计作为最普遍的艺术设计形式之一，不仅与传统的图形设计相关，更是与当代的社会生活紧密联系。在追求标志设计带来社会效益的同时，我们还是要遵循一些基本的设计原则，从而创造出独一无二、具有高价值的标志设计。

（1）**识别性**：无论是简单的还是复杂的标志设计，其最基本的目的就是让大众识别。

（2）**原创性**：在纷杂的各式标志设计中，只有坚持独创性，避免与其他商标雷同，才可以成为品牌的代表。

（3）**独特性**：每个品牌都有其各自的特色，其标志也必须彰显其独一无二的文化特色。

（4）**简洁性**：过于复杂的标志设计不易识别和记忆，简约大方更易理解记忆和传播。

图 1-5

图形所包含的范围更加广泛，如几何图形、人物

1.1.4 标志的类型

1. 文字标志

文字标志主要包括汉字、字母及数字三种类型文字，主要是通过文字的加工处理进行设计，根据不同的象征意义进行有意识的文字设计，其示例参见图1-8。

图 1-8

2. 图形标志

图形标志是以图形为主，主要分为具象型及抽象型，即自然图形和几何图形。图形标志比文字标志更加清晰明了，易于理解，如图1-9所示。

图 1-9

3. 图文结合的标志

图文结合的标志是以图形加文字的形式进行设计的。其表现形式更为多样，效果也更为丰富饱满，应用的范围更为广泛，如图1-10所示。

图 1-10

1.1.5 标志设计的表现形式

1. 具象表现形式

具象形式是对采用对象的一种高度概括和提炼，对采用对象进行一定的加工处理又不失原有象征意义。其素材有自然物、人物、动物、植物、器物、建筑物及景观造型等，如图1-11所示。

图 1-11

2. 抽象表现形式

抽象形式是对抽象的几何图形或符号进行有意义的编排与设计，即利用抽象图形的自然属性所带给观者的视觉感受而赋予其一定的内涵与寓意以此来表现主体所暗含的深意。其素材有三角形、圆形、多边形、方向形标志等，如图1-12所示。

图 1-12

3. 文字表现形式

文字形式是一种具有多层次表达的形式。文字本身就具有意形等多种意味。它是利用文字和标志形象组合的表现形式，既有直观意义又有引申和暗含意义，依设计主体而异。不同的汉字给人的视觉冲击不同，其意义也不同。楷书给人以稳重端庄的视觉效果，而隶书具有精致古典之感。文字表现形式的素材有汉字、拉丁字母、数字标志等，如图1-13所示。

图1-15

3. 和谐

和谐是指通过形与形之间的相互协调、各要素的有机结合而形成一种稳定、顺畅的视觉效果。其在统一中求变化，从而给观者带来协调生动的视觉效果，如图1-16所示。

图1-13

1.1.6 标志的形式美法则

1. 反复

反复是指造型要素依据一定的规律而反复出现，从而产生整齐强烈的视觉美感，如图1-14所示。

图1-16

4. 渐变

渐变是指通过对图形大小或图形颜色等方面进行依次递减或递增而进行设计，从而使得整体效果具有一定的层次感和空间感，给观者带来具有节奏感的视觉享受，如图1-17所示。

图1-14

2. 对比

对比是指通过形与形之间的对照比较，突出局部的差异性，从而使得观者记住整体形象。其大致可分为形状、大小、位置、黑白、虚实、综合对比等方式，如图1-15所示。

图1-17

5. 突破

突破是指根据设计需求有意识地对造型要素进行恰到好处的夸张和变化，从而使得作品更加引人注目。在形式上分为上方突破、下方突破、左右突破等形式，如图1-18所示。

第 1 章 标志设计

出重点，对观者形成强有力的视觉冲击，如图 1-21 所示。

图 1-18

图 1-21

6. 对称

对称是指依据图形的自身形成完全对称或不完全对称形式，从而给人一种较为均衡、秩序井然的视觉感受，如图 1-19 所示。

9. 重叠

重叠是指将一个或多个造型要素恰如其分地进行重复或堆叠，而形成一种层次化、立体化、空间化较强的平面构图，如图 1-22 所示。

图 1-19

图 1-22

7. 均衡

均衡是指通过一支点的支撑对造型要素进行对称和不对称排列，而获得一种稳定的视觉感受，如图 1-20 所示。

10. 变异

变异是指在一个或多个造型要素较为规律的构图中，对某一造型要素进行变化处理，如形状、位置、色彩的变化等，而达到预期的视觉效果，如图 1-23 所示。

图 1-20

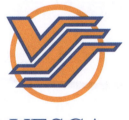 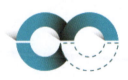

图 1-23

8. 反衬

反衬是指通过与主体形象相反的次要形象来突出设计主题，使造型要素之间形成一种强烈的对比，突

11. 幻视

幻视是指通过一定的幻视技巧如波纹、点群和各种平面、立体等构成方式而形成一种可视幻觉，使得画面产生一定的律动感，如图 1-24 所示。

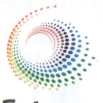 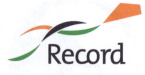

地加工修饰，使得标志的整体效果更加生动完美，如图 1-25 所示。

图 1-24

图 1-25

12. 装饰

装饰是在标志设计表现技法的基础之上，进一步

1.2 商业案例：中式古风感标志设计

1.2.1 设计思路

▶ **案例类型**

本案例是一款度假景区的主题酒店的标志设计项目。

▶ **项目诉求**

酒店所处环境依山傍水，取名"山水之间"也正是为了突出环境的清幽、与自然环境融为一体。酒店的整体装修风格也较为古朴典雅，意图还原古代文人雅士隐居山林、烹茶抚琴的意象，如图 1-26 所示。

图 1-26

第 1 章 标志设计

图1-26（续）

▶ 设计定位

根据酒店的这一特征，在设计标志之初就确定了颇具内涵的中式古典风格。而最能代表中式古典风格的意象莫过于"水墨画"，即将度假区特有的自然环境以挥毫泼墨的形式，抽象地表现出来，如图1-27所示。

1.2.2 配色方案

对于消费者而言，度假景区的酒店应给人以轻松、休闲之感，所以本案例采取泼墨山水的形态搭配自然中特有的颜色来表现，既保留古典中式的韵味，又从自然之色中带来一丝清爽。

▶ 主色

在大自然中，蓝色、绿色都是令人愉悦的颜色，但却过于普通。而青色则是介于两者之间的颜色，既有蓝的沉静又有绿的葱郁。青色常会让人联想起宁静的湖泊，淡雅而超凡脱俗之感，这也是本案例选取青色作为主色的原因，如图1-28所示。

▶ 辅助色

标志整体以高明度高纯度的青色为主色，辅助以植物中清脆的绿色。这两个颜色为邻近色，搭配在一起协调而富有变化，如图1-29所示。

图1-27

图1-28

图 1-29

如图 1-31 所示。而采用单色配色方式,以青色贯穿始终,不同明度穿插,则更能突显清幽之感,如图 1-32 所示。

图 1-31

图 1-32

1.2.3 版面构图

标志的上半部分由 3 个层叠的三角形"山体"组成,底部横卧的"河流"平静而具有延伸性。主体图形外轮廓呈现出典型的三角形,三角形是非常稳定的结构,给人以沉稳、安全之感。同时,三角形也是人们心中"山"的基本形态,与主题相呼应,如图 1-33 所示。标志整体采用了典型的上下构图方式,标志中的中文文字部分位于图形的正下方,采用非常具有中式特色的"仿宋体",简约而不简单。文字之间以直线进行分割,更具装饰性,如图 1-34 所示。

▶ **点缀色**

以温厚而踏实的土黄色为点缀色,有效地调和了青绿两款冷色调带来的"距离感",如图 1-30 所示。

图 1-30

图 1-33

图 1-34

▶ **其他配色方案**

提到极具中式韵味的"泼墨山水",联想到的自然是黑白灰这样的无彩色。但如果本案例的标志采用黑白灰色进行制作,可能会使受众群产生过于严肃而沉重的感觉,

位于标志下方的文字采用了明度和纯度都稍低的深绿色，在纤细的仿宋体的衬托下，展现出松竹般素雅而坚毅的品格。除此之外，采用书法字体也是可以的，但过粗的软笔书法字体会使标志的下半部分过于沉重，相对来说硬笔书法字体则更有韵味，如图 1-35 所示。

1.2.4 同类作品欣赏

图 1-35

除此之外，还可以将标志图形与文字进行水平排列，如图 1-36 所示。也可以将中文、英文以及图形部分进行水平方向的居中对齐，显得更为规整，如图 1-37 所示。

1.2.5 项目实战

▶ **制作流程**

本案例主要利用"画笔工具"配合"画笔库"中的合适类型的笔刷，绘制出标志的图形部分，并使用文字工具添加标志上的文字信息，如图 1-38 所示。

图 1-36

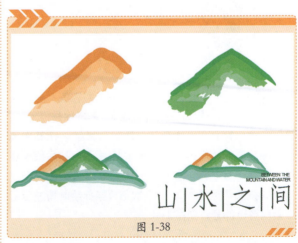

图 1-37

图 1-38

▶ 技术要点

☆ 使用画笔工具配合画笔库制作标志主体图案。
☆ 使用文字工具制作主体文字。

▶ 操作步骤

1. 制作标志的图形部分

01 执行"文件"→"新建"菜单命令,创建新的空白文件。执行"窗口"→"画笔"菜单命令,弹出画笔面板,单击左下角"画笔库菜单"按钮,在弹出的菜单中选择"艺术效果"→"油墨"命令,打开"艺术效果_油墨"面板。在其中单击一种合适的画笔类型,如图1-39所示。然后单击工具箱中的"画笔工具",在控制栏中设置描边颜色为黄色,粗细为1pt。在画面中按住鼠标并拖曳,即可绘制出一个类似于山形的图案,如图1-40所示。

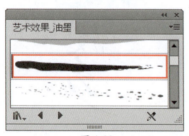

图 1-39

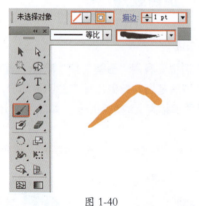

图 1-40

02 再次在"画笔"面板中单击左下角"画笔库菜单"按钮,在弹出的菜单中选择"艺术效果"→"水彩"命令,打开"艺术效果_水彩"面板。在其中单击一种合适的画笔类型,如图1-41所示。然后继续使用"画笔工具",在控制栏中设置描边颜色为深浅不同的黄色,粗细为1pt。多次拖拽鼠标绘制填充山形图案的各个部分,如图1-42所示。

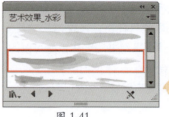

图 1-41

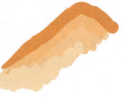

图 1-42

03 继续在"画笔"中单击"画笔库菜单"按钮,在弹出的菜单中选择"艺术效果"→"粉笔炭笔铅笔"命令,打开"艺术效果_粉笔炭笔铅笔"面板。在其中单击一种合适的画笔类型,如图1-43所示。然后单击工具箱中的"画笔工具",在控制栏中设置描边颜色为绿色,粗细为1pt。在画面中按住鼠标并拖曳进行绘制,绘制出第二个绿色的山形图案,如图1-44所示。

图 1-43

图 1-44

软件操作小贴士:

扩展外观

使用"画笔工具"虽然能够得到类似毛笔笔触的效果,但是当前看到的图形是路径的描边,并不能够对我们直接看到的笔触边缘形态进行调整。如果想要对边缘进行调整,可以执行"对象"→"扩展外观"菜单命令,之后这部分的描边就变为了实体的图形,如图1-45所示。

第 1 章 标志设计

图 1-45

04 再次单击"画笔库菜单"按钮，执行"艺术效果"→"水彩"菜单命令，在"艺术效果_水彩"面板中选择一种笔刷类型，如图 1-46 所示。使用"画笔工具"多次绘制，得到颜色不同的笔触效果，如图 1-47 所示。

图 1-46

图 1-47

05 标志中的其他图形的制作方法相同。根据上述操作方式，变换颜色，逐一绘制出其他的图形，并进行排列，如图 1-48 所示。

图 1-48

平面设计小贴士：

巧用渐变色块营造空间感

标志的主体图形虽然色调比较简单，但是其上的颜色并不单一，山峦和水流的图形都是以不同明度的色块构成的，既丰富了视觉感受，又可以通过明度的变化营造出空间感，如图 1-49 所示。

图 1-49

2. 制作标志的文字部分

01 接下来为画面添加文字。单击工具箱中的"文字工具"按钮 T，在控制栏中设置"填充"为深绿色、"描边"为无，设置合适的字体并设置字号为 11pt，单击"右对齐"按钮，然后在标志右下角处单击并输入文字，如图 1-50 所示。

图 1-50

02 继续使用"文字工具"，在控制栏中设置"填充"为深绿色、"描边"为无，选择合适字体，设置字号为 68pt，然后在标志下方单击并输入中文文字，如图 1-51 所示。

图 1-51

03 在工具箱中选择"直线段工具"，在文字之间单击，弹出"直线段工具选项"对话框，设置"长度"为20mm、"角度"为270°，如图1-52所示。将绘制的绿色线条摆放在标志主体文字之间，并复制出另外两条直线，作为分隔线，如图1-53所示。

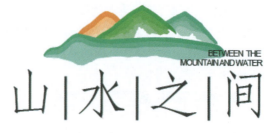

图 1-53

04 最后使用工具箱中的"选择工具"，通过按下鼠标左键并拖曳对画面各部分的位置细节进行调整。最终效果如图1-54所示。

图 1-52

图 1-54

1.3 商业案例：创意字体标志设计

1.3.1 设计思路

▶ 案例类型

本案例是一款策略性游戏的标志设计项目。

▶ 项目诉求

这是一款天使主题的策略性游戏，名为"微笑天使"，此款游戏面向青少年群体，整体突出活跃、自

由的特性，主要体现游戏的灵活性。主体"天使"形象是天上战斗力最强大的天使，他的剑威力无比，在每次对恶魔的战斗中他都冲在最前面，如图1-55所示。

图 1-55

▶ **设计定位**

根据游戏受众群体的范围，标志在设计之初就将整体元素偏向于"天使"，而最能体现天使形象的就是"翅膀"，标志的主体图形正是以天使的翅膀为主要元素，并通过适当的变形表达出来的，如图1-56所示。

图 1-56

1.3.2 配色方案

对于游戏玩家来说，游戏的灵便性、界面风格都应该给人一种欢快、放松的感觉。所以本案例选用了可以使人感到温暖明快的黄色，另外亮橙色还富有刺激和兴奋性，可以给游戏的设计界面带来一种视觉的冲击感。

▶ **主色**

在游戏中黄色代表获得胜利、赢取财富给人带来的刺激和兴奋感。黄色有很强的光明感，这也与游戏选用的元素相呼应，黄色在色环上是明度级最高的色彩，常给人光芒四射、轻盈明快的感觉，更加衬托了游戏所面对的受众和群体的性格，如图1-57所示。

图 1-57

▶ **辅助色**

标志整体以高明度、高纯度的黄色为主色，辅助色也选用给人饱满活力，具有收获象征的橙色。这两个颜色为邻近色，搭配在一起协调而富有变化，如图1-58所示。

▶ 其他配色方案

标志主要以黄色和橙色为主，主要想给人刺激和兴奋感，如果想要在颜色上也贴近素材的要素，可以尝试将标志的部分颜色变为白色，如图1-60所示。而采用比较清新、梦幻般色彩的蓝色，会给人严格、冷漠、无情的感觉，这样就违背了游戏设计的主旨，如图1-61所示。

图 1-58

▶ 点缀色

以迫近感和扩张感的深红色作为点缀色，有效地融合了黄和橙两个颜色构成的整体感，如图1-59所示。

图 1-60

图 1-61

1.3.3 版面构图

标志的整体都是由字母组成的，字母的上半部分由经过变形的翅膀构成，这样的组合更能体现一种视觉的活跃性。主体字母外轮廓呈现出对称平衡的构图模式，以画面为中心，划分的左右空间中的物体形状与大小以及颜色基本相同，如图1-62所示。标志整体采用了不对称平衡的构图方式，标志中的文字部分采用不完全相对，但又不失平衡的构图方式，最大的特点就是既有变化又有统一，如图1-63所示。

图 1-59

第 1 章　标志设计

图 1-62

图 1-63

除此之外，还可以将标志图形与文字的大小进行调整，如图 1-64 所示。也可以将部分英文调整变换位置，使画面构图方式接近于水平构图，如图 1-65 所示。

图 1-64

图 1-65

1.3.4 同类作品欣赏

1.3.5 项目实战

▶ 制作流程

本案例主要利用"钢笔工具"绘制出翅膀的图形部分，使用"文字工具"添加主题文字，然后将绘制的图形与文字进行结合，再使用"钢笔工具"进行变形，并使用渐变面板为绘制的标志填充合适的颜色，如图 1-66 所示。

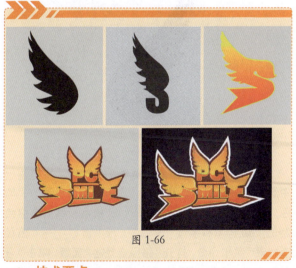

图 1-66

▶ 技术要点

☆　使用钢笔工具绘制辅助图形。

☆ 使用文字工具制作主题文字并进行变形。
☆ 使用渐变面板为标志填充颜色。

▶ 操作步骤

01 执行"文件"→"新建"菜单命令,创建新的空白文件。首先绘制标志上的"翅膀"图形,单击工具箱中的"钢笔工具",在控制栏中设置"填充"为黑色、"描边"为无。在画面中绘制翅膀图形的大体轮廓,如图1-67所示。

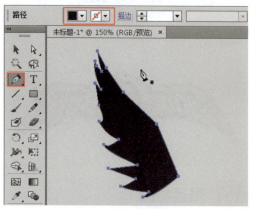

图1-67

02 使用工具箱中的"直接选择工具",在路径上单击锚点,使其被选中,然后按住鼠标左键移动锚点的位置。并配合"钢笔工具组"中的"转换锚点工具"对尖角的锚点进行调整,效果如图1-68所示。

图1-68

03 单击工具箱中的"文字工具",在控制栏中选择合适的字体以及字号,将填充颜色设置为"黑色",输入字母"S",如图1-69所示。然后选中绘制的"翅膀"和字母"S",执行"窗口"→"路径查找器"菜单命令,打开"路径查找器"面板,单击"合并"按钮,如图1-70所示。将两个图形合并成一个对象,如图1-71所示。

图1-69

图1-70　　　　　　图1-71

04 继续对字母S进行变形。单击工具箱中的"钢笔工具",在控制栏中设置"填充"为黄色、"描边"为无。在字母S上绘制一个比较夸张的形状,如图1-72所示。使用"选择工具"选中这两部分,在"路径查找器"面板中单击"合并"按钮,如图1-73所示。得到一个完整的字母形状,如图1-74所示。

图1-72　　　　　　图1-73

05 接下来制作字母中央镂空的部分。使用"钢笔工具"在变形后的字母S的上半部分绘制一个图形,如图1-75所示。选中这两个图形,单击"路径查找器"中的"减去顶层"按钮,如图1-76所示。此时即可得到镂空效果的字母S,如图1-77所示。

图 1-74　　　　　　　　图 1-75

07 接下来继续为文字表面添加反光感效果。单击工具箱中的"钢笔工具"，在控制栏中设置"填充"为渐变、"描边"为无。按照字母"S"的形状绘制上半部分的反光效果，如图 1-80 所示。

图 1-80

08 继续使用工具箱中的"钢笔工具"，分别在字母的顶部、底部和右侧，绘制出细长的高光图形，如图 1-81 所示。

图 1-76　　　　　　　　图 1-77

06 接下来为字母"S"添加渐变效果。首先在控制栏中设置描边颜色为黄色，描边粗细为 4pt；接着执行"窗口"→"渐变"菜单命令，打开"渐变"面板。在"渐变"面板中设置"类型"为"线性"、"角度"为 -90°，然后调整渐变颜色，如图 1-78 所示。此时字母"S"上呈现出橙色系的渐变效果，如图 1-79 所示。

图 1-78　　　　　　　　图 1-79

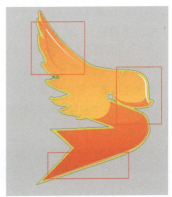

图 1-81

09 单击工具箱中的"选择工具"，选择字母"S"的主体部分。执行"编辑"→"复制"与"编辑"→"粘贴"菜单命令，复制一个相同的"S"图形。然后对其执行"对象"→"路径"→"偏移"菜单命令，在弹出的"位移路径"对话框中设置"位移"为 2mm、"连接"为斜角、"斜接限制"为 2，并在"外观"面板中设置"填充"颜色为棕红色。将这个图形摆放在字母"S"的底层，整体效果如图 1-82 所示。

10 根据上述制作方式逐一对其他字母进行变形，并且添加效果，整体效果如图 1-83 所示。

> **软件操作小贴士：**
>
> **渐变效果的调整**
>
> 除了使用"渐变"面板进行渐变填充颜色与角度的设置外，还可以使用工具箱中的"渐变工具"。使用该工具在要填充的对象上按住鼠标左键并拖曳即可调整画面中对象填充颜色的角度以及范围。

图 1-82

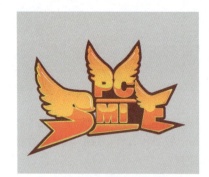

图 1-83

11 接下来为字母组合添加整体的边缘背景。选中所有图形，执行"编辑"→"复制"菜单命令，以及"编辑"→"粘贴"菜单命令，得到一个相同的标志形态，在"路径查找器"面板中单击"合并"按钮，如图 1-84 所示，得到一个完整的标志外轮廓效果，如图 1-85 所示。

图 1-84

图 1-85

12 接下来对其执行"对象"→"路径"→"偏移"菜单命令，在弹出的"偏移路径"对话框中设置"位移"为 3mm、"连接"为斜角、"斜接限制"为 2，如 1-86 所示。并在"外观"面板中设置"填充"颜色为白色，如图 1-87 所示。将标志整体轮廓摆放在整个标志的底层，整体效果如图 1-88 所示。

图 1-86 图 1-87

图 1-88

13 在工具箱中选择"星形工具"，在控制栏中选择填充颜色为"白色"，然后在绘制中心单击，弹出"星形"窗口。设置"半径 1"为 5mm，"半径 2"为 2mm，"角点数"为 5，如图 1-89 所示。将创建的星形摆放在字母"L"上，如图 1-90 所示。

图 1-89 图 1-90

14 单击工具箱中的"矩形工具"按钮，绘制一个与画板等大的矩形，设置填充颜色为深蓝色渐变，然后将制作完成的标志放到深蓝色矩形中间位置，完成整体效果的制作，如图 1-91 所示。

图 1-91

> **平面设计小贴士：**
>
> **冷暖对比，突出主体**
>
> 标志制作完成后，我们为标志添加了一个带有渐变感的深蓝色背景。之所以这样选择是由于标志整体呈现出典型的暖黄色调，在蓝色这样一种冷色的衬托下更显明艳。背景的颜色较深，与标志的明度差别很大，这样也使标志的展示效果更具有空间感。除此之外，背景使用的是一种四周暗中间稍亮一些的放射效果渐变。四周明度偏低、中央明度略高的渐变效果能够更好地将视觉中心聚集在画面中心，也就是标志所处的位置。

1.4　商业案例：立体风格文字标志设计

1.4.1　设计思路

▶ **案例类型**

本案例是一款婴幼儿日常洗护用品的标志设计。

▶ **项目诉求**

婴幼儿洗护用品的特点：品质纯正、温和，成分完全符合婴幼儿皮肤特点。本例取名"心愿"是为了突出要更加爱护婴幼儿，同时也体现了产品的安全性，如图 1-92 所示。

图 1-92

图 1-92（续）

▶ 设计定位

根据产品的特征，在设计标志时定位为温馨，以舒适的心理感受为主，贴切地符合了母亲这一消费群体的心理，无形中信任感就会提升，如图 1-93 所示。

神上而言，粉色可以使激动的情绪稳定下来；从生理上而言，粉色可以使紧张的肌肉松弛下来。因此，此案例的标志设计选择以粉色作为主色，更加符合婴幼儿产品的属性，如图 1-94 所示。

图 1-94

▶ 辅助色

标志以温馨的粉色为主色，辅之以开朗阳光的黄色，这两个颜色都同为暖色系，这两个颜色搭配在一起更容易让人产生温馨欢乐的感觉，如图 1-95 所示。

图 1-93

图 1-95

1.4.2 配色方案

标志在设计之初选用黄色，粉红色，还有白色，利用柔和色系的配合。

▶ 主色

粉色代表温柔、娇嫩，一般多为女性喜爱。从精

▶ 点缀色

点缀色选用了神秘、高贵、浪漫的象征——紫红色。这个颜色巧妙地与黄色和粉色相结合,丰富了画面的表现力,如图1-96所示。

图1-96

▶ 其他配色方案

白色也是洗护用品中常用的颜色,白色代表朴素、坦率、纯洁,使人产生纯洁、天真、公正、神圣、超脱等感觉,如图1-97所示。但如果以白色为主,大面积的纯白会给人以过于苍白的感受,可以选用柔和的粉色和白色配合,增强视觉冲击力,如图1-98所示。

图1-97

图1-98

1.4.3 版面构图

标志的底部选用的是一个椭圆形做修饰,圆形给人感觉饱满,富有张力。因为圆形本身对周边空间有很强的占有欲,而且圆形一般都是视觉的重心,必须与观赏者保持一定的距离。标志中的文字都是在圆形的范围内进行设计,完全地将标志的视觉中心都转移到了圆形范围内,如图1-99所示。标志的文字部分完全呈现的是水平一字构图,文字与文字之间的搭配不失平衡性,如图1-100所示。

图1-99

图1-100

除此之外，还可以将标志文字进行调整排列，如图 1-101 所示。也可以将英文部分进行水平方向的居中对齐，显得更为规整，如图 1-102 所示。

图 1-101

1.4.5 项目实战

▶ 制作流程

本案例主要使用"文字工具"先输入标志文字内容，然后使用"钢笔工具"为输入的文字添加立体面效果，并使用渐变面板为标志填充合适的渐变色，最后使用椭圆形工具，为标志添加辅助图形，如图 1-103 所示。

图 1-102

1.4.4 同类作品欣赏

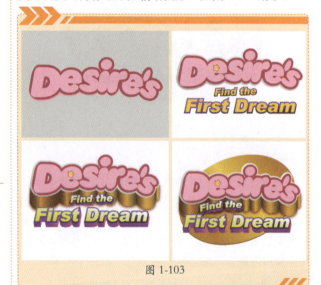

图 1-103

▶ 技术要点

☆ 使用文字工具制作文字并进行形态调整。
☆ 使用钢笔工具绘制标志立体部分的形态。
☆ 使用封套制作变形效果。

▶ 操作步骤

01 执行"文件"→"新建"菜单命令，创建新的空白文件。单击工具箱中的"文字工具"按钮，在控制栏中设置"填充"为粉色、"描边"为无，选择合适的字体以及字号，在画板上输入一个字母"D"，

如图 1-104 所示。

图 1-104

> **软件操作小贴士：**
>
> **文字对象的处理**
>
> 在 Illustrator 中输入的文字是比较特殊的对象，因为文字具有字体、字号、间距等特定属性，而如果当前制作的文档中带有特殊的字体，将这个文档在其他没有该字体的电脑中打开时，就无法正确显示字体的样式。在文字上单击鼠标右键，在弹出的快捷菜单中选择"创建轮廓"命令，可以将文字对象转换为图形对象，这样做虽然失去了字体等属性的设置功能，但却会保证文字效果不会随字体文件丢失而改变。

02 单击工具箱中的"选择工具"，选择字母"D"。执行"编辑"→"复制"与"编辑"→"粘贴"菜单命令，复制一个相同的"D"。然后对其执行"对象"→"路径"→"偏移"菜单命令，在弹出的"位移路径"对话框中设置"位移"为 3mm，"连接"为圆角，"斜接限制"为 2，并在"外观"面板中设置"填充"颜色为深粉色。将这个图形摆放在字母"D"的底部，整体效果如图 1-105 所示。

图 1-105

03 根据上述操作制作方式逐一制作其他字母，并且添加效果，进行排列，整体效果如图 1-106 所示。

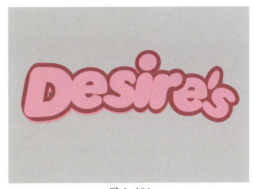

图 1-106

> **平面设计小贴士：**
>
> **字体样式的选择**
>
> 在平面设计中，字体的选择至关重要。字体的样式不仅影响着信息的传达，更影响着作品要表达的情感因素。例如本案例制作的是针对儿童的用品标志，选择了没有尖角的外观浑圆的字体，这样的字体形态不仅可爱，更会传达一种安全、无害、易亲近之感。但如果为机械产品设计标志，选择这样柔和的字体显然不合适。

04 在工具箱中选择"星形工具"，在画面中按住鼠标左键拖曳光标，绘制一个合适大小的星形。执行"窗口"→"色板库"→"渐变"→"大地色调"菜单命令，打开"大地色调"渐变面板。在这里单击黄色系的渐变，如图 1-107 所示。接着在控制栏中设置描边粗细为 2pt，颜色为"深粉色"，如图 1-108 所示。

图 1-107

图 1-108

05 执行"编辑"→"复制"与"编辑"→"粘贴"菜单命令,复制一个相同的星形,填充颜色为"土黄色",描边为无。然后适当缩放星形,放在之前绘制的星形上面,如图 1-109 所示。用同样的方法继续在上方绘制出两个相同的星形,并适当缩放,填充合适的颜色,依次叠加在原有的星形之上,效果如图 1-110 所示。

图 1-109　　　　　图 1-110

06 接下来继续为星形表面添加反光感效果。单击工具箱中的"钢笔工具" ，在控制栏中设置描边为无。执行"窗口"→"渐变"菜单命令,打开"渐变"面板,在这里编辑一种黄色系径向渐变,如图 1-111 所示。按照"星形"的形态绘制下半部分的反光效果,如图 1-112 所示。

图 1-111

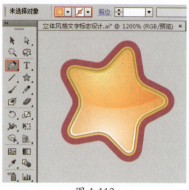

图 1-112

07 选中绘制好的星形的各个部分,按"编组"命令快捷键 Ctrl+G,进行编组,然后将星形组放在字母"e"中心的位置,如图 1-113 所示。

图 1-113

08 接下来为字母组合添加整体的边缘背景。选中所有图形,执行"编辑"→"复制"菜单命令,以及"编辑"→"粘贴"菜单命令,得到一个相同的标志形态。执行"窗口"→"路径查找器"菜单命令,打开"路径查找器"面板,在这里单击"合并"按钮,如图 1-114 所示。得到一个完整的标志外轮廓效果,如图 1-115 所示。

图 1-114

图 1-115

09 接下来对其执行"对象"→"路径"→"偏移"菜单命令，在弹出的"偏移路径"对话框中设置"位移"为 3mm，"连接"为圆角，"斜接限制"为 4，如图 1-116 所示。并在"渐变"面板中编辑一种灰白色系的渐变填充，如图 1-117 所示。

图 1-116

图 1-117

10 将标志的整体轮廓摆放在原始标志的底部，整体效果如图 1-118 所示。

图 1-118

11 单击工具箱中的"文字工具"按钮，在控制栏中设置"填充"为黄色渐变，"描边"为无，选择合适的字体以及字号，如图 1-119 所示。在画板上输入一个字母组合"First Dream"，如图 1-120 所示。

图 1-119

图 1-120

12 接下来执行"编辑"→"复制"与"编辑"→"粘贴"菜单命令，复制一个相同字母组合。在控制栏中设置"填充"颜色为无，描边粗细为 3pt。在"渐变"面板中单击"描边"按钮，编辑一种"紫色渐变"，为文字轮廓设置紫色渐变的描边，如图 1-121 所示。然后使用"后移一层"对应的快捷键 Ctrl+[将文字轮廓摆放在原始标志的底部，整体效果如图 1-122 所示。

图 1-121

图 1-122

13 接下来为字母添加 3D 效果。选中字母,执行"效果"→3D→"凸出和斜角"菜单命令,然后根据需要将参数调整到合适的大小,如图 1-123 所示。此时文字出现立体效果,如图 1-124 所示。

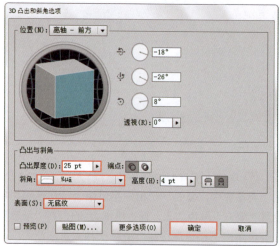

图 1-123

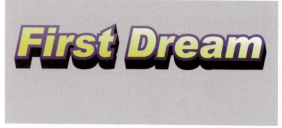

图 1-124

14 对立体文字执行"对象"→"扩展外观"菜单命令,接下来使用工具箱中的"选择工具",将 3D 文字的立面部分全部选中。在"渐变"面板中编辑一种紫色系渐变,如图 1-125 所示,然后在控制栏中设置描边为无,整体效果如图 1-126 所示。

15 标志中的其他字母根据上述操作制作方式逐一进行制作,并且添加效果,如图 1-127 所示。

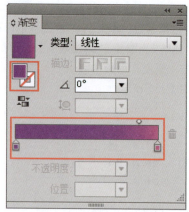

图 1-125

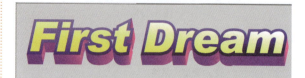

图 1-126

图 1-127

16 对文字部分执行"效果"→"风格化"→"投影"菜单命令,设置"模式"为"正片叠底","不透明度"为 80%,"Y 位移"为 1.5mm,"模糊"为 1mm,"颜色"为棕色,单击"确定"按钮,如图 1-128 所示。此时文字出现了投影效果,如图 1-129 所示。

图 1-128

图 1-129

17 接下来将中间的单词进行变形。执行"对象"→"封套扭曲"→"用变形建立"菜单命令，弹出"变形选项"对话框，设置"样式"为"弧形"，"弯曲"为 14%，单击"确定"按钮，如图 1-130 所示。此时文字产生了弯曲效果，如图 1-131 所示。

图 1-130

图 1-131

18 接下来使用工具箱中的"椭圆形工具"，在画面中绘制一个椭圆形，并将绘制的椭圆形调整为合适的角度。在"渐变"面板中单击"填充"按钮，编辑一种金色系渐变填充颜色，如图 1-132 所示。在椭圆形上单击鼠标右键，在弹出的快捷菜单中选择"排列"→"置于底层"命令，最终效果如图 1-133 所示。

图 1-132

图 1-133

1.5 优秀作品欣赏

第 2 章　名片设计

名片是现代社会中人们进行信息交流与展现自我的常用途径。如何更好地在这方寸之间完成信息的传达以及品位的展现是名片设计的重点。本章主要从名片的常见类型、构成要素、常见尺寸、构图方式以及印刷工艺等方面来学习名片设计。

2.1　名片设计概述

名片是一张记录和传播个人、团体或组织重要信息的纸片。它包含了所要传播的主要信息，如企业名称、个人联系方式、职务等。名片的使用能够更好更快地宣传个人或者企业，也是人与人交流的一种工具。一张好的名片设计不仅能够成功地宣传主体所要传达的信息，更能够体现出主体的艺术品位及个性，为建立一个良好的个人或企业印象奠定了基础，其示例参见图2-1。

图 2-1

2.1.1　名片的常见类型

名片按其应用主体类型的不同主要可以分为商业名片、公用名片以及个人名片三大类型。

商业名片是用于企业形象宣传的媒介之一，其主要内容有企业及个人信息资料。企业信息资料里包含企业的商标、名称、地址及业务领域等。商业名片设计的风格一般依据企业的整体形象，有统一的印刷格式。在商业名片中，企业信息是主要的，个人信息是次要的，主要是以盈利为目的，如图2-2所示。

公用名片主要用于社会团体或机构等，其主要内容有标志、个人名称、职务、头衔。公用名片的设计风格较为简单，强调实用性，主要是以对外交往和服务为目的，如图2-3所示。

图 2-3

个人名片主要用于传递个人信息，其内容主要有持有者的姓名、职业、单位名称及必要通信方式等私人信息。在个人名片中也可不使用标志，更多的会依据个人喜欢而制定相应风格，设计更加个性化，主要是以交流感情为目的，如图2-4所示。

图 2-2　　　　　　　　　　　　　　　　图 2-4

2.1.2 名片的构成要素

标志：标志常见于商业名片或公用的名片，一般是使用图形或文字造型设计并注册的商标。标志是一个企业或机构形象的浓缩体，通常只要是有自己品牌的公司或企业都会在名片设计中添加标志要素，如图2-5所示。

图 2-5

图案：图案的使用在名片中是比较广泛的。可以作为名片版面的底纹，也可以作为独立出现的具有装饰性的图案。图案的风格不固定，照片、几何图形、底纹、企业产品或建筑等都可以作为图案出现在名片中。通常依据名片持有者的特点，如个人名片一般会使用较为个性化的图案，商业或公用名片范围较广泛，一般依据其公司的整体品牌形象特点进行图案的选择，如图2-6所示。

图 2-6

文字：文字是信息传达的重要途径，也是构成名片的重要组成部分。个人名片和商业名片的文字有所区别：个人名片中个人信息占主要地位，它包含姓名、职务、单位名称及必要通信方式，私人信息较多，在字体的选用上也较为丰富多样，依个人喜好而定。商业名片不仅包括必要的个人信息，还包括企业信息，并且企业信息占主要地位。个人信息主要有人名、中英文职称，不含私人信息。企业信息主要有公司名称（中英文）、营业项目、公司标语、中英文地址、电话、行动电话、传真号码，如图2-7所示。

2.1.3 名片的常见尺寸

国内常规的横版名片尺寸有90mm×54mm、90mm×50mm、90mm×45mm几种，在进行图稿的设计制作时，上下左右分别要预留出2～3mm的出血位，所以在软件中制作的尺寸要相对大一些。欧美常用名片尺寸为90mm×50mm，如图2-8所示。

图 2-7

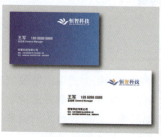

图 2-8

除横版名片以外，竖版名片也是比较常见的类型。竖版名片的尺寸通常为54mm×90mm，如图2-9所示。

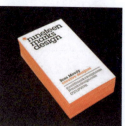

图 2-9

折卡式名片是一种较为特殊的名片形式，国内常见折卡名片尺寸为90mm×108mm，欧美常见折卡名片尺寸为90mm×100mm，如图2-10所示

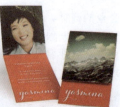

图 2-10

名片的形状并不都是方方正正的，创意十足的异形名片因其更能吸引消费者眼球，所以也越来越受到欢迎。异形名片的尺寸并不固定，需要依据设计方案而定，如图2-11所示。

图 2-11

2.1.4 名片的常见构图方式

名片的版面空间较小，需要排布的内容相对来说比较格式化，所以在版面的构图上需要花些心思，使名片更加与众不同。下面就来了解常见的构图方式。

左右形构图：标志、文案左右分开明确，但不一定是完全对称，如图 2-12 所示。

图 2-12

对称形构图：标志、文案左右以中为轴线准居中排列，完全对称，如图 2-13 所示。

 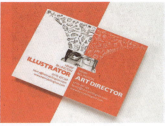

图 2-13

中心形构图：标志、主题、辅助文案以画面中心点为准，聚集在一个区域范围内居中排列，如图 2-14 所示。

图 2-14

三角形构图：标志、主题、辅助说明文案通常集中在一个三角形的区域范围内，如图 2-15 所示。

图 2-15

半圆形构图：标志、主题、辅助说明文案构成于一个半圆形范围内，如图 2-16 所示。

图 2-16

圆形构图：标志、主题、辅助说明文案构成于一个圆形范围内，如图 2-17 所示。

图 2-17

稳定形构图：画面的中上部分为主题和标志，下面为辅助说明，这种构图方式比较稳定，如图 2-18 所示。

图 2-18

倾斜形构图：是一种具有动感的构图，标志、主题、辅助说明文案按照一定的斜度放置，如图 2-19 所示。

 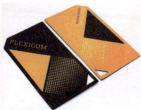

图 2-19

2.1.5 名片的后期特殊工艺

为了使名片更吸引人眼球,在印刷名片时往往会使用一些特殊的工艺,例如模切、打孔、UV、凹凸、烫金等,来制作出更加丰富的效果。

模切:模切是印刷工艺里常用的一道工艺。依据产品样式的需要,利用模切刀的压力作用,将名片轧切成所需要的形状,是制作异形名片常用的工艺,如图 2-20 所示。

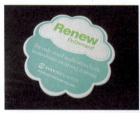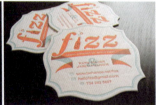

图 2-20

打孔:打孔一般为圆孔和多孔,多用于较为个性化的名片设计制作。打孔的名片充分满足了视觉需要,具有一定的层次感和独特感,如图 2-21 所示。

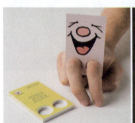

图 2-21

UV:利用专用 UV 油墨在 UV 印刷机上实现 UV 印刷效果,使得局部或整个表面光亮凸起。UV 工艺名片突出了名片里的某些重点信息并且使得整个画面呈现一种高雅形象,如图 2-22 所示。

图 2-22

凹凸:凹凸是通过一组阴阳相对的凹模板或凸模板加压在承印物之上而产生浮雕状凹凸图案,使画面具有立体感,不仅提高了视觉冲击力,还有一定的触觉感,如图 2-23 所示。

图 2-23

烫金:烫金有烫金和烫银等类型。它是利用电化铝烫印箔的加热和加压性能,将金色或银色的图形文字烫印在名片的表面,使得整个画面看起来鲜艳夺目、具有设计感,如图 2-24 所示。

图 2-24

2.2 商业案例:简约商务风格名片设计

2.2.1 设计思路

▶ **案例类型**

本案例是一款设计公司的名片设计项目。

▶ **项目诉求**

作为一款商务名片,设计风格力求简洁、大气,但是名片的使用主体为设计公司,所以在简洁、大气的基础上要重点需要展现艺术设计企业的特点,如图 2-25 所示。

图 2-25

▶ **设计定位**

商务名片为了表现企业的严谨、专业以及规范化,通常在名片的表现上都比较简单,直抒胸臆般的将信息展现在名片上,难免给人以呆板、空洞之感。而本项目的主体是设计公司,艺术设计行业是创意产业,思想、创新、内涵、活力是企业的核心。所以,名片既要保留商务感,又要凸显设计公司的创意性,最终名片整体定位为"简约+灵动",以简约的版面搭配轻松跳跃的颜色,展现静谧方寸之间的灵动之感,如图 2-26 所示。

图 2-26

2.2.2 配色方案

本案例主要采取了邻近色的配色方式,清亮的蓝色搭配悦动的黄绿色,突出商务感的同时又展现出企业年轻活力的一面。

▶ **主色**

在色彩的世界中蓝色代表理智、沉稳、独立和平静,它是代表真理与和谐的颜色。蓝色常被应用在商务领域的设计中,这也是本案例选取蓝色为主色的原因,如图 2-27 所示。

图 2-27

▶ **辅助色**

蓝色是商务的代表色,而且蓝色会有一种严格、古板、冷酷的感觉,所以需要添加一些其他颜色进行调节。本案例辅助以大自然中的绿色作为衬托,绿色是令人愉悦的颜色,绿色是生机、清新的象征,是一种易于被人接受的色彩。而且绿色与蓝色作为邻近色,搭配在一起犹如蓝天与草地,和谐而充满生命力,如图 2-28 所示。

图 2-28

▶ **点缀色**

在蓝绿相间的版面中选择以代表谦虚的灰色作为点缀,可以有效地调节蓝绿色搭配产生的过度的视觉反差,如图 2-29 所示。

图 2-29

▶ **其他配色方案**

本案例的名片也可以采用绿色为主色的色彩搭配方

案，采用黄绿和孔雀石绿搭配，可以传递出生机、萌动之感，如图2-30所示。除此之外，也可以蓝色为主色点缀明艳的柠檬黄，柠檬黄传达出希望和阳光的味道，而蓝色可以给人开阔和清新的天空的印象，如图2-31所示。

的下半部分，使整个画面呈现出上下分割或者对称式构图方式，如图2-33所示。

图 2-30

图 2-33

图 2-31

2.2.4 同类作品欣赏

2.2.3 版面构图

本案例设计的名片采用的是典型的左右构图方式。以垂直线将版面分割为左右两个部分，左侧为企业名称信息，右侧则是联系方式、地址等信息，版面整体简洁利落，如图2-32所示。

图 2-32

名片右侧的通信方式等信息采用的是垂直对齐排列的方式，除此之外，还可以将部分信息移动到版面

2.2.5 项目实战

▶ 制作流程

本案例主要使用矩形工具、钢笔工具和文字工具进行制作。首先使用矩形工具绘制出名片大小的矩形，接下来使用文字工具输入名片内容，并使用钢笔工具绘制出名片上的辅助图形，如图 2-34 所示。

图 2-34

▶ 技术要点

☆ 使用矩形工具制作名片底色。
☆ 使用文字工具制作名片上的文字信息。
☆ 使用钢笔工具制作标志上的图案。

▶ 操作步骤

1. 制作名片平面图

01 执行"文件"→"新建"菜单命令，在弹出的"新建文档"对话框中设置"单位"为"毫米"，设置"宽度"为95mm、"高度"为45mm、"取向"为横向，参数设置如图 2-35 所示。单击"确定"按钮完成操作，效果如图 2-36 所示。

图 2-35

图 2-36

02 单击工具箱中的"矩形工具"，设置"填充"为灰色、"描边"为无，然后在画面中按住鼠标左键并拖动，绘制一个与画板等大的矩形，如图 2-37 所示。

图 2-37

03 单击工具箱中的"钢笔工具"，在控制栏

中设置"填充"为灰色、"描边"为无、绘制出一个不规则图形，如图2-38所示。选择该图形，使用快捷键Ctrl+C进行复制，然后使用快捷键Ctrl+V进行粘贴，将该图形复制三份，然后移动到相应位置，并填充不同的颜色，效果如图2-39所示。

图 2-38

图 2-41　　　　　　　图 2-42

图 2-43

06 接着选择这个图形，执行"对象"→"排列"→"后移一层"菜单命令，将该形状移动到绿色彩条的下方，效果如图2-44所示。为了使投影效果更加真实，需要将其进行模糊。选择该图形，执行"效果"→"模糊"→"高斯模糊"菜单命令，在打开的"高斯模糊"对话框中设置"半径"为1像素，设置完成后单击"确定"按钮，效果如图2-45所示。

图 2-39

04 接下来继续使用"钢笔工具"，在控制栏中设置"填充"为绿色、"描边"为无，继续绘制图形，如图2-40所示。

图 2-40

图 2-44

图 2-45

05 为绿色的彩条添加投影效果。单击工具箱中的"钢笔工具"按钮，先将其"填充"及"描边"设置为无，然后绘制一个表示投影区域的图形，如图2-41所示。接着选择该图形，执行"窗口"→"渐变"菜单命令，在"渐变"面板中编辑一个由黑色到透明的渐变，设置"类型"为"线性"，如图2-42所示。填充完成后，使用"渐变工具"调整渐变的角度，最终效果如图2-43所示。

07 选中彩条及其投影，利用"编辑"→"复制"命令与"编辑"→"粘贴"命令，将其复制3份，并放置在相应位置，接着将彩条填充为不同的颜色，效果如图2-46所示。执行"文件"→"打开"菜单命令，打开素材"2.ai"，框选素材文件中的小图标，执行"编辑"→"复制"菜单命令，然后回到原始文件中，执行"编辑"→"粘贴"菜单命令，将图标素材粘贴到本文档内，并移动到合适位置，效果如图2-47所示。

36

| 图 2-46 | 图 2-47 |

08 单击工具箱中的"文字工具" ，在控制栏中选择合适的字体以及字号，设置填充颜色为"白色"，在绘制的区域内输入文字，如图 2-48 所示。用同样的方法，分别在其他区域内输入三组不同的文字，如图 2-49 所示。

| 图 2-48 | 图 2-49 |

09 继续使用"文字工具"，在控制栏中选择合适的字体以及字号，设置"填充"颜色为绿色、"描边"为无，在左侧单击并输入文字，如图 2-50 所示。接着使用文字工具选中后半部分字母，然后在控制栏中设置填充颜色为蓝色，效果如图 2-51 所示。

图 2-50

图 2-51

10 使用同样的方法，继续为名片添加文字，调整合适的字体和字号，输入几组不同的文字，如图 2-52 所示。

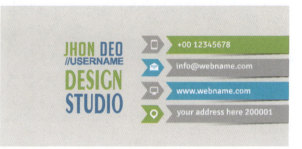

图 2-52

> **平面设计小贴士：**
> **文字在平面设计中的意义**
>
> 平面设计有两大构成要素，即图形和文字。文字在平面设计中，不仅仅局限于传达信息，它还具有影响版面视觉效果的作用。在平面设计中，文字的字体、字号以及颜色的选择都会对版面效果产生较大的影响。例如，本案例中左侧的文字为重点展示的内容，所以采用了稍大的字号，字体也较粗，更具视觉冲击力；右侧的文字则选择了"中规中矩"的字体，在信息传达的同时营造和谐的版面效果。

11 接着制作名片的背面。首先需要新建一个等大的画板。单击工具箱中的"画板工具" ，然后单击控制栏中的"新建画板"按钮 ，此时将光标移动到画面中，画面中将出现一个与之前画面等大的新画板，在"画板1"的右侧单击即可新建"画板2"，如图 2-53 所示。

图 2-53

12 选择"矩形工具" ，设置"填充"为蓝色、"描边"为无，然后在"画板2"中绘制一个与画板等大的矩形，如图 2-54 所示。接着加选名片正面的彩条，执行"编

37

辑"→"复制"菜单命令与"编辑"→"粘贴"菜单命令，然后将粘贴出的彩条移动到"画板2"中，如图2-55所示。

的投影，如图2-60所示。

图2-54

图2-57

图2-55

13 最后使用"文字工具"输入名片背面的文字，效果如图2-56所示。

图2-58

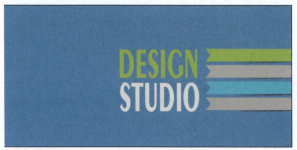

图2-56

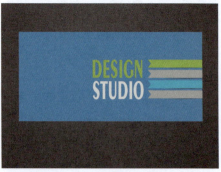

图2-59

2. 制作名片立体展示效果

01 下面开始制作名片的展示效果。使用"画板工具"，在画面中新建一个宽度为185mm、高度为125mm的"画板3"，如图2-57所示。执行"文件"→"置入"菜单命令，置入背景素材"1.jpg"，接着单击控制栏中的"嵌入"按钮，完成素材的置入操作，如图2-58所示。

02 选中名片背面的内容，使用编组命令快捷键Ctrl+G将名片背面进行编组，然后使用"编辑"→"复制"命令与"编辑"→"粘贴"命令，将复制出的名片背面移动到"画板3"中，如图2-59所示。接着使用"钢笔工具"在卡片的下方绘制一个三角形，制作名片

图2-60

03 选中刚刚绘制的图形，执行"窗口"→"渐变"菜单命令，在"渐变"面板中编辑一个由白色到黑色的渐变，如图2-61所示。单击渐变色块，为三角形赋予渐变效果，效果如图2-62所示。

第 2 章 名片设计

图 2-61　　　　图 2-62

04 选中图形，多次执行"对象"→"排列"→"后移一层"菜单命令，将图形移动到名片的后方，如图 2-63 所示。接着选中图形，单击控制栏中的"不透明度"按钮，在下拉面板中设置"混合模式"为"正片叠底"，效果如图 2-64 所示。

图 2-64

05 使用同样的方法制作名片的正面效果，摆放在合适位置，最终效果如图 2-65 所示。

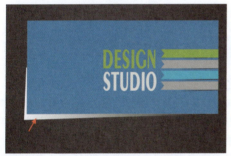

图 2-63

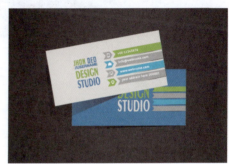

图 2-65

2.3 商业案例：清新自然风个人名片

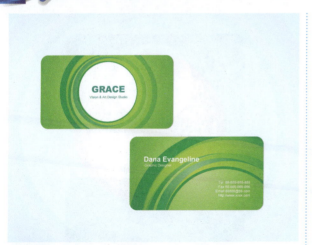

▶ 项目诉求

本案例的名片属于一位独立的女性设计师，崇尚自然，热爱生活。其作品风格明快清新，贴近自然，如图 2-66 所示。所以名片既需要展现个人的独特魅力，又要体现其设计作品的风格倾向性。

2.3.1 设计思路

▶ 案例类型

本案例是一款独立设计师的个人名片设计项目。

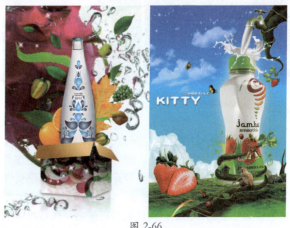

图 2-66

▶ 设计定位

从个人作品中不难看出这位设计师的喜好，清新、自然就是本案例名片设计的关键词。提到清新自然，便让人联想到春天生机勃勃、清新活力的景象，所以在设计之时就将名片整体风格定位于此，如图 2-67 所示。

图 2-67

2.3.2 配色方案

绿色是大自然最好的代表色，同时又充满了自由生机之感，所以本案例就选择了这种非常典型的颜色进行设计。

▶ 色调方案

本案例采用了单一色调的配色方案，整个画面采用了深浅不同的绿色进行搭配，既保持了画面色调的统一，又避免了单一颜色造成的单调之感，如图 2-68 所示。画面中绿色以外的区域保留了部分留白，高明度无彩色"白"在调节画面的同时还能够营造出强烈的空间感，如图 2-69 所示。

图 2-68　　　　　图 2-69

▶ 其他配色方案

要体现清新自然，除了可以选择用绿色作为主色调之外，还可以选择浅蓝色，但是本案例选择蓝色作为主色调虽然可以体现出清新，但是不能很好地体现女性持有者的特征，如图 2-70 所示。本案例也可以选择用黄色作为主色调，但是，黄色太富有张力，虽然能体现

出清新，但是也会给人一种焦躁的感觉，如图 2-71 所示。

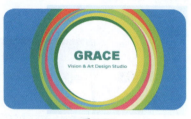

图 2-70

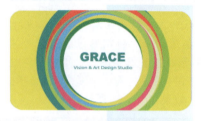

图 2-71

2.3.3 版面构图

名片的正面采用了圆形构图。利用图形与颜色的差异构成相对完整的圆形，然后将主体文字信息摆放在其中。圆形本身就具有膨胀感，在版面中对周边空间有很强的占有感。文字及图形更加内向集中，版面整体饱满又富有张力，如图 2-72 所示。名片背面的版面空间内，圆环图形保留部分弧线，将版面分为两个部分，两部分文字内容分列左上和右下两个区域内，如图 2-73 所示。

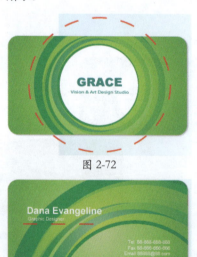

图 2-72

图 2-73

除了以上的构图方式外，名片背面的版式也可以进行一定调整，例如将文字信息排列在底部，使版面

呈现出一种分割式的构图效果，如图 2-74 所示。或将全部文字信息聚集在版面左侧，更加便于阅读，如图 2-75 所示。

图 2-74

图 2-75

2.3.4 同类作品欣赏

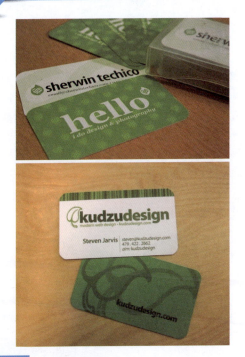

2.3.5 项目实战

▶ 制作流程

首先使用圆角矩形工具绘制出名片大小的矩形，然后使用椭圆形工具绘制出多个合适大小的圆形，最后使用文字工具为名片添加文字信息，如图 2-76 所示。

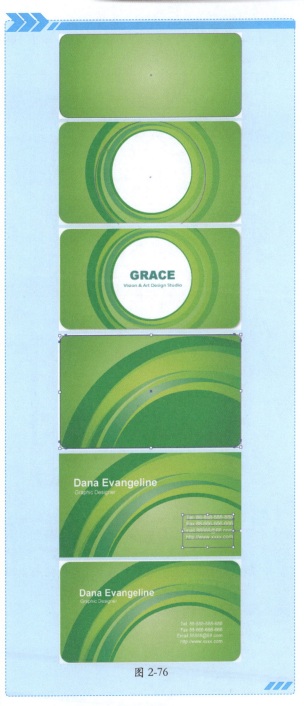

图 2-76

▶ 技术要点

☆ 使用文字工具制作文字信息。
☆ 使用椭圆形工具制作名片主体图案。
☆ 使用渐变面板为名片着色。

▶ 操作步骤

01 执行"文件"→"新建"菜单命令，在弹出的"新

建文档"对话框中设置"宽度"为200mm、"高度"为150mm、"取向"为横向,如图2-77所示。单击"确定"按钮完成操作,效果如图2-78所示。

角半径"为3mm,如图2-81所示。设置完成后单击"确定"按钮,随即可以得到一个圆角矩形,如图2-82所示。

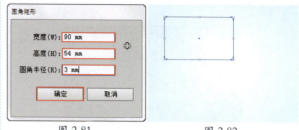

图 2-81　　　　　　　图 2-82

04 选择该圆角矩形,在"渐变"面板中编辑一种绿色系的径向渐变,如图2-83所示。单击该渐变色块,圆角矩形效果如图2-84所示。

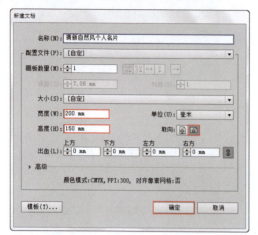

图 2-77

图 2-83　　　　　　　图 2-84

05 单击工具箱中的"椭圆形工具"，在控制栏中设置颜色为"青蓝色"，在画面中按住 Shift 键绘制出合适大小的圆形，如图2-85所示。继续绘制多个大小不一、颜色不同的正圆，重叠摆放在一起。选中这些圆形，并使用快捷键 Ctrl+G 进行编组，然后移动到圆角矩形上，如图2-86所示。

图 2-78

02 选择工具箱中的"矩形工具"，绘制一个与画板等大的矩形；然后执行"窗口"→"渐变"菜单命令，在打开的"渐变"对话框中设置"类型"为"径向"，颜色为由白色到淡青色的渐变颜色，如图2-79所示。填充效果如图2-80所示。

图 2-85　　　　　　　图 2-86

06 接着利用剪切蒙版将超出名片范围的圆形进行隐藏。选中绿色的圆角矩形,使用快捷键 Ctrl+C 将其进行复制；然后使用快捷键 Ctrl+F 将圆角矩形粘贴到正圆的前方,如图2-87所示。接着将前方的圆角矩形与正圆组加选,执行"对象"→"剪切蒙版"→"建立"菜单命令,效果如图2-88所示。

图 2-79　　　　　　　图 2-80

03 接下来制作卡片的正面。单击工具箱中的"圆角矩形工具"，然后在画面中单击,在弹出的"圆角矩形"对话框中设置"高度"为90mm、"高度"为54mm、"圆

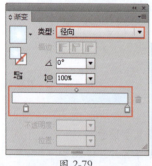

42

第 2 章　名片设计

图 2-87　　　　　　图 2-88

08 继续在合适位置绘制一个白色的正圆，如图 2-92 所示。然后使用"文字工具" T 在相应位置输入文字，效果如图 2-93 所示。

图 2-92　　　　　　图 2-93

09 接下来制作名片的另一面。将名片加选并编组，使用快捷键 Ctrl+C 进行复制，然后使用快捷键 Ctrl+V 进行粘贴，并移动到合适位置，如图 2-94 所示。将文字和白色的正圆选中，按下 Delete 键删除，如图 2-95 所示。

图 2-94　　　　　　图 2-95

> **软件操作小贴士：**
>
> **Illustrator 中的各种粘贴命令**
>
> 执行"编辑"→"复制"菜单命令可以将选中的对象进行复制，接着执行"编辑"菜单下的"粘贴"命令可以将复制的对象复制一份；除此之外，执行"贴在前面"命令，可以将复制的对象粘贴到选中对象的前方；执行"贴在后面"命令，可以将复制的对象粘贴到选中对象的后方；执行"就地粘贴"命令即可将复制的对象贴在原位；执行"在所有画板上粘贴"命令即可将复制的对象粘贴在所有的画板上，如图 2-89 所示。
>
>
>
> 图 2-89

10 选中圆形图形组，执行"对象"→"剪切蒙版"→"释放"菜单命令，释放剪切蒙版，然后将正圆组放大到合适大小，如图 2-96 所示。继续利用"剪切蒙版"隐藏多余内容，然后设置其"混合模式"为"颜色加深"、"不透明度"为 70%，效果如图 2-97 所示。

07 执行"窗口"→"透明度"菜单命令，打开"透明度"面板；接着选择被剪切后的圆形组，在打开的"透明度"面板中设置"混合模式"为"颜色加深"、"不透明度"为 70%，如图 2-90 所示。效果如图 2-91 所示。

图 2-96　　　　　　图 2-97

11 继续使用"文字工具"输入相应文字，如图 2-98 所示。

图 2-90　　　　　　图 2-91

43

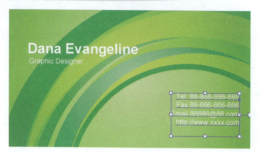

图 2-98

12 选择制作完成的名片背景，执行"效果"→"风格化"→"投影"菜单命令，在打开的"投影"对话框中设置"模式"为"正片叠底"、"不透明度"为30%、"X 位移"为 0.5mm、"Y 位移"为 0.5mm、"模糊"为 0.1mm、"颜色"为青灰色，如图 2-99 所示。设置完成后单击"确定"按钮，投影效果如图 2-100 所示。

图 2-99　　　　　图 2-100

13 使用同样的方法制作另一侧名片的投影，效果如图 2-101 所示。

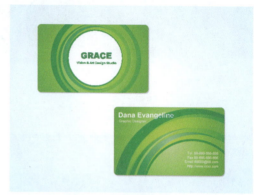

图 2-101

平面设计小贴士：

单色调的配色原则

单色调就是将相同色调的不同颜色搭配在一起形成的一种配色关系，通常这种配色是以一种基本色为主，通过颜色的明度、纯度的变化求得协调关系的配色方案。在本案例中就是采用这样的配色方案，这种配色给人一种自然、和谐、统一的视觉感受。

2.4 商业案例：健身馆业务宣传名片

▶ 项目诉求

健身馆是一个运动、挥洒汗水的场所，要给来运动的人传达一种力量、健康、向上的感受。与此同时，健身馆的整体布局色调也偏向于暖色调，画面看起来健康又富有活力，如图 2-102 所示。

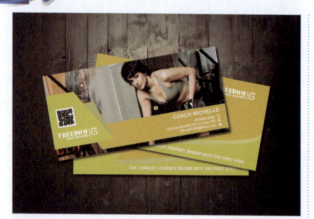

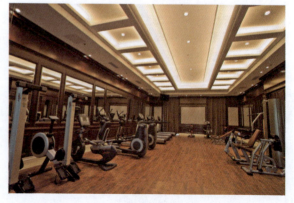

图 2-102

2.4.1 设计思路

▶ 案例类型

本案例是为健身馆设计业务宣传名片。

44

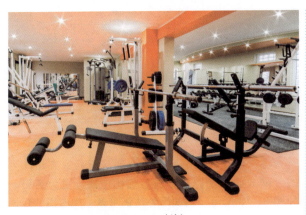

图 2-102（续）

▶ 设计定位

根据健身馆的特征，设计之初锁定了活力、积极的概念。为了表现这种理念，我们选择了明度和纯度都比较高的黄色，使画面更加醒目，如图 2-103 所示。搭配直观的健身图像的元素，可以使消费者第一时间就能够准确地了解宣传信息的内涵，如图 2-104 所示。

图 2-103　　　　　图 2-104

2.4.2 配色方案

对于消费者而言，健身应给人以活力、阳光、积极之感，所以本案例采取了纯度比较高的黄颜色搭配无色系黑色，这样的搭配既可以避免因过多高纯度颜色让人感觉刺眼的问题，又可以突破无彩色的平铺直叙，使画面更加灵动洒脱。

▶ 主色

黄色通常给人一种轻快、阳光、积极的感受，而黄色的种类也有很多。柠檬黄艳丽而激越，如图 2-105 所示；阳橙色活力而美味，如图 2-106 所示。介于这两者之间的中黄则兼有两者的特色，积极向上的同时也不乏醇厚与力量，所以选择中黄作为主色。

图 2-105　　　　　图 2-106

▶ 辅助色

名片的整体以明度较高的中黄色为主色，但如果画面中全部区域均为中黄色，不免给人以刺眼之感，而且画面容易缺乏层次。选择黑色作为辅助色则能很好地避免这一问题。在黑色的对比下，黄色部分更显生动，同时黑色给人以"后退"之感，两者搭配更容易产生空间的进深，如图 2-107 所示。

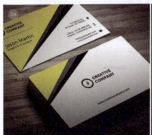 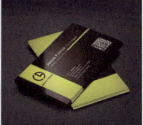

图 2-107

▶ 点缀色

由于名片版面添加了健身题材照片作为主体图像，所以画面中必然增加了多种颜色，好在照片素材整体色调比较统一，并且呈现暖调，与黄色图形搭配在一起相得益彰。为了避免画面出现过多的颜色，点缀色选择了白色，调节画面颜色的同时还增添了版面中的高明度区域，使版面不会显得"太闷"，如图 2-108 所示。

图 2-108

▶ 其他配色方案

除了充满力量感和生命力的黄色之外，还可以选择灵动的蓝色或自然感的淡绿色，以便于面向不同的消费群体。当然如果更换了主色调，相对的照片素材也需要更换为色调更为匹配的图片，如图2-109和图2-110所示。

图 2-112

将左侧几何图形区域放大到与版面等高，产生的分隔式构图使健身馆的名称标志部分更为突出，如图2-113所示。除此之外，还可以去掉右侧的矩形色块，使画面分为左右两部分，文字信息全部放在左侧，更加简洁利落，如图2-114所示。

图 2-109

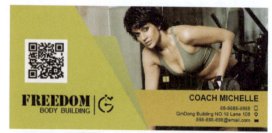

图 2-113

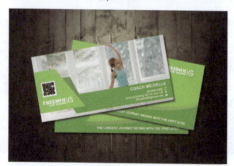

图 2-110

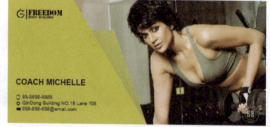

图 2-114

2.4.3 版面构图

名片正面主要由照片和色块构成，照片部分的明度相对较低，所以呈现出空间上的后置。颜色深浅不同的几何色块呈现出一定的空间感，并且将版面有效地分割为两个部分，如图2-111所示。名片背面的摆放方式相对简单一些，利用颜色不同的图形将版面分割为两大部分，健身馆的特色项目名称摆放在版面中央，直观醒目，如图2-112所示。

2.4.4 同类作品欣赏

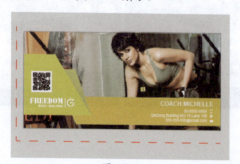

图 2-111

第 2 章 名片设计

2.4.5 项目实战

▶ 制作流程

本案例主要使用矩形工具、钢笔工具以及文字工具制作。首先使用矩形工具绘制与名片尺寸相同的矩形，接下来使用钢笔工具绘制辅助图形，最后为名片输入文字，如图 2-115 所示。

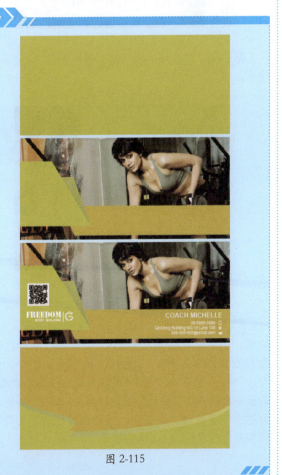

图 2-115

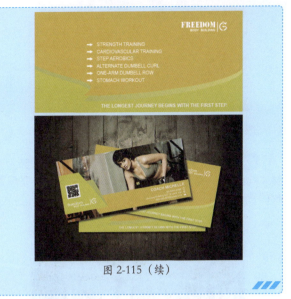

图 2-115（续）

▶ 技术要点

☆ 使用钢笔工具制作名片上的装饰图案。
☆ 使用文字工具为名片添加文字信息。

▶ 操作步骤

1. 制作名片的平面图

01 执行"文件"→"新建"菜单命令，在弹出的"新建文档"对话框中设置"单位"为"毫米"，设置"宽度"为95mm、"高度"为45mm、"取向"为横向，参数设置如图 2-116 所示。单击"确定"按钮完成操作，效果如图 2-117 所示。

图 2-116

47

图 2-117

02 执行"文件"→"置入"菜单命令，置入素材"1.jpg"，单击控制栏中的"嵌入"按钮，完成素材的置入操作，如图 2-118 所示。

图 2-118

03 利用"剪切蒙版"命令将超出画板的图像隐藏。选择工具箱中的"矩形工具"，然后参照画板的位置，绘制一个与画板等大的矩形，如图 2-119 所示。选中矩形和照片，执行"对象"→"剪切蒙版"→"建立"菜单命令，此时超出矩形范围的图片部分就被隐藏了，效果如图 2-120 所示。

图 2-119

图 2-120

04 接着制作图像上的色块装饰。选择工具箱中的"矩形工具"，设置"填充"为土黄色，"描边"为无，然后在画面中绘制一个矩形，如图 2-121 所示。选择工具箱中的"直接选择工具"，然后选中矩形右下角的锚点，按住 Shift 键将其向右拖曳，制作不规则的四边形，效果如图 2-122 所示。

图 2-121

图 2-122

05 用同样的方法制作其他两个图形，如图 2-123 所示。

图 2-123

06 接着制作两个色块之间的阴影，模拟出"折叠"效果。选择工具箱中的"钢笔工具"，然后在相应位置绘制一个三角形，如图 2-124 所示。选中这个三角形，执行"窗口"→"渐变"菜单命令，在打开的"渐变"面板中设置一个由白色到黑色的渐变，单击渐变色块，为这个三角形填充渐变色。然后使用"渐变工具"调整渐变角度，如图 2-125 所示。

图 2-124

图 2-125

07 接着选择这个图形,在控制栏中设置"不透明度"为30%,效果如图 2-126 所示。

图 2-126

08 单击工具箱中的"文字工具" ,在控制栏中选择合适的字体以及字号,设置填充颜色为"白色",在名片的左侧单击并输入标志文字,如图 2-127 所示。接着使用"矩形工具"绘制一个白色的矩形作为分割线,如图 2-128 所示。

图 2-127

图 2-128

09 接着制作标志图形。单击工具箱中的"钢笔工具" ,设置"填充"为无、"描边"为白色,然后单击"描边"按钮,在下拉面板中设置"端点"为"圆头端点",设置"描边粗细"为1pt,接着在画面中绘制一个弧形,如图 2-129 所示。继续使用钢笔工具绘制另外两段弧线路径,效果如图 2-130 所示。

图 2-129

10 将绘制的三条路径加选，执行"对象"→"扩展"菜单命令，将路径描边扩展为图形，如图 2-131 所示。

形，如图 2-136 所示。

图 2-130　　　　　图 2-131

图 2-134

11 选择工具箱中的"椭圆工具"，设置"填充"为白色、"描边"为"无"，然后在弧线中央的位置按住 Shift 键绘制一个正圆，如图 2-132 所示。继续使用"椭圆工具"绘制另外两个正圆，如图 2-133 所示。

图 2-132

图 2-135　　　　　图 2-136

13 将这个标志图形加选，使用快捷键 Ctrl+G 进行编组操作，然后移动到合适位置。在画面中输入其他文字，如图 2-137 所示。执行"文件"→"打开"菜单命令，打开素材"3.ai"，选中其中的二维码及图标图形，使用快捷键 Ctrl+C 进行复制，然后回到本文档内，使用快捷键 Ctrl+V 进行粘贴，移动到合适位置，效果如图 2-138 所示。

图 2-133

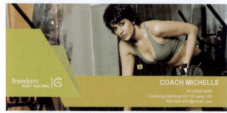

图 2-137

12 接着绘制一个白色的圆角矩形。选择工具箱中的"圆角矩形"工具，在控制栏中设置"填充"为白色、"描边"为无；然后在画面中单击，在弹出的"圆角矩形"对话框中设置"宽度"为 0.15mm、"高度"为 0.5mm、"圆角半径"为 0.5mm，如图 2-134 所示。设置完成后单击"确定"按钮，即可绘制一个圆角矩形，如图 2-135 所示。使用同样的方法绘制另一个圆角矩

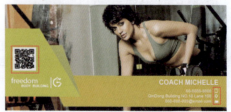

图 2-138

平面设计小贴士：

为什么该卡片采用黄色调？

本案例以运动为主题。选用黄色为主色调，可以向他人表达一种积极、活力、健康的信息。而且在本案例中，主色调并非采用的是正黄色，而是土黄色，整体给人一种活泼又不失稳重的感觉。

图 2-142

14 新建画板制作名片背面。单击工具箱中的"新建画板"按钮，然后在画面中单击即可新建一个与"画板1"等大的画板，如图2-139所示。接着绘制一个与"画板2"等大的黄色矩形，如图2-140所示。

图 2-139

图 2-143

17 接下来绘制箭头形状。选择工具箱中的"多边形工具"按钮，在控制栏中设置"填充"为白色、"描边"为无。接着在画面中单击，在弹出的"多边形"对话框设置"半径"为1.5mm，"边数"为3，如图2-144所示。设置完成后单击"确定"按钮，如图2-145所示。

图 2-140

15 使用"钢笔工具"绘制一个不规则图形并将其填充为灰色系的线性渐变，如图2-141所示。接着选择这个图形，并调整不透明度为"30%"，如图2-142所示。

16 选择这个图形。执行"编辑"→"复制"菜单命令，以及"编辑"→"粘贴"菜单命令，复制一个相同的不规则图形，设置填充颜色为黄色，不透明度恢复为100%。调整合适的大小并向上移动，摆放在不规则图形的上面，如图2-143所示。

图 2-144　　　　　图 2-145

18 在三角形左侧绘制一个白色矩形，如图2-146所示。将矩形和三角形加选，执行"窗口"→"路径查找器"菜单命令，单击"联集"按钮，即可制作出一个箭头图形，如图2-147所示。

图 2-146　　　　　图 2-147

19 将箭头复制5个份，放置在合适位置，如图2-148所示。继续使用"文字工具"输入健身馆的健身项目文字信息，如图2-149所示。

图 2-141

51

图 2-148

图 2-149

> **软件操作小贴士：**
>
> **如何让箭头形状整齐排列？**
>
> 可以先将箭头加选，然后执行"窗口"→"对齐"菜单命令，在打开的"对齐"面板中单击"水平居中对齐"按钮 使其对齐。接着单击"垂直居中分布"按钮 ，使每个箭头之间的间距相等。

20 将名片的 LOGO 复制一份放置在名片的右上角，并适当缩放，如图 2-150 所示。

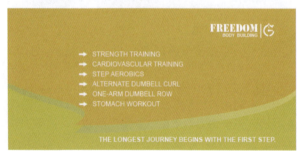

图 2-150

2. 制作卡片的展示效果

01 执行"文件"→"置入"菜单命令，置入素材"2.jpg"，单击控制栏中的"嵌入"按钮，完成素材的置入操作，如图 2-151 所示。

02 将卡片的背面复制一份放置在背景素材的中间，如图 2-152 所示。选择名片底部的矩形底色，执行"效果"→"风格化"→"投影"菜单命令，在打开的"投影"对话框中，设置"模式"为

"正片叠底"、"不透明度"为 75%、"X 位移"为 1mm、"Y 位移"为 1mm、"模糊"为 0.5mm、颜色为黑色，如图 2-153 所示。设置完成后单击"确定"按钮，投影效果如图 2-154 所示。

图 2-151

图 2-152

图 2-153

图 2-154

03 将卡片内容复制一份并进行旋转，如图 2-155 所示。使用同样的方法制作卡片的正面，展示效果如图 2-156 所示。

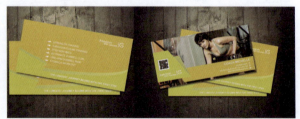

图 2-155　　　　图 2-156

2.5 优秀作品欣赏

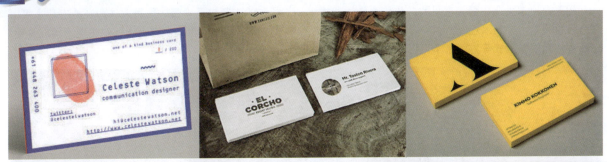
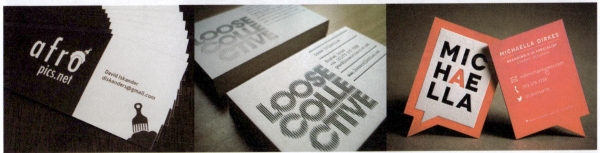
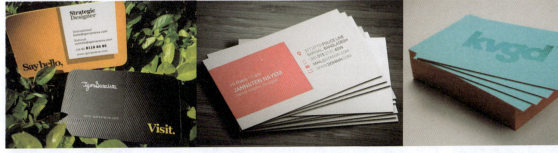

第 3 章　招贴设计

招贴是日常生活中最为常见的广告信息传达方式之一，招贴的内容广泛丰富，既可以作为商业宣传也可以作为公益用途，其艺术表现力独特、视觉冲击力强烈。本章节主要从招贴的含义，常见招贴的类型、构成要素、表现手法和表现形式等方面来学习招贴设计。

3.1　招贴设计概述

招贴设计是一种采用夸张或趣味性表现手法传播信息、吸引消费者眼球的海报或宣传画。它以符合审美的角度进行视觉诱导，从而快速地传播信息，如图 3-1 所示。

图 3-1

3.1.1　认识招贴

招贴是一种用于传播信息的广告媒介形式，英文名称为"poster"，意为张贴在大木板或墙上或车辆上的印刷广告，或以其他方式展示的印刷广告。据说在清朝时，有洋人载洋货于我国沿海停泊，并将 poster 张贴于码头沿街，以促销其船货。当地的市民称这种 poster 为海报并沿袭至今。招贴设计相比于其他设计而言，其内

容更加广泛且更加丰富、艺术表现力独特、创意独特、视觉冲击力非常强烈。招贴主要扮演推销员的角色，代表了企业产品的宣传形象，可以提升竞争力并且极具审美价值和艺术价值，如图3-2所示。

图 3-2

图 3-4

艺术招贴：主要是满足人类精神层次的需要，强调教育、欣赏、纪念，用于精神文化生活的宣传，包括文学艺术、科学技术、广播电视等招贴，如图3-5所示。

最常见的招贴规格是对开及四开尺寸，近年来制成全开大小的招贴也有很多，其印刷方式大都采用平版印刷或丝网印刷。对开尺寸较适合一般场合张贴，如果是一般的杂货店或食品店，要考虑招贴的面积，如四开、长三开或长六开尺寸，以利于张贴。

3.1.2 招贴的常见类型

社会公共招贴：例如社会公益、社会政治、社会活动招贴等用以宣传推广节日、活动、社会公众关注的热点或社会现象、政党、政府的某种观点、立场、态度等的招贴，属于非营利性宣传，如图3-3所示。

图 3-5

3.1.3 招贴的构成要素

图形：图形是世界性的视觉符号，一般分为具象和抽象型。在招贴设计中，图形是占主导地位的且具有引导作用，将人的目光引向文字。进行招贴设计时，需要根据广告主题选用简洁明快的图形语言，以便于公众理解、记忆和传播，如图3-6所示。

文字：文字的使用能够直接快速地点明主题。在招贴设计中，文字的选用十分重要，应精简而独到的阐释设计主旨。字体的表现形式也非常重要，对于字体、字号的选用是十分严格的，不仅仅要突出设计理念还要与画面风格匹配，形成协调的版面，如图3-7所示。

图 3-3

商业招贴：包括各类产品信息、企业形象和商业服务等，主要用于宣传产品而产生一定的经济效益，以营利为主要目的，如图3-4所示。

版面编排：版面编排是一个将图形、文字、色彩整理融合的过程。在满足整个画面整体统一的前提下还要使整个画面富有设计感和审美价值，如图3-9所示。

图 3-6

图 3-9

3.1.4 招贴的创意手法

展示：展示是指直接将商品展示在消费者的面前，具有直观性、深刻性。这是一种较为传统通俗的表现手法，如图3-10所示。

图 3-7

色彩：色彩是视觉感受中的重要元素，可以说色彩是一种表达情与意的手段。色彩的使用不仅会造成视觉上的冲击，更能影响观者的认知、联想、记忆，从而产生特定的心理暗示作用，潜移默化地传达招贴的宣传意图，如图3-8所示。

图 3-10

联想：联想是指由某一事物而想到另一事物，或是由某事物的部分相似点或相反点而与另一事物相联系。联想分为类似联想、接近联想、因果联想、对比联想等。在招贴设计中，联想法是最基本也是最重要的一个方法，通过联想事物的特征，并通过艺术的手段进行表现，使信息传达的委婉而具有趣味性，如图3-11所示。

图 3-8

第 ③ 章 招贴设计

图 3-11

比喻：比喻是将某一事物比作另一事物以表现主体的本质特征的方法。此方法间接地表现了作品的主题，具有一定的神秘性，充分地调动了观者的想象力，更加耐人寻味，如图 3-12 所示。

图 3-12

象征：象征是用某个具体的图形表达一种抽象的概念，用象征物去反映相似的事物从而表达一种情感。象征是一种间接的表达，强调一种意象，如图 3-13 所示。

图 3-13

拟人：拟人是将动物、植物、自然物、建筑物等生物和非生物赋予人类的某种特征，将事物人格化，从而使整个画面形象生动。在招贴设计中经常会用到拟人的表现手法，与人们的生活更加贴切，不仅能吸引观者的目光，更能拉近观者内心的距离，更具亲近感，如图 3-14 所示。

图 3-14

夸张：夸张是依据事物原有的自然属性条件而进行进一步的强调和扩大，或通过改变事物的整体、局部特征更鲜明地强调或揭示事物的实质，而创造一种意想不到的视觉效果，如图 3-15 所示。

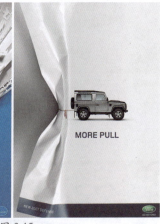

图 3-15

幽默：幽默是运用某些修辞手法，以一种较为轻松的表达方式传达作品的主题，画面轻松愉悦，却又意味深长，如图 3-16 所示。

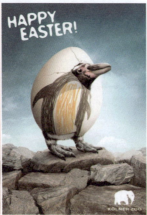

图 3-16

讽刺：讽刺是运用夸张、比喻等手法揭露人或事的缺点。讽刺有直讽和反讽两种类型，直讽手法直抒胸臆，鞭挞丑恶；而反讽的运用则更容易使主题的表达独具特色，更易打动观者的内心，如图 3-17 所示。

矛盾空间：矛盾空间是指在二维空间表现出一种三维空间的立体形态。其利用视点的转换和交替，显示一种模棱两可的画面，给人造成空间的混乱。矛盾空间是一种较为独特的表现手法，往往会使观者久久驻足观看，如图 3-19 所示。

图 3-19

3.1.5 招贴的表现形式

摄影：摄影是招贴最常见的一种表现形式，主要以具体的事物为主，如人物、动物、植物等。摄影表现形式的招贴多用于商业宣传。通过摄影获取图形要素然后进行后期的制作加工，这样的招贴更具有现实性、直观性，如图 3-20 所示。

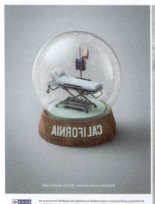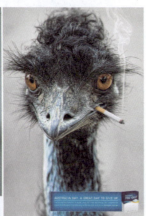

图 3-17

重复：重复是使某一事物反复出现，从而起到一定的强调作用，如图 3-18 所示。

图 3-20

绘画：在数字技术并不发达的年代，招贴往往需要通过在纸张上作画来实现。通过绘画所获得的图形元素更加具有创造性。绘画本身具有很高的艺术价值，在招贴设计中使用绘画的表现形式，是一种将设计与艺术完美相融的表现，如图 3-21 所示。

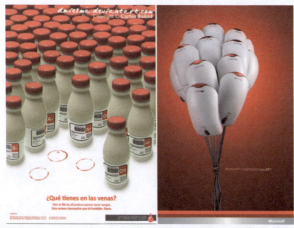

图 3-18

第 3 章 招贴设计

图 3-21

电脑设计：电脑设计所表现的图形元素更具原创性、独特性。既可以利用数字技术完成这个招贴画面的设计，也可以结合数码照片来实现创意的表达，是绝大多数招贴设计所采用的手段，如图 3-22 所示。

图 3-22

3.2 商业案例：动物主题招贴设计

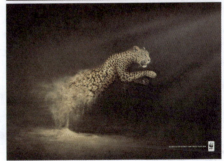

图 3-23

3.2.1 设计思路

▶ **案例类型**

本案例制作一个动物保护主体的宣传招贴。

▶ **项目诉求**

野生动物的种类正在逐年减少，保护濒临灭绝的动物是人类重要的责任。海报要给人传达一种野生动物正在逐渐消失，生态正在遭受持续的破坏的信息。体现野生动物保护的重要性，唤起人们对野生动物保护的意识。如图 3-23 所示为相关主题的动物保护广告。

▶ **设计定位**

以环保为主题的海报非常常见，大多以表现自然环境、野生动物等形象进行展示，以体现出自然之美和环保的重要性。本案例刻意反其道而行之，采用了灰暗沉重的调子，以近乎"哀悼"的色调警醒人类，野生动物濒危之境近在眼前。如图 3-24 所示为色调比较沉重的作品。

59

图 3-24

3.2.2 配色方案

对于人类而言,如果自身即将消亡,那么世界的一切可能都是暗淡无光的。对于即将灭绝的野生动物而言也是一样,所以本案例使用了黑白灰这样的无彩色配色方式,体现一种悲伤、绝望的感受,更加贴切地体现招贴所想要表达的情感。

▶ 配色方案

本案例的主色选择的是具有压抑、不堪、无情特征的灰色,大面积的灰色描述了一种压抑的氛围。为了使单色背景不显单调,在灰色的明度上进行了一定的调整。明暗不同的灰色在凸显主体图形的同时也营造出一定的空间感,如图3-25所示。

画面中的重色落在野生动物——企鹅的身上,使企鹅元素有效地从大面积的灰调中显现出来。文字部分采用了高亮的白色,一方面白色文字在暗调画面中更为突出,另一方面白色也象征着光明的未来。高反差的明暗元素摆放在一起,也就形成了明确的视觉中心,如图3-26所示。

▶ 其他配色方案

与暗调方案相对的,也可以通过提高背景色以及主体图形的明度,实现画面亮度的提升,高明度的背景使主体图形和文字更加醒目,如图3-27所示。另外还可以从积极向上的角度来诠释保护濒危野生动物,以生机盎然的绿色作为画面的主体颜色,环保的意图更加明显,如图3-28所示。

图 3-27　　　　　　图 3-28

3.2.3 版面构图

本案例的画面内容并不多,全部集中在画面中心区域,较为简洁。背景主体图案中的数字9呈现一定的倾斜角度,为了平衡倾斜感,文字部分采用的是中心对称的形式,对称排布常给人沉稳、大气之感,如图3-29所示。

图 3-29

除此之外,还可以将文字的构图方式变为向下重心型构图,将文字的部分转移到画面的下面,如图3-30所示。也可以将文字拆分开放置在画面的左上角与右下角,使画面中心的主体图形更为突出,如图3-31所示。

图 3-25　　　　　　图 3-26

图 3-30

图 3-31

图 3-32（续）

3.2.4 同类作品欣赏

3.2.5 项目实战

▶ **制作流程**

首先使用矩形工具绘制出招贴的背景图形，然后使用椭圆工具配合直线段工具绘制出一个九的轮廓，添加位图素材，最后使用文字工具输入主题文字，如图 3-32 所示。

图 3-32

▶ **技术要点**

☆ 使用矩形工具配合渐变面板制作背景矩形。
☆ 使用椭圆形工具、直线段工具配合路径查找器制作图形化数字。
☆ 通过建立剪切蒙版完成图片素材的添加。
☆ 使用文字工具输入招贴画面中所需的文字。

▶ **操作步骤**

01 执行"文件"→"新建"菜单命令，在弹出的"新建文档"对话框中设置"宽度"为 200mm、"高度"为 260mm、"取向"为纵向，参数设置如图 3-33 所示。单击"确定"按钮完成操作，效果如图 3-34 所示。

图 3-33 图 3-34

02 单击工具箱中的"矩形工具"按钮，绘制一个与画板等大的矩形。选择这个矩形，执行"窗口"→"渐变"菜单命令，在打开的"渐变"面板中设置"类型"为"径向"，然后编辑一个深灰色的渐变，如图 3-35 所示。填充效果如图 3-36 所示。

图 3-35　　　　　　　图 3-36

04 单击工具箱中的"直线段工具"按钮，在控制栏中设置"填充"为无、"描边"为灰色、"粗细"为 70pt；然后在要绘制的中心点处单击鼠标左键，弹出"直线段工具选项"对话框，设置"长度"为 89mm、"角度"为 231°，如图 3-41 所示。单击"确定"按钮，接着将直线移动到合适位置，如图 3-42 所示。

图 3-41　　　　　　　图 3-42

05 将两个对象加选，执行"对象"→"扩展"菜单命令，在弹出的"扩展"对话框中单击"确定"按钮，此时图形效果如图 3-43 所示。执行"窗口"→"路径查找器"菜单命令，在打开的"路径查找器"面板中单击"联集"按钮，即可得到"9"的图形，如图 3-44 所示。

软件操作小贴士：

为描边添加渐变

为对象的填充部分设置渐变效果非常常用，但是在 Illustrator 中也可以为描边部分赋予渐变效果。首先在"渐变"面板中单击"描边"按钮，使描边按钮调整到前方。然后通过渐变色条编辑渐变，如图 3-37 所示。此时渐变就被赋予描边部分了，效果如图 3-38 所示。

图 3-37　　　　　　　图 3-38

03 单击工具箱中的"椭圆形工具"按钮，在控制栏中设置"填充"为无、"描边"为灰色、"粗细"为 70pt；然后在相应位置单击，在弹出的"椭圆"对话框中设置"宽度"为 103mm、"高度"为 103mm，如图 3-39 所示。单击"确定"按钮，出现了灰色空心的圆形，如图 3-40 所示。

图 3-43　　　　　　　图 3-44

06 单击工具箱中的"直接选择工具"按钮，选中底部的锚点并进行移动，效果如图 3-45 所示。

图 3-45

图 3-39　　　　　　　图 3-40

07 执行"效果"→"风格化"→"内发光"

菜单命令,在打开的"内发光"对话框中设置"模式"为"正常"、"不透明度"为40%、"模糊"为3mm,参数设置如图3-46所示。设置完成后单击"确定"按钮,效果如图3-47所示。

图 3-46　　　　　图 3-47

08 接下来为画面添加一幅位图素材。执行"文件"→"置入"菜单命令置入素材"1.png",单击控制栏中的"嵌入"按钮,完成素材的置入操作,如图3-48所示。

图 3-48

09 单击工具箱中的"钢笔工具"按钮 ,然后根据图形"9"的下轮廓绘制一个不规则图形,如图3-49所示。接着按住Shift键将企鹅素材与图像加选,执行"对象"→"剪切蒙版"→"建立"菜单命令,建立剪切蒙版,效果如图3-50所示。

图 3-49　　　　　图 3-50

10 接下来为画面添加标题文字。单击工具箱中的"文字工具" ,在控制栏中选择合适的字体以及字号,设置"填充"为白色、"描边"为白色、"粗细"为2pt,然后单击并输入标题文字,如图3-51所示。接着将数字"9"选中,将其字号调大,效果如图3-52所示。

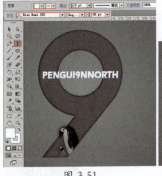

图 3-51　　　　　图 3-52

11 接下来继续为画面添加文字。单击工具箱中的"文字工具" ,在控制栏中选择合适的字体以及字号,设置"填充"为浅灰色、"描边"为无、对齐方式为"右对齐",输入相应的文字,如图3-53所示。使用同样的方法输入其他文字,如图3-54所示。

图 3-53　　　　　图 3-54

> **平面设计小贴士:**
> **平面设计中"留白"的作用**
>
> 　　顾名思义,留白就是在作品中留下空白。在平面设计作品中,画面的空间与文字、图形是一样重要的,它可以直接影响作品的风格与效果。"留白"具有以下几点作用:突出设计主题,形成虚实对比,营造画面意境,激发人的想象力。例如本案例中为了突出画面中心的主体内容,背景的大面积区域都采用了留白的表现方式。

3.3 商业案例：卡通风格文字招贴

3.3.1 设计思路

▶ 案例类型

本案例制作一个儿童夏令营活动宣传招贴。

▶ 项目诉求

夏令营是暑假期间为儿童及青少年提供的一套受监管的活动，参加者可从活动中寓学习于娱乐，具有一定的教育意义。招贴整体要给人积极向上、健康活力的感觉，如图3-55所示。

▶ 设计定位

根据夏令营的特点，招贴在设计之初就采用了具有代表性的元素作为画面的主要构成部分。彩虹代表阳光与雨最美好的结合，那是大自然对阳光总在风雨后的最完美的诠释，是一种让人充满希望与生机的幸福。彩虹作为美好的象征，可以与招贴的主题很好地吻合，如图3-56所示。绿色代表生机，所以构成招贴的重要元素中要有草地，这样可以给人健康、蓬勃向上的感受，同时又暗示了即将开展的亲近自然的活动，如图3-57所示。

图 3-56

图 3-55

图 3-57

3.3.2 配色方案

本案例在颜色的选择上以高饱和的色彩为主，选择绿色和黄色搭配，黄色积极向上、充满热情，绿色代表生机、活力。

▶ 主色

案例的主色选用阳光般的黄色，黄色象征着光明、阳光、正义。黄色的明亮感最强，因此十分醒目，往往能使人眼前一亮，并且黄色也是向日葵的颜色，代表青少年积极阳光的性格特征，如图3-58所示。

图 3-58

▶ 辅助色

绿色是夏季大自然中最有代表性的颜色，画面中的绿色以草地元素出现，可以更加明确地表现夏令营的主题。黄色和绿色为邻近色，搭配在一起协调而富有变化，如图3-59所示。

图 3-59

▶ 点缀色

画面的点缀色选择了五彩斑斓的彩虹色。彩虹元素的引入会产生一种风雨后见彩虹的感想，以此来告诉参加夏令营的青少年，人生的道路上不可能是一帆风顺的，要经历许多的磨难、挫折，唯有百折不挠，不怕困难，才能成功的理念，如图3-60所示。

图 3-60

▶ 其他配色方案

提到夏令营，就会让人想到蓝天草地，蓝色的天空和葱郁的绿色搭配，也会给人一种清新、贴近自然的享受，如图3-61所示。若去除彩虹色以及黄色的元素，蓝天绿草搭配白色，则更显清新自然，如图3-62所示。

图 3-61　　　　　图 3-62

3.3.3 版面构图

招贴的整体构图属于典型的倾斜型构图方式，版面中所有的内容都进行倾斜处理，画面版式统一，同时倾斜的版式能够营造出一种灵动的趣味感，如图3-63所示。

图 3-63

3.3.5 项目实战

▶ 制作流程

使用矩形工具搭配钢笔工具绘制出背景图案，然后使用椭圆形工具绘制彩虹，并置入草地素材，接下来使用符号面板选择合适的符号，最后使用文字工具输入招贴所需文字，如图 3-66 所示。

也可以不采用倾斜构图，将倾斜的元素以画面中垂线为基准进行摆放，如图 3-64 所示。为了避免对称式构图带来的呆板感，可以将彩虹元素进行复制并放大，交叉摆放，作为背景元素，如图 3-65 所示。

图 3-64　　　　　图 3-65

3.3.4 同类作品欣赏

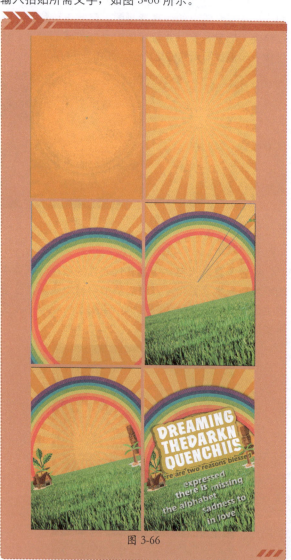

图 3-66

▶ 技术要点

☆ 使用渐变面板制作渐变背景色。
☆ 使用椭圆形工具绘制圆形，结合建立剪切蒙版制作彩虹。
☆ 利用"符号"面板为画面置入符号。

▶ 操作步骤

01 执行"文件"→"新建"菜单命令,在弹出的"新建文档"对话框中设置"宽度"为210mm、"高度"为297mm、"取向"为纵向,如图3-67所示。单击"确定"按钮完成操作,如图3-68所示。

图3-67　　　　　　图3-68

02 单击工具箱中的"矩形工具" ,绘制一个与画板等大的矩形。选择该矩形,执行"窗口"→"渐变"菜单命令,打开"渐变"面板。在"渐变"面板中设置"类型"为"径向"、"角度"为0°,然后编辑一个橘黄色系的渐变,如图3-69所示。单击渐变色块,矩形的渐变填充效果如图3-70所示。

图3-69　　　　　　图3-70

03 接着制作放射状背景。单击工具箱中的"矩形工具",设置"填充"为"无"、"描边"为橘黄色,然后单击"描边"按钮,在下拉面板中设置"粗细"为14pt,选中"虚线"复选框,设置"虚线"为50pt、"间隙"为50pt,在画面中绘制一个矩形,如图3-71所示。

04 选择这个矩形,执行"对象"→"扩展外观"菜单命令,接着继续执行"对象"→"扩展"菜单命令,将其进行扩展。使用"直接选择工具" 将每一个矩形内部的锚点选中,如图3-72所示,执行"对象"→"路径"→"平均"菜单命令,在打开的"平均"对话框中选中"两者兼有"单选按钮,如图3-73所示。单击"确定"按钮,效果如图3-74所示。

图3-71

图3-72　　　　　　图3-73

图3-74

05 接下来制作彩虹效果。单击工具箱中的"椭圆工具" ,在控制栏中设置"描边"为红色、"粗细"为20pt,在画面中按住Shift键绘制一个正圆,如图3-75所示。

67

图 3-75

06 按照同样的方法，调整颜色和参数，分别绘制出其他六个不同颜色大小的圆形，并依次摆放在一起，如图 3-76 所示。

图 3-76

07 使用"矩形工具"绘制一个与画纸等同大小的矩形，如图 3-77 所示。接着将矩形和圆环加选，执行"对象"→"剪切蒙版"→"建立"菜单命令，建立剪切蒙版，效果如图 3-78 所示。

图 3-77　　　　　　　图 3-78

08 接下来为画面添加符号库中的有趣图形。执行"窗口"→"符号库"→"提基"菜单命令，打开"提基"面板，选择"Tiki 棚屋"图案，如图 3-79 所示。单击工具箱中的"符号喷枪工具"，在相应位置单击即可添加图案，如图 3-80 所示。使用同样的方式添加其他图案，并适当旋转及调整其位置，如图 3-81 所示。

图 3-79

图 3-80　　　　　　　图 3-81

软件操作小贴士：

认识"符号喷枪工具组"中的工具

"符号喷枪工具"：用于快捷地置入选定的符号。使用该工具在文档中单击或拖动鼠标，可以快速置入单个或多个指定符号。

"符号移位器工具"：用于调整符号的位置。

"符号紧缩器工具"：用于改变符号的位置和密度。

"符号缩放器工具"：用于调整指定符号实例的大小。

"符号旋转器工具"：用于旋转符号。

"符号着色器工具"：用于改变符号的颜色。

"符号滤色器工具"：用于更改符号的透明度。

"符号样式器工具"：可以将指定的图形样式应用到指定的符号实例中，

09 执行"文件"→"置入"菜单命令，置入草地素材"1.jpg"，单击控制栏中的"嵌入"按钮，完成素材的置入操作。将图片调整到合适的位置，如图3-82所示。

图 3-82

10 接下来为画面添加文字。单击工具箱中的"文字工具"，在控制栏中选择合适的字体以及字号，设置"填充"颜色为浅灰色、"描边"为无，然后在相应位置输入文字，如图3-83所示。用同样的方法继续为画面添加文字，如图3-84所示。

图 3-83

图 3-84

11 接下来为文字添加"投影"效果。选中这些文字，执行"效果"→"风格化"→"投影"菜单命令，

在弹出的"投影"对话框中设置"模式"为"正片叠底"、"不透明度"为75%、"X 位移"为1mm、"Y 位移"为1mm、"模糊"为1mm、"颜色"为黑色，参数设置如图3-85所示。单击"确定"按钮，文字效果如图3-86所示。

图 3-85

图 3-86

12 接着将文字进行旋转，效果如图3-87所示。

图 3-87

13 接下来在文字前方添加小草作为装饰。执行"窗口"→"符号库"→"自然"菜单命令，打开"自然"面板，然后选择相应的小草符号添加在文字前方，效果如图3-88所示。

图 3-88

14 继续使用"文字工具"，在控制栏中设置"填充"为白色、"描边"为无，设置合适的字体和字号，输入标题文字，效果如图3-89所示。接着将文字进行旋转，效果如图3-90所示。

图 3-89　　　　　　　图 3-90

15 接着制作主体文字的立体效果。选中文字，使用快捷键 Ctrl+C 进行复制，执行"效果"→"路径"→"位移路径"菜单命令，在打开的"偏移路径"对话框中设置"位移"为 3.5mm、"连接"为"斜接"、"斜接限制"为 4，如图 3-91 所示。设置完成后单击"确定"按钮，然后将其填充为黄色，效果如图 3-92 所示。使用快捷键 Ctrl+V 粘贴之前复制的文字，效果如图 3-93 所示。

图 3-91

图 3-92　　　　　　　图 3-93

16 将白色文字选中，使用快捷键 Ctrl+3 将其隐藏。接着将黄色的文字复制一份，调整位置后，将后方的文字填充设置为深黄色。此时效果如图 3-94 所示。

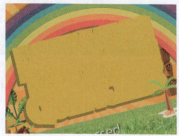

图 3-94

17 选择后方的文字，执行"效果"→"风格化"→"投影"菜单命令，在打开的"投影"对话框中设置"模式"为"正片叠底"、"不透明度"为 75%、"X 位移"为 0mm、"Y 位移"为 0mm、"模糊"为 1.8mm、"颜色"为黑色，参数设置如图 3-95 所示。设置完成后单击"确定"按钮，接着使用快捷键 Ctrl+Alt+3 显示隐藏的文字，此时文字效果如图 3-96 所示。

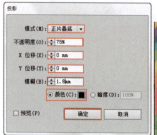
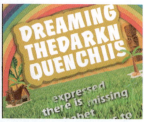

图 3-95　　　　　　　图 3-96

18 继续使用同样的方法制作副标题文字，效果如图 3-97 所示。绘制一个与画板等大的矩形，然后将画面内容框选，使用快捷键 Ctrl+7 键创建"剪切蒙版"，将超出画面的内容隐藏，效果如图 3-98 所示。

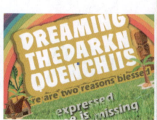

图 3-97　　　　　　　图 3-98

平面设计小贴士：
招贴中的文字

在招贴设计中，文字首先要具有醒目、简练、强烈、动感的特点，因为招贴是一种远视野的设计，视觉距离较长，文字肩负着传达信息的作用，所以需要保证在远距离也能够实现宣传目的。另外，招贴设计中笔画与笔画、字与字之间的关系，强调节奏与韵律，这样才能创造出富有表现力和感染力的设计作品。

3.4 商业案例：黑白格调电影宣传海报

3.4.1 设计思路

▶ 案例类型

本案例是一个电影宣传海报的设计项目。

▶ 项目诉求

本案例海报中的电影是一部悬疑电影，具有一定的神秘感与惊悚感，海报要求展现影片中的主要角色，简单、直接并具有艺术感染力。如图3-99所示为可供参考的海报作品。

将画面一分为二，并通过黑白反差表现影片剧情的跌宕起伏。画面中多次使用了边角尖锐的不规则图形，形似尖刀而不是尖刀，这样的组合设计会让画面更加具有冲击力，加剧了影片给人的惊悚感。另外海报边缘采用加粗式边框设计，可以使画面主体更加突出，如图3-100所示。

图3-99

图3-100

▶ 设计定位

根据电影的特点以及海报的要求，本案例选择了一种诡异而又带有奇幻感的色调，黑白中带有些许光感。采用具有强烈视觉冲突的表现方式——倾斜分割，

3.4.2 配色方案

黑白灰三色永远是最经典的配色，这三种色彩搭配出的感觉往往是冷酷、恐惧，衍生出的情感有冷静、专业、孤高、有气质等。黑色是最具有包容性的色彩，无论何种颜色与其搭配，都能够相得益彰。白色是一种膨胀色，给人纯洁、干净、明亮之感，常常用来在视觉上放大某些不够大的空间。灰色是黑色与白色的

中间混合色，既百搭又不容易脏，可以说是一种适合用作调和的颜色，如图3-101所示。

图 3-101

▶ 其他配色方案

除了无彩色搭配，红黑搭配也是渲染悬疑、恐怖气氛的常用色调。在使用红色时需要注意明度和纯度，如果用大面积的红色区域作为背景，明度要尽可能低一些，否则难以突出前景照片和文字，如图3-102所示。深蓝与暗红的搭配更像是冰与火的矛盾，激烈的反差和对比暗示着剧情的冲突，如图3-103所示。

图 3-102　　　　图 3-103

3.4.3 版面构图

画面的整体构图采用倾斜型分割的手法，将版面分割成左右两个不规则的区域，如图3-104所示。版面中倾斜的线条会给人不安之感，倾斜分割线的两端为影片角色照片以及几何图形，尖角的造型上下贯穿，如迷宫般引导视觉的走向，如图3-105所示。

图 3-104　　　　图 3-105

海报中的文字多使用较粗的英文字体，画面构图比较饱满。如果将字体更换为稍细的字体，会使画面的空间增大，但是过于纤细的字体会使版面稍显空洞，如图3-106所示。相对来说，将文字的线条加粗一些，则会使重点更为突出，如图3-107所示。

图 3-106　　　　图 3-107

3.4.4 同类作品欣赏

第 3 章 招贴设计

3.4.5 项目实战

▶ 制作流程

首先使用钢笔工具绘制多个不规则图形，为作为背景部分的图形填充合适的颜色，然后置入素材并利用剪切蒙版控制素材的显示范围，最后使用文字工具输入文字，如图 3-108 所示。

▶ 操作步骤

01 执行"文件"→"新建"菜单命令，在弹出的"新建文档"对话框中设置"宽度"为 210mm、"高度"为 297mm、"取向"为纵向，如图 3-109 所示。设置完成后单击"确定"按钮完成操作，效果如图 3-110 所示。

图 3-109　　　　图 3-110

02 单击工具箱中的"矩形工具"按钮，绘制一个与画板等大的矩形。执行"窗口"→"渐变"菜单命令，设置"类型"为"线性"，编辑一个灰色系渐变，如图 3-111 所示。填充效果如图 3-112 所示。

图 3-111　　　　图 3-112

03 继续使用"矩形工具"绘制一个比画板稍小的矩形，填充为黑色，如图 3-113 所示。

图 3-113

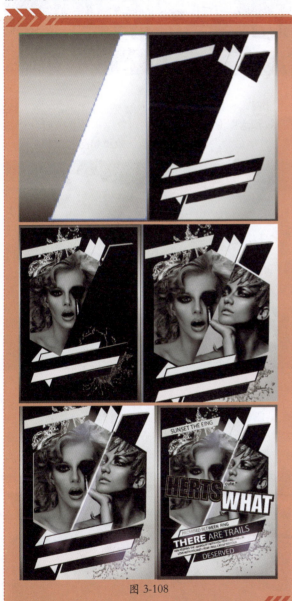

图 3-108

▶ 技术要点

☆ 使用钢笔工具绘制多个不规则图形。
☆ 置入素材配合剪切蒙版制作异形照片。
☆ 使用文字工具输入所需文字信息。

04 单击工具箱中的"钢笔工具"，在画面的右侧绘制一个四边形。接着选择这个四边形，打开"渐变"面板，编辑一个灰色系渐变，如图3-114所示。使用"渐变工具"调整渐变角度，填充效果如图3-115所示。

图 3-114　　　　　　图 3-115

软件操作小贴士：
为什么先画图形后填充渐变

在使用"钢笔工具"绘制图形时，可以先将填充颜色设置为"无"，这样在绘制图形时不会因为填充颜色而干扰绘制时的视线。若先设置好填充，在绘制的过程中填充会跟随路径而自动生成，或多或少会影响图形的绘制。

05 用同样的方法，使用"钢笔工具"，在控制栏设置合适的填充颜色，绘制多个不规则图形，然后将绘制的图形放到合适的位置，如图3-116所示。

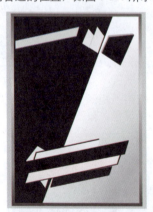

图 3-116

06 执行"文件"→"置入"菜单命令，置入水花素材"1.png"和"2.png"，然后单击控制栏中的"嵌入"按钮将素材嵌入。多次执行"对象"→"排列"→"后移一层"菜单命令，将素材移动到合适位置，如图3-117所示。再次置入人物素材"3.jpg"，然后单击控制栏中的"嵌入"按钮，如图3-118所示。

图 3-117　　　　　　图 3-118

07 继续使用"钢笔工具"绘制一个图形，如图3-119所示。加选图形与照片，执行"对象"→"剪切蒙版"→"建立"菜单命令，创建剪切蒙版，效果如图3-120所示。

图 3-119　　　　　　图 3-120

08 使用同样的方法制作另一处图像，效果如图3-121所示。将两个图片加选然后多次执行"对象"→"排列"→"后移一层"菜单命令，将其移动到图片下方的几个平行四边形图形的后侧，如图3-122所示。

图 3-121　　　　　　图 3-122

09 接下来为图片添加边框效果。使用"钢笔工具"在照片左侧边缘绘制一个带有转折的图形,然后为其填充一个灰色系渐变,如图3-123所示。使用同样的方式绘制另一侧的黑色边框,如图3-124所示。

图 3-123　　　　　图 3-124

10 接下来为画面添加发光的效果。单击工具箱中的"椭圆形工具"按钮◯,在左侧照片的顶部绘制一个正圆。打开"渐变"面板编辑一个由紫色到透明的径向渐变,如图3-125所示。正圆效果如图3-126所示。

图 3-125　　　　　图 3-126

11 选中紫色的正圆,执行"窗口"→"透明度"菜单命令,打开"透明度"面板,设置"混合模式"为"滤色",如图3-127所示。效果如图3-128所示。

图 3-127　　　　　图 3-128

12 使用上述同样的操作方法,继续在其他位置添加光效。使用"椭圆形工具",调整不同的"渐变效果",绘制出多个不同的椭圆形,并把绘制的椭圆形处理成所需要的效果,放置在画面中合适的位置,如图3-129所示。

图 3-129

> **平面设计小贴士:**
>
> ### 海报中的插图
>
> 海报中的插图是指在海报中除文字以外的一切图形对象。海报可以通过文字或简单直白的图片来介绍产品的功能,还可以通过丰富的创造力来表现产品。海报中具有创造力的插图,不仅会对产品起到促销作用,也会给消费者留下深刻的记忆。在本案例中,就是采用以人物作为插图的设计,从而展现电影所要表达的主题,以吸引观众。

13 接下来为画面添加主体文字。单击工具箱中的"文字工具"按钮 T ,在控制栏中设置"填充"为黑色、"描边"为白色、粗细为1pt,选择合适的字体以及字号,在画面上单击并输入文字,然后将其适当地旋转,如图3-130所示。

图 3-130

14 接着制作文字的多层描边效果。选中文字,使用快捷键Ctrl+C进行复制(先不要进行粘贴操作),接着选中文字,执行"效果"→"路径"→"位移路径"菜单命令打开"偏移路径"对话框,设置"位移"为3mm、"连接"为"圆角"、"斜接限制"为4,如图3-131所示。设置完成后单击"确定"按钮,文字效果如图3-132所示。

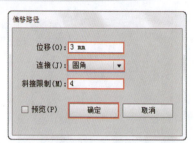

图 3-131

图 3-132

15 使用"贴在前面"快捷键 Ctrl+F 将选中的文字贴在前面，此时文字呈现出双层效果，如图 3-133 所示。

图 3-133

16 再次将文字复制一份，然后适当移动，并将部分文字填充为白色，效果如图 3-134 所示。

图 3-134

17 继续使用"文字工具"输入底部的文字，并旋转到合适角度，最终效果如图 3-135 所示。

图 3-135

3.5 优秀作品欣赏

第 3 章 招贴设计

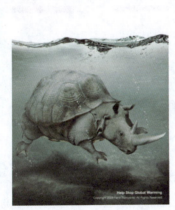
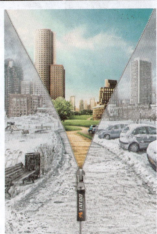

第 4 章　广告设计

广告是我们用来陈述和推广信息的一种方式。我们的生活中充斥着各类广告，广告的类型和数量也在日益增多。随着数量的增多，对于广告设计的要求也越来越高，要想成功吸引消费者的眼球也不再是一件易事，这也就要求我们在进行广告设计时必须要了解和学习广告设计的相关内容。本章节主要从广告设计的定义、广告设计的常见类型、广告设计的版面编排以及广告设计的原则等方面来学习广告设计。

4.1　广告设计概述

广告设计是一种现代艺术设计方式，在视觉传达设计中占有重要地位。现代广告设计的发展已经从静态的平面广告发展为动态广告，并以多种多样的形式融入我们的生活中。一个好的广告设计能有效地传播信息，而达到超乎想象的反馈效果。

4.1.1　什么是广告

广告，从表面上理解即广而告之。广告设计是通过图像、文字、色彩、版面、图形等元素进行平面艺术创意而实现广告目的和意图的一种设计活动和过程。在现代商业社会中，广告可以用来宣传企业形象、兜售企业产品及服务和传播某种信息，通过广告的宣传作用可以增加了产品的附加价值，促进产品的消费，从而产生一定的经济效益，如图 4-1 所示。

图 4-1

4.1.2　广告的常见类型

随着市场竞争日益激烈，怎么样使自己的产品从众多同类商品中脱颖而出一直是商家的难题，利用广告进行宣传自然成为一个很好的途径。这也就促使了广告业迅速发展，广告的类型也趋向多样化，常见类型主要有平面广告、户外广告、影视广告、媒体广告等等。

1. 平面广告

平面广告主要是以一种静态的形态呈现，包含图形、文字、色彩等诸多要素。其表现形式也是多种多样，绘画的、摄影的、拼贴的等等。平面广告多为纸质版、刊载的信息有限，但具有随意性，可进行大批量的生产。具体来说，平面广告包含报纸杂志广告、DM 单广告、POP 广告、企业宣传册广告、招贴广告、书籍广告等类型。

报纸杂志广告通常占据其载体的一小部分，与报纸杂志一同销售，一般适用于展销、展览、劳务、庆祝、航运、通知、招聘等。报纸杂志的内容杂多精简，广告费用较为实惠，具有一定的经济性、持续性，如图 4-2 所示。

第4章 广告设计

图 4-4

企业宣传册广告一般适用于企业产品、服务及整体品牌形象的宣传。其内容以企业品牌整体为主。具有一定的针对性、完整性,如图 4-5 所示。

图 4-2

DM 单广告是直接向消费者传达信息的一种通道,广告主可以根据个人意愿选择广告内容。DM 单广告可通过邮寄、传真、柜台散发、专人送达、来函索取等方式发放,具有一定的针对性、灵活性和及时性,如图 4-3 所示。

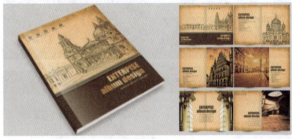

图 4-5

招贴广告是一种集艺术与设计为一体的广告形式。其表现形式更富有创意和审美性。它所带来的不仅仅是经济效益,对于消费者精神文化方面也有一定的影响,如图 4-6 所示。

图 4-3

POP 广告通常置于购买场所的内部空间、零售商店的周围、商品陈设物附近等地。POP 广告多用水性马克笔或油性麦克笔和各颜色的专用纸制作,其制作方式、所用材料多种多样,而且手绘 POP 广告更具有亲和力,制作成本也较为低廉,如图 4-4 所示。

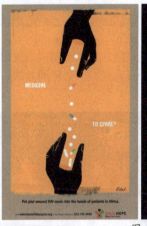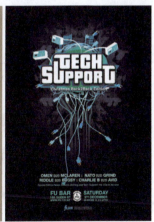

图 4-6

2. 户外广告

户外广告主要投放在交通流量较高、较为公众的室外场地。户外广告既有纸质版也有非纸质版,具体来说户外广告包含灯箱广告、霓虹灯广告、单立柱广告、车身广告、场地广告、路牌广告等类型。

灯箱广告主要用于企业宣传，一般放在建筑物的外墙上、楼顶、裙楼等位置。白天为彩色广告牌、晚上亮灯则成为内打灯，向外发光。经过照明后，广告的视觉效果更加强烈，如图4-7所示。

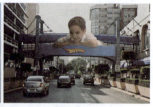

图4-9

车身广告置于公交车或专用汽车两侧，传播方式具有一定的流动性，传播区域较广，如图4-10所示。

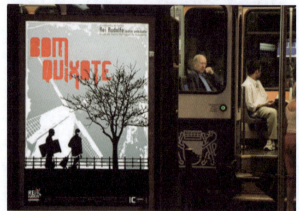

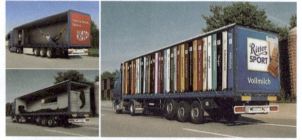

图4-10

场地广告是指置于地铁、火车站、机场等地点范围内的各种广告，如在扶梯、通道、车厢等位置，如图4-11所示。

图4-7

霓虹灯广告是利用不同颜色的霓虹管制成的文字或图案，夜间呈现一种闪动灯光模式，动感而耀眼，如图4-8所示。

图4-11

路牌广告主要置于公路或交通要道两侧，近年来还出现了一种新型画面可切换路牌广告。路牌广告形式多样、立体感较强、画面十分醒目，能够更快地吸引眼球，如图4-12所示。

图4-8

单立柱广告置于某些支撑物之上，如立柱式T型或P型装置。具有一定的稳定性和持续性，如图4-9所示。

图4-12

第 4 章 广告设计

3. 影视广告

影视广告是一种以叙事的形式进行宣传的广告形式。其吸收了各种形式特点,如音乐、电影、文学艺术等,使得作品更富感染力和号召力,主要包括电影广告和动画广告,如图4-13所示。

图 4-13

4. 媒体广告

媒体广告是使用某种媒介为宣传手段的方式,既包括传统的四大传播方式也包括新兴的互联网形式。

互联网广告即是指利用网络发放的广告,有弹出式、文本链接式、直接阅览室、邮件式、点击式等多种方式,如图4-14所示。

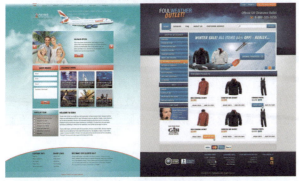

图 4-14

电视广告是一种以电视为媒介的传播信息的形式,时间长短依内容而定,其具有一定的独占性和广泛性,如图4-15所示。

广播广告一般置于商店和商场内。广播广告持续的时段较短,但实效性和反馈性较快。电话广告是一种以电话为媒介传播信息的形式,有拨号、短信、语音等方式,其具有一定的主动性、直接性、实时性。

图 4-15

4.1.3 广告的版面编排

广告的版面编排就是将图形、文字、色彩等各种要素和谐地安排在同一版面上,形成一个完整的画面将内容传达给受众。不同的诉求效果需要不同的构图,以下是一些常见的版面编排方式。

满版型:自上而下或自左而右进行内容的排布,整个画面饱满丰富,如图4-16所示。

图 4-16

图 4-16（续）

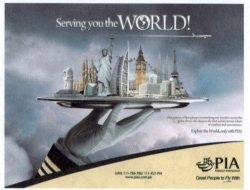

图 4-18（续）

重心型：视焦点集聚在画面的中心，是一种稳定的编排方式，如图 4-17 所示。

倾斜型：插图或文字倾斜编排，使画面更具有动感，或者营造一种不稳定的氛围，如图 4-19 所示。

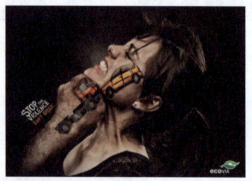

图 4-17

图 4-19

分割型：分割型分为左右分割和上下分割、对称分割和非对称分割，如图 4-18 所示。

4.1.4 广告设计的原则

现代广告设计的原则是根据广告的本质、特征、目的所提出的根本性、指导性的准则和观点，主要包括可读性原则、形象性原则、真实性原则和关联性原则。

可读性原则：无论多好的广告，都要让受众清楚地了解其主要表现的是什么。所以必须要具有普遍的可读性，准确地传达信息，才能真正地投放市场、投向公众。

形象性原则：一个平淡无奇的广告是无法打动消费者的，只有运用一定的艺术手法渲染和塑造产品形

图 4-18

象,才能使产品在众多的广告中脱颖而出。

真实性原则: 真实是广告最基本的原则。只有真实地表现产品或服务特质才能吸引消费者,其中不仅要保证宣传内容的真实性,还要保证以真实的广告的形象表现产品。

关联性原则: 不同的商品适用于不同的公众,所以要在确定和了解受众的审美情趣之下,进行相关的广告设计。

4.2 商业案例:旅行社促销活动广告

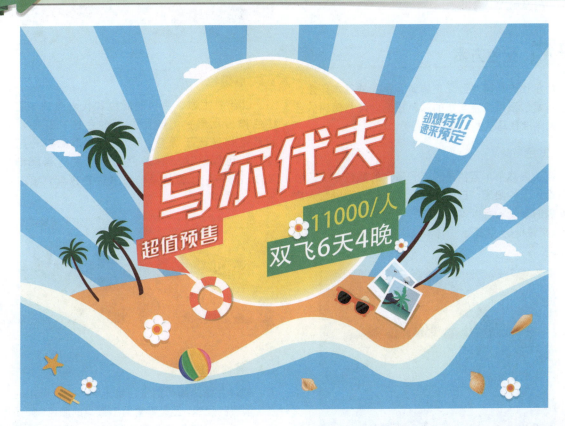

4.2.1 设计思路

▶ **案例类型**

本案例为热带海岛旅行项目制作进行宣传推广的平面广告。

▶ **项目诉求**

马尔代夫是坐落在印度洋上的一个岛国,属于南亚,马尔代夫的岛大部分都是珊瑚岛,它是世界上最大的珊瑚岛国。所以广告的整体风格要突出海岛景色特点,突出马尔代夫最美的海水、沙滩、珊瑚岛,还有这里优美的自然风光,如图4-20所示。

图 4-20

▶ **设计定位**

根据热带海岛旅行的特征,画面的基本构成元素应包含海水、沙滩以及代表热带气候的椰树。采用卡通化的矢量图形方式进行展示,色调明快,图形简单

直观，使消费者被美丽的广告画面吸引的同时，能够驻足观看其中的宣传文字，如图 4-21 所示。

图 4-21

4.2.2 配色方案

马尔代夫的碧水蓝天是给游客留下的基本印象，所以本案例采用天空与水的颜色搭配沙滩与椰树的色彩，完美诠释马尔大夫的自然之美。

▶ 主色

在大自然中，蓝色是天空和海水的颜色，浅蓝色可以给人一种阳光、自由的感觉，深蓝色可以给人广阔安静的享受，所以本案例选择不同明暗的蓝色作为主色，交替搭配，营造出一种丰富的视觉效果，如图 4-22 所示。

图 4-22

▶ 辅助色

黄色代表沙滩，也代表着明媚的阳光。黄色可以让人的眼前清晰明亮，并可以使人产生对美好生活的向往，如图 4-23 所示。

图 4-23

▶ 点缀色

以代表生命、生机的绿色和代表热情、喜悦的红色作为点缀色，丰富画面的色感。红色、黄色和蓝色均属于三原色，为了避免搭配在一起反差过大，可以将这三种颜色的饱和度适当降低、明度适当升高，以低反差的方式进行搭配，如图 4-24 所示。

图 4-24

▶ 其他配色方案

将绿色作为画面的主色也未尝不可，鲜嫩的草绿搭配淡雅的浅绿，正是春夏时节最美的颜色，如图 4-25 所示。黄、绿两色是典型的邻近色，画面只包含这两种颜色会更加和谐，如图 4-26 所示。

图 4-25　　　　　图 4-26

4.2.3 版面构图

广告的版式属于典型的向心型重心构图，向心型设计是将视线从四周聚拢到一点，也就是画面中心的

部分。消费者在观看广告的时候，会被画面中心的文字信息所吸引，如图 4-27 所示。广告的背景选择了一种放射状图形，使画面更具有延展性，如图 4-28 所示。

图 4-27

图 4-28

位于画面中心的文字为白色，在大面积纯色的画面中更显突出。为了强化字体的视觉冲击力，可以采用较粗的字体，例如超粗黑简体等，如图 4-29 所示。除此之外，选择一些手写体、艺术体等趣味感较强的字体也是可以的，如图 4-30 所示。

图 4-29

图 4-30

4.2.4 同类作品欣赏

4.2.5 项目实战

▶ 制作流程

首先使用矩形工具搭配钢笔工具绘制背景，然后使用椭圆形工具绘制主体圆形，使用矩形工具配合变换工具制作出水面。接下来使用钢笔工具绘制白云、椰树、沙滩等图形，再使用文字工具输入文字信息，最后置入素材，如图 4-31 所示。

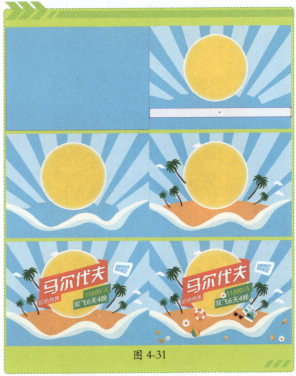
图 4-31

▶ 技术要点

☆ 使用椭圆形工具绘制圆形并添加内发光效果。
☆ 使用变形工具对绘制的矩形进行变形。

▶ 操作步骤

01 执行"文件"→"新建"菜单命令，在弹出的"新建文档"对话框中设置"宽度"为 297mm、"高度"为 210mm、"取向"为横向，单击"确定"按钮完成操作，参数设置如图 4-32 所示。接着单击工具箱中的"矩形工具"按钮，设置"填充"颜色为淡蓝色、"描边"为无，绘制一个与画板等大的矩形，如图 4-33 所示。

02 接下来制作放射状背景。单击工具箱中的"钢笔工具"，在控制栏中设置"填充"为更浅一些的蓝色，"描边"为无然后绘制图形，如图 4-34 所示。继续在画面绘制多个不规则图形，制作出放射状效果，如图 4-35 所示。

图 4-32

图 4-33

图 4-34　　　　　　图 4-35

03 单击工具箱中的"椭圆形工具"按钮 ，设置"填充"为黄色、"描边"为白色、"粗细"为5pt，然后按住 Shift 键绘制一个正圆，如图 4-36 所示。

图 4-36

04 接下来制作圆形的内发光效果。选择正圆形状，然后执行"效果"→"风格化"→"内发光"菜单命令，在弹出的"内发光"对话框中设置"模式"为"正常"、"颜色"为白色、"不透明度"为 100%、"模糊"为 10mm，选中"边缘"单选按钮，如图 4-37 所示。设置完成后单击"确定"按钮，此时正圆效果如图 4-38 所示。

图 4-37　　　　　　图 4-38

05 接着利用"变形工具" 工具制作不规则的图形。首先使用矩形工具在画面的下方绘制一个白色的矩形，如图 4-39 所示。选择这个矩形，单击工具箱中的"变形工具"按钮 ，在白色的矩形上拖曳，将其变形，如图 4-40 所示。继续进行拖曳，制作出曲线的海面效果，如图 4-41 所示。

图 4-39

图 4-40　　　　　　图 4-41

86

软件操作小贴士：

变形工具的设置

　　双击工具箱中的"变形工具"按钮，在打开的"变形工具选项"对话框中可以对笔尖的"宽度"、"高度"和"角度"等参数进行调整，如图4-42所示。

图 4-42

06 使用同样的方法制作另一条曲线，并将其填充为淡蓝色，效果如图4-43所示。

图 4-43

07 接着使用"钢笔工具"绘制图形。选择工具箱中的"钢笔工具"，在画面中绘制图形，然后设置其"填充"为淡橘黄色、"描边"为无，如图4-44所示。接着选择这个图形，多次执行"对象"→"排列"→"后移一层"菜单命令，将图形移动到圆形后侧，如图4-45所示。

图 4-44

图 4-45

08 接下来绘制椰树。使用钢笔工具绘制椰树的树冠并将其填充为绿色，如图4-46所示。接着使用"钢笔工具"绘制树干，将其填充为褐色并移动到树冠的后方，效果如图4-47所示。

图 4-46

图 4-47

09 将树冠和树干加选，使用快捷键Ctrl+G进行

编组，然后将椰树复制、粘贴、缩放并移动到合适位置，如图4-48所示。

图 4-48

10 接下来为画面添加云朵。使用"钢笔工具"绘制出云朵形状并将其填充为白色，如图4-49所示。接着使用复制、粘贴快捷键 Ctrl+C、Ctrl+V，粘贴出多个云朵，并移动到画面中的相应位置，如图4-50所示。

图 4-49

图 4-50

11 接下来制作标题文字。首先使用"钢笔工具"绘制相应的图形，如图4-51所示。

图 4-51

12 单击工具箱中的"文字工具"，设置"填充"为白色、"描边"为橘黄色、"粗细"为2pt，设置合适的字体、字号，在相应位置输入文字，如图4-52所示。选择文字将其进行旋转，如图4-53所示。

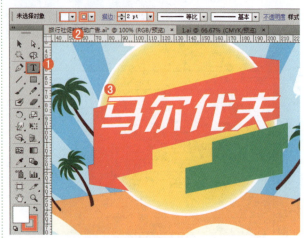

图 4-52

图 4-53

13 接着选择文字，执行"文字"→"创建轮廓"菜单命令将文字转换成图形。执行"效果"→"风格化"→"投影"菜单命令，在弹出的"投影"对话框中设置"模式"为"正片叠底"、"不透明度"为60%、"X位移"为0，"Y位移"为0、"模糊"为0.8mm、"颜色"为黑色，参数设置如图4-54所示。设置完成后单击"确定"按钮，效果如图4-55所示。

图 4-54

第 ④ 章 广告设计

图 4-55

14 继续使用"文字工具"输入文字，然后进行旋转变换，效果如图 4-58 所示。最后打开素材"1.ai"，将文档内的图形选中，执行"编辑"→"复制"菜单命令，然后回到本文档中执行"编辑→粘贴"菜单命令，进行粘贴，最终效果如图 4-59 所示。

图 4-58

> **平面设计小贴士：**
>
> **倾斜版面的优点**
>
> 本案例中的文字采用倾斜的排列方式，这样的版面设计能够营造出动感，给人一种活跃、不稳定的心里感受，通常应用在比较活泼、年轻或悬疑主题的设计中，如图 4-56 和图 4-57 所示。
>
>
>
> 图 4-56　　　　图 4-57

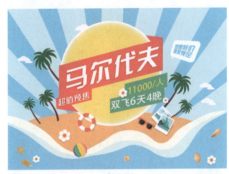

图 4-59

4.3 商业案例：儿童主题户外广告

89

4.3.1 设计思路

▶ **案例类型**

本案例是一个教育机构的户外广告设计项目。

▶ **项目诉求**

本教育机构是一所面向青少年儿童的兴趣特长培训机构，企业致力于为孩子们打造快乐、健康、丰富多彩的童年生活。本次户外广告设计项目重点在于企业形象的树立以及业务的简单介绍，如图4-60所示。

图 4-60

▶ **设计定位**

根据企业的特点和要求，作品的整体风格应轻松、愉快。色彩选择高纯度的颜色，搭配使用高调的户外儿童摄影元素，简明扼要地道出了企业的服务对象，如图4-61所示。

图 4-61

4.3.2 配色方案

因为人人都希望童年是五彩缤纷的，所以以青少年儿童为服务主体的设计作品多采用高纯度的色彩。本案例以一种颜色作为主色调，大面积铺满整个画面，并采用多种纯色作为点缀，以较小的面积出现在画面中，丰富视觉效果。

▶ **主色**

蓝色会让人联想到蔚蓝的大海、晴朗的天空，蓝天白云，会给人一种自由、惬意的感受。与此同时，蓝色具有调节神经、缓解紧张情绪的作用。本案例的主色就使用了这样一种极易被人们接受的颜色，如图4-62所示。

图 4-62

▶ **辅助色**

画面的主色为蓝色，但并不是单一的蓝色，而是采用了明暗不同的蓝，接近白色的淡蓝到蓝色的渐变使背景颜色不再单一，辅助以白色作为搭配，使画面更加纯净，搭配在一起可以产生蓝天白云的感觉，如图4-63所示。

图 4-63

▶ **点缀色**

只有蓝色和白色的画面不免有些单调，添加高彩色的儿童户外照片可以为画面增色，为了配合照片上的其他多种颜色，可以将画面中的部分文字以及小元素更改为照片中带有的颜色，丰富画面的效果，如图4-64所示。

4.3.3 版面构图

本案例整体采用的是曲线分割型构图,使用曲线将版面进行分割,分割后的版面产生一种灵动的视觉效果,作品中儿童的笑容和分割出来的曲线相互呼应,如图 4-67 所示。文字部分使用了左齐的排列方式。在标题排版中使用的是粗体文字,粗图文字作为标题,强化重点,可以吸引读者的眼球,如图 4-68 所示。

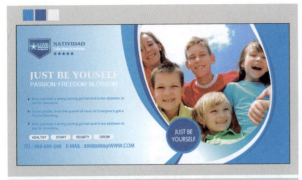

图 4-64

▶ 其他配色方案

快乐童年还可以联想到绿色,树木环绕,清新自然,如图 4-65 所示。也可以尝试代表开朗、阳光、热闹的黄橙色,如图 4-66 所示。

图 4-67

图 4-68

还可以将文字转换为粗体,位于标志下方的文字采用了明度和纯度都稍高的彩色,在同一色调的说明文字的衬托下,显得格外出挑,如图 4-69 所示。将标题文字的颜色统一也是可以的,如图 4-70 所示。

图 4-65

图 4-66

图 4-69

图 4-70

4.3.4 同类作品欣赏

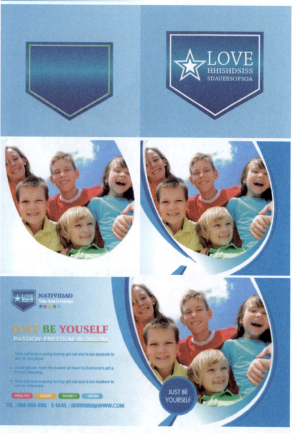

图 4-71

4.3.5 项目实战

▶ 制作流程

首先绘制出矩形并使用渐变面板填充颜色,接下来使用钢笔工具和椭圆工具、星形工具制作标志部分,然后置入图片并进行建立剪切蒙版制作,最后输入文字,如图 4-71 所示。

▶ 技术要点

☆ 矩形工具配合渐变面板制作渐变矩形。
☆ 使用钢笔工具绘制不规则图形。
☆ 使用椭圆形工具和星形工具绘制图形。

▶ 操作步骤

01 执行"文件"→"新建"菜单命令,在弹出的"新建文档"对话框中设置"宽度"为280mm、"高度"为140mm、"取向"为横向,参数设置如图 4-72 所示。设置完成后单击"确定"按钮完成操作,如图 4-73 所示。

02 单击工具箱中的"矩形工具"按钮▭,按住鼠标左键拖曳绘制一个与画板等大的矩形,接着选择这个矩形,执行"窗口"→"渐变"菜单命令,打开"渐变"面板,在面板中设置"类型"为线性,然后编辑一个淡蓝色系的渐变,如图 4-74 所示。此时矩形效果如图 4-75 所示。

图 4-72

图 4-76

图 4-73

图 4-77　　　　　图 4-78

04 接着选择这个多边形，使用快捷键 Ctrl+C 进行复制，然后使用快捷键 Ctrl+F 将其贴在前面。按住 Shift+Alt 键以中心进行等比缩放，效果如图 4-79 所示。选择这个稍小的多边形，在控制栏中设置其"填充"为无、"描边"为白色、"粗细"1pt，效果如图 4-80 所示。

图 4-74　　　　　图 4-75

图 4-79

03 首先来制作标志。单击工具箱中的"钢笔工具"，使用该工具绘制一个五边形，如图 4-76 所示。接着选择这个多边形，执行"窗口"→"渐变"菜单命令，打开"渐变"面板，在该面板中设置"类型"为线性、"角度"为 90°，然后编辑一个蓝色系的渐变颜色，如图 4-77 所示。填充效果如图 4-78 所示。

图 4-80

05 单击工具箱中的"星形工具"，在选项栏中设置"填充"颜色为"无"、"描边"为白色、"粗细"为 1pt，在绘制星形的位置处单击，在随即弹出的"星形"对话框中设置"半径1"为 4mm、"半径2"为 1.5mm、"角点数"为 5，参数设置如图 4-81 所示。设置完成单击"确定"按钮，星形效果如图 4-82 所示。再次绘制一个稍小的白色星形，放置在相应位置，效果如图 4-83 所示。

图 4-81

图 4-85

07 继续使用文字工具输入相应文字，并调整文字的颜色，效果如图 4-86 所示。接着在标志的右侧绘制不同颜色的星形，效果如图 4-87 所示。

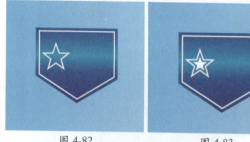

图 4-82　　　　　图 4-83

06 接下来输入文字。单击工具箱中的"文字工具"，选择合适的字体以及字号，输入文字，如图 4-84 所示。接着调整字号，输入其他的文字，效果如图 4-85 所示。

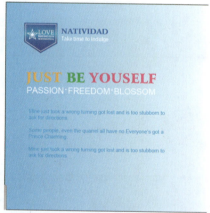

图 4-86

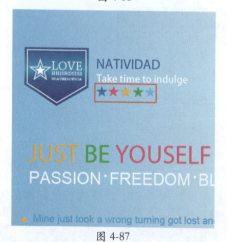

图 4-87

08 在工具箱中选择"椭圆形工具"，设置填充颜色为"黄色"、"描边"为无，如图 4-88 所示，然后在文字的前方按住 Shift 键绘制一个正圆。接着选择正圆，使用快捷键 Ctrl+C 进行复制，使用 Ctrl+V 键进行粘贴，将粘贴得到的正圆移动到合适位置，填

图 4-84

充颜色后进行调整，效果如图4-89所示。

图4-88

图4-89

09 单击工具箱中的"圆角矩形工具"按钮，设置填充为"洋红色"、"描边"为无；然后在画面中单击，在弹出的"圆角矩形"对话框中设置"宽度"为20mm、"高度"为5mm、"圆角半径"为2mm，如图4-90所示。设置完成后单击"确定"按钮，圆角矩形效果如图4-91所示。

图4-90

图4-91

> **软件操作小贴士：**
>
> **如何快速调整圆角矩形的"圆角半径"**
>
> 在绘制"圆角矩形"的过程中，按键盘上的"↑"键可以增加"圆角半径"，按键盘上的"↓"键可以减小圆角半径。

10 单击工具箱中的"选择工具"，框选第一组模块中的内容，按住Alt键向右移动，复制3个相同的模块，并更换模块中的颜色，如图4-92所示。接着在圆角矩形上添加文字，效果如图4-93所示。

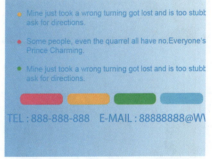

图4-92

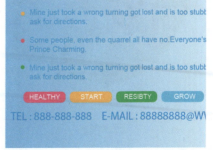

图4-93

11 执行"文件"→"置入"菜单命令，置入素材"1.jpg"，单击控制栏中的"嵌入"按钮，完成素

材的置入操作，如图4-94所示。

图 4-94

12 单击工具箱中的"钢笔工具"，绘制一个形状，如图4-95所示。接着将照片和图形加选，执行"对象"→"剪切蒙版"→"建立"命令，效果如图4-96所示。

图 4-95

图 4-96

13 接下来为图片周边添加效果。使用"钢笔工具"绘制图形，如图4-97所示。选择这个图形，打开"渐变"面板，设置"类型"为"线性"，然后编辑一个蓝色系渐变，如图4-98所示。接着通过"渐变工具"调整渐变效果，效果如图4-99所示。

图 4-97

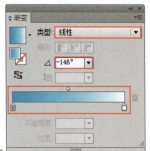

图 4-98

图 4-99

14 继续使用钢笔工具绘制形状，并填充相应颜色，效果如图4-100所示。接着使用"椭圆工具"绘制两个不同颜色的正圆，效果如图4-101所示。

图 4-100

图 4-101

⑮ 使用"文字工具"在圆形上输入文字,效果如图 4-102 所示。

图 4-102

平面设计小贴士:

广告设计中的图形

图形是一种用形象和色彩来直观地传播信息、观念及交流思想的视觉语言,具有只可意会不可言传的魅力。它是在平面构成要素中形成招贴性格以及提高视觉注意力的重要素材。在广告设计中,通过对创意中心的深刻思考与分析,在处理图形中必须抓住主要特征,这样才能将主体思想精准地表达出来。

4.4 商业案例:动物保护主题公益广告

图 4-103

4.4.1 设计思路

▶ **案例类型**

本案例是以宠物保护为主题的公益广告设计项目。

▶ **项目诉求**

公益广告是一种以人文情感为基础的艺术表达形式,无论在创作个体还是在艺术构思上,或者是在宣传方法的情感沟通上,它都把人的审美情趣作为内在规律的主线,追求个体与受众思想沟通、情感互动,以达到最佳效果。本案例广告投放于能够进行互动体验的多媒体终端,主要面向于家庭宠物的保护,宣扬善待宠物。如图 4-103 所示为与宠物主题相关的优秀设计作品。

▶ **设计定位**

本案例主打"亲和力",所以选择了受人们所喜爱的宠物狗作为公益广告的主要元素。狗是人类的好朋友,是忠实的守护者,选择狗作为广告的主题会更容易让人们所接受,如图 4-104 所示。由于广告载体为带有交互功能的多媒体终端,所以在版面设计中需要考虑到用户的操作引导,可以适度引入网页设计与界面设计中的交互功能。

图 4-104

4.4.2 配色方案

提到宠物,就让人产生一种可爱温馨的情感,所以广告的整体配色以暖色调为主,明度稍高一些,主要突出宠物的形态。

▶ 主色

宠物能够给人们带来快乐,慰藉以及希望,就像暖暖的阳光。所以本案例选择了与阳光接近的淡米黄色作为主色,这种颜色给人自信、友爱、爽朗的感觉。同时这种颜色也是宠物常见的毛色,如图 4-105 所示。

图 4-105

▶ 辅助色

广告版面的大部分区域选择了淡米黄色,辅助以白色,为画面增添了高亮的区域,如图 4-106 所示。

图 4-106

▶ 点缀色

由于画面中添加了宠物照片的元素,所以画面

中其实并不缺少颜色,如图 4-107 所示。如果想要进一步丰富画面效果,可以在宠物照片中提取部分颜色,例如选择具有生命力特征的红色,如图 4-108 所示。

图 4-107

图 4-108

▶ 其他配色方案

提到温馨总会让人联想到淡粉色,粉色代表爱心,不会像红色太过张扬,更容易引发女性的情感共鸣,如图 4-109 所示。此外,也可以将主色改为黄色,黄色代表阳光、温暖,但是过于明亮的黄色会让人在一段时间内感到烦躁,如图 4-110 所示。

图 4-109

第 4 章 广告设计

图 4-110

4.4.3 版面构图

本案例的版面属于自由型构图，自由型版面设计灵活多变，可以根据自己独到的见解整合内容去规划版面。本案例将画面分割为四个部分，如图 4-111 所示。而文字的版式构成则是运用了最常规的左对齐，这样的排版方式使布局更加严谨美观，如图 4-112 所示。

图 4-111

图 4-112

将文字与图片信息放置在画面中心也是一个不错的选择，版面简洁而明确，如图 4-113 所示。除此之外，还可以将右侧的宠物图像放大，然后降低透明度，作为背景图案，隐隐约约地显示在后方作为环境铺垫，

前景的文字内容可以以较大的面积显示，使信息传达更加直观，如图 4-114 所示。

图 4-113

图 4-114

4.4.4 同类作品欣赏

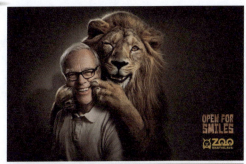

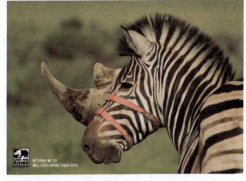

4.4.5 项目实战

▶ **制作流程**

本案例使用矩形工具绘制矩形，然后置入素材图片，使用文字工具输入文字，并使用钢笔工具绘制按钮，如图4-115所示。

图4-115

▶ **技术要点**

☆ 使用矩形工具绘制背景。
☆ 使用风格化效果为矩形添加投影。
☆ 使用钢笔工具绘制按钮形状。

▶ **操作步骤：**

01 执行"文件"→"新建"菜单命令，在弹出的"新建文档"对话框中设置"宽度"为169mm、"高度"为118mm、"取向"为横向，参数设置如图4-116所示。设置完成后单击"确定"按钮完成操作，效果如图4-117所示。

图4-116

图4-117

02 单击工具箱中的"矩形工具"按钮，设置"填充"为浅卡其色，设置"描边"为无，绘制一个与画板等大的矩形，如图4-118所示。然后使用"矩形工具"在画面的下方绘制一个矩形，并填充为白色，效果如图4-119所示。

图4-118

图4-119

03 执行"文件"→"置入"菜单命令，置入素材"1.png"，单击控制栏中的"嵌入"按钮，完成素材的置入操作。接着按住Shift键的同时，拖曳四角处的控制点，调整素材的大小，然后放置在画面的右侧，如图4-120所示。

图 4-120

04 接下来为这个海报添加文字。单击工具箱中的"文字工具" ，在控制栏中选择合适的字体以及字号，输入文字，如图 4-121 所示。继续输入文字，并将部分文字的填充文字设置为橘红色，如图 4-122 所示。

图 4-121

图 4-122

05 接着绘制一条直线作为"分割线"。单击工具箱中的"直线工具" ，设置"填充"为"无"、"描边"为灰色、"粗细"为 1pt，在相应位置按住 Shift 键绘制一条直线，效果如图 4-123 所示。

图 4-123

06 制作箭头图标。选择工具箱中的"椭圆工具" ，设置"填充"为无、"描边"为浅灰色，设置"粗细"为 4pt，然后按住 Shift 键绘制一个正圆形，如图 4-124 所示。选择正圆，执行"对象"→"扩展"菜单命令，即可将路径描边扩展为形状，效果如图 4-125 所示。

图 4-124　　　　　图 4-125

07 单击工具箱中的"多边形工具"按钮 ，在画面中单击，随即在弹出的"多边形"窗口中设置"边数"为 3，然后单击"确定"按钮。接着将三角形调整大小后移动到圆环内，如图 4-126 所示。

图 4-126

08 使用"添加锚点工具" 在三角形的右侧边缘处单击，添加锚点，然后使用"直接选择工具" 选中锚点，单击控制栏中的 按钮，将平滑点转换为角点，如图 4-127 所示。接着使用"直接选择工具"将锚点向左拖曳，效果如图 4-128 所示。

图 4-127　　　　　图 4-128

图 4-132　　　　　图 4-133

⑩ 再次将图片素材"2.jpg"置入文档并放置在合适位置，然后单击控制栏中的"嵌入"按钮，效果如图 4-134 所示。

图 4-134

软件操作小贴士：

使用"钢笔工具"添加、删除锚点

在使用"钢笔工具"的状态下，将鼠标指针移动到需要添加锚点的路径上，当指针变为 形状后单击即可添加锚点，如图 4-129 所示。若将光标移动到锚点处，当指针变为 形状后，单击即可删除锚点，如图 4-130 所示。

图 4-129　　　　　图 4-130

⑨ 将圆环与箭头加选，使用快捷键 Ctrl+G 进行编组。接着选择这个箭头图标，执行"对象"→"变换"→"对称"菜单命令，在打开的"镜像"对话框中，设置"轴"为"垂直"、"角度"为 90°，单击"复制"按钮，如图 4-131 所示。将复制的图形移动到相应位置，效果如图 4-132 所示。最后将这两个箭头图标移动到画面中的相应位置，并调整合适的大小，效果如图 4-133 所示。

图 4-131

⑪ 接下来为置入的图片添加效果。选择图片执行"效果"→"风格化"→"投影"菜单命令，在弹出的"投影"对话框中设置"模式"为"正片叠底"、"不透明度"为 50%、"X 位移"为 0.2mm、"Y 位移"为 0.2mm、"模糊"为 0.2mm、"颜色"为黑色，参数设置如图 4-135 所示。设置完成后单击"确定"按钮，效果如图 4-136 所示。

图 4-135

图 4-136

第 4 章 广告设计

> **平面设计小贴士：**
>
> ### 公益广告
>
> 公益广告的主题都与社会上的问题息息相关，通过广告这一手段，表达大众所关注的问题，可以引起大众的共鸣。所以公益广告的意义在于通过广告的形式，传播某一种价值理念，使这一理念转化为一种人生观、世界观。

4.5 优秀作品欣赏

第5章 画册样本设计

虽然我们已进入电子时代,但画册对我们生活的影响仍不可替代。画册是企业对客户的一种承诺和保证的体现,由于其是纸质印刷品具有不可更改性,所以能够给我们带来一定的稳定感和安全感。本章主要从画册样本设计的含义、画册样本设计的分类、画册样本设计的常见形式、画册样本设计的开本方式等方面来学习画册样本设计。

5.1 画册样本设计概述

画册样本设计就是设计师依据客户的需要,将企业的文化背景、市场推广策略等内容合理安排在画册里面,从而宣传企业的产品和服务。设计师的工作其实就是通过图形、文字、色彩等组合,形成一本和谐、统一、又富有创意和形式美感的精美画册。一本好的画册设计能使企业在众多的竞争公司中脱颖而出,树立良好的企业形象,吸引大量潜在客户。

5.1.1 认识画册样本

画册是一个用来反映商品、服务和形象信息等内容的广告媒体,其对象可以是企业或者个人。画册主要起宣传作用,它全面地展示了企业或个人的文化、风格、理念,宣传了产品或企业形象,可以为企业增加一定的附加价值。画册的内容通常包括企业的文化、发展、管理等一系列概况,或产品的外形、尺寸、材质、型号等。客户可以通过翻阅画册加深对企业或产品的了解和认知,如图5-1所示。

图5-2

多折页一般依据内容来确定折页数量,如两折页、三折页、四折页等。多折页的设计感更强,也能够添加更多的特殊工艺,如模切来突出折页的独特性,如图5-3所示。

图5-1

画册样本除了常规的本装类型之外还有单页和多折页形式。单页一般正面是产品广告,背面是产品介绍。单页画册的设计要求较高,需在有限的空间内表现繁多的内容,如图5-2所示。

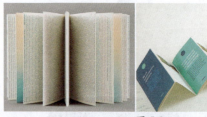 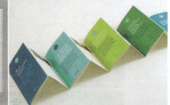

图5-3

5.1.2 画册样本的分类

画册样本种类繁多,其分类也多种多样。按行业划分可以划分为企业画册、学校画册、医院画册、药品画册、医疗器械画册、食品画册、招商画册、服装画册等。

企业画册：包括企业产品、形象、宣传等方面的画册。企业产品画册主要是从企业推销的当季产品特征出发确定采用何种表现形式。企业形象画册则更加注重与整体形象的统一，以加深消费者对企业的了解和印象。企业宣传画册则会根据用途，如展会宣传、终端宣传、新闻发布会宣传等采取相应的表现形式，如图 5-4 所示。

图 5-4

学校画册：学校画册通常包括校庆、形象、学校招生及毕业留念册等方面的画册设计。校庆画册主要为突出喜庆和纪念的概念。学校招生画册则要突出学校的优点及相关的文化背景，要吸引学生的关注，如图 5-5 所示。

图 5-5

医院画册：医院画册主要以宣传医院服务和医院技术为目的。整体风格要以健康、安全、稳重为主，给予受众信任感，如图 5-6 所示。

图 5-6

药品画册：药品画册的主要消费人群为医院和药店，既要依据消费对象确定不同风格，还要依据不同药品种类做出相应的调整，如图 5-7 所示。

图 5-7

医疗器械画册：医疗器械画册主要是从医疗器材的特点出发，从其功能和优点方面着手传达给消费者，如图 5-8 所示。

图 5-8

食品画册：食品画册主要从食品所能带来的视觉、味觉、嗅觉方面的特性出发诱发消费者的食欲，进而消费，如图 5-9 所示。

图 5-9

招商画册：一般根据招商对象和招商内容确定风格，风格比较多样，如图 5-10 所示。

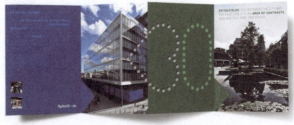

图 5-10

服装画册：主要依据服装的风格和不同档次的消费者进行风格的确定，如图 5-11 所示。

图 5-11

5.1.3 画册样本的常见开本

画册样本主要有横开本、竖开本两种方式。其尺寸并不固定，依需要而定，常见标准尺寸为 210mm×285mm。正方形尺寸一般为 6 开、12 开、20 开、24 开，如图 5-12、图 5-13 和图 5-14 所示。

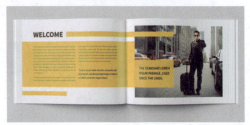
图 5-12

图 5-13

图 5-14

5.2 商业案例：企业宣传画册

5.2.1 设计思路

▶ **案例类型**

本案例是为企业设计宣传画册。

▶ **项目诉求**

作为企业的宣传画册，外观要美观大方，这样不仅能够展示企业形象，还可以给人留下深刻印象。画册封面要给人以沉稳并具有力量的感觉，如图 5-15 所示。

据要求，本案例画册整体要保持简单的布局，"力量感"方面则可以通过颜色的搭配来展现，如图 5-16 所示。

图 5-16

图 5-15

▶ **设计定位**

宣传画册以企业文化、企业产品为传播内容，是企业对外最直接、最形象、最有效的宣传方式。所以根

5.2.2 配色方案

为了展现"力量感"，本案例的色彩选择红色和黑色的经典搭配，为了避免过于单调的感觉，在红色的区域添加部分橙色作为装饰。

▶ **主色**

在配色中，红色和黑色是很经典又很有吸引力的搭配，红色是火焰、力量的象征，给人热情、奔放的

感觉，运用在企业宣传画册的封面上可以增加感染力，如图 5-17 所示。

图 5-17

▶ 辅助色

红与黑向来都是经典的颜色搭配方式，黑色有品质、庄严、正式的含义，与红色搭配在一起可以减少过多的红色带来的狂躁之感，增加画面的稳重气质，如图 5-18 所示。

图 5-18

▶ 点缀色

红与黑的搭配是经典的搭配，但是大面积的均匀颜色填充不免会造成呆板感，所以本案例在红色区域中点缀了橙色，在红色的映衬下橙色显得积极而有活力，红橙两色正是火焰的色彩，可以有效地调和画面的单调感，如图 5-19 所示。

图 5-19

▶ 其他配色方案

延续纯色搭配的配色方案，可以将画册封面大面积区域的主色进行更换。蓝色是商务画册非常常用的一种颜色，如图 5-20 所示。也可以尝试使用明艳的黄色，积极进取中更带有希望之感，如图 5-21 所示。

图 5-20　　　　　图 5-21

5.2.3 版面构图

画册封面的整体属于典型的分割型构图方式，使用圆润的弧线将版面进行切分，如图 5-22 所示。分割后的两个部分分别呈现出凹陷感和膨胀感，如图 5-23 所示。上半部分的图形呈现出凹陷感，所以采用带有膨胀感的暖色进行填充以起到调和作用。下半部分的图形由于带有向外扩张的弧度，所以呈现出膨胀感，可以用具有收缩感的黑色进行填充。以此实现上下两个部分体量均衡的效果，如图 5-24 所示。

图 5-22

图 5-23　　　　　图 5-24

为产生一种灵动的视觉效果，下方半圆的版面，使用线条进行过渡，均匀又富有层次感。画册的段落文字排版上，主要使用了左齐的排列方式，左齐的排列方式符合读者的阅读习惯，是最常见的排版方式，如图 5-25 所示。除此之外，画册封底部分的文字也可以使用居中对齐的方式，如图 5-26 所示。

图 5-25 图 5-26

5.2.4 同类作品欣赏

5.2.5 项目实战

▶ 制作流程

首先使用矩形工具绘制矩形作为画册背景色，使用钢笔工具绘制装饰元素，接着使用椭圆形工具与路径查找器制作画册封面下半部分的图形，最后使用文字工具输入文字，如图 5-27 所示。

图 5-27

▶ 技术要点

☆ 使用渐变面板编辑合适的渐变颜色。
☆ 使用路径查找器制作分割版面。
☆ 使用"投影"效果为画册添加投影。

▶ 操作步骤

1. 制作封面平面图

01 执行"文件"→"新建"菜单命令，在弹出的"新建文档"对话框中设置"宽度"为297mm、"高度"为210mm、"取向"为横向，单击"确定"按钮完成操作，参数设置如图 5-28 所示。单击工具箱中的"矩形工具"按钮，在控制栏中设置"填充"为红色、"描边"为无，然后绘制一个与画板等大的矩形，如图 5-29 所示。

图 5-28 图 5-29

02 在工具箱中选择"钢笔工具"，在画面中绘制一个多边形，如图 5-30 所示。选择这个多边形，执行"窗口"→"渐变"菜单命令，在打开的"渐变"面板中设置"类型"为"线性"，编辑一个由透明度到橘黄色的渐变颜色，如图 5-31 所示。单击渐变色块，将渐变填充赋予多边形，接着使用"渐变工具"调整渐变的角度，效果如图 5-32 所示。

图 5-30 图 5-31

图 5-32

> **软件操作小贴士：**
>
> **如何设置渐变滑块的不透明度**
>
> 选中需要编辑的滑块，在"不透明度"选项中设置相应的参数即可调整其不透明度，如图 5-33 所示。
>
>
>
> 图 5-33

03 选择橘黄色的图形，按住 Shift+Alt 键并向下拖动，进行平移并复制，效果如图 5-34 所示。

图 5-34

04 选择"椭圆形工具"，设置"填充"为黑色，然后在画面的下方绘制一个椭圆形，如图 5-35 所示。接着绘制一个与画板等大的矩形，如图 5-36 所示。

图 5-35　　　　　　图 5-36

05 将矩形和黑色正圆加选，执行"窗口"→"路径查找器"菜单命令，然后单击"交集"按钮，如图 5-37 所示。将得到的图形填充为黑色，效果如图 5-38 所示。

图 5-37　　　　　　图 5-38

06 接下来制作半圆边缘的装饰图形。首先将黑色的半圆图形复制一份放置在画板外，并将其"填充"设置为无，"描边"设置为任意颜色，如图 5-39 所示。接着将这个形状复制一份并向下移动，如图 5-40 所示。

图 5-39　　　　　　图 5-40

07 接着将这两个形状加选，单击"路径查找器"面板中的"减去顶层形状"按钮，随即可以得到一个弧形边框，如图 5-41 所示。将该形状填充为白色，"描边"设置为无，然后移动到合适位置，如图 5-42 所示。

图 5-41　　　　　　图 5-42

08 使用同样的方法制作另一条黑色的弧线，效果如图 5-43 所示。

图 5-43

09 接下来为画册添加文字。单击工具箱中的"文字工具" T，在控制栏中选择合适的字体以及字号，设置"填充"为白色，对齐方式为"左对齐"，输入文字，如图 5-44 所示。同样使用"文字工具"，设置不同的文字属性，继续为画册添加文字，并放置在合适的位置，如图 5-45 所示。

图 5-44　　　　　　图 5-45

10 接着使用"直线工具"绘制分割线。选择工具箱中的"直线段工具" ，在控制栏中设置"填充"为无、"描边"为白色、"描边粗细"为 3pt，然后在文字与字母之间绘制与文字等长的线条，效果如图 5-46 所示。此时封面制作完成，效果如图 5-47 所示。

图 5-46　　　　　　图 5-47

2. 制作展示效果

01 首先将封面框选后使用快捷键 Ctrl+G 进行编组，接着单击工具箱中的"画板工具" ，在画面中新建"画板 2"，如图 5-48 所示。

图 5-48

02 使用"矩形工具"在"画板 2"中绘制一个与画板等大的矩形，然后选择这个矩形为其填充一个灰色系的渐变颜色，如图 5-49 所示。效果如图 5-50 所示。

图 5-49　　　　　　图 5-50

03 将封面复制一份，放置在"画板 2"中并进行适当的缩放，如图 5-51 所示。使用"矩形工具"在封面的右侧绘制一个矩形，如图 5-52 所示。

图 5-51

图 5-52

04 将矩形和封面加选，执行"对象"→"剪切蒙版"→"建立"菜单命令，建立剪切蒙版，效果如图 5-53 所示。选择封面，执行"文字"→"创建轮廓"菜单命令，将文字创建轮廓。

05 选择封面，然后单击工具箱中的"自由变换工具" 中的"自由扭曲工具" ，然后拖曳控制点对封面进行变形，如图 5-54 所示。

图 5-53　　　　　图 5-54

06 接下来制作画册的厚度。在工具箱中选择"钢笔工具" ，在控制栏中设置"填充"颜色为黑色，然后在画册的左侧绘制图形，如图 5-55 所示。使用同样的方法绘制右下角的其他图形，制作出画册的厚度，如图 5-56 所示。

图 5-55　　　　　图 5-56

07 接下来制作封面上的光泽感。首先使用"钢笔工具"绘制一个与封面图形一样的图形；接着打开"渐变"面板，在该面板中编辑一个由半透明白色到透明的渐变，如图 5-57 所示。填充完成后，使用"渐变工具"对渐变角度进行调整，此时封面效果如图 5-58 所示。

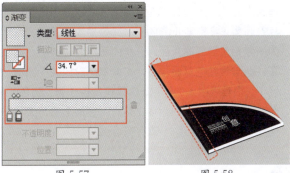

图 5-57　　　　　图 5-58

08 将画册进行编组，然后执行"效果"→"风格化"→"投影"菜单命令，在打开的"投影"对话框中设置"模式"为"正片叠底"、"不透明度"为 75%、"X 位移"为 –1mm、"Y 位移"为 1mm、"模糊"为 1.8mm、"颜色"设置为黑色，参数设置如图 5-59 所示。设置完成后单击"确定"按钮，效果如图 5-60 所示。

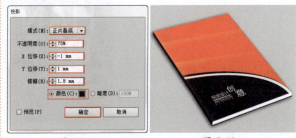

图 5-59　　　　　图 5-60

09 接着将画册复制一份并调整位置，效果如图 5-61 所示。

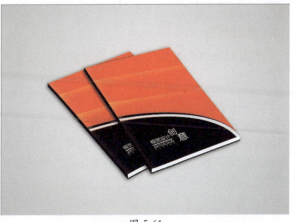

图 5-61

平面设计小贴士：

同色系颜色的选择

在本案例中以红色作为背景颜色，以橘黄色作为点缀色。为什么不选择同色系中正黄色或橘红色？因为正红色与正黄色的对比效果太过强烈，作为一款相对简约的封面，这样的配色太过强烈。而正红色与橘红色对比较弱，在原本色彩比较少的情况下，很难吸引人的注意。选择橘黄色作为点缀色，既有颜色对比产生的活泼、跳跃、灵动之感，又不失稳重和沉着，如图 5-62 所示。

图 5-62

5.3 商业案例：艺术品画册内页设计

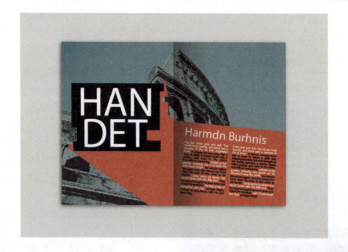

5.3.1 设计思路

▶ 案例类型

本案例是为西方当代艺术品博览会设计的宣传画册。

▶ 项目诉求

艺术品博览会的参展作品包括西方当代艺术家创作的绘画、书法、雕塑、工艺美术作品等，作品有着独特的艺术价值，所以画册的设计要体现艺术品的文化特征，如图 5-63 所示。

图 5-63

▶ 设计定位

当代艺术即是对早期艺术的总结，又是对未来

艺术的展望，所以画册版面力图展示"由过去走向未来"这样一种意向，画册内页的背景图选择了西方古建筑的局部，并以偏暗的色调进行展现，如图5-64所示。

图 5-64

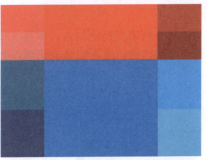

图 5-66

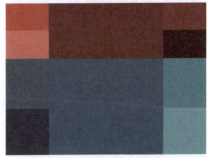

图 5-67

5.3.2 配色方案

对于观者而言，大量而高纯度的颜色会使人产生暴躁之感，而降低明度和纯度的蓝色和红色，以高级灰的色调出现，则会给人以沉稳、大气的感觉。

▶ 主色

本案例的主色选择深沉稳重的灰蓝色，灰蓝色在空间上具有一定的"后退感"，作为背景内容可以营造出一种"从过去走来"的意境，如图5-65所示。

▶ 点缀色

画面中主色与辅助色反差较大，再添加其他颜色很容易导致画面杂乱无章，如图5-68所示。所以最适合的点缀色莫过于无彩色——黑和白，如图5-69所示。

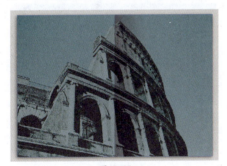

图 5-65

图 5-68

▶ 辅助色

红色通常给人以活力、激情之感。但红色与蓝色本身是反差相当大的两种颜色，直接搭配在一起很难产生和谐之感，如图5-66所示。而一旦将这两种颜色的纯度和明度降低之后，两种颜色皆呈现出接近高级灰的颜色，沉稳中不乏色彩的协调性，如图5-67所示。而且从色彩的空间感来说，蓝色本身就有"后退感"，而红色则具有"前进感"，使用暗红色作为前景区域的底色也比较合适。

图 5-69

▶ **其他配色方案**

可以将画册的明度对比加强，增强了作品明度后整体颜色非常抢眼，给人以激进之感，如图5-70所示。也可以将画册中的辅助色红色更换为与主色紧邻的绿色，这样的搭配也比较和谐统一，如图5-71所示。

图 5-72（续）

分隔式构图是画册内页比较常用的版式，例如以半透明的黑色矩形将版面分割为上中下三个部分，主体文字信息位于中间的暗色矩形中，如图5-73所示。也可以采用倾斜分割的方式，在左上和右下两个较大的区域中放置文字信息，如图5-74所示。

图 5-70

图 5-71

图 5-73

5.3.3 版面构图

版面中左右对页实际上采用的是不同的构图方式。左侧页面采用中心型构图，标题内容居中摆放在页面中央。右侧页面则采用分割式构图，页面被分割为上下两个部分，文字信息位于页面的下半部分。为了使对页展开时内容更具有连贯性，不仅使用了一张连续的图片作为背景，更通过不规则的几何图形作为标题文字和正文文字的衬底，将两个页面中的内容有机地结合在一起，如图5-72所示。

图 5-74

5.3.4 同类作品欣赏

图 5-72

第 5 章 画册样本设计

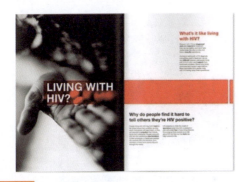

5.3.5 项目实战

▶ 制作流程

首先使用矩形工具绘制画册底色，然后置入图片并与底色进行混合形成背景图，接着使用钢笔工具绘制文字底部的图形，最后使用文字工具输入文字，如图 5-75 所示。

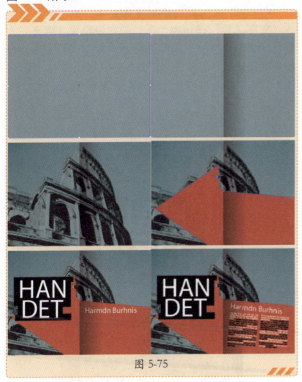

图 5-75

▶ 技术要点

☆ 设置混合模式制作背景图。
☆ 使用文字工具制作段落文字。
☆ 使用钢笔工具绘制不规则图形。

▶ 操作步骤

01 执行"文件"→"新建"菜单命令，在弹出的"新建文档"对话框中设置"宽度"为 297mm、"高度"为 210mm、"取向"为横向，参数设置如图 5-76 所示。单击"确定"按钮完成操作，效果如图 5-77 所示。

图 5-76　　　　图 5-77

02 单击工具箱中的"矩形工具"按钮，设置"填充"为灰色、"描边"为无。接着在画面中按住鼠标左键拖曳绘制一个与画板等大的矩形，如图 5-78 所示。

图 5-78

03 选择"矩形工具"，设置"填充"为青灰色、"描边"为无，然后在画面中单击，在弹出的"矩形"对话框中设置"宽度"为 215mm、"高度"为 152mm，如图 5-79 所示。设置完成后单击"确定"按钮，矩形效果如图 5-80 所示。

图 5-79　　　　图 5-80

115

04 选择矩形,执行"效果"→"风格化"→"投影"菜单命令,在"投影"对话框中设置"模式"为"正片叠底"、"不透明度"75%、"X 位移"为 -1mm、"Y 位移"为 1mm、"模糊"为 1.8mm,颜色设置为黑色,单击"确定"按钮,如图 5-81 所示。效果如图 5-82 所示。

图 5-81

图 5-82

05 执行"文件"→"置入"菜单命令,置入素材"1.jpg",单击控制栏中的"嵌入"按钮。调整素材的位置,如图 5-83 所示。选择这个图片,单击控制栏中的"不透明度"按钮,在下拉面板中设置"混合模式"为"颜色加深",图片效果如图 5-84 所示。

图 5-83　　　　图 5-84

06 在图像上方绘制一个与青灰色矩形等大的矩形,如图 5-85 所示。然后将矩形和图像加选,执行"对象"→"剪切蒙版"→"建立"菜单命令,多余的部分就被隐藏了,效果如图 5-86 所示。

图 5-85

图 5-86

07 单击工具箱中的"钢笔工具",然后绘制一个不规则图形,并填充为红色,如图 5-87 所示。继续绘制一个黑色的形状,如图 5-88 所示。

图 5-87

图 5-88

08 接下来为画面添加主体文字。单击工具箱中的"文字工具"按钮,在控制栏中设置"填充"为白色、"描边"为无,选择合适的字体以及字号,在黑色不规则图形上单击,并输入文字,如图 5-89 所示。使用同样的方法在红色区域继续为画面添加一组文字,如图 5-90 所示。

图 5-89

图 5-90

09 接着输入段落文字。首先选择"文字工具"，在控制栏中设置合适的字体、字号，然后在画面中按住鼠标左键拖曳绘制文本框，如图 5-91 所示。接着在文本框内输入文字，如图 5-92 所示。

图 5-91　　　　　　图 5-92

10 使用"文字工具"选中部分文字，并在控制栏中设置填充颜色为黑色，如图 5-93 所示。使用同样的方式，制作另一处文字，如图 5-94 所示。

图 5-93　　　　　　图 5-94

11 将文本框及段落文字加选，逆时针进行旋转，如图 5-95 所示。

图 5-95

12 接着制作内页的折叠效果。首先使用"矩形工具"在版面的右侧绘制一个矩形，接着选择该矩形，执行"窗口"→"渐变"菜单命令，在打开的"渐变"面板中设置"类型"为"线性"，编辑一个浅灰色的渐变，如图 5-96 所示。此时填充效果如图 5-97 所示。

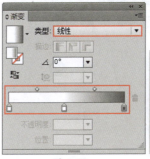

图 5-96　　　　　　图 5-97

13 选择这个矩形，设置该矩形的"混合模式"为"正片叠底"，效果如图 5-98 所示。

图 5-98

软件操作小贴士：

文本的串接与释放

在进行包含大量正文文字版面的排版时，可以将多个文本框进行串接。如果想要进行串接，首先将需要创建的文本框选中，执行"文字"→"串接文本"→"建立"菜单命令，即可建立文本串接。选中串接的文本，执行"文字"→"串接文本"→"移去串接文字"菜单命令，即可取消文本的串接。

平面设计小贴士：

视觉引导线

视觉引导线在版式中是一条看不见但却非常关键的导向线，它直指中心内容。因为它可以引导视线去关注设计主题，成为贯穿版面的主线，版式中的编排元素以视觉引导线为中心依信息级别向左右或上下展开。在本案例中，采用了倾斜的视觉引导线。当我们看到这个版面时，首先注意到的是标题文字，接着会顺着红色的色块向文本处移动。

5.4 商业案例：三折页画册设计

5.4.1 设计思路

▶ **案例类型**

本案例是为婚礼庆典策划机构设计的宣传画册。

▶ **项目诉求**

本案例中的画册主要用于婚庆策划机构最新优惠活动的宣传和推广，受众群大多数为年轻人，尤其是要吸引女性消费群体的注意，如图5-99所示。

图5-99

▶ **设计定位**

为了便于携带，宣传册在设计上采用了三折页的形式，小巧并且易于发放和保存，如图5-100所示。整体风格定位为浪漫、唯美，力求顾客在阅读宣传册时就能感受到幸福的传递。

图5-100

5.4.2 配色方案

与婚礼相关的设计作品一定离不开浪漫的色彩，唯美、浪漫是永恒不变的主题，所以本案例主要在颜色搭配中使用了粉色与白色的组合。

▶ **主色**

粉色代表娇柔可爱，纯纯的粉色像每个女孩子的甜梦。本案例采用的粉色更加接近于玫粉，是一种浓郁而不做作的粉，象征着甜蜜幸福的婚姻，如图5-101所示。

图5-101

▶ **辅助色**

三折页的主色为粉色，辅助色选择了白色，白色是婚纱的颜色，是天使的颜色，更是圣洁的颜色。在白色的衬托下，粉色越发唯美。在粉色的衬托下，白色更显洁净，如图5-102所示。

图5-102

▶ **点缀色**

当整个画面布满粉嫩的颜色时，我们会发现画面中缺少重色区域，整体缺少对比。所以点缀色选择了一种颜色较深的偏青蓝色的高级灰，如图5-103所示。

5.4.3 版面构图

三折页这种画册形式通常是将 16 开纸的宽度均分为三个部分,所以每个页面的尺寸都相对较小。想要在细长的版面中合理地安排内容其实并不容易,本案例三折页的反面要放置的内容较多,但如果每个页面都是单纯的文字堆砌,很容易让消费者失去阅读的兴趣。所以在文字之间添加了大量生动的照片元素,而且照片元素均以圆形的轮廓出现,与版面中其他的圆形元素相呼应,如图 5-105 所示。

图 5-103

▶ **其他配色方案**

粉色虽然是"浪漫"的代名词,但是应用粉色作为婚庆产品的颜色也已经太过常见了。为了更加独树一帜,不妨在色相上做做变化,例如使用明艳的黄色或者优雅的紫色作为主色,如图 5-104 所示。

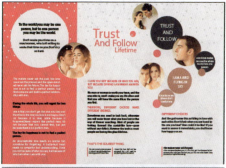

图 5-105

除此之外,也可以将折页一侧的三个页面以完整页面的方式进行背景色和图案的处理。例如,将页面以对角线的方式进行切分,展开时三个页面合二为一,折叠时每个页面的内容又各自独立,如图 5-106 所示。

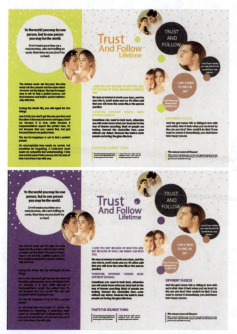

图 5-104

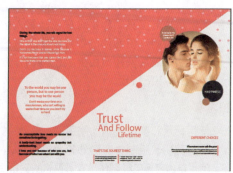

图 5-106

图 5-106（续）

5.4.4 同类作品欣赏

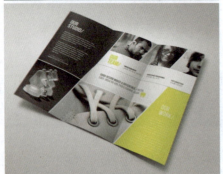

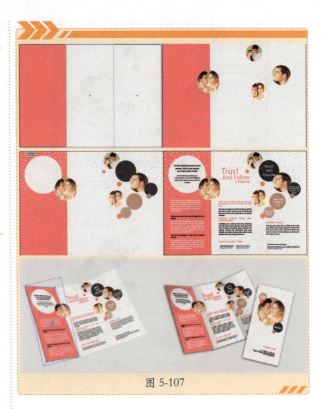

图 5-107

5.4.5 项目实战

▶ 制作流程

本案例使用矩形工具制作折页底色，置入图片并通过建立剪切蒙版制作出圆形的照片，接下来使用文字工具输入文字，最后使用自由变换工具制作立体效果的折页，如图 5-107 所示。

▶ 技术要点

☆ 使用标尺和参考线辅助制图。
☆ 利用剪切蒙版制作圆形外轮廓的图片。
☆ 使用自由变换工具制作带有透视感的三折页展示效果。

▶ 操作步骤

1. 制作折页的平面图

01 执行"文件"→"新建"菜单命令，在弹出的"新建文档"对话框中设置"宽度"为297mm、"高度"为210mm、"取向"为横向，单击"确定"按钮完成操作，参数设置如图 5-108 所示。效果如图 5-109 所示。

图 5-108　　　　图 5-109

02 使用快捷键 Ctrl+R 调出标尺，然后在横向和纵向分别按住鼠标并拖曳，建立参考线。图中红线所在的位置为折页折叠位置的参考线。其他位置的参考线主要用于限定每个折页页面版心的区域，辅助排版，如图 5-110 所示。

图 5-110

03 单击工具箱中的"矩形工具"按钮▢，设置"填充"颜色为粉色、"描边"为无，接着在画面的左侧绘制一个矩形，如图 5-111 所示。继续在中间、右侧绘制矩形并填充浅灰色，如图 5-112 所示。

图 5-111

图 5-112

04 执行"文件"→"置入"菜单命令，置入素材"1.jpg"，单击控制栏中的"嵌入"按钮，完成素材的置入操作，如图 5-113 所示。选择工具箱中的"椭圆工具"◯，按住 Shift 键在人像素材上方绘制一个正圆，如图 5-114 所示。

图 5-113　　　　　图 5-114

05 将正圆和人像素材加选，单击鼠标右键，在弹出的快捷键菜单中选择"建立剪切蒙版"命令，此时超出矩形范围以外的图片部分被隐藏了，如图 5-115 所示。使用同样的方法制作其他人像素材，效果如图 5-116 所示。

图 5-115　　　　　图 5-116

06 继续使用"椭圆工具"绘制一个正圆形状，并设置其填充颜色为白色，如图 5-117 所示。接着选择这个正圆，多次执行"对象"→"排列"→"后移一层"菜单命令，将正圆移动到人像后侧，如图 5-118 所示。

图 5-117　　　　　图 5-118

07 使用同样的方法，继续绘制其他几个不同大小的圆形，调整合适的颜色，然后将绘制的圆形放置在合适的位置，如图 5-119 所示。

121

图 5-119

08 单击工具箱中的"文字工具"按钮 T,然后在控制栏中设置"填充"为黑色、"描边"为无,然后设置合适的字体及字号,设置对齐方式为"居中对齐",接着在白色正圆上方按住鼠标左键拖曳绘制文本框,如图5-120所示。在文本框内输入文字,效果如图5-121所示。

图 5-120　　　　　图 5-121

09 使用同样的方法继续为画面添加文字,设置合适的字体和字号。调整不同的字体颜色,输入多组不同的文字,编辑并放置在合适的位置,如图5-122所示。

图 5-122

10 使用"直线段工具"绘制分割线。单击工具箱中的"直线段工具" ／,在控制栏中设置"填充"为无、"描边"为粉色、描边"粗细"为3pt,然后在文字与文字直接绘制直线,如图5-123所示。选择直线,使用快捷键Ctrl+C进行复制,然后使用快捷键Ctrl+V进行粘贴,然后将复制的直线移动到合适位置,如图5-124所示。

图 5-123　　　　　图 5-124

11 使用"椭圆工具"绘制一个白色正圆,如图5-125所示。选择白色的正圆,然后按住Alt键并拖曳,移动到其他位置后松开鼠标左键即可复制出一个相同的图形,按照同样的方法继续进行复制,效果如图5-126所示。

图 5-125　　　　　图 5-126

12 使用同样的方法制作另外两个版面中的灰色圆形斑点,效果如图5-127所示。

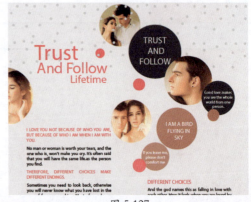

图 5-127

13 单击工具箱中的"画板工具" ,在空白区域单击鼠标,新建一个与"画板1"等大的画板,如图5-128所示。使用同样的方法制作折页的另一面,效果如图5-129所示。

02 使用同样的制作方法，分别制作出其他三组被分割的独立页面，如图5-132所示。

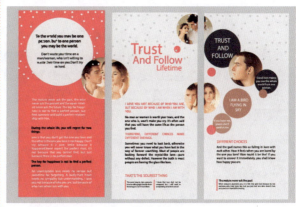

图5-132

03 再次新建画板，然后使用"矩形工具"绘制一个与画板等大的矩形，并填充为灰色，如图5-133所示。将折页的左侧移动到画板中，然后单击工具箱中的"自由变换工具" 下的"自由扭曲"工具 ，调整页面四周的控制点，将页面进行变形，制作出立体效果，如图5-134所示。

图5-128

图5-133

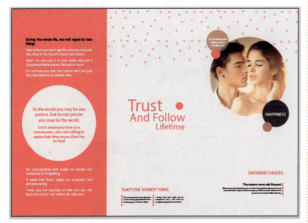

图5-129

2. 制作三折页的立体展示效果

01 首先将"画板1"中的内容框选，然后使用快捷键Ctrl+G进行编组；然后执行"文字"→"创建轮廓"菜单命令将其创建轮廓，接着将其复制一份，放在画板外。使用"矩形工具"在左侧绘制一个矩形，如图5-130所示。接着将这两个对象框选，执行"对象"→"剪切蒙版"→"建立"菜单命令，建立剪切蒙版，效果如图5-131所示。

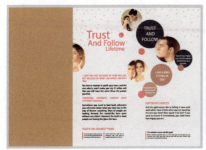

图5-130　　　　图5-131

图5-134

软件操作小贴士：
"自由变换工具"的使用方法

选择需要变换的对象，单击工具箱中的"自由变换工具"按钮，选择"自由变换"工具，拖曳控制点即可对选中的对象进行变形，如图5-135所示。在使用"自由变换"工具时单击"限制"按钮可以等比缩放，如图5-136所示。

图 5-135　　　　　图 5-136

单击"透视扭曲"按钮，拖曳控制点可以进行透视扭曲，如图5-137所示。单击"自由扭曲"按钮，拖曳控制点可以进行任意扭曲，如图5-138所示。

图 5-137　　　　　图 5-138

04 使用同样的方法对其他的页面进行变形，效果如图5-139所示。

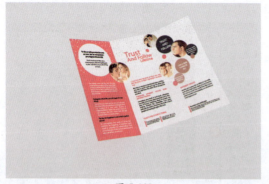
图 5-139

05 接着制作折页的明暗关系。单击工具箱中的"钢笔工具"，绘制图形，如图5-140所示。选择图形，执行"窗口"→"渐变"菜单命令，在"渐变"面板中设置"类型"为"线性"，编辑一个由白色到黑色的渐变，如图5-141所示。此时图形效果如图5-142所示。

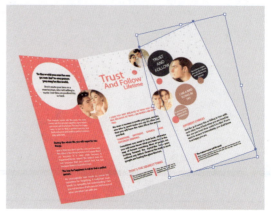
图 5-140

图 5-141

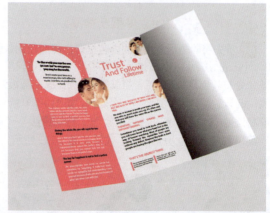
图 5-142

06 选择图形，执行"窗口"→"透明度"菜单命令，打开"透明度"面板，设置"透明度"为"正片叠底"、"不透明度"为20%，参数设置如图5-143所示，此时效果如图5-144所示。

第 ⑤ 章　画册样本设计

图 5-143

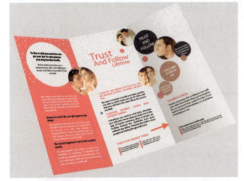

图 5-144

07 使用同样的方式在左侧页面上绘制一个图形，并填充黑白渐变，如图 5-145 所示。设置混合模式与不透明度，制作左侧页面的暗影效果，如图 5-146 所示。

图 5-145

图 5-146

08 接着为折页添加投影。首先将制作好的折叠效果框选，然后执行"效果"→"风格化"→"投影"菜单命令，在弹出的"投影"对话框中设置"模式"为"正片叠底"、"不透明度"为 75%、"X 位移"为 –1mm、"Y 位移"为 1mm、"模糊"为 1.8mm、"颜色"为黑色，参数设置如图 5-147 所示。设置完成后单击"确定"按钮，效果如图 5-148 所示。

图 5-147

图 5-148

09 使用同样的方式制作出折页封面的展示效果，如图 5-149 所示。

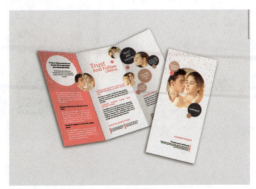

图 5-149

平面设计小贴士：

折页在输出前的注意事项

（1）确认图像文件一定已包含在文档中以避免在印刷时缺失。

（2）将制作折页的字体一同传送给印刷厂。

（3）别忘记把折页所链接图片的颜色从 RGB 转为 CMYK，否则出片后的菲林会出现色彩混乱现象。

（4）当 Pantone 专色转成 CMYK 颜色后，请确认是否会达到同样的效果。Pantone 专色转成 CMYK 后，效果一般会产生一定的差异。

（5）需要注意折页排版文件是否设好 3mm 的出血区域。

5.5 优秀作品欣赏

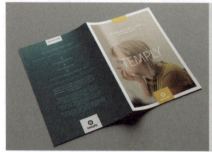
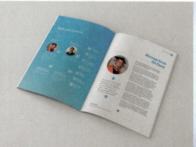
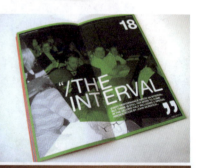
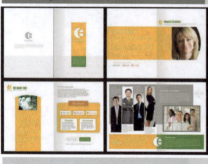
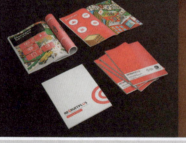
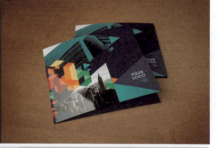
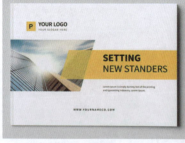
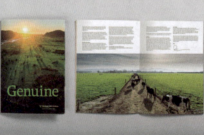
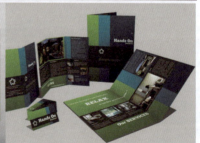

第 6 章 书籍杂志设计

随着社会的不断发展，现代书籍设计进入了多元化的发展时代。但无论社会怎样发展，对于书籍杂志设计的基本知识还是需要掌握的。本章节主要从书籍杂志的含义、书籍的构成元素、书籍的表现形式、书籍的装订形式、书籍设计与杂志设计的异同等方面来学习书籍杂志设计。

6.1 书籍杂志设计概述

随着科学技术的发展，传播知识信息的方式越来越多，但书籍的作用仍然是无可替代的。一本好的书籍设计不仅可以用来传播信息，还具有一定的收藏价值，如图 6-1 所示。

6.1.1 认识书籍杂志

书籍是一种将图形、文字、符号集合成册，用以传达著作人的思想、经验或者某些技能的物体，是储存和传播知识的重要工具，如图 6-2 所示。杂志是以期、卷、号或年月为序定期或不定期出版的发行物。其内容涉及广泛，类似于报纸，但相比于报纸杂志更具有审美性和丰富性，如图 6-3 所示。

图 6-2　　　　　　图 6-3

虽然书籍设计与杂志设计都是通过记录来进行信息传播的，但二者还是有明显的区别，下面来了解一下书籍与杂志的异同。

图 6-1

相同点在于：书籍与杂志都是用来记录和传播知识信息的载体。在装订形式上有很多共同点，通常都会使用平装、精简装、活页、蝴蝶装等方式。且内容版式也很相似，都是图形、文字、色彩的编排，风格依据主题而定，如图6-4所示。

图6-4

不同点在于：杂志属于书籍的一种，差别在于杂志有固定的刊名，是定期或不定期连续出版的。其内容是将众多作者的作品汇集成册，涉及面较广，但使用周期较短，如图6-5所示。

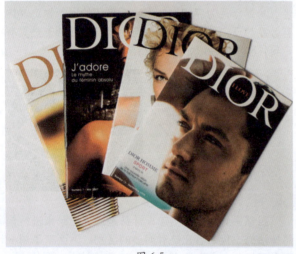

图6-5

书籍的内容更具专一性、详尽性。其发行间隔周期较长，且使用价值和收藏价值更高。书籍在形式上也更为丰富，除了常规的书籍形式外，还有一些创意手工书等，如图6-6所示。

图6-6

6.1.2　书籍的装订形式

自古以来，书籍就因为材料使用和技术使用的不同，其装订形式也不一样。从成书的形式上看，主要分为平装、精装和特殊装订方式。

平装书：是近现代书籍普遍采用的一种书籍形态，它沿用并保留了传统书的主要特征。装订方式采用平订、骑马订、无线胶订、锁线胶装。

平订即将印好的书页折页或配贴成册，在订口用铁丝钉牢，再包上封面，制作简单，双数、单数页都可以装订，如图6-7所示。

图6-7

骑马订是将印好的书页和封面，在折页中间用铁丝钉牢，制作简便、速度快，但牢固性弱，适合双数和少数量的书籍装订，如图6-8所示。

图6-8

无线胶订是指不用线而用胶将书芯粘在一起，再包上封面，如图6-9所示。

图 6-9

精装书：一种印制精美、不易折损、易于长存的精致华丽的装帧形态，主要应用于经典、专著、工具书、画册等。其结构与平装书的主要区别是硬质的封面或外层加护封、函套等。精装书的书籍有圆脊、平脊、软脊三种类型。

圆脊是指书脊成月牙状，略带一点弧线，有一定的厚度感，更加饱满，如图 6-10 所示。

图 6-10

平脊是用硬纸板做书籍的里衬，整个形态更加平整，如图 6-11 所示。

图 6-11

软脊是指书脊是软的，随着书的开合，书脊也可以随之折弯，相对来说阅读时翻书比较方便，但是书脊容易受损，如图 6-12 所示。

图 6-12

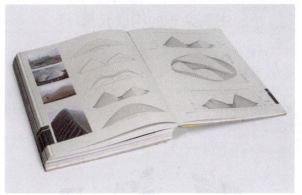

图 6-12（续）

▶ **特殊装订方式**

特殊装订方式与普通的书籍装订方式带给人的视觉效果完全不一样。要想采用特殊的装订方式，需要针对书籍的整体内容加以把握，然后挑选合适的方式。特殊的装订方式有活页订、折页装、线装等。

活页订是指在书的订口处打孔，再用弹簧金属圈或蝶纹圈等穿扣，如图 6-13 所示。

图 6-13

折页装是指将长幅度的纸张折叠起来，一反一正，翻阅起来十分方便，如图 6-14 所示。

图 6-14

线装是指用线在书脊一侧装订而成，中国传统书籍多用此类装订方式，如图 6-15 所示。

图 6-15

6.1.3 书籍杂志的构成元素

书籍的构成部分很多,主要由封面、腰封、护封、函套、环衬、扉页、版权页、序言、目录、章节页、页码、页眉、页脚等部分组成。精装书的构成元素比平装书多一些,杂志的构成元素则相对要少一些,如图 6-16 所示。

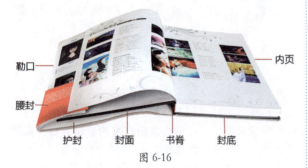

图 6-16

封面:书刊最外面的一层,在书籍设计中占有重要的地位,封面的设计在很大程度决定了消费者是否会拿起该本书籍。封面主要包括书名、著者、出版者名称等内容,如图 6-17 所示。

图 6-17

书脊:是指连接书刊封面、封底的部分,相当于书芯厚度,如图 6-18 所示。

图 6-18

图 6-18(续)

腰封:包裹在书籍封面外面的一条腰带纸,不仅可用来装饰和补充书籍的不足之处,还能起到一定的引导作用,能够使消费者快捷地了解该书的内容和特点,如图 6-19 所示。

图 6-19

护封:保护书籍在运输、翻阅、光线和日光照射过程中不会受损和帮助书籍的销售,如图 6-20 所示。

图 6-20

第 6 章 书籍杂志设计

图 6-20（续）

函套：保护书籍的一种形式，利用不同的材料、工艺等手法，保护和美化书籍，提升书籍设计整体的形式美感，是形式和功能相结合的典型表现，如图 6-21 所示。

图 6-21

环衬：是封面到扉页和正文到封底的一个过渡。它分为前环衬和后环衬，即连接封面和封底，是封底前、后的空白页。它不仅仅起到一定过渡作用，还有装饰作用，如图 6-22 所示。

图 6-22

扉页：书籍封面或衬页、正文之前的一页，一般印有书名、出版者名、作者名等。它主要是用来装饰图书和补充书名、著作、出版社者等内容，如图 6-23 所示。

图 6-23

版权页：是指写有版权说明内容、版本的记录页，包括书名、作者、编者、评者的姓名、出版者、发行者和印刷者的名称及地点、开本、印张、字数、出版年月、版次和印数等内容的单张页。版权页是每本书必不可少的一部分，如图 6-24 所示。

图 6-24

序言：放在正文之前的文章，又称"序言"、"前言"、"引言"，分为"自序"、"代序"两种，主要用来说明创作原因、理念、过程或介绍和评论该书内容，如图 6-25 所示。

图 6-26（续）

章节页：对每个章节进行总结性的页面。既总结了章节的内容又统一了整本书籍的风格，如图 6-27 所示。

图 6-25

目录：将整本书的文章或内容以及所在页数以列表的形式呈现出来，具有检索、报道、导读的功能，如图 6-26 所示。

图 6-27

页码：用来表明书籍次序的号码或数字，每一页面都有，且呈一定的次序递增，所在位置不固定。能够统计书籍的页数，方便读者翻阅，如图 6-28 所示。

图 6-26

脚是文档中每个页面底部的区域。常用于显示文档的附加信息，可以在页脚中插入文本或图形，例如，页码、日期、公司徽标、文档标题、文件名或作者名等信息，如图6-29所示。

图 6-28

图 6-29

页眉、页脚：页眉一般置于书籍页面的上部，有文字、数字、图形等多种类型，主要起装饰作用。页

6.2 商业案例：教材封面设计

6.2.1 设计思路

▶ 案例类型

本案例是为一本课后辅导教材设计的封面。

▶ 项目诉求

这部数学教材是面向中学生的课后同步辅导教材，如图6-30所示。而且本书是系列教材中的一册，所以当前教材封面的设计要能够延伸出一系列封面的特点，如图6-31所示。

图 6-30

图 6-31

▶ 设计定位

由于教材面向高中阶段的青少年，所以封面图形可以适当地抽象化。构图形式严肃庄重，可以表现教材的权威性。除此之外，为了避免使学生感到枯燥和厌烦，色彩的搭配可以丰富一些。如图6-32所示为相关设计作品。

图 6-32

6.2.2 配色方案

由于书籍封面的构图相对比较严谨，所以在颜色上我们可以选择相对"大胆"一些的颜色搭配。例如本案例选择了接近于互补色的配色方式。

▶ 主色

这本教材是数学教材，作为一门理科科目本身就给人以理性、严谨、科学暗示，这些暗示与青色所传达的色彩情感极为相似。冷调的青色是理性与睿智的化身，深浅不同的青色更像清澈的水，滋润着枯燥的求学之路，如图6-33所示。

图 6-33

▶ 辅助色

理性十足的青色辅助以阳光开朗的中黄色，正像是青少年良好的精神面貌。中黄色与青色接近互补色，互补色搭配是比较常见的搭配方式，两种颜色在对方的衬托下反差往往会显得极其强烈，为了避免不和谐之感，在使用互补色时要注意这两种颜色所占的比例，如图6-34所示。

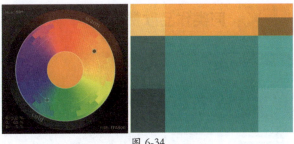

图 6-34

▶ 点缀色

点缀色选择了一种较深的灰调的蓝色,这种颜色只应用于书名的文字,主要起着与画面中的其他颜色相脱离,强化书名视觉吸引力的作用,如图 6-35 所示。

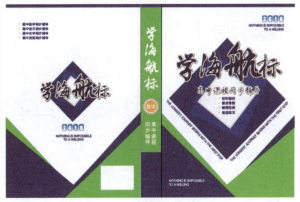

图 6-36

图 6-37

6.2.3 版面构图

书籍的封面以及封底均采用了对称型构图。封面部分的主体图形以及文字所占比例较大,在制作封底时适当将这部分区域缩小即可,如图 6-38 所示。背景图案上主要使用了图形互补的构图方式,青色的菱形主体图案与底部的青色、黄色三角形通过几何分割,在平面化的图形设计中创造出空间感,如图 6-39 所示。

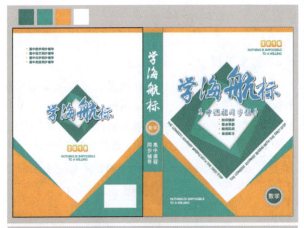

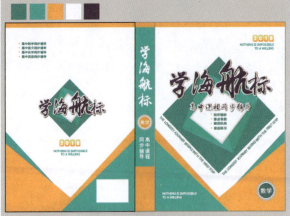

图 6-35

▶ 其他配色方案

由于这本教材是系列教材中的一本,所以在制作其他基本教材时就可以根据每个科目的不同属性选择合适的颜色,例如,深蓝与草绿搭配可以应用于物理、化学等理科课程,如图 6-36 所示;红和黄的搭配则可以用于政治这样的文科课程,如图 6-37 所示。

图 6-38

图 6-39

除此之外，还可以使封面与封底以书脊为轴，呈现出完全的对称。利用几何图形抽象地表现出一双翅膀，寓意为在知识的海洋里翱翔，如图 6-40 所示。同时也可以使用简洁的分割型构图，给人以硬朗、整齐的感觉，但如果封面内容较少则容易给人以枯燥乏味之感，如图 6-41 所示。

图 6-40

图 6-41

6.2.4 同类作品欣赏

6.2.5 项目实战

▶ 制作流程

本案例首先使用画板工具创建出三个合适大小的画板，然后使用钢笔工具绘制图形，使用文字工具添加封面所需文字。书籍平面部分制作完成后使用自由变换工具制作书籍的立体效果，如图 6-42 所示。

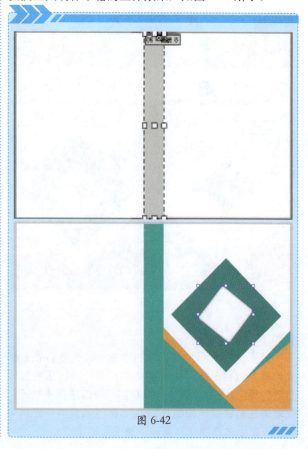

图 6-42

第 6 章 书籍杂志设计

▶ 技术要点

☆ 使用画板工具创建多个画板。
☆ 使用钢笔工具绘制图形。
☆ 使用自由变换工具制作立体书籍效果。

▶ 操作步骤

1. 制作封面平面图

01 执行"文件"→"新建"菜单命令，在弹出的"新建文档"对话框中设置"单位"为"毫米"、"宽度"为130mm、"高度"为184mm、"取向"为纵向，参数设置如图6-43所示。设置完成后单击"确定"按钮完成新建操作，如图6-44所示。

图 6-43

图 6-44

02 单击工具箱中的"画板工具"按钮，在"画板1"的右侧按住鼠标左键拖曳绘制一个画板，接着在控制栏中设置其"宽度"为20mm、高度为

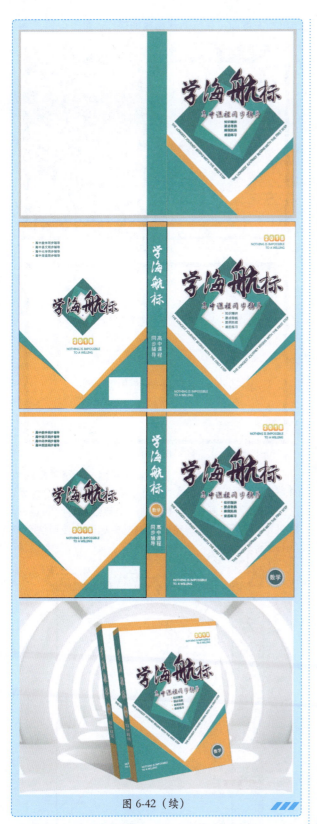

图 6-42（续）

184mm，如图 6-45 所示。调整完成后，将"画板 2"移动到"画板 1"的右侧。这个画板为书脊部分的画板，如图 6-46 所示。

图 6-45

图 6-46

03 接着新建一个作为封面的画板。在使用"画板工具"的状态下单击"画板 1"将其选中，然后单击控制栏中的"新建画板"按钮，接着将鼠标指针移动到"画板 2"的右侧（此时指针会显示出一个与"画板 1"等大的灰色的画板影像），如图 6-47 所示。单击鼠标左键即可完成新建画板的操作，如图 6-48 所示。

图 6-47

图 6-48

04 接着在"画板 3"中制作封面。选择工具箱中的"矩形工具"，设置"填充"为白色、"描边"为无，设置完成后在"画板 3"中绘制一个与画板等大的矩形，如图 6-49 所示。绘制完成后，选择矩形并使用快捷键 Ctrl+2 将其锁定。

图 6-49

软件操作小贴士：

关于"锁定"的小知识

在 Illustrator 中"锁定"的对象是无法被选中编辑的。可以使用快捷键 Ctrl+Alt+2 将文档内的全部锁定对象进行"解锁"；若要对指定的对象进行"解锁"，可以在"图层"面板中找到对象所在的图层，然后单击 图标，即可进行"解锁"操作，如图 6-50 所示。

图 6-50

05 单击工具箱中的"钢笔工具" ，设置"填充"为青色、"描边"为无，绘制出一个三角形，如图 6-51 所示。使用同样的方法绘制出其他颜色的三角形，并放置在画面的下方，如图 6-52 所示。

图 6-51 图 6-52

06 接下来绘制一个青灰色的正方形。单击工具箱中的"矩形工具"，将"填充"设置为青灰色。接着在画面中单击，在弹出的"矩形"对话框中设置"宽度"和"高度"均为 80mm，如图 6-53 所示。单击"确定"按钮完成正方形的绘制，将正方形旋转 45°，调整到相应的位置，如图 6-54 所示。使用同样的方式绘制一个白色的正方形并旋转，放置在青灰色正方形的中间，如图 6-55 所示。

图 6-53

图 6-54 图 6-55

07 接下来为菱形添加立体效果。选择"钢笔工具" ，在控制栏中设置"填充"为淡青色、描边为无。按照白色菱形的外轮廓绘制出一个不规则图形，如图 6-56 所示。用同样的方法，设置颜色为明度不同的青色，继续绘制三个不规则图形，效果如图 6-57 所示。

图 6-56 图 6-57

08 接下来为白色正方形添加内发光效果。选中

白色的正方形，执行"图层"→"风格化"→"内发光"菜单命令，在"内发光"对话框中设置"模式"为"正常"、颜色为灰色、"不透明度"为75%、"模糊"为1.8mm，选中"边缘"单选按钮，如图6-58所示。设置完成后单击"确定"按钮，此时白色正方形效果如图6-49所示。

图 6-58　　　　　　图 6-59

09 接下来制作标题文字。单击工具箱中的"文字工具" T，在控制栏中选择合适的字体以及字号，设置"填充"为蓝色、"描边"为白色、"粗细"为2pt，然后输入文字。选中"航"字，增大这个字的字号，使其变得更加突出，效果如图6-60所示。

图 6-60

10 接下来为文字添加"投影"效果。执行"效果"→"风格化"→"投影"菜单命令，在打开的"投影"对话框中，设置"模式"为"正片叠底"、"不透明度"为75%、"X 位移"为0.2、"Y 位移"为0.2、"模糊"为0.2、"颜色"为黑色，参数设置如图6-61所示。设置完成后单击"确定"按钮，文字效果如图6-62所示。

图 6-61

图 6-62

11 使用同样的方式制作副标题文字，如图6-63所示。继续使用"文字工具"输入下方的四行文字，如图6-64所示。

图 6-63　　　　　　图 6-64

12 使用工具箱中的"椭圆形工具" ◎，设置"填充"颜色为黄色、"描边"为"无"。按住 Shift 键在文字的前方绘制一个正圆形，如图6-65所示。选择黄色的小正圆，按住 Alt 键拖曳，复制出3个正圆放置在文字的前方，效果如图6-66所示。

图 6-65　　　　　　图 6-66

13 单击工具箱中的"星形工具" ☆，设置"填充"颜色为灰色，然后在画面中单击，在弹出的"星形"对话框中设置"半径1"为10mm，设置"半径2"为9mm "角点数"为30，如图6-67所示。设置完成后单击"确定"按钮，然后将星形移动到画面中的右下角，如图6-68所示。

140

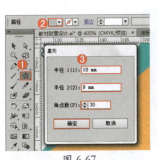
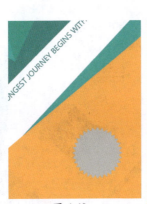

图 6-67　　　　　图 6-68

图 6-72

14 选择工具箱中的"椭圆形工具" ，在控制栏中设置填充颜色为"蓝色"、描边为"白色、粗细为 2pt"，然后在星形的上方绘制一个正圆形，效果如图 6-69 所示。使用"文字工具"在正圆形上方输入文字，效果如图 6-70 所示。

16 将圆角矩形复制 3 份，然后将这 4 个圆角矩形加选。单击控制栏中的"垂直居中对齐"按钮 和"水平居中分布"按钮 ，使其进行对齐和均匀分布，效果如图 6-73 所示。继续使用"文字工具"在相应位置输入文字，效果如图 6-74 所示。

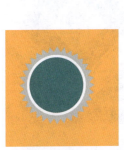
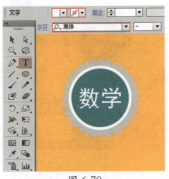

图 6-69　　　　　图 6-70

图 6-73

15 接下来制作书籍右上角的图案及文字。选择工具箱中的"圆角矩形工具" ，在画面中单击，在弹出的"圆角矩形"对话框中设置"宽度"为 5mm、"高度"为 7mm、"圆角半径"为 1.5mm，设置完成后单击"确定"按钮，即可绘制出一个圆角矩形，如图 6-71 所示。选择圆角矩形，执行"窗口"→"渐变"菜单命令，在打开的"渐变"面板中编辑一个橘黄色系的渐变，设置"类型"为线性，并设置"描边"为无，此时圆角矩形效果如图 6-72 所示。

图 6-71

图 6-74

17 接下来制作封底,使用"选择工具" 将封面的全部选中,然后使用快捷键 Ctrl+C 进行复制,使用快捷键 Ctrl+V 进行粘贴,将复制的对象移动到"画板 1"中,如图 6-75 所示。将封面中的主体图形进行一定的缩放,并调整图形及文字的位置,然后在"封底"的右下角绘制一个白色的矩形作为条形码的摆放位置,封底就制作完成了,如图 6-76 所示。

如图 6-78 所示。

图 6-77

图 6-75

图 6-78

图 6-76

19 接下来为书脊添加文字。单击工具箱中的"文字工具" ,在控制栏中选择与封面书名文字相同的字体,设置合适的字号,设置填充颜色为"白色"、描边为"无",在书脊上方单击并输入文字,如图 6-79 所示。用同样的方法继续为书脊添加其他文字信息,并摆放在合适的位置,如图 6-80 所示。

> **平面设计小贴士:**
>
> **封面和封底的关联**
>
> 　　书籍的封面、封底是一个整体。封面是整个设计的主体,通过封面能够迅速地向消费者、阅读者传递书中的信息,而封底通常是封面的一个延伸,与封面相互呼应。

图 6-79

18 使用"矩形工具"绘制一个与"画板 2"等大的青色矩形,如图 6-77 所示。继续使用"矩形工具"在封面的上方及书籍的下方绘制另外两个矩形,

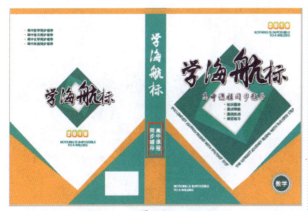

图 6-80

20 将封面右下角的"数学"图标选中,执行"编辑"→"复制"菜单命令以及"编辑"→"粘贴"菜单命令,复制一份移动到书脊中,然后将图标中的青色正圆更改为黄色,如图 6-81 所示。

图 6-81

2. 制作书籍展示效果

01 首先需要新建一个画板。单击工具箱中的"画板工具" ,在空白区域创建一个新的画板,然后在控制栏中设置"宽"为 285mm、"高"为 200mm,如图 6-82 所示。执行"文件"→"置入"菜单命令,将素材"1.jpg"置入到文档内,放置在"画板 4"中,然后单击控制栏中的"嵌入"按钮,如图 6-83 所示。

图 6-82

图 6-83

02 接下来制作书籍的立体效果。将书籍封面复制一份放置在"画板 4"中,然后选择封面并执行"文字"→"创建轮廓"菜单命令,将文字创建为轮廓,使用编组快捷键 Ctrl+G 进行编组,如图 6-84 所示。接着单击工具箱中的"自由变换工具" 下的"自由扭曲"工具 ,然后拖曳控制点对封面进行透视变形,如图 6-85 所示。

图 6-84

图 6-85

> **软件操作小贴士：**
>
> **为什么要将文字创建为轮廓**
>
> 　　文字不属于图形，无法使用"自由变换工具"进行变形。如果要在不将文字栅格化的状态下对文字进行变换以制作出特殊效果，可以使用"对象"→"封套扭曲"下的命令进行制作。

03 使用同样的方法制作书脊部分，效果如图6-86所示。

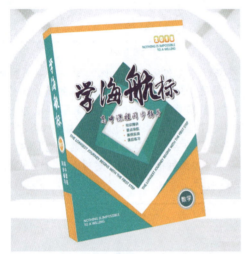

图 6-86

04 接着需要将书脊部分压暗，作为背光面。选择工具箱中的"钢笔工具"，设置"填充"为墨绿色、"描边"为无，然后参照书脊的形状绘制图形，如图6-87所示。接着选择这个图形，在控制栏中设置其"不透明度"为30%，效果如图6-88所示。

图 6-87　　　　　　图 6-88

05 将书籍的立地体效果编组，然后复制一份，如图6-89所示。

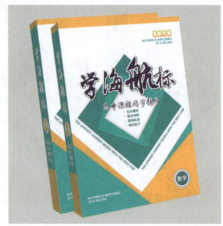

图 6-89

06 最后制作书籍的投影。使用"钢笔工具"参照书籍的位置绘制图形，然后将其填充由透明到黑色的线性渐变，如图6-90所示。接着选择这个图形，多次执行"对象"→"排列"→"后移一层"菜单命令将投影移动到书籍的后方，效果如图6-91所示。

图 6-90

图 6-91

6.3 商业案例：杂志封面设计

6.3.1 设计思路

▶ 案例类型

本案例是为时尚杂志进行封面设计。

▶ 项目诉求

这是一本面向25～35岁上班族女性的时尚杂志，内容以服装、美容、时尚为主，每月发行一刊，本期为杂志的创刊号，具有一定的代表意义。如图6-92所示为相关时尚杂志的封面设计。

▶ 设计定位

时尚类杂志要求版面新颖，具有感染力，整体构图元素要协调统一、醒目大气，标识、期号等元素与主图片要能相互呼应，构成完美的画面，如图6-93所示。版面中的其他元素都可以进行重构，唯独已经选好的主图片无法进行过多更改，所以在设计时要结合主图的风格色调进行整体版面的规划，如图6-94所示。

图 6-92

图 6-93

图 6-94

6.3.2 配色方案

时尚杂志的封面由于需要在一个固定的版面中安排较多的内容，所以在色彩搭配上不宜使用过多种类的色彩。本案例选择了两种颜色，以互补色的方式进行搭配，灰调深紫色和中黄色的搭配在冲突之中不乏和谐。

▶ **主色**

紫色是红色与蓝色混合而成的，代表着神秘、高贵。不同明度的紫色具有不同的特征，偏红的紫色华美艳丽，偏蓝的紫色高雅孤傲，如图6-95所示。作品中灰调深紫色主要是从主图中提取出来的，分布在封面的文字以及图形中，与主图相呼应。由于本杂志的受众群为上班族女性，所以选择了一种不过跳跃的颜色，如图6-96所示。

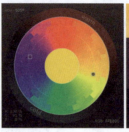
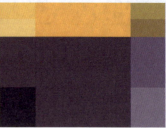

图 6-97

▶ **其他配色方案**

高明度、高纯度的色彩搭配会让画面更具备感染力，例如粉红与黄色搭配，粉红与蓝色搭配，散发着青春、活力，更适合年龄层次偏小一些的少女杂志或娱乐类杂志，如图6-98和图6-99所示。

图 6-95

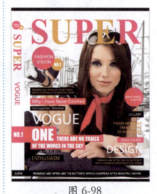
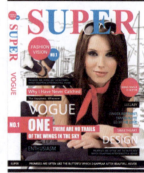

图 6-98　　　　　图 6-99

6.3.3 版面构图

杂志的版式构图大同小异，本案例采用的就是最常见的构图方式，主图采用时尚人像摄影，顶部为刊名，热点信息分列版面两侧，如图6-100所示。限于杂志封面的结构化，要想做些变化通常可以在热点信息的展示方式上进行一定的改动。

图 6-96

▶ **辅助色**

主色选择了一种比较低调的颜色，在辅助色上可以尝试艳丽一些的颜色，例如本案例选择了互为补色的中黄色。中黄色的明度没有柠檬黄那么高，而且是一种偏向于暖调的黄，在版面中既能够起到"点亮

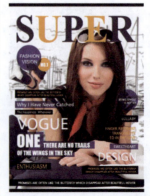

图 6-100

将刊名放置在版面的底部也是一种比较常见的排版方式，由于主图人像所占比例较大，所以可以将热点信息罗列在版面左侧，而左上角正是视觉重心，所以可以将重要内容摆放在那里，以便吸引读者，如图6-101所示。

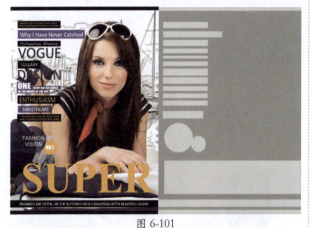

图 6-101

6.3.4 同类作品欣赏

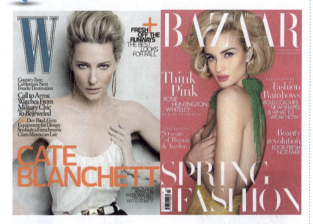

6.3.5 项目实战

▶ 制作流程

首先置入所需图片，使用文字工具输入刊名文字，然后使用椭圆形工具和矩形工具绘制图形作为热点信息文字的底色，接下来输入热点信息的文字，最后使用自由变换工具制作杂志的立体效果，如图6-102所示。

图 6-102

▶ 技术要点

☆ 利用透明度面板调整混合模式。
☆ 使用路径查找器制作复杂图形。
☆ 使用吸管工具为图形赋予相同的属性。
☆ 使用自由变换制作杂志的立体效果。

▶ 操作步骤

1. 制作杂志封面的平面图

01 执行"文件"→"新建"菜单命令，在弹出的"新建文档"对话框中设置"单位"为"毫米"、"宽度"为210mm、"高度"为285mm、"取向"为纵向，设置完成后单击"确定"按钮完成操作，如图6-103所示。

147

接着新建"画板2",作为书脊所在的画板。单击工具箱中的"画板工具"，在"画板1"的左侧绘制一个画板,然后在控制栏中设置"宽度"为210mm、"高"为285mm、并将该画板贴齐"画板1",如图6-104所示。

02 执行"文件"→"置入"菜单命令,置入素材"1.jpg",然后调整图像大小,最后单击控制栏中的"嵌入"按钮,完成素材的置入操作,如图6-105所示。

图6-103

图6-105

图6-104

03 通过"剪切蒙版"将超出画面以外的图像进行隐藏。单击工具箱中的"矩形工具"按钮，然后绘制一个与"画板1"等大的矩形,如图6-106所示。将矩形与图像加选,然后执行"对象"→"剪切蒙版"→"建立"菜单命令,此时超出矩形范围以外的图片部分就被隐藏了,如图6-107所示。

图6-106　　　　　图6-107

软件操作小贴士:

如何删除不需要的画板?

在使用"画板工具"的状态下,选择需要删除的画板,单击画板右上角的按钮,即可将选中的画板删除。也可以单击控制栏中的"删除画板"按钮,将画板删除。

04 单击工具箱中的"文字工具"，设置"填充"为灰调的深紫色、"描边"为"无",输入标题文字。如图6-108所示。继续使用"文字工具"选中部分字母,并在控制栏中将填充颜色设置为中黄色,效果如图6-109所示。

图 6-108　　　　　图 6-109

05 选择工具箱中的"椭圆形工具" ，设置"填充"为灰调的深紫色，设置"描边"为"无"，然后在标题文字的左下角按住 Shift 键绘制一个正圆，如图 6-110 所示。选择正圆，单击控制栏中的"不透明度"按钮，在下拉面板中设置"混合模式"为"强光"，效果如图 6-111 所示。

图 6-110

图 6-111

06 继续绘制一个黄色的正圆，如图 6-112 所示。选择这个黄色正圆，执行"对象"→"排列"→"后移一层"菜单命令，将黄色正圆向后移一层，如图 6-113 所示。

图 6-112　　　　　图 6-113

07 继续使用"文字工具"输入封面中的其他文字，如图 6-114 所示。

图 6-114

08 制作文字下方的底色图形。选择工具箱中的"矩形工具" ，设置"填充"为黑色、"描边"为无，然后参照文字的大小绘制一个矩形，如图 6-115 所示。选择这个黑色的矩形，多次执行"对象"→"排列"→"后移一层"菜单命令，将黑色矩形移动到文字后方，效果如图 6-116 所示。

图 6-115　　　　　图 6-116

09 继续绘制一个灰调的深紫色的矩形，然后移动到文字的后方，如图 6-117 所示。为了不使画面显得过于沉闷，选择这个矩形，设置"混合模式"为"强光"，效果如图 6-118 所示。

图 6-117　　　　　图 6-118

> **平面设计小贴士：**
>
> **为什么先输入文字，后绘制底图？**
>
> 在封面设计中，文字部分是必须添加的，所以要将文字先排到画面中，而且文字的排版也要根据

> 信息的主次、强度安排。有的文字需要重点显示，就可以为其添加底图，底图的添加可以对文字信息起到强化作用。

10 接下来为大小不一的文字添加底图。若使用"钢笔工具"进行绘制，很有可能绘制的不够标准，我们可以绘制多个矩形，然后通过"路径查找器"制作出图形。首先使用矩形工具参照文字的位置绘制矩形。如图 6-119 所示。将这个三个矩形加选，然后执行"窗口"→"路径查找器"菜单命令，打开"路径查找器"面板，单击"联集"按钮，图形效果如图 6-120 所示。

图 6-122

12 使用同样的方式制作其他的文字底图，效果如图 6-123 所示。

图 6-119

图 6-120

11 选择多边形，将其移动到文字的后方，如图 6-121 所示。单击工具箱中的"吸管工具"按钮，然后在上方蓝色的文字底图处单击，随即该多边形变为了半透明的蓝色，效果如图 6-122 所示。

图 6-121

图 6-123

13 接下来制作书脊。首先使用"矩形工具"在书脊的位置绘制矩形，如图 6-124 所示。将封面中标题文字下方的圆形及其上方的文字加选，使用快捷键 Ctrl+C 进行复制，然后使用快捷键 Ctrl+V 进行粘贴，将其移动到书脊的上方并适当缩放，效果如图 6-125 所示。

图 6-124

图 6-125

14 接着将标题文字复制一份，缩放、旋转后移动到书脊中。继续使用文字工具输入相应的文字，书

脊制作完成，效果如图 6-126 所示。

图 6-126

2. 制作杂志的展示效果

01 将封面和封底分别进行编组，然后新建一个画板，如图 6-127 所示。将封面复制一份放置在"画板 3"中，然后执行"文字"→"创建轮廓"菜单命令，将其转换为图形对象，如图 6-128 所示。

图 6-127

图 6-128

02 选择封面，单击工具箱中的"自由变换工具"，选择"自由扭曲"，单击鼠标并拖动调整画册的角度，如图 6-129 所示。使用同样的方法制作书脊部分，效果如图 6-130 所示。

图 6-129

图 6-130

> **软件操作小贴士：**
>
> **位图的变换**
>
> 在成组的情况下对封面部分进行统一的自由变换操作后，会发现位图部分并未发生相应的变形，与整体透视有很大的差异。所以需要在整体变形完成后，对位图进行单独的旋转与缩放操作。

03 接下来绘制书籍的厚度。选择工具箱中的"钢笔工具"，设置"填充"为灰色、"描边"为"无"，然后在相应位置绘制图形，制作出书籍的厚度，如图 6-131 所示。

图 6-131

04 接下来制作书脊的暗部及书籍阴影，使效果更加真实。使用"钢笔工具"在书脊位置绘制一个深蓝色的图形，如图 6-132 所示。接着在控制栏中设置该图形的"不透明度"为 20%，效果如图 6-133 所示。

图 6-132

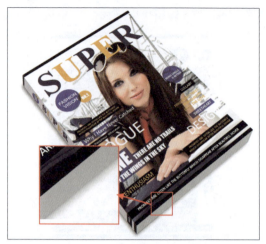

图 6-136

06 使用"矩形工具"绘制一个与"画板 3"等大的矩形，然后选择这个矩形，执行"窗口"→"渐变"命令，在打开的"渐变"面板中编辑一个灰色系渐变，设置"类型"为"径向"，为矩形填充渐变颜色，如图 6-137 所示。选择该矩形，执行"对象"→"排列"→"置于底层"菜单命令，将图形置于底层，效果如图 6-138 所示。

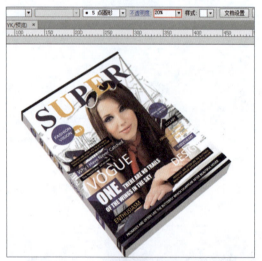

图 6-133

05 接下来为整本书添加投影效果。首先使用"钢笔工具"绘制图形，如图 6-134 所示。选中该四边形，执行"效果"→"风格化"→"投影"菜单命令，设置"模式"为"正片叠底"、"不透明度"为 50%、"X 位移"为 -2mm、"Y 位移"为 2mm、"模糊"为 2mm、"颜色"为黑色，单击"确定"按钮，如图 6-135 所示。执行"对象"→"排列"→"置于底层"菜单命令，将图形置于底层，投影效果制作完成，效果如图 6-136 所示。

图 6-137

图 6-134　　　　图 6-135

图 6-138

6.4 商业案例：旅游杂志内页版式设计

6.4.1 设计思路

▶ 案例类型

本案例是为旅游杂志进行内页版式的设计。

▶ 项目诉求

旅游杂志主要介绍世界各地热门旅游线路、景点以及旅游服务等内容。两个版面要展现的文字内容并不多，要求风格统一、图文结合，如图6-139所示。

图 6-139

图 6-139（续）

▶ 设计定位

由于设计项目是旅游类杂志的内页，所以版面以自然风景、城市面貌的图片作为主要构成要素。我们都知道，图片相对于文字，有着更加强烈的视觉吸引力，往往能够简单而直接地表现主题。由于内页的这两个版面需要安排的文字内容并不多，所以可以将文字部分集中在一个页面上，穿插较小的插图，使读者的阅读体验更加连贯。另一个页面内容为满版的风景图片，视觉冲击力更强。如图6-140和图6-141所示

为相似版面的作品。

图 6-140

图 6-141

6.4.2 配色方案

本案例版面主要选择了邻近色的配色方式，清新的蓝色搭配爽朗的青色，完美诠释愉悦的心灵之旅。

▶ 主色

提到旅行自然而然就会联想到碧海、蓝天、白云、清风，这也是大自然最和谐的画面。所以本案例从中选择了蓝色作为画面的主色。不同明度的蓝色能够表现出不同的情感，浅蓝色可以给人以阳光、自由的感觉，深蓝色给人沉稳、安静的感觉，如图 6-142 所示。

图 6-142

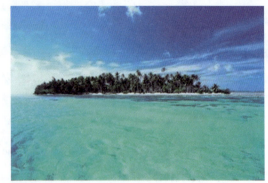

图 6-142（续）

▶ 辅助色

邻近色搭配是一种非常"保险"的颜色搭配方式，青色与蓝色非常接近。淡青色给人一种清爽、通透的感觉。邻近色搭配在一起协调而富有变化，如图 6-143 所示。

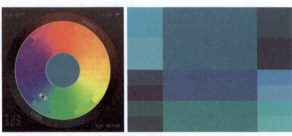

图 6-143

▶ 其他配色方案

杂志版面出现的颜色大都以冷调的青、蓝色为主，但插图中也有些许的接近肉色的暖色出现，所以可以提取这种暖色，点缀在画面局部，如图 6-144 所示。需要注意的是，暖色可以出现在白色区域。如果一旦放置在类似右侧的大面积冷色的图像上，则会产生一种"脏色"的感觉，如图 6-145 所示。

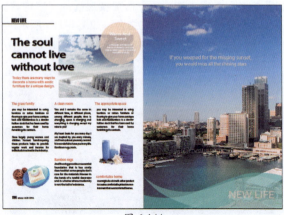

图 6-144

第 6 章 　书籍杂志设计

除此之外，可以将右侧页面的主体图片进行跨版面摆放，这也是排版中最常使用的方法。但是由于杂志左侧页面文字较多，将文字直接放在图片的上面，可能会影响文字的可读性，如图 6-148 所示，所以需要根据背景图的颜色来调整文字的颜色和位置。

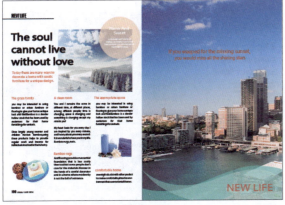

图 6-145

6.4.3 版面构图

这一组对页中的两个页面是分开制作的。左侧页面为杂志中典型的三栏式构图，版面上半部分为文章标题和主体插图，下半部分正文被分割为三栏，以较为宽松的方式排列文字和插图；而右侧页面则是满版式构图，以一张完整的图像填充画面，然后在其上添加一些文字信息，如图 6-146 和图 6-147 所示。

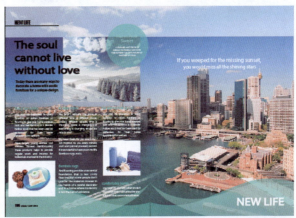

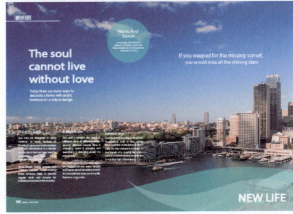

图 6-148

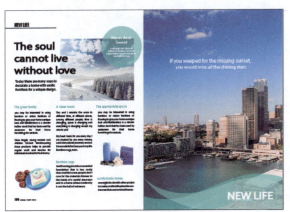

图 6-146

6.4.4 同类作品欣赏

图 6-147

155

6.4.5 项目实战

▶ **制作流程**

本案例使用矩形工具绘制矩形，然后置入素材图片，使用文字工具在版面中输入文字，最后为整个版面添加投影效果，增强立体感，如图 6-149 所示。

图 6-149

图 6-149（续）

▶ **技术要点**

☆ 使用文字工具创建多组段落文本并进行串接。
☆ 使用剪切蒙版控制图片素材的显示范围。
☆ 为杂志版面添加投影效果。

▶ **操作步骤**

1. 制作版式平面图

01 执行"文件"→"新建"菜单命令，在弹出的"新建文档"对话框中设置"单位"为"毫米"、"宽度"为 297mm、"高度"为 210mm、"取向"为横向，如图 6-150 所示。单击"确定"按钮完成操作，效果如图 6-151 所示。

02 首先建立参考线。使用快捷键 Ctrl+R 调出标尺，然后建立参考线，如图 6-152 所示。

03 接着制作左侧版面。单击工具箱中的"矩形工具"按钮，在控制栏中设置"填充"为白色、"描边"为无，然后参照参考线的位置在画板的左侧绘制一个与左侧版面等大的矩形，如图 6-153 所示。执行"文

件"→"置入"菜单命令,置入素材"1.jpg",单击控制栏中的"嵌入"按钮,完成素材的置入操作,接着将其摆放在合适的位置,如图6-154所示。

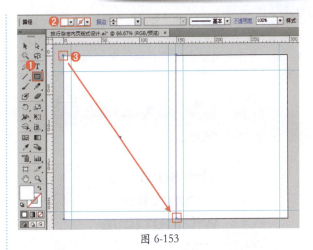

图 6-153

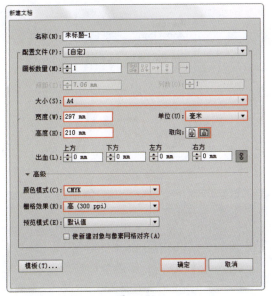

图 6-150

图 6-154

04 单击工具箱中的"文字工具",在控制栏中选择合适的字体以及字号,设置填充颜色为"黑色"、描边为"黑色"、"粗细为2pt"、段落为"左对齐",输入三行标题文字,如图6-155所示。使用同样的方法,改小字号数值,在标题下方继续输入引导语文字以及页眉、页脚文字,如图6-156所示。

图 6-151

图 6-152

图 6-155　　　　图 6-156

157

05 在工具箱中选择"直线段工具" ，在控制栏中设置"填充"为无、"描边"颜色为黑色、"描边粗细"为 2pt，然后在页眉文字下方按住 Shift 键绘制水平的直线，如图 6-157 所示。

图 6-157

06 在工具箱中选择"椭圆形工具" ，设置"填充"为蓝色、"描边"为无，然后在风景图片的右上角按住 Shift 键绘制一个正圆形。在控制栏中设置"不透明度"为 65%，如图 6-158 所示。继续使用"文字工具"在正圆上方输入白色文字，并设置其对齐方式为"居中对齐" ，效果如图 6-159 所示。

图 6-158

图 6-159

07 将素材"3.jpg"和"4.jpg"置入画面中，并将其"嵌入"，然后调整其大小后放置在合适位置，如图 6-160 所示。

图 6-160

> **软件操作小贴士：**
>
> **图像的"链接"与"嵌入"**
>
> 链接：图片文件在 AI 文件保存时不计算在 AI 文件中，而是采用保存图片存储路径的方式（外链），这样的好处是 AI 文件会比较小，而且如果想要替换图片，只要更改链接就可以了。但是缺点是，AI 格式和所链接的图片必须一起移动，不然会出现链接丢失的问题。
>
> 嵌入：图片文件在 AI 文件保存时一同保存在 AI 文件中，这样 AI 文件会变大，但是不会出现图片链接丢失的情况。

08 输入段落文字。选择"文本工具"，按住鼠标左键拖曳绘制文本框，如图 6-161 所示。打开素材文件夹中的"5.txt"文本文件，复制其中的全部文字，如图 6-162 所示。接着回到 Illustrator 中设置合适的字体、字号，将文字粘贴到当前文本框中，由于文本框较小，所以此时可以看到文本溢出，如图 6-163 所示。

图 6-161

图 6-162

第 6 章 书籍杂志设计

图 6-163

09 制作文本串接。单击文本框右下角的 ⊞ 标记，然后在画面空白区域按住鼠标左键并拖曳，再次绘制一个文本框。此时这个文本框也自动出现文字，如图 6-164 所示。继续绘制串接的文本，在绘制的过程中要考虑文本框的大小和位置，如图 6-165 所示。

图 6-164

图 6-165

10 继续使用"文字工具"在正文文字上方输入小标题文字，颜色设置为青色，如图 6-166 所示。

图 6-166

11 执行"文件"→"置入"菜单命令，置入素材"4.jpg"，单击控制栏中的"嵌入"按钮，完成素材的置入操作。调整素材的大小并摆放在合适的位置，如图 6-167 所示。

图 6-167

平面设计小贴士：

版式的分栏

分栏就是将版面分为若干栏，这样的排版方式经常在杂志版式、报纸版式中出现。将大段正文文字进行分栏，更有利于阅读。

12 单击工具箱中的"钢笔工具" ，设置"填充"为蓝色、"描边"为"无"，然后在图形下方绘制一个图形。接着在控制栏中设置"不透明度"为 64%，效果如图 6-168 所示。使用同样方式绘制另一个图形，效果如图 6-169 所示。

159

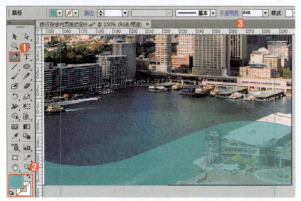

图 6-168

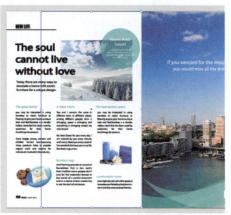

图 6-171

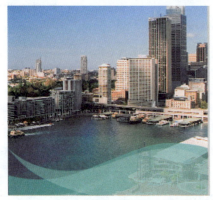

图 6-169

13 继续使用"文本工具"在右侧版面中输入两组文字。版式的平面图制作完成。效果如图 6-170 所示。

图 6-172

02 继续选择这个矩形,单击控制栏中的"不透明度"按钮,在下拉面板中设置"混合模式"为"正片叠底"、"不透明度"为20%,如图 6-173 所示。

图 6-170

2. 制作杂志展示效果

01 选择工具箱中的矩形工具,在左侧版面中绘制一个"填充"为无、"描边"为无的矩形,如图 6-171 所示。选择这个矩形,执行"窗口"→"渐变"菜单命令,在打开的"渐变"面板中编辑一个黑白色的渐变颜色,设置渐变类型为"线性",如图 6-172 所示。

图 6-173

03 为整个版面添加投影。将画面中的内容框选,然后单击鼠标右键执行"编组"命令进行编组;然后执行"效果"→"风格化"→"投影"菜单命令,设置"模式"为"正片叠底"、"不透明度"为75%、"X位移"为0.2mm、"Y位移"为0.2mm、"模糊"为0.5mm、"颜色"为黑色,如图 6-174 所示。设置完成后单击"确定"按钮,即可出现投影效果,效果如图 6-175 所示。

图 6-174

图 6-175

6.5 优秀作品欣赏

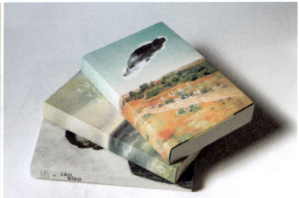

161

第 7 章　产品包装设计

产品包装设计是立体领域的设计项目。与标志设计、海报设计等依附于平面的设计项目不同，包装设计需要创造出的是有材质、体感、重量的"外壳"，产品包装必须根据商品的外形、特性采用相应的材料进行设计。本章节主要从产品包装的含义、产品包装的常见分类、产品包装的常用材料等几个方面来学习产品包装设计。

7.1　产品包装设计概述

产品包装设计就是对产品的包装造型、所用材料、印刷工艺等方面的内容进行设计，是针对产品整体构造形成的创造性构思过程。产品包装设计是产品、流通和塑造良好企业形象的重要媒介。现代产品包装不仅仅是一个承载产品的容器，更是合理生活方式的一种体现。因此，对于产品包装设计不仅仅局限于外观和形式，更注重两者的结合以及其个性化的设计营造出的良好感官体验，以促进产品的销售，增加产品的附加价值。如图 7-1 和图 7-2 所示为优秀的产品包装设计。

图 7-1

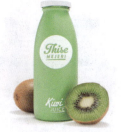

图 7-2

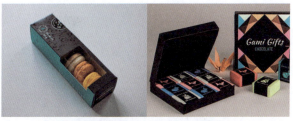

图 7-3　　　　　　　　图 7-4

7.1.1　产品包装的含义

产品包装就是用来盛放产品的器物，包装即为包裹、装饰。它主要是以保护产品、方便消费者使用、促进销售为主要目的。产品包装按形状分类有小包装、中包装、大包装。小包装也叫个体包装或内包装，如图 7-3 所示。中包装是为了方便技术而对商品进行组装或套装，如图 7-4 所示。大包装是最外层的包装，也称外包装、运输包等，如图 7-5 所示。

图 7-5

7.1.2　产品包装的常见形式

产品包装的形式多种多样，分为盒类、袋类、瓶类、罐类、坛类、管类、包装筐和其他类型的包装。

盒类包装：盒类包装包括木盒、纸盒、皮盒等多种类型，应用范围广，如图7-6所示。

图7-6

袋类包装：袋类包装包括塑料袋、纸袋、布袋等各种类型，应用范围广。袋类包装重量轻、强度高、耐腐蚀，如图7-7所示。

图7-7

瓶类包装：瓶类包装包括玻璃瓶、塑料瓶、普通瓶等多种类型，较多地应用于液体产品，如图7-8所示。

图7-8

罐类包装：包括铁罐、玻璃罐、铝罐等多种类型。罐类包装刚性好、不易破损，如图7-9所示。

图7-9

坛类包装：坛类包装多用于酒类、腌制品，如图7-10所示。

图7-10

管类包装：包括软管、复合软管、塑料软管等类型，常用于盛放凝胶状液体，如图7-11所示。

图7-11

包装筐：多用于数量较多的产品，如瓶酒、饮料类，如图7-12所示。

图7-12

其他包装：包括托盘、纸标签、瓶封、材料等多种类型，如图7-13所示。

图7-13

7.1.3 产品包装的常用材料

包装的材料种类繁多，不同的商品考虑其运输过程与展示效果，所用材料也不一样。在进行包装的设计过程中必须从整体出发，了解产品的属性而采用适合的包装材料及容器形态等。产品包装的常见材料有纸包装、塑料包装、金属包装、玻璃和陶瓷包装。

纸包装：纸包装是一种轻薄、环保的包装。常见的纸类包装有牛皮纸、玻璃纸、蜡纸、有光纸、过滤纸、白板纸、胶版纸、铜版纸、瓦楞纸等多种类型。纸包装应用广泛，具有成本低、便于印刷和可批量生产的优势，如图 7-14 所示。

图 7-14

塑料包装：塑料包装是用各种塑料加工制作的包装材料，有塑料薄膜、塑料容器等类型。塑料包装具有强度高、防滑性能好、防腐性强等优点，如图 7-15 所示。

图 7-15

金属包装：常见的金属包装有马口铁皮、铝、铝箔、镀铬无锡铁皮等类型。塑料包装具有耐蚀性、防菌、防霉、防潮、牢固、抗压等特点，如图 7-16 所示。

图 7-16

玻璃包装：玻璃包装具有无毒、无味、清澈性好等特点；但其最大的缺点是易碎，且重量相对过重。玻璃包装包括食品用瓶、化妆品瓶、药品瓶、碳酸饮料瓶等多种类型，如图 7-17 所示。

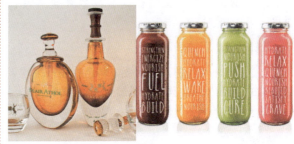

图 7-17

陶瓷包装：陶瓷包装是一个极富艺术性的包装容器。瓷器釉瓷有高级釉瓷和普通釉瓷两种。陶瓷包装具有耐火、耐热、坚固等优点。但其与玻璃包装一样，易碎，且有一定的重量，如图 7-18 所示。

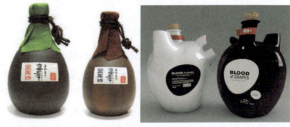

图 7-18

7.2 商业案例：干果包装盒设计

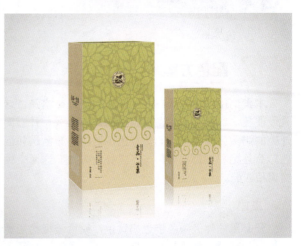

7.2.1 设计思路

▶ **案例类型**

本案例是一个干果类休闲食品的外包装设计项目。

▶ **项目诉求**

这是一款即食型开心果食品，特色在于干果均采用传统古法加工而成，无任何添加剂，安全美味。另外，产品包装需要采用环保材料制成，如图7-19所示。

图 7-19

▶ **设计定位**

根据这款产品"传统古法加工"的特点，我们将这款食品包装的整体风格定位在古朴、典雅的怀旧中式风格上。包装采用"牛皮纸"这样一种安全无毒可降解的材料，符合"环保"的要求，如图7-20所示。整体形态采用常见的盒式，消费者拿在手里大小适中，轻重适度，而且便于运输，如图7-21所示。

图 7-20　　　　　　图 7-21

7.2.2 配色方案

本案例所使用的颜色，全部来源于产品本身，这是最便捷，也是给人最直观感受的配色方式。开心果外壳的奶黄色以及果仁的黄绿色，这两种颜色是邻近色，而且饱和度都不高，与"古朴、典雅"这两个关键词相匹配。

▶ **主色**

开心果的外壳颜色接近奶黄色，明度较低的奶黄色是一种暖色，食品包装多使用暖色。同时这种颜色也是甜味食品中常见的颜色，例如蛋糕、奶糖。使用这种颜色作为包装的主色调，会给人以美味、适口的心理暗示，如图7-22所示。

图 7-22

▶ **辅助色**

辅助色来源于开心果果仁的颜色，开心果的果仁多为黄绿色，在这里选择的辅助色更加接近于黄色，与奶黄色的主色搭配在一起非常协调，如图7-23所示。

图 7-23

▶ **点缀色**

当主色和辅助色全部应用在画面中时，我们会发现整个版面的明度非常接近，几乎没有明暗的差别，这也就容易造成画面"灰"的问题出现，如图7-24所示，所以文字部分我们需要选择一种重色。由于文字大部分位于奶黄色的主色区域，所以文字颜色我们可以沿用这种颜色的"色相"，并使明度降低，得到一种棕色。同一色相不同明度的两种颜色搭配在一起几乎不会产生不协调之感，如图7-25所示。

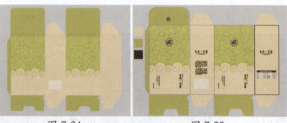

图 7-24　　　　　　图 7-25

▶ **其他配色方案**

借助牛皮纸原本的颜色，并选择另外一种色相相

同、明度带有一定差异的颜色搭配在一起,古朴而环保,如图7-26所示。灰调的绿色系也可以作为系列食品的包装之一,如图7-27所示。

消费者的印象,如图7-30所示。

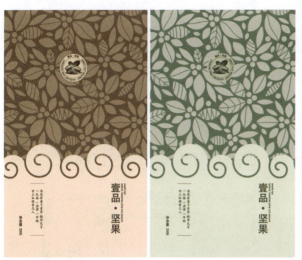

图 7-26　　　　　图 7-27

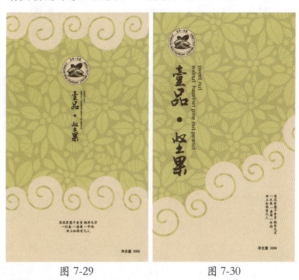

图 7-29　　　　　图 7-30

7.2.3 版面构图

包装的版面采用了分割式构图,利用卷曲的中国传统图案将画面分割为上下两个部分。上半部分以叶片作为底纹,下半部分保持纯色。利用图形作为分隔线是一种比较聪明的做法,避免了直线分隔的生硬感,又为画面增添了一丝传统的韵味。文字部分均采用了书法字体,并以直排的方式书写,更加强化了古典感,如图7-28所示。

7.2.4 同类作品欣赏

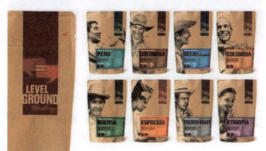

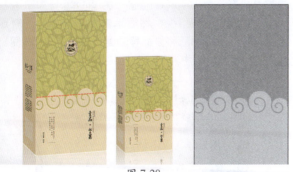

图 7-28

传统图案上下呼应,产品名称、标志、宣传语垂直对齐也是一种不错的排版方式,非常具有古风韵味,如图7-29所示。还可以尝试倾斜构图,以黄金分割比例进行画面的切分,产品名称和商标摆放在版面左上角,也就是视觉中心的位置,更容易强化产品名称给

7.2.5 项目实战

▶ 制作流程

首先使用钢笔工具绘制包装盒各个面的基本形

态，并绘制植物图案，然后使用圆形工具和路径文字工具制作产品标志，接着使用多种文字工具制作产品包装上的多组文字，最后利用自由变换工具制作立体效果，如图7-31所示。

设置完成后单击"确定"按钮，新建文档如图7-33所示。

图 7-32

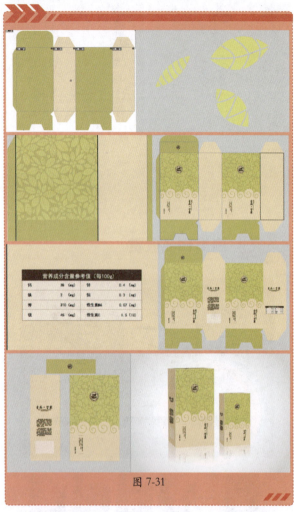

图 7-31

▶ 技术要点

☆ 使用路径文字工具制作标志中的环形文字。
☆ 使用钢笔工具以及复制粘贴命令制作出背景图案。
☆ 使用直排文字工具制作产品文字。
☆ 使用螺旋线工具与路径查找器制作传统花纹。

▶ 操作步骤

1. 制作包装的刀板图

01 执行"文件"→"新建"菜单命令，在弹出的"新建文档"对话框中设置"宽度"为150mm、"高度"为250mm，设置取向为纵向，参数设置如图7-32所示。

图 7-33

02 接下来新建画板。单击工具箱中的"画板工具"，在"画板1"的右侧绘制画板，在控制栏中设置其"宽"为150mm、"高"为250mm，如图7-34所示。选择"画板1"，然后单击控制栏中的"新建画板"按钮，然后将光标移动到"画板2"的右侧，单击即可新建"画板3"，如图7-35所示。

图 7-34

图 7-35

03 使用同样的方法新建"画板 4",该画板与"画板 2"等大,如图 7-36 所示。

图 7-36

04 单击工具箱中的"矩形工具" ,设置"填充"为黄绿色、"描边"为无,然后绘制一个与"画板 1"等大的矩形,如图 7-37 所示。继续使用"矩形工具"在其上方绘制另外一个矩形,如图 7-38 所示。

图 7-37　　　　　　　图 7-38

05 单击工具箱中的"圆角矩形"工具按钮 ,在画面中单击,在弹出的"圆角矩形"对话框中设置"宽度"为 150mm、"高度"为 60mm、"圆角半径"为 14mm,如图 7-39 所示。设置完成后单击"确定"按钮,圆角矩形如图 7-40 所示。

图 7-39　　　　　　　图 7-40

06 在圆角矩形上方绘制一个矩形,如图 7-41 所示。将这两个图形框选,执行"窗口"→"路径查找器"菜单命令,在打开的"路径查找器"对话框中单击"减去顶层"按钮 ,得到一个新图形,如图 7-42 所示。

图 7-41　　　　　　　图 7-42

07 将这个图形移动到相应位置,并填充相同的颜色,如图 7-43 所示。

图 7-43

08 在"画板 2"中绘制一个与画板等大的矩形,然后填充奶黄色,如图 7-44 所示。选择工具箱中的"直接选择工具" ,拖曳锚点将矩形调整为不规则的四边形,如图 7-45 所示。

图 7-44　　　　　　　图 7-45

09 选择这个四边形,执行"对象"→"变换"→"对称"菜单命令,在弹出的"镜像"对话框中设置"轴"为"水平",单击"复制"按钮,如图7-46所示。将复制的图形移动到合适位置,如图7-47所示。

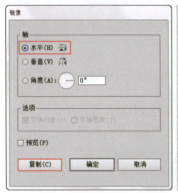
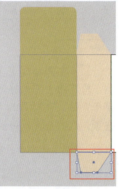

图 7-46　　　　　　图 7-47

10 再次在包装的最左侧绘制一个矩形并将其变形,效果如图7-48所示。

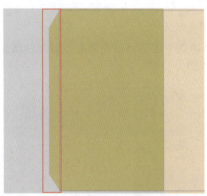

图 7-48

11 在"画板1"的下方绘制一个矩形,如图7-49所示。使用"添加锚点"工具在右上角位置添加两个锚点。选中锚点,单击控制栏中的"将所需锚点转换为尖角"按钮,将平滑点转化为角点,如图7-50所示。

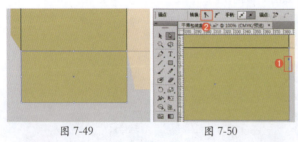

图 7-49　　　　　　图 7-50

12 调整锚点位置改变形状,如图7-51所示。继续添加锚点,然后改变形状,最终效果如图7-52所示。

图 7-51　　　　　　图 7-52

13 将制作好的图形复制一份放置在画板3、画板4中,如图7-53所示。

图 7-53

2. 制作包装的图案

01 包装上的图案是由很多小元素构成的,首先制作叶子图案。单击工具箱中的"钢笔工具",设置"填充"为黄色、"描边"为无,绘制叶子的轮廓,如图7-54所示。单击工具箱中的"斑点画笔工具"按钮,绘制叶脉的图形,如图7-55所示。

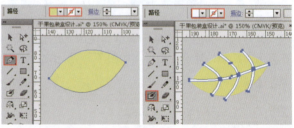

图 7-54　　　　　　图 7-55

软件操作小贴士:

"斑点画笔工具"的使用

使用"斑点画笔工具"绘制的是填充效果,当在相邻的两个用斑点画笔工具绘制的图形之间进行连接绘制时,可以将两个图形连接为一个图形。若要对"斑点画笔工具"进行设置,可以双击"斑点画笔工具"按钮,在打开的"斑点画笔工具选项"对话框中调整参数,如图7-56所示。

第 7 章 产品包装设计

图 7-56

02 将图形框选，单击"路径查找器"面板中的"减去顶层"按钮，如图 7-57 所示。得到叶子的效果，如图 7-58 所示。使用同样的方法制作另外几种形态的叶子，效果如图 7-59 所示。

图 7-57　　　　　　　图 7-58

图 7-59

03 调整叶子的位置，然后在中间的位置绘制正圆，效果如图 7-60 所示。按住 Alt 键的同时按住鼠标左键并拖曳，移动复制出多组图案。制作完成后选中这些花纹，使用快捷键 Ctrl+G 将其编组，如图 7-61 所示。

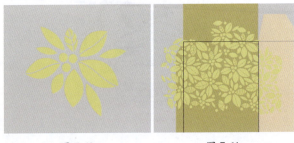

图 7-60　　　　　　　图 7-61

04 在花纹的上方绘制一个矩形，如图 7-62 所示。将矩形和下方花纹加选，执行"对象"→"剪切蒙版"→"建立"菜单命令，建立剪切蒙版，效果如图 7-63 所示。

图 7-62　　　　　　　图 7-63

05 选择制作好的花纹，在控制栏中设置"不透明度"为 50%，效果如图 7-64 所示。使用矩形工具在版面下半部分绘制一个矩形，如图 7-65 所示。

图 7-64　　　　　　　图 7-65

06 单击工具箱中的"螺旋线工具"按钮，在控制栏中设置描边"粗细"为 5pt。在画面中单击，在弹出的"螺旋线"对话框中设置"半径"为 12mm、"衰减"为 75%、"段数"为 6、"样式"为，参数设置如图 7-66 所示。设置完成后单击"确定"按钮，螺旋线效果如图 7-67 所示。

图 7-66　　　　　　　图 7-67

07 复制螺旋线，然后调整其大小放置在合适位置，如图 7-68 所示。将螺旋线加选，然后执行"对象"→"扩展"菜单命令，将描边转换为形状，如图 7-69 所示。

171

图 7-68　　　　　　　图 7-69

08 打开"路径查找器",单击"分割"按钮,将图形进行分割,使用快捷键 Ctrl+Shift+G 将图形"取消编组",然后将多余的图形选中,按 Delete 键删除。如图 7-70 所示为需要删除的图形。删除操作完成后将螺旋线框选,单击"路径查找器"面板中的"联集"按钮,此时螺旋线就成了一个图形,如图 7-71 所示。

图 7-70　　　　　　　图 7-71

09 将螺旋线移动到矩形的上方,然后调整其大小。接着加选两个形状,单击"路径查找器"面板中的"减去顶层"按钮,效果如图 7-72 所示。选择这个图形,使用快捷键 Ctrl+Shift+G 将图形"取消编组",然后将上方不需要的图形选中并删除,效果如图 7-73 所示。

图 7-72　　　　　　　图 7-73

10 接下来制作包装的标志。单击工具箱中的"椭圆工具",在控制栏中设"填充"为奶黄色、"描边"为褐色、"粗细"为 0.5pt,然后按住 Shift 键绘制一个正圆,如图 7-74 所示。将正圆选中,使用快捷键 Ctrl+C 进行复制,然后使用快捷键 Ctrl+F 将其贴在前面,接着按住 Shift+Alt 键进行缩放,效果如图 7-75 所示。

图 7-74　　　　　　　图 7-75

11 将素材"2.ai"打开,将图形素材粘贴到本文档内,放置在圆形的中心,如图 7-76 所示。

图 7-76

12 下面制作环形的路径文字。首先需要绘制一个正圆,接着选择工具箱中的"路径文字工具",然后设置合适的字体、字号,接着在路径上单击,如图 7-77 所示。输入相应的文字,如图 7-78 所示。使用同样的方式制作英文部分,效果如图 7-79 所示。

图 7-77　　　　　　　图 7-78

图 7-79

13 将标志移动到包装的上方,然后调整其大小,效果如图 7-80 所示。将标志复制一份放置在盒盖处,然后进行缩放,效果如图 7-81 所示。

图 7-80

图 7-81

14 单击工具箱中的"直排文字工具"，在控制栏中选择合适的字体以及字号,设置填充颜色为"棕色",在包装的右下角单击并输入文字,如图 7-82 所示。继续使用"直排文字工具"输入其他文字,如图 7-83 所示。

图 7-82　　　　　　图 7-83

> **平面设计小贴士：**
> **文字为什么竖向排列？**
>
> 通常情况下,在包装设计中若其高度较高、宽度较窄时,且在小块的色块页面中,大多数会选择竖向排列,与整个形象相融合。若选择横向排列,拉伸感则不够强烈。并且中国古代汉字的书写方式也是竖向排列,所以在进行具有传统文化风格的包装设计时此种方式采用较多。

15 单击工具箱中的"直线工具"，设置"填充"为无、"描边"为褐色、"粗细"为 0.5pt,然后在相应位置绘制直线,如图 7-84 所示。将包装正面的花纹、标志及文字,复制一份移动到"画板 3"中,效果如图 7-85 所示。

图 7-84

图 7-85

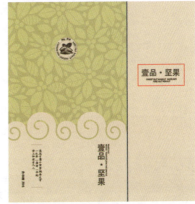
图 7-86

16 使用"文字工具"在"画板 2"中输入文字,如图 7-86 所示。使用"文字工具"按住鼠标左键绘制一个文本框,如图 7-87 所示；然后在文本框内输入文字,如图 7-88 所示。

图 7-87

图 7-88

17 在段落文字下方绘制一个白色的矩形,作为条形码的预留位置,如图 7-89 所示。

图 7-89

18 接下来制作侧面的营养成分表。在文字下方绘制一个"宽"为70mm、"高"为30mm的矩形，并填充为浅卡其色，如图7-90所示。在矩形上方绘制一个"宽"为70mm、"高"为6mm的矩形并填充为褐色，如图7-91所示。

图 7-90

图 7-91

19 继续使用"矩形工具"，在控制栏中设置"填充"为无、"描边"为褐色、"粗细"为0.2pt，在褐色矩形下方绘制一个矩形，如图7-92所示。在工具箱中选择"直线段工具"，在控制栏中设置"填充"为无、"描边"颜色为褐色、"粗细"为0.2pt，然后在矩形内绘制一条直线段，作为分隔线，如图7-93所示。

图 7-92

图 7-93

20 使用同样的方法继续绘制其他几条直线段，制作出产品营养成分表格，如图7-94所示。使用文字工具输入相应的文字，效果如图7-95所示。

图 7-94

图 7-95

21 此时包装的平面图制作完成，效果如图7-96所示。

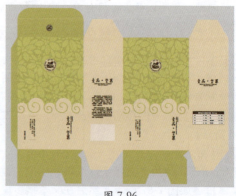

图 7-96

3. 制作包装的展示效果

01 新建"画板5",设置其"宽"为540mm、"高"为390mm,如图7-97所示。

图 7-97

02 使用"矩形工具"绘制一个与画板等大的矩形,然后选择该矩形,执行"窗口"→"渐变"菜单命令,在打开的"渐变"面板中设置"类型"为"径向",编辑一个浅灰色的渐变,如图7-98所示,效果如图7-99所示。

图 7-98　　　　图 7-99

03 将包装盒的正面、顶面和侧面复制一份,放置在"画板4"中,如图7-100所示。将"画板4"中的内容框选,执行"文字"→"创建轮廓"菜单命令,将文字创建轮廓。

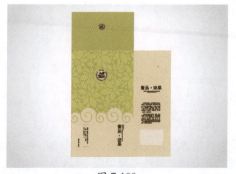

图 7-100

04 选择包装的正面,单击工具箱中的"自由变换工具",然后选择"自由扭曲"工具,对包装的正面进行变形,如图7-101所示。使用同样的方法制作包装的侧面及顶面,效果如图7-102所示。

图 7-101

图 7-102

05 降低包装侧面的亮度。单击工具箱中的"钢笔工具",设置"填充"为深褐色、"描边"为无,然后在包装的侧面绘制形状,如图7-103所示。选择这个图形,执行"窗口"→"透明度"菜单命令,在"透明度"面板中设置"混合模式"为"正片叠底"、"不透明度"为20%,效果如图7-104所示。

图 7-103

图 7-104

06 下面开始制作包装转角处的光泽。选择包装的正面，然后执行"效果"→"风格化"→"内发光"命令，在打开的"内发光"对话框中设置"模式"为"滤色"、颜色为白色、"不透明度"为75%、"模糊"为1mm，选中"边缘"单选按钮，参数设置如图7-105所示。设置完成后单击"确定"按钮，效果如图7-106所示。

图 7-105　　　　图 7-106

07 继续为包装的侧面、顶面添加"内发光"效果，如图7-107所示。

图 7-107

08 为包装添加倒影效果。首先将包装的正面复制一份并垂直翻转，然后使用"自由变形工具"进行变形，如图7-108所示。接着使用"矩形工具"绘制一个矩形并填充由白色到黑色的渐变，如图7-109所示。

图 7-108　　　　图 7-109

09 将包装的正面图和矩形加选，然后单击"透明度"面板中的"制作蒙版"按钮，如图7-110所示。投影效果如图7-111所示。

图 7-110

图 7-111

10 将投影选中，设置"不透明度"为20%，效果如图7-112所示。使用同样的方法制作包装侧面的投影，效果如图7-113所示。

图 7-112　　　　图 7-113

11 将包装及其投影框选，然后复制一份并将其缩放，摆放在右侧，最终效果如图7-114所示。

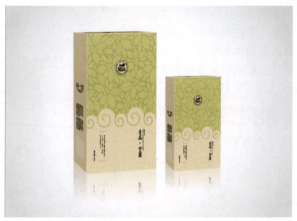

图 7-114

7.3 商业案例:果汁饮品包装设计

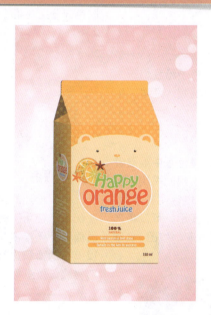

7.3.1 设计思路

▶ **案例类型**

本案例是一款橙汁饮品的包装设计项目。

▶ **项目诉求**

这是一款面向青少年的无添加纯果汁饮品,整体的包装颜色设计要与饮品的口味属性相匹配,画面整体要统一协调,如图 7-115 所示为优秀的包装设计。

图 7-115

▶ **设计定位**

本案例属于橙汁饮品,是典型的橙色系的水果,

应用橙色作为主色是必然选择,如图7-116所示。为了吸引青少年消费者群体的注意,整体风格才用了卡通形式,以卡通形象覆盖包装正面的大面积区域,标志部分以椭圆形为外轮廓,同时也可以模拟卡通形象张开的大嘴,为包装增添趣味,如图7-117所示。

图7-118(续)

图7-116

图7-117

7.3.2 配色方案

提到橙汁饮品,就会想到新鲜的橙子给我们带来的暖暖的颜色视觉效果,橙色给人以温暖、活泼、生动的感觉。

▶ 主色

橙色是欢快活泼的光辉色彩,是暖色系中最温暖的色,可以使人联想到金色的秋天,丰硕的果实,是一种富足、快乐、甜蜜而幸福的颜色。橙色明亮活泼、具有口感的特性非常适合在本案例中使用,可以将产品原汁原味的特性淋漓尽致地表现出来,如图7-118所示。

▶ 辅助色

包装中以大面积的橙色为主色,而辅助以肤色,这种颜色可以通过在橙色中混入大量的白色得来,所以两种颜色搭配在一起非常和谐,如图7-119所示。肤色部分主要用于卡通形象区域,如图7-120所示。

图7-119

图7-120

▶ 点缀色

由于橙汁的包装为了体现原汁原味的感觉,所以在配色上使用了统一的橙色调。但是为了使包装整体画面设计得丰富些,点缀色选择了多种鲜艳的颜色,以较小的面积进行搭配。这样的配色会使画面更具有节奏感,如图7-121所示。

图7-118

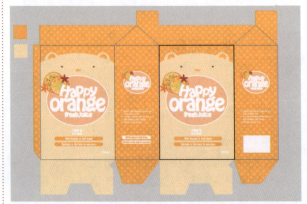

图7-121

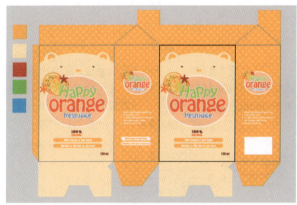
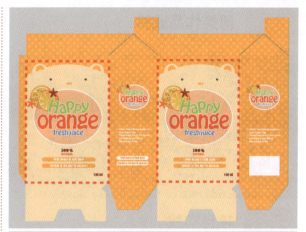

图 7-121（续）

▶ **其他配色方案**

橙色与白色的搭配也是不错的选择，在白色的映衬下，橙色显得更加明艳动人，而且明度反差较大的两种颜色搭配在一起，使画面的对比度会有所增强，如图 7-122 所示。将背景颜色与卡通形象的颜色互相调换，包装表面的橙色区域增大，橙味的特色也会更加明显，如图 7-123 所示。

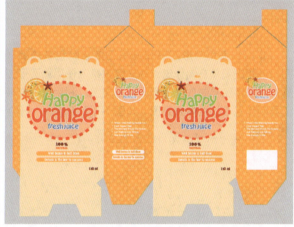

图 7-124

位于包装中心的文字采用了明度和纯度都较高的的彩色，可以将文字的字体修改整齐一些，使画面简单明确，如图 7-125 所示。除此之外，采用可爱一点的字体也是可以的。这样的字体会更加吸引消费者的注意力，如图 7-126 所示。

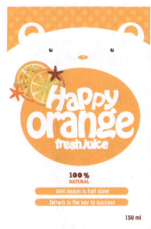
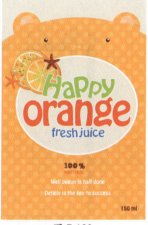

图 7-122　　　　图 7-123

7.3.3 版面构图

本案例包装的版面构图主要是针对包装中的卡通形象设计展开的，小熊卡通形象的设计在局部上运用了抽象化的表现形式，小熊嘴部的区域抽象地表现为一个椭圆形，而且椭圆形作为商品标志的组成部分，与包装上的装饰图案很好地结合在一起，又不乏趣味性，如图 7-124 所示。

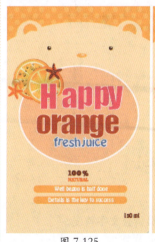
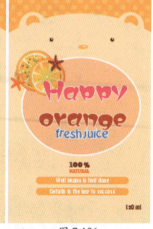

图 7-125　　　　图 7-126

7.3.4 同类作品欣赏

7.3.5 项目实战

▶ 制作流程

本案例使用矩形工具和钢笔工具绘制包装的展开图，使用图案填充制作斑点的底纹效果，使用椭圆形工具以及文字工具制作产品标识以及文字，利用自由变换工具制作包装的立体效果图，如图7-127所示。

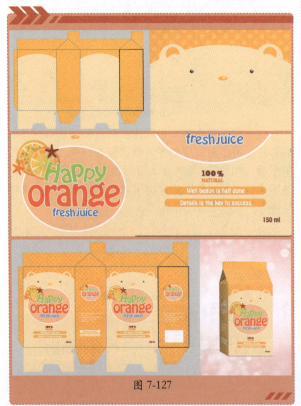

图7-127

▶ 技术要点

☆ 使用修饰文字工具调整文字角度。
☆ 使用斑点图案填充背景。
☆ 使用自由变换工具制作包装的立体效果。

▶ 操作步骤

1. 制作包装的刀板图

01 执行"文件"→"新建"菜单命令，在弹出的"新建文档"对话框中设置"宽度"为100mm、"高度"为150mm、"取向"为纵向，参数设置如图7-128所示。单击"确定"按钮完成新建操作，如图7-129所示。

图7-128　　　　图7-129

02 单击工具箱中的"画板工具"，新建"画板2"，设置"宽"为60mm、"高"为150mm，如图7-130所示。接着创建另外两个大小相同的画板，如图7-131所示。

图7-130

图7-131

03 单击工具箱中的"矩形工具"，然后设置"填充"为橙色、"描边"为无，在"画板1"中绘制一个与画板等大的矩形，如图7-132所示。使用"矩形工具"在画面中单击，在弹出的"矩形"对话框中设置"宽度"为55mm、"高度"为100mm，设置完成后单击"确定"按钮，如图7-133所示。将该矩形移动到顶部，并填充为橙色，如图7-134所示。

图 7-132　　　　　　图 7-133

图 7-134

04 单击工具箱中的"圆角矩形工具"按钮，然后在画面中单击，在弹出的"圆角矩形"对话框中设置"宽度"为100mm、"高度"为50mm、"圆角半径"为12mm，参数设置如图7-135所示。设置完成后单击"确定"按钮，接着将圆角矩形填充为橙色，如图7-136所示。

图 7-135　　　　　　图 7-136

05 使用"矩形工具"在圆角矩形上方绘制一个矩形，如图7-137所示。将这两个形状加选，执行"窗口"→"路径查找器"菜单命令，在打开的"路径查找器"面板中单击"减去顶层"按钮，如图7-138所示。将

得到的新图形移动到相应位置，如图7-139所示。

图 7-137

图 7-138　　　　　　图 7-139

06 在"画板1"的下方绘制一个矩形，然后填充为肤色，如图7-140所示。在矩形的右上角添加三个锚点，然后选择锚点并单击控制栏中的按钮，将平滑点转换为角点，如图7-141所示。

图 7-140　　　　　　图 7-141

07 使用"直接选择工具"选中中间的锚点将其向左拖曳，如图7-142所示。使用同样的方法对图形进行调整，效果如图7-143所示。

图 7-142　　　　　　图 7-143

08 使用同样的方法制作其他的图形，如图7-144所示。接着将包装的正面和侧面框选，进行复制并摆放在右侧画板中，如图7-145所示。

图 7-144　　　　　图 7-145

2. 制作包装上的图案

01 制作包装上的波点底纹。选择"画板 1"中的矩形，使用快捷键 Ctrl+C 进行复制，然后使用快捷键 Ctrl+F 将其贴在前面。选择这个矩形，执行"窗口"→"色板库"→"基本图形"→"基本图形_点"菜单命令，在打开的"基本图形_点"面板中选择"6dpi 40%"，如图 7-146 所示。此时矩形效果如图 7-147 所示。

图 7-146　　　　　图 7-147

02 选择该矩形，执行"窗口"→"透明度"菜单命令，在打开的"透明度"面板中设置"混合模式"为"柔光"、"不透明度"为 50%，参数设置如图 7-148 所示。此时矩形效果如图 7-149 所示。

图 7-148　　　　　图 7-149

03 使用同样的方法制作其他矩形上方的波点底纹，效果如图 7-150 所示。

图 7-150

04 制作包装上的卡通图案。首先选择"椭圆工具"绘制一个椭圆形状，如图 7-151 所示。接着在其上方绘制一个矩形，如图 7-152 所示。

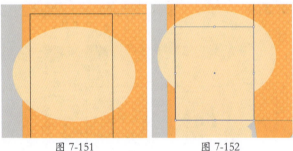

图 7-151　　　　　图 7-152

05 将椭圆和矩形加选，然后执行"窗口"→"路径查找器"菜单命令，在打开的"路径查找器"面板中单击"联集"按钮，如图 7-153 所示。此时形状如图 7-154 所示。

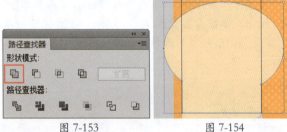

图 7-153　　　　　图 7-154

06 在两侧使用"减去顶层"功能将形状左右两侧多余的部分剪掉，如图 7-155 所示，得到如图 7-156 所示的形状。

07 使用"椭圆工具"在相应位置按住 Shift 键绘制一个正圆，接着按住 Alt 键的同时拖动鼠标向右移动，移动复制出第二个正圆，如图 7-157 所示。

图 7-155　　　　　图 7-156

图 7-157

08 使用"钢笔工具"绘制形状，如图 7-158 所示。然后将该形状复制一份移动到另一处正圆上方，并进行旋转。耳朵效果如图 7-159 所示。

图 7-158　　　　　图 7-159

09 继续使用"椭圆工具"绘制卡通形象的眼睛和鼻子，效果如图 7-160 所示。

图 7-160

10 接下来制作商品的名称部分。选择"椭圆工具"，设置"填充"色为橘粉色、"描边"为白色、"粗细"为 3pt，然后绘制一个椭圆形，效果如图 7-161 所示。将素材"1.ai"中的水果素材复制到本文档内，放置在合适位置，效果如图 7-162 所示。

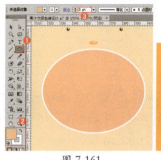

图 7-161　　　　　图 7-162

11 选择工具箱中的"文字工具" ，设置"填充"为嫩绿色、"描边"为白色、"粗细"为 1.5pt，然后输入文字，如图 7-163 所示。选择"修饰文字工具" ，在其中一个字母上单击，然后将光标定位到字母顶部，按住鼠标左键进行拖曳，对字母进行旋转并调整其位置，效果如图 7-164 所示。

图 7-163　　　　　图 7-164

软件操作小贴士：

"修饰文字工具"的使用

"修饰文字工具"是 Illustrator CC 新添加的工具，该工具可以在不将文字创建为轮廓的情况下任意调整文字的大小、位置及旋转角度。

选择"修饰文字工具"在文字上单击，文字上方会显示控制框，按住鼠标左键拖曳文字可以调整文字的位置；拖曳控制点可以对文字进行旋转、缩放操作，如图 7-165 所示。

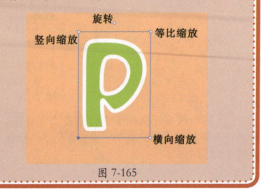

图 7-165

12 继续使用"文字工具"输入相应文字,如图 7-166 所示。

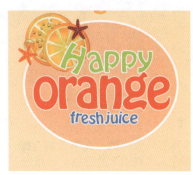

图 7-166

13 选择工具箱中的"圆角矩形工具" ,设置"填充"为橙色、"描边"为无,在画面中单击,在弹出的"圆角矩形"对话框中,设置"宽度"为 65mm、"高度"为 5mm、"圆角半径"为 12mm,参数设置如图 7-167 所示。设置完成后单击"确定"按钮,圆角矩形如图 7-168 所示。

图 7-167　　　　图 7-168

14 复制一份并向下平移,如图 7-169 所示。然后使用"文字工具"输入相应文字,效果如图 7-170 所示。

图 7-169　　　　图 7-170

15 将包装盒正面的卡通形象及文字选中,按住 Shift+Alt 键将其平移并复制一份放置在"画板 3"中,如图 7-171 所示。

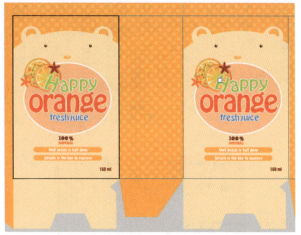

图 7-171

16 接下来制作包装盒的侧面。首先将商品的名称复制一份放置在"画板 2"中,并调整其大小,效果如图 7-172 所示。使用"文字工具"输入五行文字,然后使用"椭圆工具"绘制白色的正圆放置在文字的左侧,效果如图 7-173 所示。

图 7-172　　　　图 7-173

17 将包装正面图中的圆角矩形及上方文字复制一份,然后放置在"画板 2"中,并对其颜色进行更改,效果如图 7-174 所示。

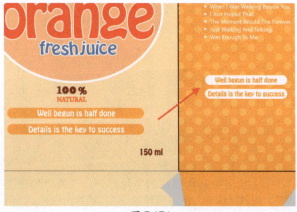

图 7-174

18 将"画板 2"中的包装名称及下方文字复制一

份放置在"画板4"中,如图7-175所示。接着继续使用"矩形工具"在文字下方绘制一个白色的矩形作为条形码的预留位置,如图7-176所示。

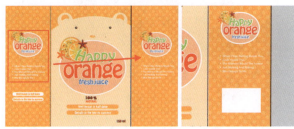

图 7-175　　　　　　图 7-176

3. 制作包装的立体效果

01 再次新建一个画板,设置其"宽"为205mm、"高"为305mm,如图7-177所示。执行"文件"→"置入"菜单命令,置入素材"2.jpg",单击控制栏中的"嵌入"按钮,如图7-178所示。

图 7-177　　　　　　图 7-178

02 将包装的正面、侧面、顶部的部分进行复制,移动到"画板5"中,如图7-179所示。

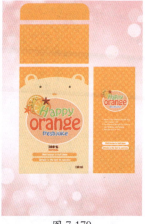

图 7-179

03 将正面图和侧面图选中,执行"文字"→"创建轮廓"菜单命令将文字转换为形状。将包装的侧面移动到正面图的左侧,然后单击"自由变换工具",选择"自由扭曲工具",将其进行扭曲变形,效果如图7-180所示。接着对另一个图形进行扭曲变形,效果如图7-181所示。

图 7-180　　　　　　图 7-181

04 接下来制作上方的折叠部分。首先使用"钢笔工具"绘制一个深黄色的三角形,如图7-182所示。执行"窗口"→"外观"菜单命令,打开"外观"面板。单击"添加新填色"按钮,然后设置"填色"为"6dpi 40%"、"混合模式"为"柔光"、"不透明度"为50%,如图7-183所示,效果如图7-184所示。

图 7-182

图 7-183

185

图 7-184

05 使用同样的方式制作另一处图形，效果如图 7-185 所示。

图 7-185

06 制作包装盒的顶端。首先将图形移动到相应的位置，如图 7-186 所示。选择该图形，执行"窗口"→"渐变"命令，在打开的"渐变"面板中设置"类型"为"线性"，然后编辑一个黄色系的渐变颜色，如图 7-187 所示。此时图形效果如图 7-188 所示。

图 7-186

图 7-187

图 7-188

07 选择该形状，使用快捷键 Ctrl+C 进行复制，接着使用快捷键 Ctrl+B 将其贴在后面。将该形状填充为深褐色，接着将其向左上方轻移，此时厚度的效果就制作完成了，效果如图 7-189 所示。

图 7-189

08 制作包装底部的阴影。首先使用"钢笔工具"绘制一个图形，如图 7-190 所示。选择该图形，执行"效果"→"风格化"→"投影"菜单命令，在弹出的"投影"面板中设置"模式"为"正片叠底"、"不透明度"为"75%"、"X 位移"为 –1mm、"Y 位移"为 1mm、"模糊"为 0.5mm、"颜色"为咖啡色，参数设置如图 7-191 所示。设置完成后单击"确定"按钮，效果如图 7-192 所示。

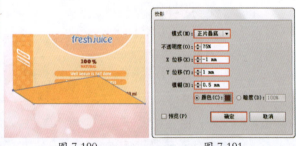

图 7-190　　　　　　　图 7-191

图 7-192

图 7-194

图 7-195

09 选择该图形,多次执行"对象"→"排列"→"后移一层"命令将该形状移动到包装的后侧,效果如图 7-193 所示。

图 7-193

10 将包装侧面的亮度压暗。首先使用"钢笔工具"绘制图形,然后将其填充为灰色系的渐变,如图 7-194 所示。接着设置该图形的"混合模式"为"正片叠底"、"不透明度"为 30%,效果如图 7-195 所示。

平面设计小贴士:

包装色彩的选择技巧

在选择包装的颜色时,有以下几点技巧:

(1)通过外在的包装色彩能够揭示或者映照内在的包装物品,使人一看外包装就能够感知出包装内是什么商品。

(2)以行业的代表色作为主色调,例如食品类通常采用黄色、红色、绿色作为主色调。

(3)从颜色自身的特性去选择主色调,例如黄色给人一种温暖、香甜、活泼、动感的感觉,蓝色则给人一种睿智、沉稳、科技的感觉。

7.4 商业案例:月饼礼盒设计

7.4.1 设计思路

▶ **案例类型**

本案例是为月饼设计的礼盒包装。

▶ **项目诉求**

这款月饼是某高端月饼品牌中的新产品——"韵"系列中秋月饼,如图7-196所示。此月饼于中秋节前夕上市,主要面向高端消费群体,以表现中国传统文化为主题,结合中秋节元素,突出"韵"这个主题,如图7-197所示。

图 7-196　　　　　　　图 7-197

▶ **设计定位**

中秋佳节是中国的传统节日,因此在包装设计中添加中国传统元素是非常常见的做法。由于项目要求中提到了这款月饼为该品牌的最新产品"韵"系列,为了突出"韵"这个主题,我们将文字与象征月亮的圆形进行组合,搭配象征吉祥富贵的牡丹花,并辅助以极具中式韵味的祥云图案,营造出一种中式风格所特有的高贵、奢华之感,如图7-198所示。

图 7-198

7.4.2 配色方案

红色是最能够代表中国的标志性颜色,而金色则是中国古代王朝皇室最爱的颜色,这两种颜色搭配更能够体现礼盒包装的传统韵味。

▶ **主色**

红色象征热情、性感、权威、自信,是个能量充沛的色彩。虽然不同的国家和民族对红色的认知有所不同,但是,对于中华民族而言,红色就是喜庆节日的象征,如图7-199所示。

图 7-199

▶ **辅助色**

辅助色选择了金黄色,金黄色在中国古代向来都是帝王的专属颜色,是权力、地位、财富的象征,与中国红一起使用则能够表现吉祥、喜庆的节日气氛。而且红色与黄色为邻近色,搭配在一起协调而富有变化,如图7-200所示。

图 7-200

▶ **点缀色**

由于整个版面都是暖色,例如红色和金黄色,如图7-201所示,所以适当地添加冷调颜色,更能够衬托出暖色的魅力。本案例选择了带有渐变感的宝蓝色,以象征权威、荣耀,如图7-202所示。

图 7-201　　　　　　　图 7-202

▶ 其他配色方案

礼盒表面由红色和金色两个区域构成，可以尝试背景色用单一的颜色，例如全红的背景或者全金色的背景，如图7-203所示。

图 7-203

7.4.3 版面构图

对称是一种典型的中式美学法则，本案例中月饼包装版面就采用了对称式构图，以垂直分割线为中轴左右对称。背景部分以古典图案将背景分为上中下三个部分，上下两个区域分别以中国红和金黄色进行填充。在此基础上用古典中式的图样以及文字作为装饰，应用在背景和主体图形中，进一步渲染出传统文化的美感，如图7-204和图7-205所示。

图 7-204　　　　　图 7-205

也可以将版面进行竖向分割，仍然采用对称的方式，左右两侧保留小面积红色区域，中部大面积背景以金黄色填充，突出展现富贵、高端之感，如图7-206和图7-207所示。

图 7-206　　　　　图 7-207

7.4.4 同类作品欣赏

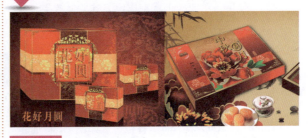

7.4.5 项目实战

▶ 制作流程

首先使用矩形工具配合渐变填充、纯色填充制作出包装的各个部分，然后添加装饰图案以及素材图案，输入主体文字，最后利用资源变换工具制作立体效果，如图7-208所示。

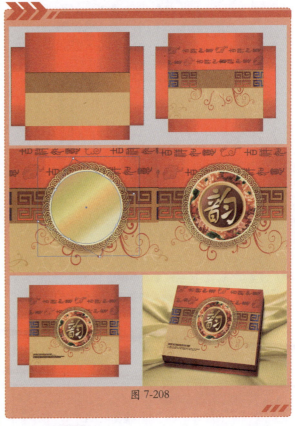

图 7-208

▶ 技术要点

☆ 利用"透明度"面板设置混合模式使装饰元素融入画面。

☆ 通过复制、粘贴素材并配合椭圆形工具制作环形的祥云图案。
☆ 使用自由变换工具制作包装的立体效果。

▶ 操作步骤

1. 制作包装平面图

`01` 执行"文件"→"新建"菜单命令，在弹出的"新建文档"对话框中设置"宽度"为405mm、"高度"为355mm、"取向"为横向，参数设置如图7-209所示。设置完成后单击"确定"按钮完成操作，如图7-210所示。

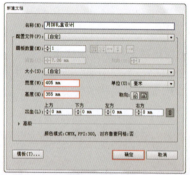

图 7-209

图 7-210

`02` 绘制矩形。单击工具箱中的"矩形工具"按钮，设置填充为红色系渐变，"描边"为无，如图7-211所示。设置完成后，在画面中单击，在弹出的"矩形"对话框中设置"宽度"为300mm、"高度"为73mm，参数设置如图7-212所示。设置完成后单击"确定"按钮，矩形效果如图7-213所示。

图 7-211

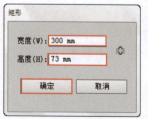

图 7-212

图 7-213

`03` 继续使用"矩形工具"在红色矩形下方绘制一个"宽"为300mm、"高"为55mm的矩形，并填充较深的金色系渐变，效果如图7-214所示。接着绘制一个"宽"为300mm、"高"为90mm的矩形，填充为金黄色，如图7-215所示。

图 7-214

图 7-215

`04` 单击工具箱中的"直排文字工具"，设置填充为深金色，设置合适的字体、字号，然后单击输入文字，如图7-216所示。接着将文字移动到红色矩形上方并进行90°的旋转，如图7-217所示。

`05` 选择文字，按住Alt键拖曳复制，然后将文字移动到合适位置，如图7-218所示。打开素材"1.ai"，然后将祥云素材复制到本文档内，然后继续复制3份放在合适位置，如图7-219所示。

第 ⑦ 章　产品包装设计

图 7-216

图 7-217

图 7-218

图 7-219

图 7-220

图 7-221

07 选择文字，执行"窗口"→"透明度"菜单命令，在打开的"透明度"面板中设置"混合模式"为"正片叠底"，如图 7-222 所示。此时文字效果如图 7-223 所示。

图 7-222

图 7-223

06 将文字和祥云加选，然后使用快捷键 Ctrl+G 将其编组。使用"矩形工具"绘制一个与红色矩形等大的矩形，如图 7-220 所示。将矩形和文字加选，执行"对象"→"剪切蒙版"→"建立"菜单命令，此时效果如图 7-221 所示。

08 绘制古典花纹。单击工具箱中的"钢笔工具"，设置"填充"为无、"描边"为任意颜色、"粗细"为 8pt，然后绘制一段路径，如图 7-224 所示。选择这段路径，执行"对象"→"变换"→"对称"菜单命令，在"镜像"对话框中选中"水平"单选按

191

钮，单击"复制"按钮，如图 7-225 所示。将复制的路径向下移动，如图 7-226 所示。

图 7-224

图 7-225

图 7-226

09 将这两段路径框选，执行"对象"→"扩展"菜单命令，将路径扩展为图形，如图 7-227 所示。使用快捷键 Ctrl+G 将其编组，然后为其填充橘红色系的线性渐变，效果如图 7-228 所示。

图 7-227

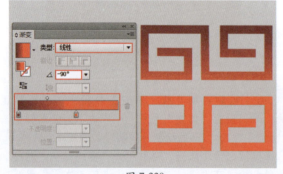

图 7-228

10 接着为其添加"内发光"效果。选择该图形，执行"效果"→"风格化"→"内发光"菜单命令，在弹出的"内发光"对话框中设置"模式"为"正片叠底"、"颜色"为黑色、"不透明度"为 75%、"模糊"1mm，选中"边缘"单选按钮，参数设置如图 7-229 所示。设置完成后单击"确定"按钮，效果如图 7-230 所示。

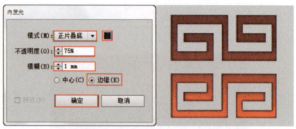

图 7-229　　　　　　图 7-230

11 将图形移动到相应位置，然后将图形进行复制并填充蓝色系渐变，效果如图 7-231 所示。利用"剪切蒙版"将多余的花纹隐藏，效果如图 7-232 所示。

图 7-231

图 7-232

12 将素材"1.ai"中的花纹复制到本文档内，放置在合适位置，如图 7-233 所示。接着执行"文件"→"置入"菜单命令，将花纹素材"2.ai"置入文档内，然后单击控制栏中的"嵌入"按钮，将其嵌入，如图 7-234 所示。

图 7-233

图 7-234

13 单击工具箱中的"椭圆工具" ⬭，设置"填充"为淡金色、"描边"为无，然后在画面上方绘制一个正圆，如图 7-235 所示。接着在其上方绘制一个稍小的正圆并填充明亮的金色系渐变，如图 7-236 所示。

图 7-235

图 7-236

14 执行"文件"→"置入"菜单命令，置入牡丹花素材"3.png"，单击控制栏中的"嵌入"按钮，完成素材的置入操作，如图 7-237 所示。选择后侧的金色正圆，使用快捷键 Ctrl+C 进行复制，然后将其使用快捷键 Ctrl+F 贴在牡丹花的前面，如图 7-238 所示。

图 7-237

图 7-238

15 将牡丹花与正圆选中，使用快捷键 Ctrl+7 创建剪切蒙版，多余的牡丹花部分被隐藏，效果如图 7-239 所示。继续将牡丹花复制一份并旋转，填满整个圆形区域，此时效果如图 7-240 所示。

图 7-239

图 7-240

16 接下来制作正圆重叠的效果。首先使用"椭圆工具"绘制一个正圆并填充姜黄色，如图 7-241 所示。在姜黄色的正圆上方绘制一个稍小的正圆，填充金色系渐变，如图 7-242 所示。继续绘制一个更小的正圆，填充咖啡色系渐变，如图 7-243 所示。

图 7-241

图 7-242

图 7-243

17 将这 3 个椭圆加选，然后单击控制栏中的"水平居中对齐"按钮和"垂直居中对齐"按钮，效果如图 7-244 所示。

图 7-244

软件操作小贴士：

制作同心圆的小技巧

在制作同心圆效果时，也可以先绘制一个正圆，然后将正圆进行复制，接着使用快捷键 Ctrl+F 将正圆贴在前面，然后按住 Shift+Alt 键以中心等比缩放，缩放完成后继续填充其他颜色，这样同心圆的效果就制作完成了，如图 7-245 所示。

贴在前面后以中心进行缩放

填充其他颜色

图 7-245

18 置入金色纹理素材"4.jpg"，然后使用"文字工具"在其上方输入文字，如图 7-246 所示。选择文字，执行"文字"→"转换为轮廓"菜单命令，将其创建轮廓。接着将文字复制一份，如图 7-247 所示。

图 7-246

图 7-247

19 将文字和下方金色纹理素材加选,执行"对象"→"剪切蒙版"→"建立"菜单命令,此时文字带有了金属的纹理,效果如图 7-248 所示。再次将原始文字复制一份放置在带有纹理的文字上方,如图 7-249 所示。

图 7-248

图 7-249

20 选择上方的淡黄色文字,执行"效果"→"艺术包装"→"塑料包装"菜单命令,在打开的对话框中设置"高光强度"为 12、"细节"为 6、"平滑度"为 4,参数设置如图 7-250 所示,设置完成后单击"确定"按钮,效果如图 7-251 所示。

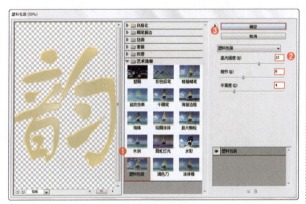
图 7-250

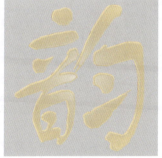
图 7-251

21 选择文字,执行"窗口"→"透明度"菜单命令,在打开的"透明度"面板中设置"混合模式"为"正片叠底",如图 7-252 所示。此时文字效果如图 7-253 所示。

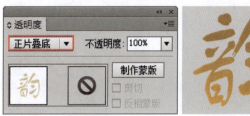
图 7-252　　　　　图 7-253

22 将原始文字填充为由透明到白色的渐变颜色,然后将其移动到主体文字上方。此时文字上方出现了光泽感,效果如图 7-254 所示。将此处的文字框选,使用快捷键 Ctrl+G 将其编组,然后移动到包装中正圆的中心,效果如图 7-255 所示。

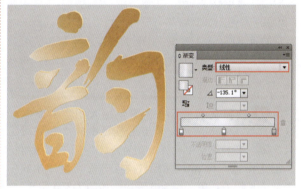
图 7-254

图 7-255

23 选择文字,执行"效果"→"风格化"→"投影"菜单命令,在弹出的"投影"对话框中设置"模式"为"正片叠底"、"不透明度"为"75%"、"X 位移"为 1mm、"Y 位移"为 1mm、"模糊"为 1mm、"颜色"为黑色,参数设置如图 7-256 所示。设置完成后单击"确定"按钮,效果如图 7-257 所示。

图 7-256　　　　　　　图 7-257

> **平面设计小贴士：**
> **如何选择合适的字体？**
>
> 　　现代字体样式多种多样。在进行字体的选择时，不仅要满足可阅读性，还要考虑产品的特性、背景以及整个包装设计风格，要与之相适应，能起到一定的装饰作用。如本案例中秋月饼盒上的"韵"字，选择了带有书法效果的字体，洋溢着中秋节的传统气息。

　　24 使用文字工具在左下角输入相应的文字，效果如图 7-258 所示。单击工具箱中的"直线段工具"，在控制栏中设置填充为无、"描边"为棕色、"描边粗细"为 2pt，然后在文字与文字之间绘制一个合适长短的线条，作为分隔线，如图 7-259 所示。

图 7-258　　　　　　　图 7-259

　　25 在包装的周边绘制矩形并填充红色的渐变，效果如图 7-260 所示。

图 7-260

2. 制作包装立体效果

　　01 使用"画板工具"新建一个画板，设置画板的"宽"为 450mm、"高"为 335mm，如图 7-261 所示。执行"文件"→"置入"菜单命令，置入素材"4.jpg"，单击控制栏中的"嵌入"按钮，完成素材的置入操作，如图 7-262 所示。

图 7-261　　　　　　　图 7-262

　　02 将包装盒的封面复制一份放置在背景上方，效果如图 7-263 所示。单击工具箱中的"自由变换工具"按钮，选择"自由扭曲"工具对封面进行变形，效果如图 7-264 所示。

图 7-263

图 7-264

　　03 制作包装盒的侧面。单击工具箱中的"钢笔工具"，在包装盒的下方绘制图形，然后填充红色系渐变，效果如图 7-265 所示。使用同样的方法绘制包装盒的右侧，效果如图 7-266 所示。继续绘制图形并填充相应的颜色，制作出包装的立体效果，如图 7-267 所示。

第 7 章 产品包装设计

图 7-265　　　　　图 7-266

为75％、"X位移"为2mm、"Y位移"为2mm、"模糊"为3mm、"颜色"为黑色，参数设置如图7-271所示。设置完成后单击"确定"按钮，效果如图7-272所示。

图 7-270　　　　　图 7-271

图 7-267

图 7-272

04 制作包装盒转角处的高光效果。首先使用"钢笔工具"绘制一个狭长的形状，填充稍浅一些的红色渐变，如图7-268所示。使用同样的方法制作其他部分的高光，效果如图7-269所示。

06 选择白色的图形，多次执行"对象"→"排列"→"后移一层"菜单命令，将白色图形移动到包装盒的后方，包装盒的投影效果制作完成，效果如图7-273所示。

图 7-268　　　　　图 7-269

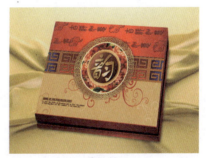

图 7-273

05 制作包装的投影。首先使用"钢笔工具"绘制一个三角形，如图7-270所示。选择矩形，执行"效果"→"风格化"→"投影"菜单命令，在弹出的"投影"对话框中设置"模式"为"正片叠底"、"不透明度"

7.5 优秀作品欣赏

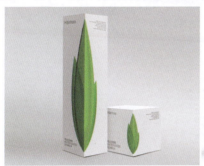
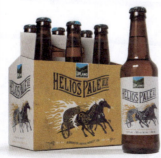
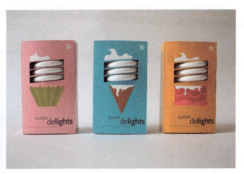

197

第 8 章　网页设计

随着以计算机技术为支撑的互联网络迅速发展和普及，网页设计也逐步脱离了传统广告设计的范畴，形成特殊而独立的体系。本章主要从网页设计的含义、网页的组成、网页的基本构成要素、网页的常见布局、网页设计安全色等方面来学习网页设计。

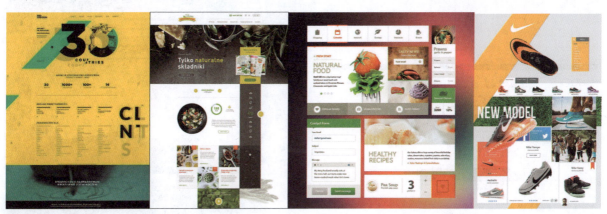

8.1　网页设计概述

网页设计相比于传统的平面设计而言，更为复杂，所涵盖的内容更为丰富。网页设计是根据对浏览者传递信息的需要进行网站功能策划的一项工作。对于设计师而言，网页设计就是对图片、文字、色彩、样式进行美化，实现完美的视觉体验。网页设计不仅仅是将各种信息合理地摆放，还要考虑受众如何在视觉享受中更多更有效地接受网页上的信息。

8.1.1　网页的含义

网页是承载各种网站应用的一个页面，用以承载、传播各种信息。网页由文字、图片、动画、音乐、程序等多种元素构成。网页设计分为形式与功能两部分设计，是两个不同领域的工作。功能上的设计是程序员、网站策划等人员的工作；形式上的设计主要就是平面设计师的职责，主要包括编排文字、图片、色彩搭配、美化整个页面，形成视觉上的美感。本章涉及的主要是网页形式上的设计，也常被称为网页美工设计，如图 8-1 所示。

网页分为静态网页和动态网页。静态网页多通过网站设计软件来进行重新设计更改，是标准的 HTML 文件，它的文件扩展名是 htm、html。实际上，静态网页也不是完全静态，也可以出现各种动态的效果，如 Flash、GIF 格式的动画、滚动字幕等，也称"伪静态"。而动态网页通过网页脚本与语言自动处理自动更新的页面，网址一般是以 aspx、cgi、jsp、asp 等形式为后缀，并且动态网页网址中有一个标志性的符号——"？"。

8.1.2　网页的组成

网页的基本组成部分包括网页标题、网站标志、网页页眉、网页页脚、网页导航、网页的主体部分等。

网页标题：网页标题即是网站的名称，也就是对网页内容的高度概括。一般使用品牌名称等，以帮助搜索者快速辨认网站。网页标题要尽量简单明了。其长度一般不能超过 32 个汉字，如图 8-2 所示。

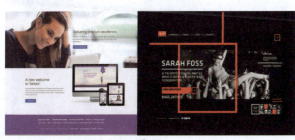

图 8-1

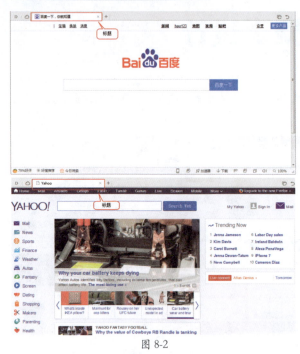

图 8-2

图 8-4

网站的标志：网站的标志即网站的 logo、商标，是互联网上各个网站用来链接其他网站的图形标志。网站的标志便于受众选择，也是网站形象的重要体现，如图 8-3 所示。

网页导航：网页导航是为用户浏览网页提供提示的系统，用户可以通过单击导航栏中的按钮，快速访问某一个网页项目，如图 8-5 所示。

图 8-3

图 8-5

网页页眉：网页页眉位于页面顶部，常用来展示网页标志或网站标题，如图 8-4 所示。

网页的主体部分：网页的主体部分即网页的主要内容，包括图形、文字、内容提要等，如图 8-6 所示。

图 8-6

网页页脚：网页页脚位于页面底部，通常包括联系方式、友情链接、备案信息等，如图 8-7 所示。

图 8-7

8.1.3 网页的构成要素

网页的构成要素主要有文本、图像、图标、表格、超链接等。

文本：文本即页面中的文字信息。版面的文字要考虑网站使用者的电脑配置及字体软件的安装。文字的大小要合理，尽量使用系统自带的字体，避免网站使用者因字体不同而导致的内容缺失现象，如图 8-8 所示。

图 8-8

图像：图像即页面中的图片、图形等，用来装饰页面和传播信息，图像的选择应体现网页的特色。网页中常用的图像格式主要有 JPEG、GIF、PNG、BMP 等，如图 8-9 所示。

图 8-9

图标：图标即网页中的图形化标志按钮，用来实现视觉引导和功能划分。网页图标的设计和整个网页的风格应该是统一的，如图8-10所示。

超链接：超链接是一种允许同其他网页或站点相连接的元素。可以通过单击超链接直达另一个网页或同网页上的不同位置。超链接的内容还可以是一个图片、电子邮件或文件等，如图8-12所示。

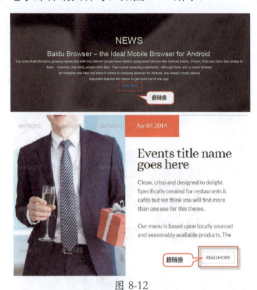

图8-10

表格：表格用来控制个网页元素在网页中的位置，组织和显示数据，形成精致完美的页面效果，如图8-11所示。

图8-12

其他元素：传统的网页设计包含的多是静态元素，随着技术的发展，出现了许多动态的元素，如GIF动画、Flash动画、音乐、视频等，使得整个网页更加生动活泼，如图8-13所示。

图8-13

8.1.4 网页的常见布局

网页布局在网页设计中占有重要地位。过于繁复杂乱的布局会造成视觉的混乱，一个合理舒适的网页不仅可以带来一种视觉享受，也能带来心理层面的舒适感。网页的常见布局有"国"字型、拐角型、标题正文型、封面型、"T"结构布局、"口"型布局、对称对比布局、POP布局等类型。下面我们来逐一进行了解。

"**国**"**字型**："国"字型网页即最上面是网站的标题一级横幅广告条，接下来是网站的主要内容，左右分列一些条目内容，中间是主要部分，与左右一起

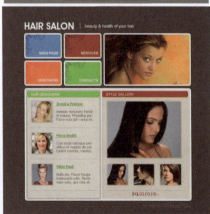

图8-11

罗列到底，最下面是网站的基本信息、联系方式、版权声明等，如图8-14所示。

图8-14

拐角型：拐角型网页即最上面是标题及广告横幅，接下来的左侧是导航链接等内容，最下面也是网站的辅助信息，如图8-15所示。

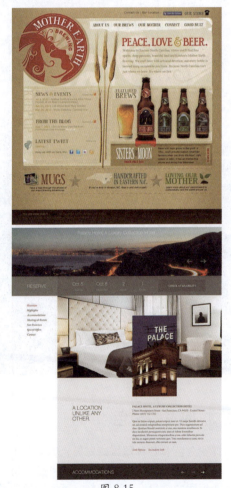

图8-16

封面型：封面型网页常见于网站首页，即利用一些精美的平面设计，结合一些小的动画，放上几个简单的链接等组成的页面。这种类型多用于企业网站和个人主页，如图8-17所示。

图8-17

"T"结构布局："T"结构布局即页面最上方为横条网站标志和广告条，左下方为主菜单，右侧显示内容。"T"结构可随实际情况而稍加改变，如左右两栏式布局，一半为正文，另一半是图片或导航等，如图8-18所示。

图8-15

标题正文型：标题正文型即最上面是标题等内容，下面是正文，例如常见的文章正文页面、用户注册页面等，如图8-16所示。

图8-18

烈的视觉效果，如图8-20所示。

图8-18（续）

"口"型布局：即页面上下各有一个广告条，左边是主菜单，右边是友情链接等，中间是主要内容。若处理得当，整个页面呈现饱满充实之感；若处理不当，则会出现页面拥挤、死板的情况，如图8-19所示。

图8-20

POP布局：POP布局即以一张精美的图片作为页面的设计中心，整个布局像一张宣传海报。视觉效果强烈，较为生动、吸引人，如图8-21所示。

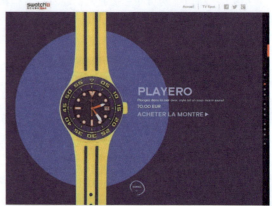

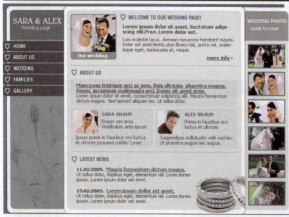

图8-19

对称对比布局：即上下对称或左右对称，一半深色一半浅色，或选择两种互补色，展现一种冲突感强

图8-21

8.1.5 网页安全色

网页安全色即各种网络浏览器无偏差输出的色彩集合，216种网页安全色能使颜色任何浏览用户显示器上显现相同的效果。众所周知，不同的显示器在颜色显现方面会有所不同，即使是相同的文件在不同的显示器上，也会由于操作系统、显卡或浏览器的不同，产生一定的颜色偏差。尽管目前大部分显示器都可以

支持数以万计的颜色，但是在页面的文字区域或背景颜色区域还是非常需要216种网页安全色的，如图8-22所示。

图 8-22

图 8-23

在使用 Photoshop、Illustrator 等制图软件进行网页设计制作时，也需要注意安全色的选取。例如在使用"拾色器"进行颜色的选取时，如果出现了图标，就表示当前所选的颜色并非"Web 安全色"，单击该按钮会自动切换为相似的安全色，如图8-23所示。所以在选择颜色时，可以首先选中拾色器底部的"仅限Web"复选框，此时可选择的颜色均为安全色，如图8-24所示。

图 8-24

8.2 商业案例：数码产品购物网站设计

8.2.1 设计思路

▶ 案例类型

本案例是一款数码产品购物网站的网页设计项目。

▶ 项目诉求

该网站以销售数码产品为主，包括多种类型数码产品。数码产品属于高端产品，但适合广大摄影爱好者使用，要体现出产品的高端、经典又能较快地引起消费者的购买欲望。网站着重表现数码相机能拍出超逼真而美妙的效果，如图8-25所示。

图 8-25

▶ 设计定位

根据网站的诉求,网站页面在设计之初就将整体风格确定为奢华风格。最能代表奢华风格的莫过于咖啡色的使用,整个网页页面采用不同明度的咖啡色,尽显时尚、华丽之感,如图8-26所示。

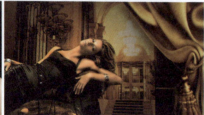

图 8-26

8.2.2 配色方案

数码产品网站应给人以科技感、权威感、稳重感,所以本案例采用一张创意摄影作品并搭配低调而奢华的咖啡色,既保留了创意摄影作品的幽默感,又有高端大气之感。

▶ 主色

由于数码相机类产品是较为精致、低调、有内涵的科技产品,所以本案例从咖啡中提取了低明度咖啡色,显现出一定质感和品位,如图8-27所示。

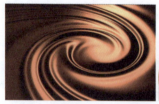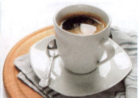

图 8-27

▶ 辅助色

整个页面以低调奢华的低明度咖啡色为主,辅助以高明度的金灰色,这两种颜色为邻近色,二者的完美结合更显融洽,主次也更加分明,如图8-28所示。

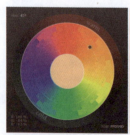

图 8-28

▶ 点缀色

点缀色选用亮丽热情的红色以及清脆伶俐的高明度青色,与低调高雅的咖啡色和金灰色进行对比,活跃了整个页面,使得作品更加妙趣横生,如图8-29所示。

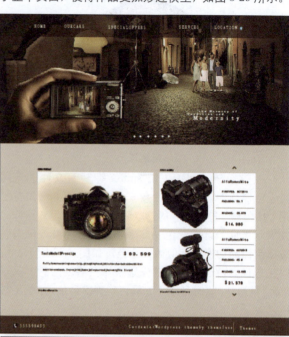

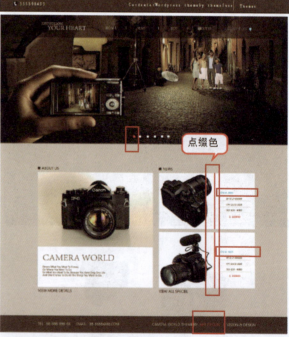

图 8-29

▶ 其他配色方案

提到数码产品,会自然联想到科技感、未来感,具有代表性的颜色就是蓝色,如图8-30所示。使用灰

色作为主色调也比较适合表现数码产品的专业性能，为了避免版面中出现过多的灰色而产生的枯燥感，可以在使用灰色的同时适当赋予其他一些颜色的倾向，例如倾向于棕色的灰，如图 8-31 所示。

栏和通栏广告，中部为网页的主体部分即主要销售的产品类型图片、文字信息构成的模块，下部为网页底栏。整个页面层次分明，有一定的秩序感，如图 8-32 所示。

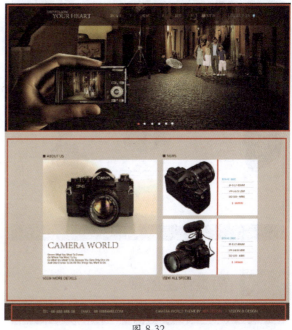

图 8-30

图 8-32

除此之外，还可以将主体部分进行变化，以三角形的方式排列，如图 8-33 所示；还可以呈现一字形方式排列，以动态的形式进行展现，增添页面的互动性，如图 8-34 所示。

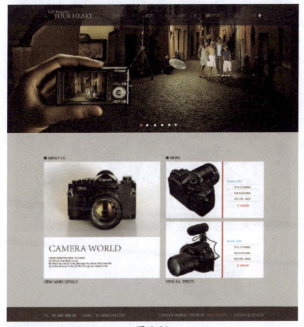

图 8-31

8.2.3 版面构图

整个页面主要分为三大模块。网页上部为网页导航

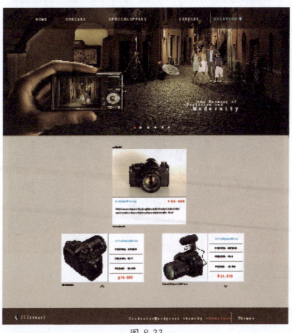

图 8-33

分，通过置入命令为页面添加位图素材，利用文字工具制作网页标志、导航文字、专栏文字以及底栏文字，如图 8-35 所示。

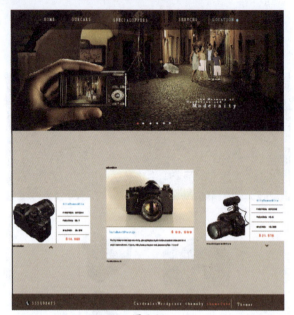

图 8-34

8.2.4 同类作品欣赏

图 8-35

8.2.5 项目实战

▶ 制作流程

本案例主要使用矩形工具绘制网页版面的各个部

第 8 章　网页设计

☆　使用文字工具在画面中添加文字。
☆　使用对齐与分布按钮制作均匀排列的图形。

▶ 操作步骤

01 执行"文件"→"新建"菜单命令,在弹出的"新建文档"对话框中设置"单位"为"像素"、"宽度"为1080px、"高度"为1050px、"取向"为横向、"颜色模式"为RGB、"栅格效果"为屏幕（72ppi）,参数设置如图8-36所示,单击"确定"按钮完成操作,效果如图8-37所示。

图 8-36

图 8-37

图 8-35（续）

▶ 技术要点

☆　使用置入命令置入位图素材。

02 执行"文件"→"置入"菜单命令,置入素材"1.jpg",单击控制栏中的"嵌入"按钮,完成素材的置入操作,如图8-38所示。

图 8-38

03 单击工具箱中的"矩形工具"按钮▭，绘制一个"宽度"为1080px、"高度"为426px的矩形，如图8-39所示。单击"确定"按钮，得到一个矩形，如图8-40所示。

图 8-39　　　　　图 8-40

04 将"矩形"放到素材图片上的合适位置，使用工具箱中的"选择工具"，按住Shift键选择矩形和素材这两个对象，然后右击，在弹出的快捷菜单中选择"建立剪切蒙版"命令，此时超出矩形范围以外的图片部分被隐藏了，如图8-41所示。单击工具箱中的"矩形工具"按钮▭，在控制栏中设置填充颜色为淡棕色，描边为无，然后在页面中部绘制一个矩形，如图8-42所示。

图 8-41

图 8-42

05 单击工具箱中的"矩形工具"按钮▭，在控制栏中设置填充颜色为"棕色"、描边为无，然后在页面顶部按住鼠标左键并拖动，绘制一个与页面宽度相同的矩形，如图8-43所示。执行"窗口"｜"透明度"菜单命令，打开"透明度"面板，设置矩形的不透明度为"60%"，制作出导航模块的底色，如图8-44所示。

图 8-43

图 8-44

06 制作网页的标志以及导航文字。单击工具箱中的"文字工具"，在控制栏中选择合适的字体以及字号，设置填充颜色为"白色"、描边为"1pt"，在导航栏左侧单击并输入网站标志文字，如图 8-45 所示。继续使用"文字工具"，设置不同的文字属性，添加导航栏上的按钮文字，如图 8-46 所示。

图 8-45

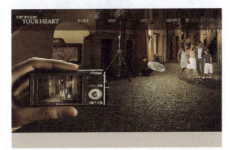

图 8-46

07 单击工具箱中的"钢笔工具"，在控制栏中设置"填充"为蓝色、描边为无，绘制出一个"水滴"图形。使用"椭圆工具"在"水滴"图形上方绘制一个白色的小圆形，如图 8-47 所示。

图 8-47

08 在工具箱中选择"直线段工具"，在控制栏中设置填充为无、描边颜色为白色、描边粗细为 2pt，然后在导航文字之间绘制线条，作为分隔线，如图 8-48 所示。

图 8-48

09 在工具箱中选择"椭圆形工具"，在控制栏中选择填充颜色为"红色"，然后在绘制中心单击，在弹出的"椭圆"对话框中设置"宽度"为 10px、"高度"为 10px，单击"确定"按钮，如图 8-49 所示。创建出的圆形摆放在图片底部，如图 8-50 所示。

图 8-49　　　　　图 8-50

10 使用"椭圆形工具"制作出另外 5 个白色的圆形，同样摆放在图片底部，如图 8-51 所示。将绘制的所有"圆形"选中，然后在控制栏中单击"垂直居中对齐"按钮和"水平居中分布"按钮，接着将排列整齐的 6 个圆形移动到画面中间，如图 8-52 所示。

图 8-51

图 8-52

[11] 执行"文件"→"置入"菜单命令,置入素材"2.jpg",单击控制栏中的"嵌入"按钮,完成素材的置入操作,如图 8-53 所示。

图 8-53

图 8-54

图 8-55

[13] 为这个模块添加文字信息。单击工具箱中的"文字工具" ,在控制栏中选择合适的字体以及字号,输入两组相同颜色、不同大小的文字,如图 8-56 所示。

图 8-56

> **软件操作小贴士:**
>
> ### 素材的嵌入与链接
>
> 在文件中添加位图元素时,最方便的做法就是将位图素材直接拖曳到打开的 Illustrator 文件中,而添加到文档中的位图素材有两种存在方式:嵌入和链接。默认情况下置入的位图素材以链接的形式存在,但是如果原始的图片素材被删除或者更改名称、移动位置,那么 Illustrator 文档中该素材就会丢失,造成显示效果错误,所以我们置入位图素材后,需要在控制栏中单击"嵌入"按钮,使之嵌入到文档中,这样即使原素材发生改变,文档也不会出现错误。

> **平面设计小贴士:**
>
> ### 网站设计的字体选择
>
> 网站设计的字体选择具有一定的局限性,为了确保在不同浏览器上能正常显示,只能选择跨浏览器的通用字体。若选择那些不常用的装饰性字体,则会被系统默认字体代替,造成显示效果的差异。网站设计字体的选择不仅要考虑风格和可读性,还要考虑到技术层面。

[12] 单击工具箱中的"矩形工具"按钮 ,在选项栏中设置填充颜色为白色、描边颜色设置为无,接着在要绘制的中心点处单击,弹出"矩形"对话框,设置"宽度"为 339px、"高度"为 135px,单击"确定"按钮,如图 8-54 所示。将绘制的矩形摆放在相机素材的下方,如图 8-55 所示。

[14] 继续执行"文件"→"置入"菜单命令,置入素材"3.jpg 和 4.jpg",单击控制栏中的"嵌入"按钮,如图 8-57 所示。

[15] 在工具箱中选择"直线段工具" ,在控制栏中设置描边颜色为红色、描边粗细为 5pt,然后在绘制中心单击,弹出"直线段工具选项"对话框,设置"长度"为 180px、"角度"为 90°,如图 8-58 所示。将绘制出的红色线条摆放在嵌入的两个图片的右侧,作为分隔线,如图 8-59 所示。

图 8-57

色线条摆放在上述模块文字中间,作为分隔线。并使用"选择工具"选中绘制的分隔线,按住 Alt 键的同时向下移动,复制出七条相同的分隔线,如图 8-64 所示。

图 8-61　　　　　图 8-62

图 8-58　　　　　图 8-59

16 单击工具箱中的"矩形工具"按钮▭,在选项栏中设置填充颜色为白色,在两个相机素材的右侧分别绘制等大的白色矩形,如图 8-60 所示。

图 8-63　　　　　图 8-64

19 单击工具箱中的"矩形工具"按钮▭,在选项栏中设置填充颜色为棕色,接着在相机素材的上方单击,弹出"矩形"对话框,设置"宽度"为 8px、"高度"为 8px,单击"确定"按钮,如图 8-65 所示。用同样的方法绘制出另外一个相同的矩形,将这两个棕色矩形摆放在合适位置上,效果如图 8-66 所示。

图 8-60

17 为这两个模块分别添加文字信息。单击工具箱中的"文字工具" ,在控制栏中选择合适的字体以及字号,输入三组不同颜色、不同大小的文字。如图 8-61 和图 8-62 所示。

18 在工具箱中选择"直线段工具" ,在控制栏中设置描边颜色为黑色、粗细为 1pt,然后在绘制中心单击,弹出"直线段工具选项"对话框,设置长度为 102px、角度为 0°,如图 8-63 所示。将绘制的黑

图 8-65

图 8-66

20 为网页主题模块添加文字信息。单击工具箱中的"文字工具" ,在控制栏中选择合适的字体以及字号,分别在相机素材模块的上下输入几组文字,如图8-67和图8-68所示。

绘制的中心点处单击,弹出"矩形"对话框,设置"宽度"为1080px、"高度"为55px,单击"确定"按钮,如图8-69所示。将矩形摆放在页面的底部,如图8-70所示。

图 8-67

图 8-69

图 8-70

22 使用"文字工具"在底栏上输入合适文字,最终效果如图8-71所示。

图 8-68

图 8-71

21 制作网页的底栏。单击工具箱中的"矩形工具"按钮 ,在选项栏中设置填充颜色为棕色。接着在要

8.3 商业案例:旅游网站设计

8.3.1 设计思路

▶ **案例类型**

本案例是一款旅游主题网站的首页设计项目。

▶ **项目诉求**

本网站的宣传语为"自由、时尚、活力",以通过旅游释放心情、对未知憧憬的美好期盼为宗旨,力图给人以轻松愉悦的感受。网站页面需要展现实地风景,让人犹如身临其境,如图8-72所示。

图 8-72

▶ 设计定位

根据自由、时尚、活力这一系列关键词，网站在设计之初就将整体风格定位于清新自然风。而自然风的代表莫过于大自然的颜色了，而最自然的颜色莫过于实景照片。所以网站整个页面以实地风景图为主体，直观地呈现极致景色，如图 8-73 所示。

图 8-73

8.3.2 配色方案

▶ 配色方案

本案例以冷色调的青蓝色为主，又缀以高纯度的橙红色，形成冷暖对比，给人一种清新、活力的感觉。尽量选择带有鲜丽颜色的图片，使得整体既和谐统一，又具有强烈的视觉冲击力，如图 8-74 所示。

图 8-74

▶ 其他配色方案

在网站页面中图片素材不进行更换的情况下，可以将作为点缀色的橙红色更换为纯净的天蓝色，与画面整体色调相匹配，如图 8-75 所示。另外，从草地中提取的草绿色也是不错的选择，如图 8-76 所示。

图 8-75　　　　　图 8-76

8.3.3 版面构图

网页的版式选择了一种非常简洁明确的展示方式，顶部为网站标志，简化掉了导航栏，简单明确地将旅行项目罗列在版面中。项目分为三大类，每个分类都以大尺寸风景照片的形式进行表达，无须文字说明。大图附近则为相关类型的旅行线路简介。为了避免三大类相同的版式造成的枯燥感，将每个栏目的元素进行水平对调，如图 8-77 所示。

图 8-77

除此之外,将三大模块以左、右、左的形式穿插排列,版面空间更加通透,如图 8-78 所示。还可以将三大模块呈一字型排列,居于页面中间,项目文字信息置于风景图下部,如图 8-79 所示。

图 8-78　　　　　图 8-79

8.3.4 同类作品欣赏

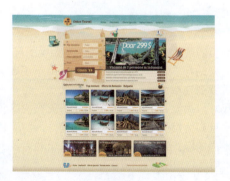

8.3.5 项目实战

▶ 制作流程

本案例利用置入命令置入背景素材以及页面模块中需要用到的位图素材,利用矩形工具和钢笔工具绘制模块的各个部分,最后使用文字工具在版面中输入不同颜色、字体、大小的文字,如图 8-80 所示。

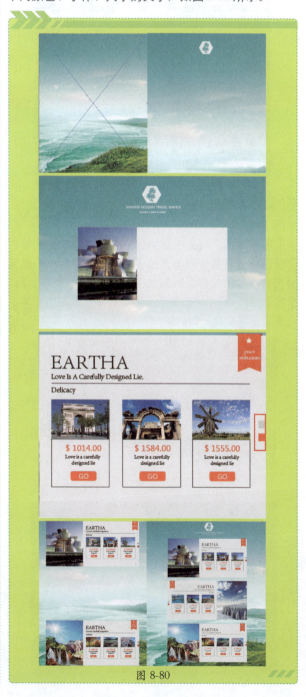

图 8-80

第 8 章 网页设计

▶ **技术要点**

☆ 使用图像描摹功能制作网页标志。
☆ 利用复制、粘贴工具制作另外两个相似的网页模块。

▶ **操作步骤**

01 执行"文件"→"新建"菜单命令,在弹出的"新建文档"对话框中设置"单位"为"像素"、"宽度"为 1440px、"高度"为 1800px、"取向"为纵向、"颜色模式"为 RGB、"栅格效果"为屏幕(72ppi),参数设置如图 8-81 所示。单击"确定"按钮完成操作,效果如图 8-82 所示。

图 8-81

材锁定,如图 8-83 所示。

图 8-83

03 单击工具箱中的"多边形工具"按钮,在控制栏中设置填充颜色为白色、描边为无,然后在要绘制的中心点处单击,弹出"多边形"对话框,设置半径为 60px、边数为 6,如图 8-84 所示。单击"确定"按钮,此处出现了白色的六边形,如图 8-85 所示。

图 8-84 图 8-85

04 执行"文件"→"置入"菜单命令,置入素材"2.jpg",单击控制栏中的"嵌入"按钮和"图像描摹"按钮,如图 8-86 所示。稍作等待,描摹完成后单击控制栏中的"扩展"按钮,如图 8-87 所示。

图 8-86 图 8-87

图 8-82

02 执行"文件"→"置入"菜单命令,置入素材"1.jpg",单击控制栏中的"嵌入"按钮,完成素材的置入操作。在素材的一角处按住 Shift 键拖曳控制点,使之等比例放大。选中背景对象,执行"对象"→"锁定"→"所选对象"菜单命令,将背景素

05 此时位图变为矢量对象,而且每个部分都可以进行单独的编辑。但是目前各个部分为编组状态,所以在图形上右击,在弹出的快捷菜单中选择"取消编组"命令,如图 8-88 所示。单击工具箱中的"选择工具",在黑色的椰树上单击,按住鼠标左键将其移动出来,如图 8-89 所示。

217

图 8-88　　　　　　　　图 8-89

06 将椰树图形等比例缩放后，摆放在页面顶部的多边形中。选中椰树，单击工具箱中"吸管工具"吸取背景图片的颜色，使椰树的填充颜色变为青蓝色，使标志呈现出镂空效果，如图 8-90 所示。

图 8-90

07 为画面添加文字。单击工具箱中的"文字工具"，在控制栏中选择合适的字体以及字号，设置填充颜色为白色，在标志下方单击并输入文字，如图 8-91 所示。

图 8-91

08 执行"文件"→"置入"菜单命令，置入素材"3.jpg"，单击控制栏中的"嵌入"按钮，如图 8-92 和图 8-93 所示。

图 8-92

图 8-93

09 单击工具箱中的"矩形工具"按钮，在控制栏中设置填充颜色为白色。在要绘制的中心点处单击，弹出"矩形"对话框，设置"宽度"为 940px、"高度"为 440px，单击"确定"按钮，如图 8-94 所示。绘制出的矩形效果如图 8-95 所示。

图 8-94　　　　　　　　图 8-95

10 继续执行"文件"→"置入"菜单命令，置入素材"4.jpg"，单击控制栏中的"嵌入"按钮，如图 8-96 所示。

图 8-96

11 单击工具箱中的"矩形工具"按钮，在选项栏中设置填充颜色为无，设置描边颜色为黑色，设置描边粗细为 1pt。在要绘制的中心点处单击，弹出"矩形"对话框，设置"宽度"为 145px、"高度"为 115px，单击"确定"按钮，如图 8-97 所示。绘制出矩形效果如图 8-98 所示。

图 8-97　　　　　　　　图 8-98

12 为这个模块添加文字信息。单击工具箱中的"文字工具"，在控制栏中选择合适的字体以及字号，输入两组不同颜色的文字，如图 8-99 所示。

第 8 章 网页设计

图 8-99

13 单击工具箱中的"圆角矩形工具"按钮□，在选项栏中设置填充颜色为"红色"，在要绘制的中心点单击，弹出"圆角矩形"对话框，设置"宽度"为 23px、"高度"为 64px，单击"确定"按钮，如图 8-100 所示。绘制出圆角矩形，继续使用"文字工具"在其中添加文字内容，如图 8-101 所示。

图 8-100 图 8-101

14 按照上述相同的方法，再次绘制出类似的两个模块，效果如图 8-102 所示。

图 8-102

平面设计小贴士：

网站设计和印刷设计有何不同

网站是由非线性的页面构成的，并不是按顺序地从第一章一直到最后一章，其观看的页面可以随意跳转，而且网站包含的组件较多，包含动画、视频、音频等丰富的体验组件。网站设计的尺寸根据屏幕大小而定，分辨率只需要达到 72dpi。印刷设计尺寸则根据纸张大小而定，分辨率达 150dpi 以上，印刷中可应用多种工艺。

15 制作标题文字。单击工具箱中的"文字工具"T，选择合适的字体以及字号，输入每个模块的标题文字，如图 8-103 所示。用同样的方法使用"文字工具"，设置不同的文字属性，添加其他文字，如图 8-104 所示。

图 8-103 图 8-104

16 在工具箱中选择"直线段工具"/，在绘制中心单击，弹出"直线段工具选项"对话框，设置"长度"为 640px、"角度"为 0°，如图 8-105 所示。将绘制出的黑色线条摆放在标题文字之间，作为分隔线，如图 8-106 所示。

图 8-105 图 8-106

17 单击工具箱中的"钢笔工具"，在控制栏中设置"填充"为橙红色、"描边"为无。将光标定位到白色矩形的右上角，单击确定图形的起点，如图 8-107 所示。继续移动光标，并单击添加锚点，如图 8-108 所示。按照以上方法绘制出一个"旗帜"图形，如图 8-109 所示。

图 8-107 图 8-108

图 8-109

18 在工具箱中选择"星形工具" ,在控制栏中选择填充颜色为"白色",然后在绘制中心单击,弹出"星形"对话框,设置"半径1"为10px、"半径2"为5px、"角点数"为5,如图8-110所示。将创建的星形摆放在红色旗帜图形上,如图8-111所示。

图 8-110

图 8-111

19 为画面添加文字。单击工具箱中的"文字工具" ,在控制栏中设置字体填充颜色为"白色",然后选择合适的字体以及字号,在红色旗帜图形上输入文字,如图8-112所示。

图 8-112

20 下面开始制作右侧的按钮。单击工具箱中的"矩形工具"按钮 ,在控制栏中设置填充颜色为橙红色,然后在要绘制的中心点处单击,弹出"矩形"对话框,设置"宽度"为18px、"高度"为15px,如图8-113所示。单击"确定"按钮,得到一个红色矩形,移动到合适位置。在使用"移动工具"的状态下按住Alt键,移动复制出一个相同大小的矩形,并设置填充颜色为灰色,如图8-114所示。

图 8-113

图 8-114

21 单击工具箱中的"钢笔工具" ,在控制栏中设置"填充"为黑色、"描边"为无,分别在两个按钮上绘制箭头形状的按钮图标,如图8-115所示。

图 8-115

22 到这里第一组模块制作完成。由于网页由三个相似的模块构成,所以另外两个模块可以通过复制并更改内容来制作。单击工具箱中的"选择工具" ,框选第一组模块中的内容,如图8-116所示。按住Alt键并向下拖动,复制一个相同的模块,然后更换模块中的图片素材以及文字信息,如图8-117所示。

图 8-116

图 8-117

软件操作小贴士:

相似模块的制作

本案例的页面中包括三个大模块,而且每个模块中的元素基本相同,差别在于文字和图片信息,所以可以在制作完其中一个模块之后,将这个模块

第 8 章 网页设计

的内容全部选中，使用快捷键 Ctrl+G 进行编组，然后复制出另外几个模块。将这几个模块选中，利用"对齐与分布"功能可以将模块规整排列。如果不将单个模块进行成组，直接执行对齐与分布命令，所选的全部小元素都会发生位置的变换。

24 使用工具箱中的"选择工具"，利用键盘上的"上下左右"键对画面的各部分进行位置的调整，最终效果如图 8-119 所示。

23 再次移动复制模块到页面中央的位置，然后使用"选择工具"选中模块中的各个部分，调换位置并更换图片内容以及文字信息，如图 8-118 所示。

图 8-118

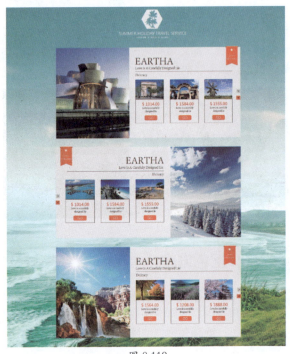

图 8-119

8.4 商业案例：动感音乐狂欢夜活动网站设计

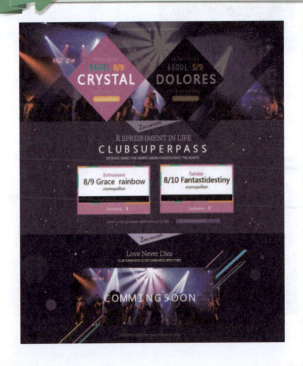

8.4.1 设计思路

▶ 案例类型

本案例是为音乐网站设计的狂欢夜活动页面。

▶ 项目诉求

此次活动以动感音乐为主题，主要针对热爱音乐的广大青年男女，要使整个页面洋溢着动感和活跃的气氛，凸显自由奔放的激情和狂热，如图 8-120 所示。

图 8-120

设计定位

根据要求，总结出"动感"、"激情四射"这两个关键词，根据这些资料和要求，页面整体风格确定为年轻时尚风。而年轻时尚的代表莫过于亮眼的五彩色了，页面的主体通过线与面的各种叠加与交叉，呈现出律动之感。加之多种色彩的运用，使页面既有年轻人的火热又有夜的神秘感，如图8-121所示。

图 8-121

8.4.2 配色方案

夜间动感音乐应该带有神秘、激情的色彩，所以本案例采用各种点线面的横竖穿插形态，搭配以低明度的冷暖色，既有夜幕快要降临的一种诡秘，又有一种令人兴奋的期待。

配色方案

黑色是最为神秘的颜色，但却过于阴暗。而低明度的紫色不仅给人以神秘感，还传递一种温柔而浪漫的信息。页面选用低明度色块搭配午夜演唱会活动照片，并叠加以高明度色块作为文字区域，突出页面的主体活动文字，形成一种主次分明、整体和谐的视觉效果，如图8-122所示。

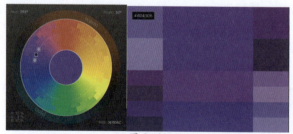

图 8-122

其他配色方案

提到夜间狂欢，联想到的自然是黑色这样的颜色，但如果本案例页面采用黑色加亮色进行制作，可能会产生过于低沉且危险的感觉，如图8-123所示。而采用不同明度的紫色，则会更显魅惑而炙热，如图8-124所示。

图 8-123

图 8-124

8.4.3 版面构图

页面主要分为三大模块，页面的上部以夜间狂欢图作为背景图，背景图中部为两个高低明度的色块对比，色块上放置文字介绍。页面的中部以高明度色块为背景图，背景图上面为活动主题名称，活动名称下面是两个模块活动相关情况文字介绍。页面的底部以低明度色块为背景图，背景图中间为夜间狂欢图。整个页面清晰明了，信息分工明确，既规整又富有变化，如图8-125和图8-126所示。

图 8-125

图 8-126

除分割式版面之外，我们还可以尝试比较常见的拐角型版面，页面顶部为横幅广告，下半部分左侧为信息导航，右侧为狂欢夜活动图片，如图8-127和图8-128所示。

图 8-127

图 8-128

8.4.4 同类作品欣赏

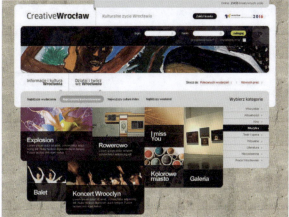

图 8-129（续）

▶ 技术要点

☆ 使用剪切蒙版调整图片显示范围。
☆ 调整透明度制作半透明效果。

▶ 操作步骤

01 执行"文件"→"新建"菜单命令，在弹出的"新建文档"对话框中设置"单位"为"像素"、"宽度"为936px、"高度"为1280px、"取向"为纵向。展开"高级"选项栏，设置"颜色模式"为RGB，设置"栅格效果"为"屏幕（72ppi）"，如图8-130所示。单击"确定"按钮完成操作，效果如图8-131所示。

8.4.5 项目实战

▶ 制作流程

本案例首先置入素材图片，然后利用矩形工具绘制版面背景以及顶部图形，使用钢笔工具绘制其他装饰图形，使用文字工具制作页面上的文字，如图8-129所示。

图 8-129

图 8-130

图 8-131

02 执行"文件"→"置入"菜单命令,置入素材"1.jpg",单击控制栏中的"嵌入"按钮,完成素材的置入操作,如图 8-132 所示。

图 8-132

03 单击工具箱中的"矩形工具"按钮,在控制栏中设置填充颜色为白色、"轮廓"为无。在画面中单击,设置"宽度"为 330mm、"高度"为 112mm,如图 8-133 所示。单击"确定"按钮,此时画面中出现一个白色矩形,如图 8-134 所示。

图 8-133　　　　　图 8-134

04 将"矩形"放到素材图片上的合适位置,使用工具箱中的"选择工具",按住 Shift 键选择矩形和素材这两个对象,然后右击执行"建立剪切蒙版"命令,此时超出矩形范围以外的图片部分被隐藏了,如图 8-135 所示。

图 8-135

05 单击工具箱中的"矩形工具"按钮,在控制栏中设置"填充颜色"为暗紫色,绘制出一个"宽度"为 330mm、"高度"为 252mm 的矩形,如图 8-136 所示。单击"确定"按钮,得到一个紫色矩形,将矩形摆放在底部,如图 8-137 所示。

图 8-136　　　　　图 8-137

06 用同样的方法绘制一个"宽度"为 330mm、"高度"为 126mm 的矩形,在控制栏中设置"填充颜色"为暗紫色,如图 8-138 所示。单击"确定"按钮,得到一个矩形,摆放在矩形的底部,如图 8-139 所示。

图 8-138　　　　　图 8-139

07 继续单击工具箱中的"矩形工具"按钮,在控制栏中设置"填充颜色"为暗紫色,绘制一个"宽度"为 80mm、"高度"为 80mm 的矩形,如图 8-140 所示。单击"确定"按钮,得到一个正方形。使用"选择工具",将光标移动到选中的正方形边角处,按住鼠标左键并拖动,调整合适的角度,如图 8-141 所示。

第 8 章 网页设计

图 8-140　　　　　图 8-141

08 单击工具箱中的"选择工具",选中绘制的矩形,按住 Alt 键并向右拖动鼠标,复制出一个相同的矩形,在控制栏中调整合适的颜色,如图 8-142 所示。

图 8-142

09 单击工具箱中的"钢笔工具",在控制栏中设置"填充"为黄色、"描边"为无,绘制一个扁的"六边形",如图 8-143 所示。选中绘制的六边形,使用"选择工具",按住 Alt 键然后向右拖动,复制出一个相同的六边形。将两个六边形分别移动到合适的位置上,如图 8-144 所示。

图 8-143　　　　　图 8-144

> **软件操作小贴士:**
>
> **巧用多边形工具**
>
> 上面的按钮也可以使用"多边形工具"进行制作,设置边数为 6,创建出六边形,然后通过"直接选择工具"选中右侧的 3 个点并向右拖动,即可创建出精准的六角按钮图形。

10 为画面添加文字。单击工具箱中的"文字工具",在控制栏中选择合适的字体以及字号,设置填充颜色为白色、描边颜色为白色、粗细为 3pt,单击并输入文字,如图 8-145 所示。用同样的方法使用"文字工具",设置不同的文字属性,为两个矩形模块添加文字,如图 8-146 所示。

图 8-145

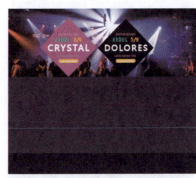

图 8-146

11 单击工具箱中的"钢笔工具",在控制栏中设置"填充"为紫色、"描边"为无,在画面中绘制出一个不规则图形。选中绘制的不规则图形,在控制栏中调整"不透明度"为 60%,如图 8-147 所示。

图 8-147

12 用同样的方法,在右侧绘制不规则图形,并设置合适的填充颜色,在控制栏中调整合适的透明度,然后摆放在合适的位置,如图 8-148 所示。

13 制作矩形模块。单击工具箱中的"矩形工具"按钮,在控制栏中设置填充颜色为粉色。在画面中绘制出一个"宽度"为 90mm、"高度"为 54mm 的矩形,

225

单击"确定"按钮，如图 8-149 和图 8-150 所示。

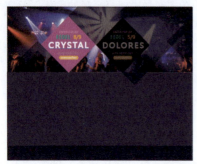

图 8-148

图 8-149

图 8-150

14 单击工具箱中的"钢笔工具" ，在控制栏中设置"填充"为黄色、"描边"为无，在画面中绘制出一个不规则图形，如图 8-151 所示。用同样的方法继续绘制出多个不规则图形，并且调整合适的颜色，摆放在合适的位置，如图 8-152 所示。

图 8-151

图 8-152

15 继续单击工具箱中的"矩形工具"按钮 ，在画面中绘制一个白色矩形，并在白色矩形的下方绘制一个黑色矩形。一个矩形模块绘制完毕，如图 8-153 所示。

图 8-153

16 单击工具箱中的"选择工具" ，选择绘制完成的模块的全部内容，使用编组快捷键 Ctrl+G 进行编组操作。然后按住 Alt 键向右拖动鼠标，复制出一个相同的矩形模块，如图 8-154 所示。

图 8-154

17 单击工具箱中的"钢笔工具" ，在控制栏中设置"填充"为淡紫色、"描边"为无，在画面中绘制出一个三角形，如图 8-155 所示。用同样的方法继续绘制另外一个三角形，调整合适的颜色，并摆放在画面中合适的位置，如图 8-156 所示。

18 单击工具箱中的"矩形工具"按钮 ，在控制栏中设置填充颜色为紫色，拖动鼠标绘制一个合适大小的矩形，如图 8-157 所示。

图 8-155

图 8-156

图 8-157

图 8-159

20 执行"文件"→"置入"菜单命令,置入素材"2.jpg",单击控制栏中的"嵌入"按钮,完成素材的置入操作,如图 8-160 所示。

图 8-160

21 单击工具箱中的"矩形工具"按钮▭,绘制出一个"宽度"为 181mm、"高度"为 71mm 的矩形,单击"确定"按钮,如图 8-161 所示。使用工具箱中的"选择工具"▶,将绘制完成的矩形与置入的素材图片选中,然后右击,在弹出的快捷菜单中选择"建立剪切蒙版"命令,此时超出矩形范围以外的图片部分被隐藏了,如图 8-162 所示。

19 为画面添加文字。单击工具箱中的"文字工具"**T**,在控制栏中选择合适的字体以及字号,设置填充颜色为白色、描边颜色为白色、"粗细"为 1pt,在画面中单击并输入文字,如图 8-158 所示。用同样的方法使用"文字工具",设置不同的文字属性,为两个矩形模块以及其他需要添加文字的地方添加文字内容,如图 8-159 所示。

图 8-158

图 8-161

图 8-162

22 为素材图片添加文字。单击工具箱中的"文字工具"**T**,在控制栏中选择合适的字体以及字号,设置填充颜色为白色、描边颜色为白色、"粗细"为 1pt,单击并输入文字,如图 8-163 所示。

图 8-163

图 8-166

图 8-167

23 单击工具箱中的"钢笔工具" ，在控制栏中设置"填充"为绿色、"描边"为无，在图片左下方绘制出倾斜的彩条，如图 8-164 所示。用同样的方法继续绘制其他多个不规则图形，调整合适的颜色，并摆放在画面中合适的位置，如图 8-165 所示。

25 单击工具箱中的"钢笔工具" ，在控制栏中设置"填充"为黑白渐变、"类型"为"径向"，绘制一个四角的星形，如图 8-168 所示。单击工具箱中的"选择工具" ，选择绘制的星形。按住 Alt 键并移动，复制出多个相同星形，调整它们的大小，并将它们摆放在合适的位置，最终效果如图 8-169 所示。

图 8-164

图 8-168

图 8-165

24 单击工具箱中的"椭圆形工具"按钮 ，在画面中绘制一个合适的大小的圆形，并在控制栏中将不透明度调整到 30%，如图 8-166 所示。用同样的方法绘制出其他多个圆形，并变换合适的大小和颜色，调整适合的不透明度，将绘制出来的多个圆形摆放在合适的位置，如图 8-167 所示。

图 8-169

平面设计小贴士：

网站设计中固定页面与机动页面之比较

网站设计中的固定页面是指页面的组件不会随意移动，不管浏览器窗口的大小是否变化，始终使用同样的设计宽度；其缺点在于，使用大的显示器时，页面看起来过小。机动型页面则与之相反，页面会随着浏览器的大小而变化，更具交互性和多样性；其缺点在于栏位的宽度不受控制，当栏目过宽或栏脚过短时，阅读困难，页面不够美观。

8.5 优秀作品欣赏

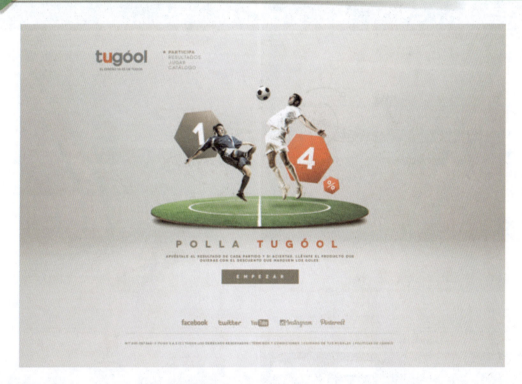

Ai

中文版 Illustrator CC
商业案例项目设计完全解析

第 9 章　UI 界面设计

　　随着数码产品的飞速发展，服务于数码产品的 UI 设计也开始兴盛起来。UI 设计包括用户研究、交互设计、界面设计三个方面的内容。其中，UI 界面设计是 UI 设计的重要组成部分，是拉近人与产品的一个重要渠道。本章节主要从 UI 界面的含义、UI 界面的基础构成部分、电脑客户端与移动设备客户端的界面差异等几个方面来学习 UI 界面设计。

9.1　UI 界面设计概述

　　UI 即 user interface（用户界面）的简称。UI 设计包括用户与界面以及二者之间的交互关系，UI 设计的主要工作包括用户研究、交互设计、界面设计三大部分。随着 UI 设计迅速发展，UI 界面设计也开始逐渐受到重视。

　　UI 界面设计是根据使用者、使用环境、使用方式等因素对界面形式进行的设计，包括电脑客户端 UI 界面设计和移动设备 UI 界面设计。UI 界面设计就如同工业产品中的工业造型设计一样，是基于形式的卖点。一个好的 UI 界面设计不仅会给人带来舒适的视觉感受，还会拉近人与设备的距离，如图 9-1 所示。

图 9-1

9.1.1 认识 UI 界面

UI 界面即人机交互的界面。在人们与电子设计的交互过程中，一个层面客观上存在着，这个层面就是我们说的界面。UI 界面设计的涵盖范围较大，主要包括游戏界面、网页界面、软件界面、登录界面等多种类型。UI 界面是承载用户与机器之间信息的输入输出、互相传递的媒介，包含运营平台、客户端、发布者三种平台界面及其之间信息的有效沟通。个性化的 UI 界面设计可以使人机交互的操作变得简单快捷、易用，把软件的功能和定位充分体现出来，如图 9-2 所示。

图 9-2

9.1.2 UI 界面的组成

通常来说，计算机中的软件 UI 界面设计大多是按 Windows 界面的规范来设计的，随着技术的发展以及移动设备的普及，UI 界面的组成部分也逐渐发生着变化。常见的 UI 界面主要包括菜单条、工具栏、工具箱、状态条、滚动条、右键快捷菜单等部分。

菜单条：菜单条是各种应用菜单命令的聚集区域。每个菜单命令下可以包含多个子命令，菜单深度一般控制在三层以内，如图 9-3 所示。

图 9-3

图 9-3（续）

快捷菜单：快捷菜单是在计算机上使用鼠标时，右击出现的菜单命令。而在移动设备上，多为长按屏幕时弹出的快捷菜单，单击即可执行其中的命令，如图 9-4 所示。

图 9-4

工具栏：工具栏是菜单命令的快捷方式按钮。将鼠标指针移到按钮上时，相应的命令名称会显示出来。只需单击按钮，即可执行相应的命令，如图 9-5 所示。

第 **9** 章　UI 界面设计

图 9-5

状态条：状态条用于显示用户当前需要的信息，例如文件读取状态或者播放状态等，如图 9-6 所示。

图 9-6

滚动条：当界面的信息不能够完全显示时，需要通过滚动条来调整界面显示的区域，以便于观察被隐藏的区域。滚动条的长度需要根据显示信息的长度或宽度及时变换，以利于了解显示信息的位置和百分比，如图 9-7 所示。

图 9-7

图标：即页面中的图形化标志按钮，用来实现视觉划分和功能引导，如图 9-8 所示。

图 9-8

9.1.3　电脑客户端与移动客户端 UI 界面的区别

UI 界面设计最初主要应用于电脑客户端领域，随着移动设备的迅速发展，应用软件在移动设备客户端也开始兴盛起来。相比于移动设备客户端，电脑客户端的展示空间较大，而且可以通过单击、双击、右击、移动鼠标和滚动鼠标中轮等来操作，精确度较高。因此我们在进行电脑客户端 UI 界面设计时一定要充分考虑这些因素，如图 9-9 所示。

图 9-9

233

移动设备UI界面是依赖于手机、平板电脑等移动设备操作系统的人机交互的窗口。手机UI界面设计通常包括待机界面、主菜单、二级菜单、三级菜单。手机常见UI界面主要包括手机功能的图标，如通讯录、通话记录、闹钟、计算器、音乐播放器等。由于手机的空间较小，但软件界面包含的信息量较大，且是通过长按和滑动等方式进行操作的，所以我们在进行移动UI界面设计时，难度更大，要准确掌握图标的大小以及编排方式等。移动设备UI界面设计必须基于设备的物理特性和软件的应用特性进行合理的设计，如手机所支持的最多色彩数量、手机所支持的图像格式、软件功能应用模式等，如图9-10所示。

图 9-10

9.2 商业案例：社交软件用户信息界面设计

图 9-11

▶ **设计定位**

根据轻便、安全、高端这些特征，界面在设计之初就将整体风格确立为简约时尚风。在整个界面中，以用户照片和用户自选图像为主要图形，头像上方背景图可根据个人喜好而变换，如建筑物、风景画、山水画等，以此满足用户的个性需求。如图9-12所示为相似的可高度定制的界面。

图 9-12

9.2.1 设计思路

▶ **案例类型**

本案例是一款面向高端商务群体的社交软件界面设计项目。

▶ **项目诉求**

此软件专为高端人士量身定制，以保证基本"信息安全"的前提下进行"高质量"的交流为主要诉求。主要特征是软件操作轻便化，使用过程中不会受到垃圾信息的骚扰，如图9-11所示。

9.2.2 配色方案

本案例选择了对比色配色方式，冷调的孔雀蓝和暖调的橙色，这两种颜色在彼此的映衬下更显夺目。

▶ **主色**

界面主色的灵感来源于孔雀羽毛，从中提取了高贵、素雅的孔雀蓝作为主色。孔雀蓝既保持了冷静之美，

又不失人情味，具有一定的品位感，如图 9-13 所示。

图 9-13

▶ **辅助色**

由于主色的孔雀蓝属于偏于冷调的颜色，若采用过多冷调的颜色，则容易产生冷漠、疏离之感。而利用暖调的橙色则可以适度地调和画面的冷漠感，如图 9-14 所示。

图 9-14

▶ **点缀色**

点缀以高明度洁净鲜丽的青色，为孔雀蓝和橙色这样偏暗的搭配增添了一抹靓丽。青色与孔雀蓝基本属于同色系，但明度更高一些，使用青色能够有效地提亮版面，如图 9-15 所示。

图 9-15

▶ **其他配色方案**

除了深沉、稳重的暗调配色方案外，我们还可以尝试高明度的浅蓝搭配暖调的淡红色，同样是冷暖对比，但是两种低纯度的颜色反差感并不是特别地强烈，

如图 9-16 所示。清新的果绿色调也是一种很好的选择，适用的人群更加广泛，如图 9-17 所示。

图 9-16　　　　　　　图 9-17

9.2.3　版面构图

整体界面以模块化区分为主，主要分为三大模块，界面上方为可置换背景照片，下方为孔雀蓝色块，人物头像在两个模块之间，用户信息文字在人物头像下方，如图 9-18 所示。整个界面以一种中心型的方式编排，用户信息位于版面中央，起到一定的聚焦作用，让人一眼就能看到主题，如图 9-19 所示。

图 9-18　　　　　　　图 9-19

当前的用户信息页面是一种比较简洁的显示方式，用户的相册信息并未显示在本页上。如果想要进一步展示用户信息，可以将用户头像以及姓名等基本信息摆放在版面上半部分，下半部分的区域用于相册的展示，如图 9-20 所示。也可以用人物头像图片替换版面上半部分的自定义图片背景，更有利于用户头像的展示，如图 9-21 所示。

图 9-20

图 9-21

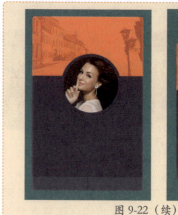

图 9-22（续）

9.2.4 同类作品欣赏

▶ **技术要点**

☆ 设置透明度制作混合效果。
☆ 使用内发光效果为界面边缘添加光感。

▶ **操作步骤**

01 新建一个"宽度"为 255mm、"高度"为 450mm 的新文件，如图 9-23 所示。单击工具箱中的"矩形工具"按钮，设置"填充"为深青色、"描边"为无，然后绘制一个与画板等大的矩形，如图 9-24 所示。

9.2.5 项目实战

▶ **制作流程**

首先使用矩形工具绘制用户界面的几个组成部分，接下来通过添加位图素材丰富画面并添加用户头像，利用圆角矩形绘制按钮，并使用文字工具在界面中添加文字，如图 9-22 所示。

图 9-23

图 9-24

02 执行"文件"→"置入"菜单命令，置入素材"1.jpg"，单击控制栏中的"嵌入"按钮，完成素材的置入操作，如图 9-25 所示。

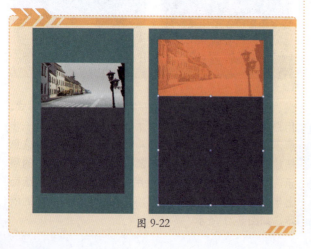

图 9-22

图 9-25

第 9 章　UI 界面设计

03 单击工具箱中的"矩形工具"按钮，在控制栏中设置"填充"为橘黄色、"描边"为无，然后在画面中单击，在弹出的"矩形"对话框中设置"宽度"为 208mm、"高度"为 107mm，如图 9-26 所示。设置完成后单击"确定"按钮，接着将矩形移动到合适位置，如图 9-27 所示。然后在控制栏中设置"不透明度"为 80%，效果如图 9-28 所示。

图 9-26　　　　　　　图 9-27

图 9-28

04 使用"矩形工具"按钮，设置"填充"为深青色，在橙色图形下方绘制一个矩形，如图 9-29 所示。使用同样的方法，继续绘制两个相同大小的矩形，颜色设置为稍浅一些的深青色，并摆放在深青色矩形的底部，如图 9-30 所示。

图 9-29　　　　　　　图 9-30

05 单击工具箱中的"圆角矩形工具"按钮，在画面中单击，在弹出的"圆角矩形"对话框中设置"宽度"为 208mm、"高度"为 318mm、"圆角半径"为 5mm，设置完成单击"确定"按钮，如图 9-31 所示。接着将圆角矩形覆盖到界面中其他元素的上方，如图 9-32 所示。

图 9-31　　　　　　　图 9-32

06 将圆角矩形与下方界面中的内容加选，执行"对象"→"剪切蒙版"→"建立"命令建立剪切蒙版，界面的四角变为圆角效果，如图 9-33 所示。

图 9-33

07 选择界面，执行"效果"→"风格化"→"内发光"菜单命令，在弹出的"内发光"对话框中，设置"模式"为"滤色"、颜色为白色、"不透明度"为 20%、"模糊"为 4mm，选中"边缘"单选按钮，参数设置如图 9-34 所示。设置完成后单击"确定"按钮，效果如图 9-35 所示。

图 9-34　　　　　　　图 9-35

08 单击工具箱中的"椭圆工具"按钮，设置"填充"为深青色、"描边"为无，然后在相应位置按住 Shift 键绘制一个正圆，如图 9-36 所示。选择该正圆，执行"效果"→"风格化"→"投影"菜单命令，在弹出的"投影"对话框中设置"模式"为"正片叠底"、"不透明度"为 75%、"X 位移"为 0.1mm、"Y 位移"为 0.1mm、"模糊"为 0.5mm、"颜色"为黑色，参数设置如图 9-37 所示。设置完成后单击"确定"按钮，效果如图 9-38 所示。

237

图 9-36　　　　　　　图 9-37

图 9-42

10 制作按钮。使用"圆角矩形工具"绘制一个圆角矩形，然后执行"窗口"→"渐变"菜单命令，在打开的"渐变"对话框中设置"类型"为线性，然后编辑一个淡青色系的渐变，如图 9-43 所示。此时按钮效果如图 9-44 所示。

图 9-38

图 9-43　　　　　　　图 9-44

11 使用"文字工具" T 在相应的位置输入文字，并设置为不同的颜色，如图 9-45 所示。

软件操作小贴士：

在对对象添加效果时，打开的效果对话框中都有"预览"选项，选中该选项，可以在没有单击"确定"按钮的情况下，先看到设置的效果，如图 9-39 所示。

图 9-45

12 制作界面右上角的按钮。首先使用"圆角矩形"工具绘制一个圆角矩形并填充淡青色渐变，如图 9-46 所示。接着选择这个圆角矩形，按住 Alt+Shift 键将圆角矩形平移并复制，如图 9-47 所示。

图 9-39

09 执行"文件"→"置入"菜单命令，置入素材"2.jpg"，单击控制栏中的"嵌入"按钮，完成素材的置入操作，如图 9-40 所示。在人物上方绘制一个正圆，如图 9-41 所示。将正圆和图片加选，执行"对象"→"剪切蒙版"→"建立"菜单命令建立剪切蒙版，效果如图 9-42 所示。

图 9-46　　　　　　　图 9-47

13 加选两个圆角矩形，多次执行"对象"→"排列"→"后移一层"菜单命令，将圆角矩形移动到界面的后侧，如图 9-48 所示。接着在圆角矩形上方输入

图 9-40　　　　　　　图 9-41

文字，本案例制作完成，效果如图 9-49 所示。

图 9-48

图 9-49

> **平面设计小贴士：**
>
> **浊色色调**
>
> 浊色色调是指在纯色中加入灰色，使其纯度变低。在选择浊色时，要把握好尺度，否则极易造成画面灰暗、肮脏。若掌握得当，则会产生一种成熟、稳重的感觉。例如，本案例选择浊青色作为主色，整个画面素雅冷静，与主题十分贴切。

9.3 商业案例：邮箱登录界面设计

9.3.1 设计思路

▶ **案例类型**

本案例是一款电子邮箱的电脑客户端设计的登录界面。

▶ **项目诉求**

邮箱新界面上线时间适逢情人节，所以此界面是一款针对情人节而特意打造的活动界面，以情侣和渴望脱单人士为主要受众群体。意图表现便捷地传递情侣双方心意，以及为迫切渴望脱单的单身人士带来爱情际遇的功能性，如图 9-50 所示。

图 9-50

▶ **设计定位**

情人节总会让人联想到浓艳的玫瑰红，无边无际的甜腻粉色以及象征爱情的桃心图形，这些都是人们

239

对情人节最基本的印象。本案例并不准备沿用这样的常规设计，而将整体风格定位在"童话"这一概念上。与现实相比，童话中的爱情的唯美、甜蜜、纯真似乎都是绝对的，这也正是童话的迷人之处。所以，本案例将这一种回归本真的甜蜜唯美以童话的形式展现出来，如图9-51所示。

图 9-51

9.3.2 配色方案

由于界面的整体方案采用了童话的风格，所以在颜色的选择上使用了高明度的具有梦幻感的颜色。

▶ 主色

版面的主色选择淡淡的蓝色，将粉色和蓝色结合作为构成画面的基本颜色，从粉到蓝地进行渐变，给人以梦幻、清晰、简单、纯洁之感，如图9-52所示。

图 9-52

▶ 辅助色

红色虽然是象征爱情的玫瑰特有的颜色，激烈而富有激情。但是真正的爱情总是安静而又长久的，选择淡淡的、柔和的粉色似乎更适合，如图9-53所示。

图 9-53

▶ 点缀色

界面的大部分区域都被覆盖上了粉蓝两种颜色，由于界面中包含一部分插画元素，所以点缀色基本出现在插画部分。为了与画面整体相匹配，所以插画中也使用了大面积的蓝色，为了增添画面的丰富感，插画中出现了暖调的黄和小面积的红色，如图9-54所示。

图 9-54

▶ 其他配色方案

提到小清新风格，莫过于大自然中的植物了。但如果本案例采用自然界中的绿色或红色，肯定会产生过于花哨而杂乱的感觉，如图9-55所示。而采用明度较高的蓝色和粉色渐变，再加以小面积穿插不同类型的暖色，更能凸显清爽、明亮之感，如图9-56所示。

图 9-55

图 9-56

9.3.3 版面构图

邮箱界面背景图是两片羽毛元素，展现了轻薄之感。登录框位于画面正中央，这种中央型构图具有强烈的聚焦作用，且较为简洁、大方，如图9-57所示。登录框是一种典型的左右型构图方式，左侧为可变更的主题图片，右侧为登录信息输入区域，比较符合用户的使用习惯，如图9-58所示。

图 9-57

图 9-58

除此之外，还可以将主题图片摆放在登录框的顶部，以装饰图案的方式展现，如图9-59所示。将登录框旋转90°，插图部分摆放在顶部，即可作为手机客户端的登录界面，如图9-60所示。

图 9-59

图 9-60

9.3.4 同类作品欣赏

9.3.5 项目实战

▶ **制作流程**

本案例主要使用圆角矩形工具制作登录框的各个部分，并利用内发光效果为登录框模拟出一定的厚度感。添加插画元素后使用文字工具在界面中输入登录辅助信息，如图9-61所示。

图 9-61

▶ **技术要点**

☆ 内发光和投影效果的使用。
☆ 从符号库中调用符号。

▶ **操作步骤**

01 执行"文件"→"新建"菜单命令，在弹出的"新建文档"对话框中设置"宽度"为204mm、"高度"为136mm、"取向"为横向，参数设置如图9-62所示。单击"确定"按钮完成操作，如图9-63所示。

图 9-62

平面设计小贴士：

素材的选择？

在除了照片以外，还有多种素材可供选择，如插图、剪贴画等。如本案例即采用插画形式。一个精彩的插图能够叙说一个精彩的故事，而且在表现形式上有很大的想象空间。

03 单击工具箱中的"圆角矩形工具"按钮，然后在画面中单击，在弹出的"圆角矩形"对话框中设置"宽度"为117、"高度"为67mm、"圆角半径"为2.5mm，设置完成后单击"确定"按钮，如图9-65所示。为圆角矩形设置浅蓝色的渐变，如图9-66所示。矩形填充效果如图9-67所示。

图 9-65　　　　　　　图 9-66

图 9-67

图 9-63

02 执行"文件"→"置入"菜单命令，置入素材"1.jpg"，单击控制栏中的"嵌入"按钮，完成素材的置入操作，如图9-64所示。

图 9-64

04 选中圆角矩形，执行"效果"→"风格化"→"内发光"菜单命令，在对话框中设置"模式"为"滤色"、"不透明度"为75%、"模糊"为1.76mm，选中"边缘"单选按钮，如图9-68所示。单击"确定"按钮，矩形效果如图9-69所示。

图 9-68　　　　　　　图 9-69

05 执行"窗口"→"外观"菜单命令，打开"外观"面板，然后单击面板底部的"添加新效果"按钮

第 9 章 UI 界面设计

f_x，执行"风格化"→"投影"菜单命令，在"投影"对话框中设置"模式"为"正片叠底"、"不透明度"为75%、"X位移"为1mm、"Y位移"为1mm、"模糊"为1mm、"颜色"为青灰色，参数设置如图9-70所示。设置完成后单击"确定"按钮，效果如图9-71所示。

图 9-70

图 9-71

06 执行"文件"→"置入"菜单命令，置入素材"2.jpg"，单击控制栏中的"嵌入"按钮，完成素材的置入操作。将图片缩放后放在圆角矩形的左侧，如图9-72所示。选择圆角矩形，使用快捷键Ctrl+C进行复制，然后使用快捷键Ctrl+F将圆角矩形贴在图片的前面，如图9-73所示。

图 9-72　　　　　　图 9-73

07 将圆角矩形和图片素材加选，执行"对象"→"剪切蒙版"→"建立"菜单命令，此时图片超出圆角矩形的范围被隐藏，效果如图9-74所示。选择图片素材，执行"效果"→"风格化"→"内发光"菜单命令，在对话框中设置"模式"为"滤色"、"不透明度"为75%、"模糊"为2mm，选中"边缘"单选按钮，

参数设置如图9-75所示。效果如图9-76所示。

 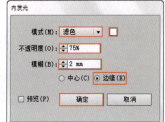

图 9-74　　　　　　图 9-75

图 9-76

08 执行"文件"→"置入"菜单命令，置入素材"3.jpg"，单击控制栏中的"嵌入"按钮，完成素材的置入操作，如图9-77所示。

图 9-77

09 单击工具箱中的"文字工具" T，在控制栏中选择合适的字体以及字号，设置填充颜色为黄色，在界面右上角输入文字，如图9-78所示。使用同样的方法，选择合适的字体以及字号，继续输入一组文字，如图9-79所示。

图 9-78　　　　　　图 9-79

10 单击工具箱中的"圆角矩形工具"按钮，在控制栏中设置填充颜色为白色、"描边"为蓝色、"粗细"为1pt，绘制一个合适大小的圆角矩形，如图9-80

243

所示。接着选择这个圆角矩形，按住 Shift+Alt 键将其向下平移并复制，如图 9-81 所示。

图 9-80

图 9-81

11 单击工具箱中的"文字工具" ，在控制栏中选择合适的字体以及字号，设置填充颜色为蓝色，在圆角矩形上方输入文字，如图 9-82 所示。使用同样的方法，选择合适的字体以及字号，在圆角矩形周围输入多组不同的文字，如图 9-83 所示。

图 9-82

图 9-83

12 单击工具箱中的"椭圆工具"按钮 ，在控制栏中设置填充颜色为灰色、描边为无，然后在相应位置按住 Shift 键绘制一个正圆，如图 9-84 所示。选择该正圆并按住 Alt+Shift 快捷键向右平移并复制一份，如图 9-85 所示。接着使用"再次变换"快捷键 Ctrl+D 重复平移并复制的操作，将正圆再次复制 5 份，效果如图 9-86 所示。

图 9-84

图 9-85　　　　图 9-86

> **软件操作小贴士：**
>
> **"再次变换"的操作技巧**
>
> "再次变换"功能可以重复上一次的变换操作，使用该操作时，必须选择变换操作的对象，否则该操作就是无效的。该操作适合大面积重复而且排列规律的图形的复制操作，可以提高工作效率。

第 9 章　UI 界面设计

13 单击工具箱中的"矩形工具"按钮,在控制栏中设置填充颜色为无、"描边"为蓝色、"粗细"为 1pt,绘制一个合适大小的矩形,如图 9-87 所示。

图 9-87

14 单击工具箱中的"文字工具",在控制栏中选择合适的字体以及字号,设置填充颜色为"蓝色",在绘制的矩形旁边输入文字,如图 9-88 所示。

图 9-88

15 执行"窗口"→"符号库"→"Web 按钮和条形"菜单命令,在打开的"Web 按钮和条形"面板中,选择一个青色的按钮,然后按住鼠标左键拖曳到画面中,接着将按钮进行缩放,如图 9-89 所示。选择该按钮,将其复制一份并移动到合适位置,如图 9-90 所示。

图 9-89

图 9-90

16 单击工具箱中的"文字工具",在控制栏中选择合适的字体以及字号,设置填充颜色为"蓝色",在界面按钮处分别输入两组文字,如图 9-91 所示。

图 9-91

9.4　商业案例:手机游戏启动界面设计

9.4.1　设计思路

▶ **案例类型**

本案例是一款手机游戏设计的启动界面。

▶ **项目诉求**

这款游戏属于面向青少年的益智类休闲手游,玩家以回合制的方式在特定场景中进行寻宝。游戏节奏轻松活泼,画面偏向于暗调的复古风格。如图 9-92 所示为相似风格的游戏界面。

245

图 9-92

▶ 设计定位

根据益智和受众群体是青少年这一特征,启动界面风格确立为偏卡通的扁平化风格。界面中包含卡通元素,但整体画面又不完全是卡通形象。整个界面以墙壁的图片为背景,增加视觉的冲击力。图标和菜单栏采用模块式的扁平化风格,字体采用偏可爱的POP风格,如图 9-93 所示。

图 9-93

9.4.2 配色方案

以寻宝为主题的游戏中,低明度的色彩往往更能激发人的探知欲,但完全用黑色显得过于沉闷,所以本案例采用了一张黑灰相间的背景图,不仅营造出一种复古的感觉,在视觉上也有一定的空间感,如图 9-94所示。

图 9-94

▶ 主色

界面中大面积区域为灰调的背景,带有颜色的区域主要集中在按钮以及卡通形象上。本案例的主色选择了一种偏灰度的红色,这个颜色来源于版面底部的卡通形象。在按钮上使用这种颜色能够相互呼应,而且这种颜色在灰调的背景上不会显得过于突兀,如图 9-95 所示。

图 9-95

▶ 辅助色

辅助色选择了一种与灰度接近的土黄色,作为另一个按钮的颜色,红色与黄色本身就是邻近色,搭配在一起同样很和谐,如图 9-96 所示。

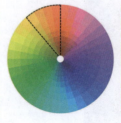

图 9-96

▶ 点缀色

点缀色主要是为了增添版面的灵动性,同样选择了一种偏灰调的颜色。黄色与绿色同样是邻近色,所以在版面中点缀小面积灰调的黄绿也是比较合适的,如图9-97所示。

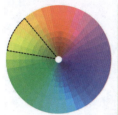

图 9-97

▶ 其他配色方案

这款手游界面的复古感主要通过背景来体现,之前选择的是一款偏冷调的背景,如果想要产生一种暖调的色感,使用旧纸张或者旧木板也是不错的选择,如图9-98所示。

图 9-98

9.4.3 版面构图

移动客户端限于手机显示器的大小,所以通常不会在一个屏幕范围显示过多的内容。本案例的界面顶部为游戏名称标志,中部是启动界面中最主要的图标按钮,居中依次竖直排列。界面的左下角纵向排列三个较小的辅助功能按钮,由于这三个按钮并不是很常用,所以摆放在相对来说不太容易被触碰到的位置。这种版式是比较常见的符合用户使用习惯的启动界面,简洁明了,如图9-99所示。

图 9-99

本案例的版面比较接近于对称式构图,为了使界面更加规整,也可以将左下角的按钮排列在界面底部。如图9-100所示。还可以将版面布局调整为左右型,将工具栏和小图标按钮左右排列,如图9-101所示。

图 9-100　　　　　图 9-101

9.4.4 同类作品欣赏

9.4.5 项目实战

▶ **制作流程**

本案例首先置入背景素材，然后用文字工具与外发光、内发光效果制作出带有特效感的游戏标志文字；接下来使用钢笔工具与外观面板制作出按钮的基本形状，并利用文字工具在按钮中添加文字，调用符号库中的符号制作左侧按钮；最后绘制卡通形象完成案例的制作。效果如图9-102所示。

图 9-102（续）

▶ **技术要点**

☆ 外发光效果的使用。
☆ 内发光效果的使用。
☆ 外观面板的使用。
☆ 从符号库面板中调用符号。

▶ **操作步骤**

01 执行"文件"→"新建"菜单命令，在弹出的"新建文档"对话框中设置"宽度"为640px、"高度"为960px、"取向"为纵向，参数设置如图9-103所示。设置完成后单击"确定"按钮，新建文档如图9-104所示。

图 9-102

图 9-103

第 9 章 UI 界面设计

图 9-104

02 执行"文件"→"置入"菜单命令,置入素材"1.jpg",单击控制栏中的"嵌入"按钮,完成素材的置入操作,如图 9-105 所示。

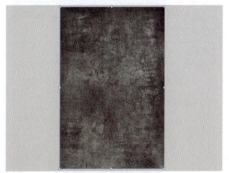

图 9-105

> **平面设计小贴士:**
>
> **如何选择合适的背景图片?**
>
> 在选择素材背景时,首先要考虑图片表达的内容是否贴近主题;其次,图片质量要过关,足够的分辨率对于提升整体画面的可视性起着很大作用。如本案例采用真实的墙壁背景图,增加了画面空间感及真实感,很好地呼应了"复古"的游戏风格。

03 单击工具箱中的"文字工具",然后在画面中单击并输入文字,接着将文字适当旋转,如图 9-106 所示。选择文字,执行"效果"→"风格化"→"内发光"菜单命令,在打开的"内发光"对话框中设置"模式"为"正常"、颜色为灰色、"不透明度"为75%、"模糊"为6px,选中"边缘"单选按钮,参数设置如图 9-107 所示。设置完成后单击"确定"按钮,效果如图 9-108 所示。

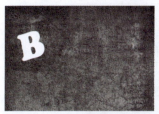

图 9-106

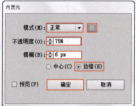

图 9-107

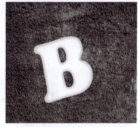

图 9-108

04 选择文字,执行"窗口"→"外观"菜单命令,打开"外观"面板,选择"内发光"效果,然后单击"复制所选项目"按钮,复制一份"内发光"效果,如图 9-109 所示。效果如图 9-110 所示。

图 9-109 图 9-110

05 选择文字,在"外观"面板中单击"添加新效果"按钮,执行"风格化"→"外发光"菜单命令,如图 9-111 所示。在"外发光"对话框中设置"模式"为"正片叠底"、颜色为灰色、"不透明度"为25%、"模糊"为5.7px,参数设置如图 9-112 所示,设置完成后单击"确定"按钮。

图 9-111

249

图 9-112

06 在"外观"面板中将"外发光"效果移动到效果列表的最上方,如图 9-113 所示。此时文字效果如图 9-114 所示。

图 9-113　　　　　图 9-114

07 将"外发光"样式在"外观"面板中复制一份,如图 9-115 所示。此时文字的发光边缘向外移动了一些,效果如图 9-116 所示。

图 9-115　　　　　图 9-116

软件操作小贴士:

为什么要在"外观"面板中复制效果

在制作文字时,我们将"内发光"和"外发光"分别复制了一份,这样做的目的是为了强化效果。

08 使用同样的方式制作其他的文字,如图 9-117 所示。

图 9-117

09 绘制卡通形象。单击工具箱中的"钢笔工具",在文字的右侧绘制兔子头像,然后填充为浅灰色,如图 9-118 所示。选择图形,执行"效果"→"风格化"→"内发光"菜单命令,在弹出的"内发光"对话框中设置"模式"为"正常"、颜色为灰色、"不透明度"为 75%、"模糊"为 5.7px,选中"边缘"单选按钮,参数设置如图 9-119 所示。设置完成后单击"确定"按钮,效果如图 9-120 所示。

图 9-118

图 9-119

图 9-120

10 单击工具箱中的"椭圆工具"按钮,设置"填充"为灰色、"描边"为无,然后在相应位置按住 Shift 键绘制正圆,如图 9-121 所示。选择正圆,按住 Shift+Alt 键将正圆向右平移并复制,效果如图 9-122 所示。

图 9-121　　　　　　图 9-122

11 制作按钮。首先使用"钢笔工具"绘制按钮，设置"填充"为土黄色、"描边"为淡黄绿色，如图 9-123 所示。选择按钮，执行"效果"→"风格化"→"外发光"菜单命令，在打开的"外发光"对话框中设置"模式"为"正常"、颜色为黑色、"不透明度"为 100%、"模糊"为 5px，参数设置如图 9-124 所示。效果如图 9-125 所示。

图 9-123

图 9-124

图 9-125

12 通过"外观"面板为按钮添加"内发光"效果。选择按钮，单击"外发光"面板底部的"添加新效果"按钮，执行"风格化"→"内发光"菜单命令，在"内发光"对话框中设置"模式"为正常、颜色为白色、"不透明度"为 75%、"模糊"为 6px，选中"边缘"单选按钮，参数设置如图 9-126 所示。设置完成后单击"确定"按钮，效果如图 9-127 所示。

图 9-126

图 9-127

13 选择按钮，按住 Alt 键向上拖曳进行复制，得到双侧的按钮效果，如图 9-128 所示。接着使用"文字工具"输入相应的文字，效果如图 9-129 所示。

图 9-128

图 9-129

14 使用同样的方法制作其他按钮，效果如图 9-130 所示。

图 9-130

接着选择图标,单击控制栏中的"断开连接"按钮,将其断开连接,如图 9-137 所示。

图 9-136　　　　　图 9-137

15 首先使用"钢笔工具"在界面下面绘制图形,设置"填充"为灰色,如图 9-131 所示。接着在"透明度"面板中设置混合模式为"正片叠底",如图 9-132 所示。此时图形效果如图 9-133 所示。

18 断开连接后的图标变为了图形,将锁填充为白色,然后进行缩放,如图 9-138 所示。使用同样的方式制作另外两个图标,效果如图 9-139 所示。

图 9-131　　　　　图 9-132

图 9-138　　　　　图 9-139

图 9-133

19 绘制界面底部的卡通形象。首先使用"钢笔工具"绘制图形并填充灰调的红色,如图 9-140 所示。选择这个图形,执行"效果"→"风格化"→"内发光"菜单命令,在打开的"内发光"对话框中设置"模式"为正常、颜色为灰红色、"不透明度"为 75%、"模糊"为 6px,选中"边缘"单选按钮,参数设置如图 9-141 所示。设置完成后单击"确定"按钮,效果如图 9-142 所示。

16 继续使用"钢笔工具"在下方绘制不规则的图形,并适当调整其混合模式和不透明度,效果如图 9-134 所示。使用同样的方法,继续制作界面左侧的三个按钮,如图 9-135 所示。

图 9-140　　　　　图 9-141

图 9-134　　　　　图 9-135

17 选择"窗口"→"符号"→"网页图标"菜单命令,打开"网页图标"面板。选择"锁"图标,然后按住鼠标左键拖曳到按钮上,如图 9-136 所示。

图 9-142

20 使用同样的方法制作耳朵和鼻子，效果如图 9-143 所示。使用"椭圆工具"工具绘制正圆制作眼睛，效果如图 9-144 所示。

图 9-143

图 9-144

21 将卡通形象摆放在界面最下方，完成本案例的制作，最终效果如图 9-145 所示。

图 9-145

9.5 优秀作品欣赏

第 10 章 信息图形设计

20世纪90年代以来,世界逐步进入"信息时代",人们需要摄取的信息越来越多。然而,繁复冗杂的大量信息必然会造成疲劳感,为了使用户更加快速有效能接受信息,就必须要对信息的传播方式进行调整。将信息图形化设计无论是从传播信息功能上,还是整体形式的表现上都越来越多地获得大众的认同,信息的图形化表现已成为必要的传播方式。本章节主要从信息图形概述、信息图形的常见分类、信息图形化的常见表现形式等几个方面来学习信息图形设计。

10.1 信息图形设计概述

信息图形设计是指将原有的文字信息以图形化的形式进行表现,属于信息设计的范畴。信息图形设计是一个涉及图形学、信息学、统计学、计算机科学以及人机交互等多个领域的设计,数据图形设计、数据可视化设计、图表设计、表格设计等都属于信息图形设计的范畴。

10.1.1 信息图形概述

信息图形(Information Graphics),又称为信息图,即数据、信息或指示的可视化表现形式。信息图形设计需要将庞大的、繁杂的原始数据以清晰、直观的方式进行呈现。一个好的信息图形设计可以使受众进行愉悦的信息体验,减少信息过多而产生的焦虑感。如图10-1所示为优秀的信息图设计作品。

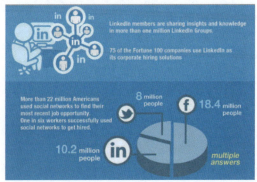

图 10-1

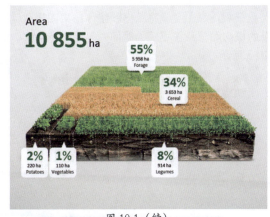

图 10-1(续)

10.1.2 信息图形的常见分类

信息图形的种类很多,其划分方式也多种多样。依据设计对象的不同,可分为思维导向信息图形、数据类信息图形、关系类信息图形、文本类信息图形、说明类信息图形等多个类别。

思维导向信息图形：运用图文并重的方式，把各级主题的关系用相互隶属与相关的层级图表现出来，是一种具有引导性质的表现方式，如图10-2所示。

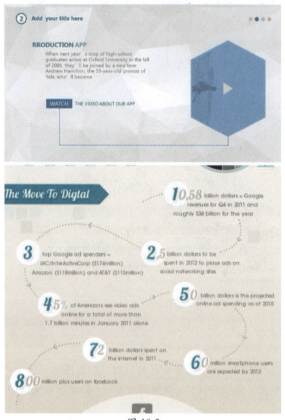

图10-2

数据类信息图形：将数据和统计结果图形化，让复杂的概念和信息在更短的时间内呈现更多含义，如图10-3所示。

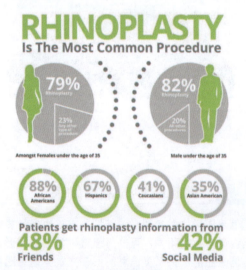

图10-3

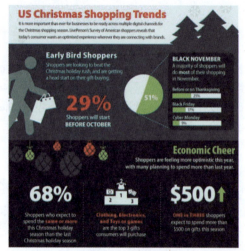

图10-3（续）

关系类信息图形：用来概括各要素之间的关系，如从属、并列、对立等，如图10-4所示。

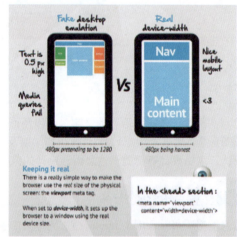

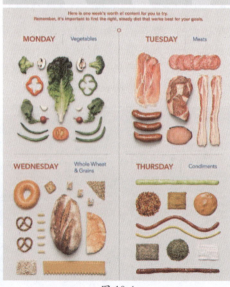

图10-4

文本类信息图形：包含文字较多，将文字转为图形化的一种表达方式，使其更加清晰、明了，如图 10-5 所示。

图 10-5

说明类信息图形：用来介绍或阐释某物的一种图形化表达方式，如图 10-6 所示。

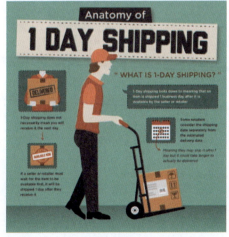

图 10-6

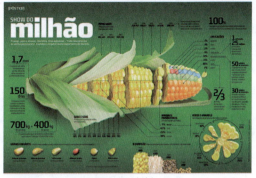

图 10-6（续）

10.1.3 信息图形化的常见表现形式

在这个信息爆炸的时代，人们对阅读长篇大论的文字越来越失去耐性。如何使用户快速有效又轻松地阅览信息呢？这就在于信息传播过程中各个要素的完美组合了，如文字与文字、文字与图形、图形与图形之间等。信息图形化的常见表现形式有并列型、递进型、对比型、流程型、组合型等类型。

并列型：即信息要素间的一种并列的逻辑关系，一般依附于各个主体同等级存在。若依附性不强时，也可以虚拟出一个主体或形态上的主体，使其更为直观易懂，如图 10-7 所示。

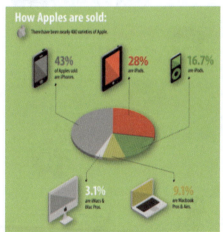

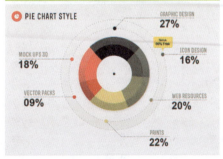

图 10-7

递进型：常用来表示增长或核心影响力类的信息。一般围绕着一个不变量展开数据变化，有轴心递进和核心递进等类型，如图 10-8 所示。

流程型：大篇幅文字常用的逻辑关系，如时间流程、解析流程、行为方法流程等，如图 10-10 所示。

图 10-10

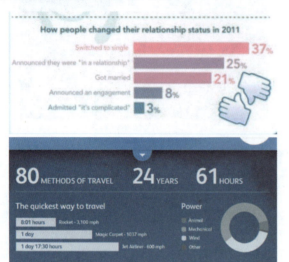

组合型：各要素共同组合成一个整体，形成一个较为灵活的逻辑思维。这也是最为常见的一种方式，如图 10-11 所示。

图 10-8

对比型：一般用于多个物品有分类近似的属性时，通过对比获得属性的定位和信息关系，如图 10-9 所示。

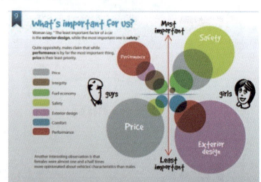

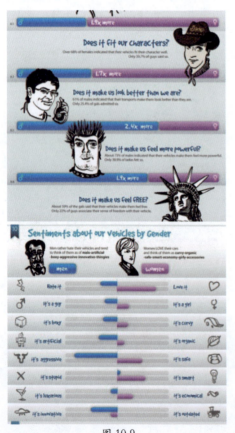

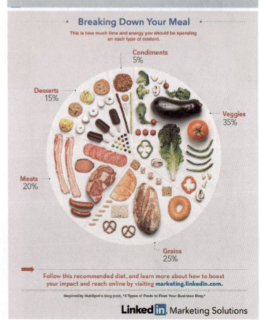

图 10-9

图 10-11

10.2 商业案例：扁平化信息图设计

10.2.1 设计思路

▶ 案例类型

本案例是一款关于环境污染来源的信息图形设计项目。

▶ 项目诉求

此信息图形设计要清楚地表明工业污染主要来源于"三废"（废气、废水、废渣），并清晰地表明"三废"排量所占比例，意图强调工业"三废"的危害性以及对环境造成的重大破坏，如图10-12所示。

图 10-12

▶ 设计定位

根据信息图的表现主题，整体上更倾向于低调、严肃、警示的风格。信息图形采用饼状图和柱状图相结合的方式。饼状图用于展现三种内容所占比例，视觉感受更强；柱状图则以图形加文字的方式更为明确精准地表明数据，如图10-13所示。

图 10-13

10.2.2 配色方案

环境污染这一主题往往给人一种低沉、浑浊之感，

所以本案例采用了低纯度的配色方式。

▶ 主色

本案例采用了高明度浅灰色作为背景，浅灰色即是工业废气的颜色，又是雾霾中城市的颜色，以这种颜色作为整个画面的主色，很容易引起人们对环境污染的共鸣，如图10-14所示。

图10-14

▶ 辅助色

画面中除了浅灰色的背景色之外，主要的颜色均为低饱和度、低明度的高级灰颜色。例如占较大面积的作为文字底色的灰调棕绿色，这种颜色作为一种典型的"脏色"，在浅灰色的背景下比较和谐，如图10-15所示。

图10-15

▶ 点缀色

点缀色选择了卡其色、棕灰色和灰绿色，这三种颜色分别代表工业污染中的"三废"，主要出现在饼图的三个部分、柱状图的三个部分以及相应的文字中，起到相互呼应的作用，如图10-16所示。

图10-16

▶ 其他配色方案

对于环境污染这一主题，如果想要更加明确地表现问题的严重性，可以增强画面的明暗对比，并适当降低饱和度。当然如果想要表达一种比较积极向上的情感，也可以使用饱和度较高的颜色，如图10-17所示。

图10-17

10.2.3 版面构图

版面主体采用分割式构图，版面被分割为左右两个部分。左侧为饼图，直观地显示了三种对象所占的大体比例，右侧上方为柱状图，以精确数字表示对象所占比例，右侧下方则为解释说明的文字。三部分内容的排布符合由左到右的视觉流程，如图10-18所示。

图10-18

除此之外，可以将饼图和带有文字的色块连接置于页面的上半部分，柱状图置于页面的中下部，如图10-19所示。还可以将饼状图和条状图左右均衡排

列置于上方,将带有文字的色块信息置于下方,整个版面以图像为主,更加吸引人的视线,如图 10-20 所示。

图 10-19

图 10-20

10.2.4 同类作品欣赏

10.2.5 项目实战

▶ 制作流程

本案例首先利用矩形工具和椭圆工具绘制两个图形,利用"路径查找器"进行"减去顶层"操作,得到右侧的分割图形;然后利用饼图工具绘制饼状数据图,通过将饼图进行解组,更改各部分颜色;最后使用文字工具输入信息文字,利用矩形工具与文字工具制作柱状图,如图 10-21 所示。

图 10-21

▶ 技术要点

☆ 使用路径查找器制作特殊图形。
☆ 使用饼图工具制作信息图。

▶ 操作步骤

01 执行"文件"→"新建"菜单命令,在弹出的"新建文档"对话框中设置"宽度"为 297mm、"高度"为 210mm、"取向"为横向,参数设置如图 10-22 所示。单击工具箱中的"矩形工具"按钮,在选项栏中设置"填充"为淡灰色、"描边"为无,绘制一个与文档同等大小的矩形,如图 10-23 所示。

02 单击工具箱中的"文字工具"按钮,在控制栏中选择合适的字体以及字号,然后在画面的上方输入文字,如图 10-24 所示。

图 10-22

图 10-23

图 10-24

03 选择"直线段工具" ，设置"填充"为无、"描边"为浅灰色和3pt，然后在文字的左侧按住 Shift 键绘制一条直线，如图 10-25 所示。选择直线，按住 Shift+Alt 键向右拖曳将其平移并复制，如图 10-26 所示。

图 10-25

图 10-26

04 将文字和直线加选，使用快捷键 Ctrl+G 将其进行编组，然后将其复制一份放置在画面的下方，效果如图 10-27 所示。

图 10-27

05 选择工具箱中的"饼形工具" ，在画面中按住鼠标左键并拖曳，绘制出一个饼形，接着在弹出的窗口中输入数值，如图 10-28 所示。数值输入完成后单击"应用"按钮 ，饼形图效果如图 10-29 所示。

图 10-28

图 10-29

06 选中饼形图表,执行"对象"→"取消编组"菜单命令,在弹出的对话框中单击"是"按钮,如图 10-30 所示。再次执行"对象"→"取消编组"菜单命令,此时饼形图即可分为 3 份,接着将 3 个部分分别填充不同的颜色,效果如图 10-31 所示。

图 10-30

图 10-31

07 将饼形图中的每个色块逐一进行移动,制作出中间的空隙,如图 10-32 所示。

图 10-32

软件操作小贴士:

在不将图表对象取消分组的情况如何更改颜色?

绘制完图表后,可以使用"直接选择工具"选择图表的单个部分,然后对其进行填充和描边设置,如图 10-33 和图 10-34 所示。

图 10-33

图 10-34

08 单击工具箱中的"矩形工具",在画面中绘制一个矩形,如图 10-35 所示。按住 Shift 键使用"椭圆工具"在矩形的左侧绘制一个正圆。将正圆和矩形加选,如图 10-36 所示。

图 10-35

图 10-36

图 10-41

09 执行"创建"→"路径查找器"菜单命令，在打开的"路径查找器"面板中单击"减去顶层"按钮，如图 10-37 所示。将得到的形状摆放在饼图的右侧，如图 10-38 所示。

图 10-37

图 10-38

> **平面设计小贴士：**
>
> **扁平化风格**
>
> 扁平化风格最核心的地方就是画面中的图形或文字均为扁平、极简、无特殊效果。扁平化风格在图表、图标中运用广泛，可以简单直接地将信息和事物展示出来，减少认知障碍，整个页面干净整洁。如本案例图表采用扁平化风格，清晰地显示信息数据，减少了冗杂感。

10 单击工具箱中的"文字工具"，在控制栏中选择合适的字体以及字号，然后在图形上方按住鼠标左键拖曳绘制一个文本框，如图 10-39 所示。在文本框内输入文字，如图 10-40 所示。

图 10-39

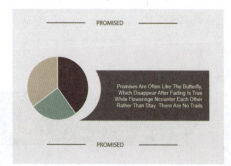

图 10-40

11 在图形的下面输入文字，如图 10-41 所示。

12 单击工具箱中的"矩形工具"按钮，在选项栏中设置"填充"为无、"描边"为咖啡色、粗细为 1pt，然后绘制一个矩形，如图 10-42 所示。继续使用"矩形工具"，设置"填充"为深棕色，在绘制完成的矩形上面再绘制一个合适大小的矩形，如图 10-43 所示。

图 10-42

图 10-43

13 使用"文字工具"在柱状图的左侧输入文字,如图10-44所示。使用同样的方法,调整合适的颜色,制作出其他两处的柱状图与文字,效果如图10-45所示。

图10-44

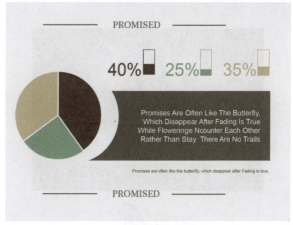

图10-45

10.3 商业案例:产品功能分析图设计

10.3.1 设计思路

▶ 案例类型

此案例是一款数码产品的功能分析设计的信息图项目。

▶ 项目诉求

此信息图形设计要展现出计算机的特性以及所包含的硬件设备功能,意图体现出计算机的科技化、多样化、功能化等特性。本案例信息图针对大众人群而非专业人员,设计风格要求简洁明了,信息传达应通

俗直观，如图10-46所示。

图10-46

▶ 设计定位

由于这款信息图面向非专业人群，所以信息图中不宜出现过多专业术语或过多的文字信息。以简单直观的图形展示替代烦琐专业的文案罗列更容易吸引观者眼球，同时也更通俗易懂。本案例信息图以矢量化的计算机图形为中心，四周均衡地展示其附属的硬件设备的矢量图形，如图10-47所示。以箭头进行链接，使观者能够迅速了解这五个部分的从属关系，如图10-48所示。

图10-47　　　　　图10-48

10.3.2 配色方案

本案例的界面以大面积高明度的白和灰为主，点缀小面积的具有冷暖对比效果的纯色。虽然纯色的种类较多，但是由于其面积相对较小，所以并不会产生混乱之感。

▶ 主色

信息图的背景以白色为底色，装饰图形采用的是明度稍低的浅灰，几种高明度的无彩色搭配在一起往往能够展现干净利落之感，如图10-49所示。

图10-49

▶ 辅助色

画面中央采用暖调的橙色正圆图形作为计算机图形的底色。虽然所占面积并不大，但是由于其纯度较高，所以还是能够将人们的注意力集中在画面主体物"计算机"上，如图10-50所示。

图10-50

▶ 点缀色

点缀色主要位于主体图形四周的辅助图形上，四个辅助图形均为尺寸稍小的正圆。为了与主体物相区分，所以选择了两种偏冷的颜色——蓝和绿，既与主体物的橙色产生了明确的反差，同时冷色的图形还会在视觉感受上产生一定的后退感，使主体物更为突出，如图10-51所示。

图10-51

▶ 其他配色方案

画面中过多的颜色容易产生混乱之感，如果担心颜色过多较难把握，可以减去一种点缀色，将四个辅助图形更改为一种颜色，如图 10-52 所示。除此之外，还可以将主体物与辅助图形的背景颜色更换为同一色相的颜色。为了区分主次，可以在明度、纯度方面进行适当的调整，如图 10-53 所示。

除此之外，还可以将标题居中，主体物摆放在页面上半部分中央区域，四个辅助图形及文字摆放在版面下部，横向均匀排列并以分支的形式展现，如图 10-55 所示。将主体物放大展示，辅助图形纵向排列在一侧，这样对于主体物的强调将更为明确，如图 10-56 所示。

图 10-52

图 10-55

图 10-53

图 10-56

10.3.3 版面构图

整个版面的顶部为分析图的标题，直抒胸臆便于读者明确信息图的目的。信息图的主体部分是计算机及各个附属设备功能介绍。主体图片居于中心，文字介绍依附于不同功能的左右侧，整个页面为发散状形式，将一个主体分解为多个部分，与产品功能分析的方式相匹配，如图 10-54 所示。

10.3.4 同类作品欣赏

图 10-54

10.3.5 项目实战

▶ **制作流程**

首先使用矩形工具绘制信息图的底色，利用文字工具与透明度面板制作带有倒影的文字标题；接着使用椭圆工具、圆角矩形工具、直线工具制作信息图上的装饰图形；最后添加素材文件并使用文字工具在画面中添加文字信息，如图 10-57 所示。

图 10-57

▶ **技术要点**

☆ 使用透明度蒙版制作文字倒影效果。
☆ 从符号库中调取箭头符号。

▶ **操作步骤**

01 执行"文件"→"新建"菜单命令，在弹出的"新建文档"对话框中设置"宽度"为297mm、"高度"为210mm、"取向"为横向，参数设置如图 10-58 所示。使用"矩形工具" ，在控制栏中设置"填充"为白色，"描边"为无，然后绘制一个与画板等大的矩形，如图 10-59 所示。

02 继续使用矩形工具在画面的上方绘制一个矩形并填充为浅灰色，如图 10-60 所示。

03 单击工具箱中的"文字工具" ，在控制栏中选择合适的字体以及字号，在画面中输入文字，如图 10-61 所示。选择文字，执行"对象"→"变换"→"对称"菜单命令，在打开的"镜像"对话框中选中"水平"单选按钮，单击"复制"按钮，如图 10-62 所示。将其移动到合适位置，作为文字的倒影，如图 10-63 所示。

图 10-58

图 10-59

图 10-60

第 10 章　信息图形设计

图 10-61

图 10-62

图 10-63

04 使用"矩形工具"在作为倒影部分的文字上方绘制一个矩形，然后填充由白色到黑色的渐变，如图 10-64 所示。将文字和矩形加选，执行"窗口"→"透明度"菜单命令，在打开的"透明度"面板中单击"制作蒙版"按钮，如图 10-65 所示。此时所选文字下半部分变为带有过渡的半透明效果，如图 10-66 所示。

图 10-64

图 10-65

图 10-66

> **软件操作小贴士：**
>
> **创建不透明度蒙版**
>
> 不透明度蒙版既可以创建类似剪切蒙版的遮罩效果，又可以创建带有透明和渐变透明的蒙版遮罩效果。在不透明度蒙版中遵循以下原则：蒙版中黑色的区域，对象相对应的位置为 100% 透明；蒙版中白色的区域，对象相对应的位置为 0% 透明度；灰色的区域，对象相对应的位置为半透明的效果。不同级别的灰度为不同级别的透明效果，如图 10-67 所示。
>
>
>
> 图 10-67

05 选择文字倒影，设置其"不透明度"为 50%，如图 10-68 所示。

图 10-68

06 单击工具箱中的"椭圆工具"按钮，在控制栏中设置"填充"为无，"描边"为灰色，"粗细"为 8pt，然后在画面中单击，在弹出的"椭圆"对话框中设置"宽度"为 157mm，"高度"为 157mm，如图 10-69 所示。设置完成后单击"确定"按钮，效果如图 10-70 所示。

269

图 10-69

图 10-70

07 单击工具箱中的"圆角矩形"按钮，在控制栏中设置"填充"为浅灰色、"描边"为无，然后在画面中单击，在弹出的"圆角矩形"对话框中设置"宽度"为 45mm、"高度"为 180mm、"圆角半径"为 20mm，如图 10-71 所示。设置完成后单击"确定"按钮，完成圆角矩形的绘制。选择圆角矩形，按住 Shift 键将其进行旋转，如图 10-72 所示。

图 10-71

图 10-72

08 选择圆角矩形，执行"对象"→"变换"→"对称"菜单命令，在弹出的"镜像"对话框中选中"垂直"单选按钮，单击"复制"按钮，如图 10-73 所示。此时效果如图 10-74 所示。

图 10-73

图 10-74

09 在工具箱中选择"直线段工具"，在控制栏中设置"描边"为灰色，然后在相应位置按住 Shift 键绘制直线，如图 10-75 所示。接着在其上方绘制一个正圆，如图 10-76 所示。

图 10-75

图 10-76

10 为画面中添加箭头。执行"窗口"→"符号库"→"箭头"菜单命令，打开"箭头"面板，选择"箭头 7"符号，将其拖曳到画面中，然后单击控制栏中的"断开链接"按钮，如图 10-77 所示。将箭头进行缩放，然后将其填充为灰色，如图 10-78 所示。将箭头进行复制，移动到相应位置，效果如图 10-79 所示。

图 10-77

图 10-78　　　　图 10-79

11 继续绘制一个正圆，然后执行"窗口"→"渐变"菜单命令，在"渐变"面板中设置"类型"为"线性"，编辑一个橘黄色系的渐变，如图 10-80 所示。正圆效果如图 10-81 所示。

图 10-80　　　　　　图 10-81

12 打开素材文件"1.ai",然后选择电脑素材,如图 10-82 所示。使用快捷键 Ctrl+C 进行复制,然后回到案例制作文档内,使用快捷键 Ctrl+V 进行粘贴,并移动到橘色正圆中,如图 10-83 所示。

图 10-82　　　　　　图 10-83

13 选择"矩形工具",设置"填充"为无、"描边"为橘黄色,然后展开"描边"面板,设置"粗细"为 1pt,选中"虚线"复选框,设置"虚线"为 12pt,设置完成后在画面中绘制矩形,如图 10-84 所示。使用同样的方法制作另外 4 处图形,效果如图 10-85 所示。

图 10-84

图 10-85

14 单击工具箱中的"文字工具" ,在控制栏中选择合适的字体、字号,然后输入文字,如图 10-86 所示。继续使用文字工具,选择合适的字体以及字号,调整颜色为黑色,"段落"为右对齐,输入文字,如图 10-87 所示。

图 10-86

图 10-87

> **平面设计小贴士:**
>
> **图表中文字与图形排列注意事项**
>
> 不管是矢量图形的图表设计还是故事性的图形设计,文字与图形的排列是首要注意事项。每个文字介绍应置于其对应的主题旁边。如各个功能对应各自功能文字信息介绍,逻辑清晰、信息明确,让图片和解释性文字连接更为紧密。

15 继续使用文字工具输入文字,左侧的文字仍然选择右对齐方式,右侧的文字则选择左对齐方式,效果如图 10-88 所示。

图 10-88

10.4 商业案例：儿童食品调查分析信息图形设计

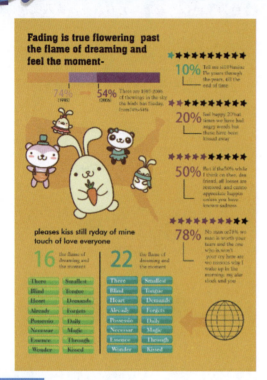

风格选择了一种既符合"儿童"，又符合"食品"这两者特点的卡通风格。最能代表可爱风格的莫过于卡通动物形象了，页面的主体图形正是采用多种卡通动物形象以突出是围绕儿童食品所做的调查，并加以各种图表方式进行分析以保证其可识别性及重视性。如图10-90所示为相似风格的优秀信息图设计作品。

10.4.1 设计思路

▶ 案例类型

本案例是一款儿童食品调查分析的信息图设计项目。

▶ 项目诉求

通过对世界各地儿童食品的常见类型以及受欢迎程度的调查，分析不同地域以及年龄段儿童食品消费市场的规律，如图10-89所示。本案例的信息图中不仅包含数据信息，还需要罗列大量的产品类目。

图10-89

▶ 设计定位

由于本案例信息图的主体为儿童食品，所以整体

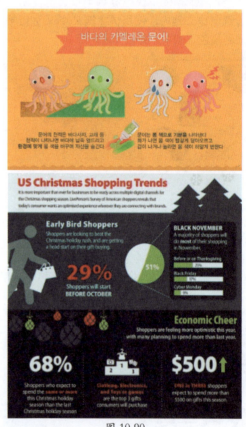

图10-90

10.4.2 配色方案

与"食品"有关的设计作品大多会采用暖色调的配色方式，本案例就选择了富有食欲感的"橙色系"作为画面的主色调。

▶ 主色

一般涉及儿童方面的设计作品，选择明艳的颜色总是不会出错。本案例从橘色中提取了柔和美味的中黄色，作为大面积的背景颜色，明度和饱和度适中的中黄色营造出一种暖意，如图10-91所示。

图 10-91

▶ 辅助色

页面整体以中明度黄色为主色，辅助以小面积的高低明度的紫色色块，这两个颜色为互补色，搭配在一起，增添了画面的趣味性，如图 10-92 所示。

图 10-92

▶ 点缀色

点缀以生机环保的绿色和欢快伶俐的青色，有效地消除了黄色和紫色带来的沉闷感，使整个画面活跃了起来，如图 10-93 所示。

图 10-93

▶ 其他配色方案

对于内容较多的版面，也可以采用单一色调的配色方式，例如全部使用黄橙色系的颜色构建画面，如

图 10-94 所示。或者使用深浅不一的绿色，如图 10-95 所示。

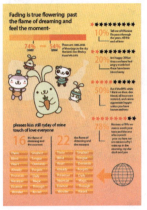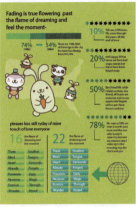

图 10-94　　　　　　图 10-95

10.4.3 版面构图

由于版面中需要排布的信息量较大，所以将版面分割为左右两个区域。左侧区域约占 2/3，主要用于展示主体卡通图像以及大量的产品条目；右侧区域占三分之一，以纵向排列的方式展示各类比例及说明信息，如图 10-96 所示。

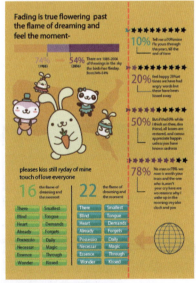

图 10-96

中心对称式构图法也可以避免因为版面内容过多而造成的版面混乱的情况。将卡通形象作为版面中心，数据信息分上、下、左、右，版面中心明确，数据信息的排布也相应更简明，如图 10-97 所示。也可以将纵向排列的信息以横向的方式进行摆放，如图 10-98 所示。

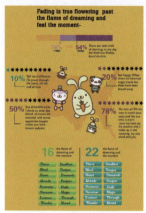
图 10-97

图 10-98

素材，利用"符号"面板快速为画面添加按钮；最后使用文字工具输入其他文字，如图 10-99 所示。

10.4.4 同类作品欣赏

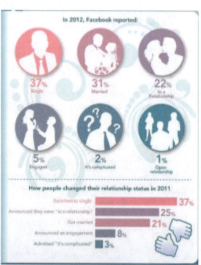

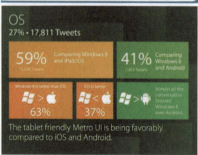

图 10-99

10.4.5 项目实战

▶ 制作流程

本案例首先使用矩形工具绘制信息图的底色，利用文字工具制作标题，使用矩形工具与文字工具制作第一组图表；然后使用钢笔工具绘制图形并置入装饰

▶ 技术要点

☆ 使用矩形工具绘制信息图。
☆ 使用文字工具添加信息文字。
☆ 从符号面板中调取多种符号。

▶ 操作步骤

01 执行"文件"→"新建"菜单命令，在弹出的"新

建文档"对话框中设置"宽度"为210mm、"高度"为297mm、"取向"为纵向,单击"确定"按钮完成操作,如图10-100所示。单击工具箱中的"矩形工具"按钮▢,设置"填充"为黄色、"描边"为无,然后绘制一个与画板等大的矩形,如图10-101所示。

图 10-100

02 单击工具箱中的"文字工具"按钮T,在控制栏中选择合适的字体以及字号,设置颜色为深棕色,设置文本对齐方式为左对齐,然后输入文字,如图10-102所示。

图 10-101

图 10-102

03 单击工具箱中的"矩形工具"按钮▢,设置"填充"为橘黄色、"描边"为无,然后在文字下方绘制矩形,如图10-103所示。使用同样的方法,绘制两个矩形并放置在合适的位置,如图10-104所示。

图 10-103　　　　图 10-104

04 选择工具箱中的"直线段工具"╱,设置"填充"为黑色、"描边"为无,然后按住 Shift 键绘制一段直线,如图 10-105 所示。接着选择直线,按住 Shift+Alt 键向右拖曳,将其平移并复制,如图 10-106 所示。

图 10-105　　　　图 10-106

05 单击工具箱中的"文字工具"T,在控制栏中选择合适的字体以及字号,输入文字,如图10-107所示。使用同样的方法,设置不同的字体和字号,调整合适的颜色,继续为画面添加文字信息,如图10-108所示。

 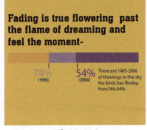

图 10-107　　　　图 10-108

06 为画面中添加箭头。执行"窗口"→"符号"→"箭头"菜单命令,在"箭头"面板中选择一种合适的符号,然后将其拖曳到画面中,接着单击"断开连接"按钮,如图10-109所示。将箭头符号缩放后填充橘黄色,如图10-110所示。

275

图 10-109　　　　　图 10-110

07 单击工具箱中的"钢笔工具" ，设置"填充"为深黄色、"描边"为无，然后使用钢笔工具绘制图形，如图 10-111 所示。

图 10-111

08 打开素材文件"1.ai"，执行"编辑"→"全选"菜单命令，接着执行"编辑"→"复制"菜单命令，回到案例制作文档中执行"编辑"→"粘贴"菜单命令，将素材复制到此文档内，如图 10-112 所示。继续使用"文字工具"在图案下方输入文字，如图 10-113 所示。

图 10-112　　　　　图 10-113

09 为画面添加按钮。执行"窗口"→"符号库"→"Web 按钮和条形"菜单命令，在符号库面板中选择合适的按钮拖曳到画面中，然后单击"断开连接"按钮，如图 10-114 所示。选中按钮，在控制栏中设置填充颜色为绿色，并摆放在合适的位置，如图 10-115 所示。

图 10-114　　　　　图 10-115

> **软件操作小贴士：**
>
> **在不断开链接的情况下对符号进行更改**
>
> 　　选择符号，单击控制栏中的"编辑符号"按钮，如图 10-116 所示，在弹出的对话框中单击"确定"按钮，如图 10-117 所示。之后就可以对符号进行调整了，如图 10-118 所示。
>
>
>
> 图 10-116
>
>
>
> 图 10-117
>
>
>
> 图 10-118

10 单击"选择工具"按钮，按住 Shift+Alt 键的同时将按钮向下平移并复制，如图 10-119 所示。接着多次使用"重复变换"快捷键 Ctrl+D 将按钮复制 6 份，如图 10-120 所示。

图 10-119　　　　　图 10-120

11 将制作好的一排按钮框选，然后复制一份放置在右侧，如图 10-121 所示。使用文字工具输入文字，如图 10-122 所示。

图 10-121　　　　　　图 10-122

12 使用同样的方法制作青色的按钮及文字，如图 10-123 所示。使用"直线工具"绘制一条直线作为分割线，如图 10-124 所示。

图 10-123

图 10-124

13 单击工具箱中的"星形工具"按钮，在控制栏中设置颜色为蓝色、"描边"为无，按住鼠标左键拖曳绘制一个合适大小的星形，如图 10-125 所示。将星形进行复制并填充为黑色，如图 10-126 所示。

14 单击工具箱中的"文字工具"，在星形下方输入多行文字，如图 10-127 所示。选择"直线段工具"，在控制栏中设置颜色为黑色，然后绘制两条合适大小的线条，放在数字与文字之间作为连接线，

如图 10-128 所示。

图 10-125

图 10-126

图 10-127

图 10-128

15 使用同样的方式制作其他文字，如图10-129所示。

图10-129

图10-131

16 继续为画面添加箭头，并更改颜色，如图10-130所示。本案例制作完成，效果如图10-131所示。

图10-130

> **平面设计小贴士：**
>
> **利用多种图表展示信息**
>
> 图表有多种类型，如饼状图、条状图、形状图等等。若要将多种类型的信息在一个狭小的画面空间展示，我们就需要利用不同形状的图表方式，这样不仅可以完整地分析信息，整个画面也能更加饱满。

10.5 优秀作品欣赏

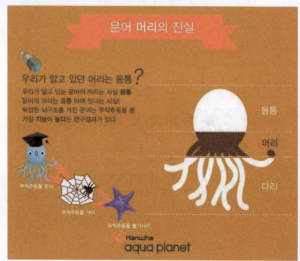

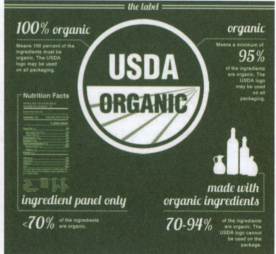

第10章 信息图形设计

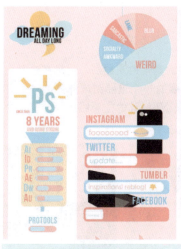
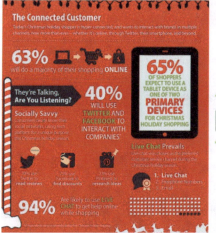
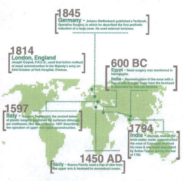

第 11 章　VI 设计

在经济全球化、科学信息化、文化多元化的潮流中，企业在经济浪潮中的竞争愈演愈烈，要想在这激烈的竞争中占有一席之地，就必须完善企业的整体结构体系。VI 设计是公司发展的一个重要组成部分，一个好的 VI 设计在一定程度上能够有效地促进企业的发展。本章节主要从 VI 的含义、VI 设计的主要组成部分等几个方面来学习 VI 设计。

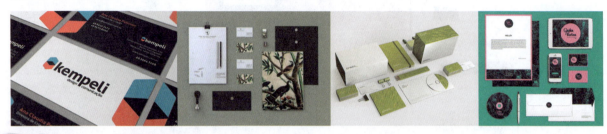

11.1　VI 设计概述

VI 设计是对企业文化、企业产品进行一系列包装，以此区别其他企业和其他产品，它是企业的无形资产。VI 设计在企业发展中的地位和作用不容忽视，它能够为企业树立良好的品牌形象，从而提高企业的知名度，如图 11-1 所示。

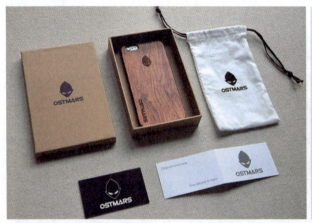

图 11-1

11.1.1　VI 的含义

VI 即 Visual Identity，通常翻译为视觉识别系统。VI 是 CIS 的重要组成部分。CIS 即 Corporate Identity System，通译为企业形象识别，主要由企业的理念识别（Mind Identity）、企业行为识别（Behavior Identity）、企业视觉识别（Visual Identity）三部分构成。其中，VI 是用视觉形象来进行个性识别，是企业形象识别系统的重要组成部分。VI 识别系统作为企业的外在形象，浓缩着企业特征、信誉和文化，代表其品牌的核心价值。它是传播企业经营理念、建立企业知名度、塑造企业形象最便捷的途径，如图 11-2 所示。

图 11-2

第 11 章　VI 设计

图 11-2（续）

11.1.2　VI 设计的主要组成部分

企业 VI 设计是塑造产品品牌的重要因素，只有表现出鲜明的企业特性、良好的企业形象，才能更好地宣传企业品牌，为企业创造更多的价值。VI 设计的主要内容包括基础部分和应用部分两大部分。

1. 基础部分

基础部分是视觉形象系统的核心，主要包括品牌名称、品牌标志、标准字体、品牌标准色、品牌的辅助图形、品牌吉祥物以及禁用规则等等。

品牌名称：品牌名称即企业的命名。企业的命名方法有很多种，如以名字或名字的第一个字母命名，或以地方命名，或以动物、水果、物体命名等等。品牌的名称浓缩了品牌的特征、属性、类别等多种信息。通常企业名称要求简单、明确、易读、易记忆，且能够引发联想，如图 11-3 所示。

图 11-3

品牌标志：品牌标志是在掌握品牌文化、背景、特色的前提下利用文字、图形、色彩等元素设计出来的标识或者符号。品牌标志又称为品标，与品牌名称都是构成完整的品牌的要素。品牌标志以直观、形象的形式向消费者传达了品牌信息，塑造了品牌形象，创造了品牌认知，给品牌企业创造了更多价值，如图 11-4 所示。

图 11-4

标准字体：标准字体是指经过设计的，专用以表现企业名称或品牌的字体，也可称为专用字体、个性字体等。标准字体包括企业名称标准字和品牌标准字的设计，更具严谨性、说明性和独特性，强化了企业形象和品牌的诉求，并且达到视觉和听觉同步传递信息的效果，如图 11-5 所示。

图 11-5

品牌标准色：品牌标准色是用来象征企业或产品特性的定制颜色，是建立统一形象的视觉要素之一，能正确地反映品牌理念的特质、属性和情感。其以快速而精确地传达企业信息为目的。标准色的设计有单色标准色、复合标准色、多色系统标准色等类型。标准色设计要能体现企业的经营理念和产品特性、突出竞争企业之间的差异性、适合消费心理等，如图 11-6 所示。

图 11-6

品牌象征图形：品牌象征图形也称为辅助图案，可以有效地辅助视觉系统的应用。辅助图形在传播媒介中可以丰富整体内容、强化企业整体形象，如图 11-7 所示。

图 11-7

品牌吉祥物：品牌吉祥物是为配合广告宣传，为

281

企业量身创造的人物、动物、植物等拟人化的造型。以这种形象拉近消费者的关系，拉近与品牌的距离，使得整个品牌形象更加生动、有趣，让人印象深刻，如图11-8所示。

图 11-8

2. 应用部分

"应用部分"一般是在"基础部分"的视觉要素基础上进行延展设计。将 VI 基础部分中设定的规则应用到各个元素上，以求一种同一性、系统性，并加强品牌形象。应用部分主要包括办公事务用品、产品包装、环境和指示、交通工具、服装服饰、广告媒体、店面招牌、陈列展示、印刷出版物、网络推广等几类。

办公事务用品： 办公事务用品主要包括名片、信封、便笺、合同书、传真函、报价单、文件夹、文件袋、资料袋、工作证、备忘录、办公用具等，如图11-9所示。

图 11-9

产品包装： 包括纸盒包装、纸袋包装、木箱包装、玻璃包装、塑料包装、金属包装、陶瓷包装等多种材料形式的包装。产品包装不仅可以保护产品在运输过程中不受损害，还可以起到传播、销售企业和品牌的形象的作用，如图11-10所示。

图 11-10

交通工具： 包括业务用车、运货车等企业的各种车辆，如轿车、面包车、大巴士、货车、工具车等，如图11-11所示。

图 11-11

服装服饰： 统一的服装服饰设计，不仅可以在与受众面对面的服务领域起到识别作用，还能提高品牌员工的归属感、荣誉感、责任感，并提高工作效率。VI 设计中的服装服饰部分主要包括男女制服、工作服、文化衫、领带、工作帽、纽扣、肩章等，如图11-12所示。

图 11-12

广告媒体： 主要包括报纸、杂志、招贴广告等媒介。采用各种类型的媒体和广告形式，能够快速、广泛地传播企业信息，如图11-13所示。

图 11-13

内外部建筑： VI 设计的建筑外部主要包括建筑造型、公司旗帜、门面招牌、霓虹灯等，内部包括各部门标识牌、楼层标识牌、形象牌、旗帜、广告牌、POP广告等，如图11-14所示。

第 11 章　VI 设计

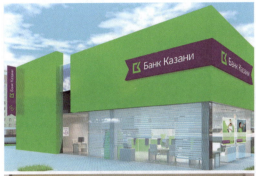

图 11-14

陈列展示：对企业产品或企业发展历史的展示宣传活动，主要包括橱窗展示、展示会场设计、货架商品展示、陈列商品展示等，如图 11-15 所示。

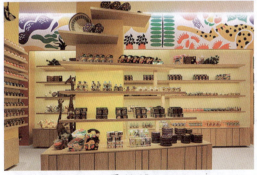

图 11-15

印刷品：VI 设计中的印刷品主要是指设计编排一致，采用固定印刷字体和排版格式并将品牌标志和标准字统一安置于某一特定的版式以营造一种统一的视觉形象为目的的印刷物，主要包括企业简介、商品说明书、产品简介、年历、宣传明信片，如图 11-16 所示。

图 11-16

网络推广：网络推广是 VI 设计中的一种新兴的应用，包括网页的版式设计和基本流程等。主要由品牌的主页、品牌活动介绍、品牌代言人展示、品牌商品网络展示和销售等构成，如图 11-17 所示。

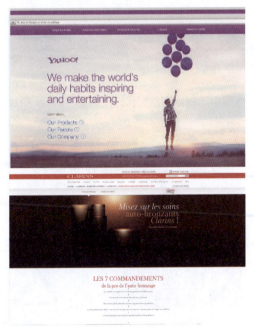

图 11-17

283

11.2 商业案例：创意文化产业集团 VI 设计

11.2.1 设计思路

▶ 案例类型

本案例是一款创意文化产业集团 VI 设计项目。

▶ 项目诉求

此 VI 设计要以谦逊的姿态展现富有生命力和情怀的年轻人组成的团队形象，如图 11-18 所示。

▶ 设计定位

根据"年轻"、"谦逊"的特征，本案例在整体风格上更倾向于简洁风。而最能体现这种清新简洁风的莫过于简约而不简单的版面构图，亮眼而不刺眼的色彩选择。整套风格以简单的模块化和两种不同明度色彩对比方式呈现，彰显大气、时尚品质之风貌，如图 11-19 所示。通过阶梯形色块组合成"多人合力"的形态，以此构建出主体 Logo，如图 11-20 所示。

图 11-18

图 11-19

图 11-20

11.2.2 配色方案

在企业的 VI 设计中，标志往往是延伸出整套 VI 的关键所在。本案例中的标志以象征收获、富足的黄色为主色，辅以具有"活力感"的青色，通过两种颜色的对比打造出具有灵动之感的标志。

▶ 主色

本案例采用象征收获、富足、阳光、温暖的黄色作为主色，以表达创意文化产业蒸蒸日上及美好的发展前景，如图 11-21 所示。

图 11-21

▶ 辅助色

青介于绿色和蓝色之间，清脆而不张扬，清爽而不单调，是一种代表年轻人活力智慧的很好选择。标志以黄色为主，辅助以小面积的青色，这两种颜色介于对比色和邻近色之间，既不会过于刺激双眼，又能有明显的视觉冲击力，如图 11-22 所示。

图 11-22

▶ 点缀色

通常情况下，当主色与辅助色对比较为强烈时，可缀以黑白灰进行调和，使整个版面更加和谐融洽，如图 11-23 所示。

图 11-23

▶ 其他配色方案

提到与企业、商务相关的设计作品，联想到的自然是沉着冷静的蓝色，但如果本案例采用蓝色进行制作，可能会产生过于严肃和古板的感觉，如图 11-24 所示。而采用高明度的青色与黄色，则更显朝气活力与迸发的创意，如图 11-25 所示。

图 11-24

图 11-25

11.2.3 同类作品欣赏

中文版 Illustrator CC
商业案例项目设计完全解析

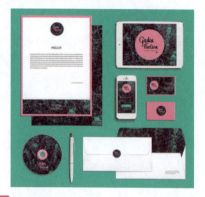

11.2.4 项目实战

▶ 制作流程

本案例的 VI 系统画册包含的页面较多，但是制作方法比较简单，也很雷同。首先使用钢笔工具与文字工具绘制企业标志，封面、封底以及页面的版面部分主要使用矩形和文字工具进行制作。画册的其他页面版式相同，内容有所不同，所以可以复制制作好的页面模板，并利用矩形工具、钢笔工具、文字工具等工具制作各个版面中的内容，如图 11-26 所示。

图 11-26

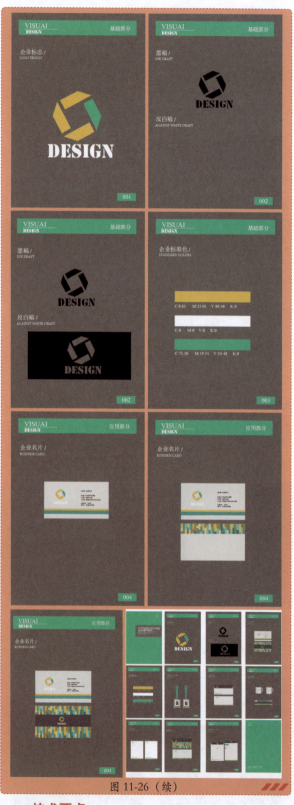

图 11-26（续）

▶ 技术要点

☆ 在同一个文档中创建多个等大均匀排列的画板。

☆ 使用混合模式将阴影混合到画面中。

▶ 操作步骤

1. 制作企业标志

01 执行"文件"→"新建"菜单命令,在弹出的"新建文档"对话框中设置"画板数量"为12、"列数"为4、"大小"为A4、"取向"为纵向,参数设置如图11-27所示。设置完成后单击"确定"按钮,效果如图11-28所示。

图 11-27

图 11-28

02 在画板外制作标志。单击工具箱中的"矩形工具",绘制一个"宽"为30mm、"高"为15mm的黄色矩形,如图11-29所示。使用"直接选择"工具,选择右下角的锚点,然后按住Shift键将锚点向右拖曳,如图11-30所示。

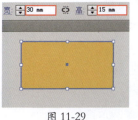

图 11-29　　　　　　图 11-30

03 选择四边形,使用快捷键Ctrl+C进行复制,然后使用快捷键Ctrl+V进行粘贴,将复制的四边形经过旋转后移动到相应位置,如图11-31所示。使用同样的方式复制图形并移动到合适位置,如图11-32所示。

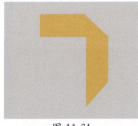 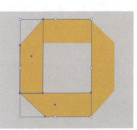

图 11-31　　　　　　图 11-32

04 选择四边形,按住键盘上的↑键将其向上移动,如图11-33所示。用同样的方法移动其他几个形状,如图11-34所示。

图 11-33　　　　　　图 11-34

05 将其中的一个图形选中,并设置填充颜色为青色,如图11-35所示。将四个四边形框选,使用快捷键Ctrl+G进行编组,然后将其进行旋转,如图11-36所示。

图 11-35　　　　　　图 11-36

06 单击工具箱中的"文字工具",在控制栏

中选择合适的字体以及字号,设置颜色为"白色",在绘制的标志的正下方输入文字,如图11-37所示。

图 11-37

2. 制作画册封面和封底

01 在"画板1"中绘制一个与画板等大的矩形并填充为青色,然后将标志复制一份放置在画面的右上角,进行适当缩放,如图11-38所示。选择标志将其填充为白色,在控制栏中设置"不透明度"为30%,效果如图11-39所示。

图 11-38　　　　　图 11-39

02 使用"矩形工具"在画面中绘制一个灰色矩形,如图11-40所示。

图 11-40

03 单击工具箱中的"文字工具",在控制栏中选择合适的字体以及字号,设置填充颜色为白色、对齐方式为左对齐,在灰色的矩形中输入企业名称信息,如图11-41所示。用同样的方法使用"文字工具",

设置不同的文字属性,继续输入两行文字,并摆放在合适的位置,如图11-42所示。

图 11-41　　　　　图 11-42

04 使用"矩形工具"在文字之间绘制一个白色的细长矩形,作为分割线,如图11-43所示。封面效果如图11-44所示。

图 11-43　　　　　图 11-44

05 接下来制作封底。选择"画板1"中的青色背景,按住快捷键Alt+Shift将其向右平移并复制,如图11-45所示。接着将标志和文字进行复制,放置在合适位置,效果如图11-46所示。

图 11-45　　　　　图 11-46

> **软件操作小贴士:**
>
> **认识标准颜色控制组件**
>
> 　　在工具箱底部可以看到"标准Adobe颜色控制组件",在这里可以对选中的对象进行描边、填充设置。如图11-47所示为"标准Adobe颜色控制组件"。

第 11 章　VI 设计

图 11-47

3. 制作画册内页——基础部分

01 使用"矩形工具"在"画板 3"中绘制一个与画板等大的矩形，然后填充为深灰色，如图 11-48 所示。

图 11-48

02 使用"矩形工具"在画板上方绘制一个矩形，填充为青色，放置在页面顶部，作为标题的底色，如图 11-49 所示。用同样的方法继续绘制一个合适大小的矩形，摆放在页面的右下角，作为页码的底色，如图 11-50 所示。

图 11-49

图 11-50

03 使用"文字工具"在青色矩形上方输入文字，页眉效果如图 11-51 所示。继续使用文字工具在右下角的矩形上方输入文字，页码制作完成，如图 11-52 所示。

图 11-51

图 11-52

04 将"画板 3"中的内容复制一份移动到"画板 4"中，然后再复制一份放置在"画板 5"中，并更改相应的页码，如图 11-53 所示。

图 11-53

05 使用"文字工具"在页面 001 的左上角输入文字，如图 11-54 所示。将标志复制一份放置在"画板 3"中，然后将其放大，效果如图 11-55 所示。

图 11-54

图 11-55

06 在"画板 4"中制作墨稿、反白稿。首先使用"文字工具"输入相应的文字，如图 11-56 所示；接着将标志复制一份填充为黑色，如图 11-57 所示。

07 使用"矩形工具"绘制一个黑色的矩形，如图 11-58 所示。将标志复制一份放置在黑色矩形上方，然后填充为深灰色，如图 11-59 所示。

图 11-56

图 11-57

图 11-58

图 11-59

09 使用"文字工具"在黄色矩形下方输入颜色信息的文字,如图 11-62 所示。使用同样的方式制作其他两处颜色,然后输入数值,如图 11-63 所示。

图 11-62

图 11-63

> **平面设计小贴士:**
>
> **如何合理地运用辅助色、点缀色?**
>
> 要合理地运用辅助色和点缀色,最为重要的就是颜色所占比例大小的掌控。在多种颜色运用中,必须有一种颜色作为主色,另一种颜色作为辅助或点缀。辅助色的面积不能过大,否则容易造成视觉混乱,分不清主次。如本案例的标志,以黄色为主色,4 个色块中,只有一块为青色作为辅助色、白色文字作为点缀色,整个标志和谐又富有变化。

08 在"画板 5"中,使用"文字工具"输入文字,如图 11-60 所示。使用"矩形工具"绘制一个"宽"为 115mm、"高"为 16mm 的矩形,然后填充为黄色,如图 11-61 所示。

图 11-60

图 11-61

4. 制作画册内页——应用部分

01 将画册版面的背景复制一份放置在"画板 6"中,然后更改文字及其页码,如图 11-64 所示。继续复制画册背景,放置在其他画板中,然后逐一更改页码,如图 11-65 所示。

图 11-64

图 11-65

02 在"画板 6"中制作名片。首先使用"文字工具"输入文字,如图 11-66 所示;接着使用"矩形工具"绘制一个"宽"为 100mm、"高"为 55mm 的矩形,然后填充为浅灰色,如图 11-67 所示。

图 11-66

图 11-67

03 将标志复制一份放置在名片的左侧,缩放到合适比例,如图 11-68 所示。接着使用文字工具输入文字,如图 11-69 所示。

图 11-68

图 11-69

04 单击工具箱中的"矩形工具"按钮,在控制栏中设置填充颜色为"黄色",绘制一个与名片等长的矩形,如图 11-70 所示。继续使用矩形工具,设置填充颜色为青色,绘制一个合适大小的矩形,放置在黄色矩形的下面,如图 11-71 所示。

图 11-70

图 11-71

05 制作名片的背面。首先将灰色矩形复制一份，如图 11-72 所示。使用"矩形工具"并选择合适的颜色，分别绘制多个不同大小的矩形，然后排列在一起，如图 11-73 所示。

图 11-72

图 11-73

06 继续绘制多个不同大小、不同颜色的矩形，然后将绘制出来的矩形分别排列在一起，组成一个完整的图案，如图 11-74 所示。将由大量矩形构成的图案选中，并使用快捷键 Ctrl+G 进行编组，然后复制出一组相同的图案，沿纵向适当拉伸，放在名片的下半部分，如图 11-75 所示。

图 11-74

图 11-75

07 继续使用"矩形工具"在两组图案中央的位置绘制一个矩形，填充为蓝灰色，如图 11-76 所示，将标志复制一份移动到蓝灰色矩形的中心，效果如图 11-77 所示。

图 11-76

图 11-77

08 在"画板 7"中制作企业信封。首先在相应位置输入文字，如图 11-78 所示；接着使用"矩形工具"在"画板 7"中绘制一个"宽"为 115mm、"高"为 55mm 的矩形，并填充为浅灰色，如图 11-79 所示。

图 11-78

第 11 章　VI 设计

图 11-79

09 使用"矩形工具"在相应位置绘制一个蓝灰色的矩形，如图 11-80 所示。使用"直接选择工具"调整锚点位置以改变其形状，效果如图 11-81 所示。

图 11-80　　　　　图 11-81

10 复制标志放置在信封的左上角，如图 11-82 所示。继续输入相应的文字，效果如图 11-83 所示。

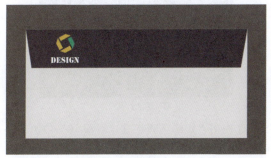

图 11-82

图 11-83

11 制作信封的正面。将灰色的矩形复制一份，如图 11-84 所示。将标志复制一份放置在灰色矩形的左上角，然后使用"矩形工具"在信封正面的下方绘制两个矩形，分别填充为青色和黄色，如图 11-85 所示。

图 11-84　　　　　图 11-85

12 制作另一种带有彩色图案的信封。将"画板 7"中的信封复制一份放在"画板 8"中，如图 11-86 所示。

图 11-86

13 将名片中的彩色方块图案复制，放置在信封上面，然后调整其大小，如图 11-87 所示。选择彩块，多次执行"对象"→"排列"→"后移一层"命令，将彩块移动到灰色矩形的下方，效果如图 11-88 所示。

图 11-87　　　　　图 11-88

14 制作信封的正面。首先将底部的两个矩形删除，然后将彩块素材复制一份放在封面的下方，并进行缩放，效果如图 11-89 所示。

图 11-89

15 在"画板9"中制作信纸。使用"文字工具"输入文字,如图11-90所示。

图 11-90

16 单击工具箱中的"矩形工具"按钮,设置填充为白色,按住鼠标左键绘制两个合适大小的矩形,如图11-91所示。将标志复制后分别摆放在信纸的左上角,如图11-92所示。

图 11-91　　　　图 11-92

17 在信纸的下方绘制两个矩形,分别填充黄色和青色,如图11-93所示。将彩块图案再次复制,然后移动到另一个信纸的下方并进行缩放,效果如图11-94所示。

18 使用"文字工具"在信纸的左下角输入文字,如图11-95所示。接着将文字复制一份放置在另一信纸中,如图11-96所示。

图 11-93　　　　图 11-94

图 11-95　　　　图 11-96

19 下面开始在"画板10"中制作公文袋。首先在"画板10"中输入文字,如图11-97所示。

图 11-97

20 使用"矩形工具"在"画板10"中绘制一个矩形并填充为白色,如图11-98所示。单击工具箱中的"钢笔工具",在控制栏中设置填充为蓝灰色,描边为无,绘制出一个不规则图形,如图11-99所示。

图 11-98　　　　图 11-99

21 单击工具箱中的"椭圆形工具"按钮,在控制栏中设置填充为白色、描边为无,然后在相应位

置绘制一个正圆，如图11-100所示。在其上方绘制一个稍小的黑色正圆，文档袋的扣子就制作完成了，如图11-101所示。

图 11-100

图 11-101

22 将这两个正圆加选，使用快捷键Ctrl+G进行编组，然后复制一份并向下移动，如图11-102所示。选择工具箱中的"直线段工具" ，设置填充为黑色、描边为无，然后按住Shift键绘制一条直线，如图11-103所示。

图 11-102

图 11-103

23 将标志复制一份放置在公文袋的左下角，如

图11-104所示。接着使用文字工具输入文字，如图11-105所示。

图 11-104

图 11-105

24 制作公文袋的正面。将公文袋的灰色矩形复制一份，移动到画面的右侧，如图11-106所示。将公文袋中的青灰色四边形复制一份并移动到顶部，右击，在弹出的快捷菜单中选择"变换"→"对称"命令，在弹出的对话框中设置"轴"为水平，单击"确定"按钮，如图11-107所示。

图 11-106

图 11-107

25 将档案袋的扣子复制一份，放置在相应位置，如图11-108所示。

图 11-108

26 使用"矩形工具"绘制一个矩形并填充为青色,如图 11-109 所示。将标志复制一份移动到矩形上方,如图 11-110 所示。

图 11-109

图 11-110

27 使用"文字工具"输入文字,使用"直线段工具"在文字的右侧绘制直线,然后使用"椭圆工具"在文字的左侧绘制正圆,如图 11-111 所示。使用矩形工具在档案下方绘制两个矩形,效果如图 11-112 所示。

图 11-111　　　　图 11-112

28 在"画板 11"中制作工作证。使用"文字工具"输入相应文字,如图 11-113 所示。

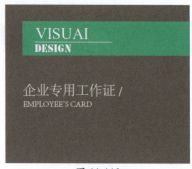

图 11-113

29 单击工具箱中的"圆角矩形"工具按钮,设置"填充"为无、"描边"为灰色系渐变、"粗细"为 5pt,然后在画面中单击,在弹出的"圆角矩形"对话框中设置"宽度"为 35mm、"高度"为 50mm、"圆角半径"为 2mm,如图 11-114 所示。设置完成后单击"确定"按钮,圆角矩形效果如图 11-115 所示。

图 11-114　　　　图 11-115

30 选择圆角矩形,执行"对象"→"扩展"菜单命令,将描边进行扩展,如图 11-116 所示。继续使用"圆角矩形"工具绘制一个稍小的圆角矩形,然后填充灰色系渐变,如图 11-117 所示。

图 11-116　　　　图 11-117

31 制作工作证顶部的孔。使用"圆角矩形"工具在证件上方绘制一个小圆角矩形,如图 11-118 所示。将灰色的圆角矩形和黑色的圆角矩形选中,执行"窗口"→"路径查找器"菜单命令,在打开的"路径查找器"面板中,单击"减去顶层"按钮,如图 11-119 所示。效果如图 11-120 所示。

图 11-118　　　　　图 11-119

图 11-124　　　　　图 11-125

35 继续使用"文字工具"输入相应的文字，如图 11-126 所示。

图 11-120

32 继续使用"圆角矩形工具"绘制一个圆角矩形，将描边设置为灰色系渐变，效果如图 11-121 所示。

图 11-126

36 制作工作证上的挂绳。首先在工作证的打开位置绘制一个青色的矩形，如图 11-127 所示；然后在青色的矩形上方绘制一个稍小的矩形，填充为浅灰色系的渐变，如图 11-128 所示。

图 11-121

33 使用"矩形工具"在证件上绘制一个白色的矩形，如图 11-122 所示。在工作证上绘制另外几个矩形，如图 11-123 所示。

图 11-127　　　　　图 11-128

37 选择灰色的矩形，执行"窗口"→"透明度"菜单命令，在打开的"透明度"面板中设置"混合模式"为"正片叠底"，效果如图 11-129 所示。

图 11-122　　　　　图 11-123

34 绘制工作证上的卡通形象。首先使用"椭圆工具"绘制正圆，如图 11-124 所示；然后使用"钢笔工具"绘制人像的身体部分，效果如图 11-125 所示。

图 11-129

38 使用"钢笔工具"绘制图形，然后填充灰色系渐变，如图11-130所示。选择这个图形，多次使用"后移一层"快捷键"Ctrl+["将该图形移动到矩形的后面，如图11-131所示。

图11-130　　　　　图11-131

39 继续使用"钢笔工具"绘制挂绳的绳子部分，如图11-132和图11-133所示。

图11-132　　　　　图11-133

40 制作工作证的投影。使用"椭圆工具"在工作证下方绘制一个椭圆，然后填充灰色系渐变，如图11-134所示。选择这个圆形，设置其"混合模式"为"正片叠底"，投影效果制作完成，效果如图11-135所示。

图11-134

图11-135

41 将工作证框选，然后使用快捷键Ctrl+G将其编组。将工作证复制一份，然后调整工作证下方的图形，效果如图11-136所示。工作证制作完成后，效果如图11-137所示。

图11-136　　　　　图11-137

42 在"画板12"中制作办公用品。使用"椭圆形工具"绘制一个青色的椭圆，如图11-138所示。继续使用"椭圆形工具"，分别设置不同的颜色，绘制出两个不同大小的圆形，并将绘制的圆形摆放在杯口合适的位置，如图11-139所示。

图11-138　　　　　图11-139

43 单击工具箱中的"钢笔工具"，执行"窗口"→"渐变"菜单命令，选择一种灰色系渐变，如图11-140所示。单击添加描点绘制出一个杯身的形状。如图11-141所示。继续使用"钢笔工具"绘制出杯子手柄的部分，如图11-142所示。

图11-140　　　　　图11-141

第 ⑪ 章　VI 设计

图 11-142

44 制作杯子下方的投影。使用"椭圆工具"绘制一个椭圆形状,并填充为灰色系渐变,然后将其移动到杯子的后面,如图 11-143 所示。选择该椭圆形状,设置其"混合模式"为"正片叠底",投影效果如图 11-144 所示。

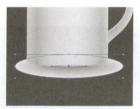

图 11-143

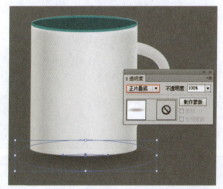

图 11-144

45 将标志复制一份,调整大小后摆放在杯身的合适位置,如图 11-145 所示。将杯子复制一份,然后将杯口更改为黄色,效果如图 11-146 所示。

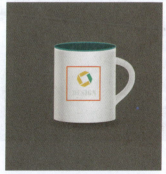

图 11-145

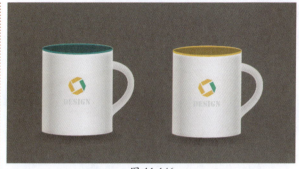

图 11-146

46 打开素材文件"1.ai",将笔的素材复制到案例制作文档内,并放置在画面中的合适位置,如图 11-147 所示。接着将标志中的图形复制,然后移动到合适位置,如图 11-148 所示。

图 11-147　　　　　　图 11-148

47 使用上述同样方法为笔添加投影,效果如图 11-149 所示。办公用品页面效果如图 11-150 所示。

图 11-149　　　　　图 11-150

299

11.3 优秀作品欣赏

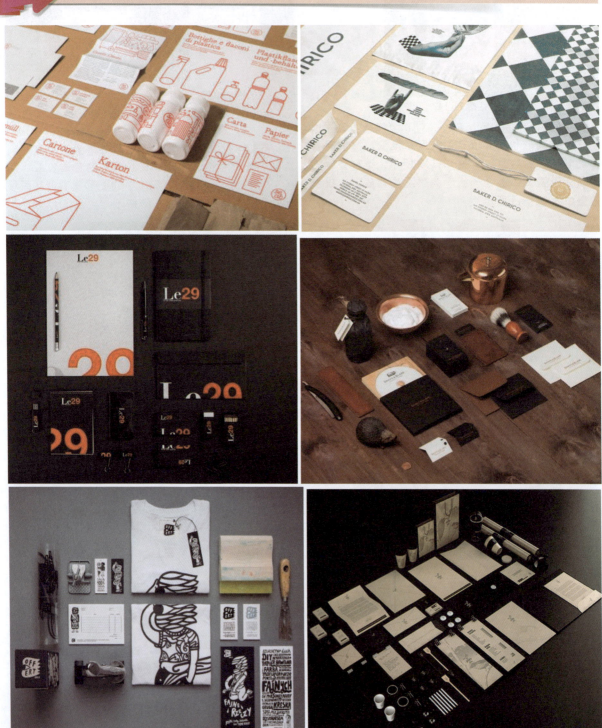

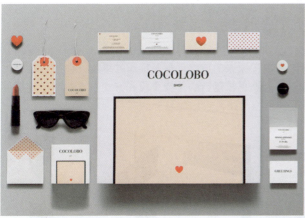
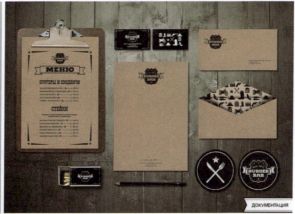
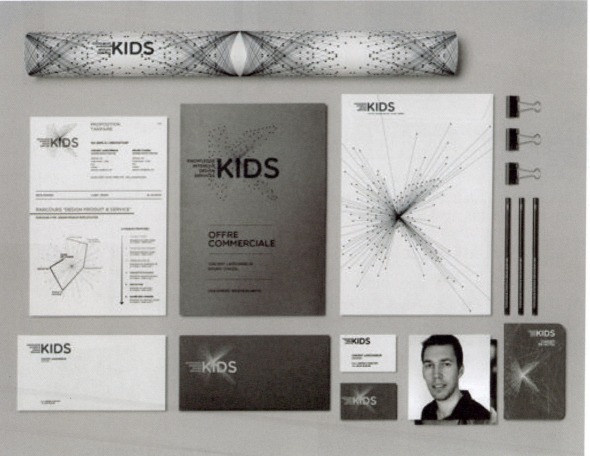

第 12 章　导视系统设计

随着高楼大厦和地下街道的增加,新的环境建设逐渐脱离了原来的自然地形及标识性事物,以"导航"为目的的导视系统设计便成为保障特定团体或场所的公共空间能够正常运行的重要手段和方式。本章节主要从导视系统的含义、导视系统的常见分类等几个方面来学习导视系统设计。

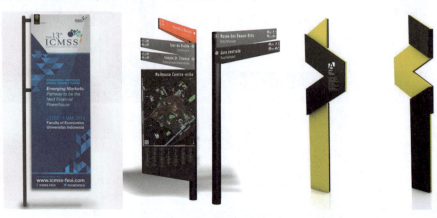

12.1 导视系统设计概述

导视系统设计是一门新兴的信息设计学科,是为了以最合理、最易识别、最具效率的路径指引设计来引导、控制人流循环系统以及各类运输系统,使各类人群、车辆到达既定的目的地。导视系统设计是以充分把握环境和使用者的特征为前提的综合性设计工程,以实现人们安全、快捷地到达目的地为基本准则。

12.1.1 导视系统的含义

导视系统来自英文中的 SIGN,SIGN 有信号、标志、痕迹、预示等多种含义。导视系统是结合环境与人之间的关系的信息界面系统,为信息发出者与接收者提供交流,以帮助人们正确认知、理解、联想、行动,并通过整体协调来发挥作用。完善的导视系统是空间、企业、城市所必备的软件环境之一,它既有 VI 识别功能,也有现实的指向功能,如图 12-1 所示。

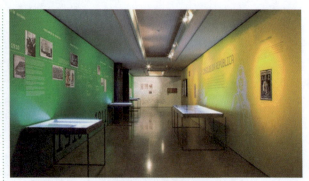

图 12-1(续)

12.1.2 导视系统的常见分类

设计导视系统之前,必须先了解什么是导视系统,以及导视系统的分类。导视系统一般分为环境类导视系统、营销类导视系统、公益类导视系统、办公类导视系统和必备类导视系统几个类别。

环境类导视系统:环境导视系统在不同的环境中其风格和功能指向也有所不同,如度假休闲、商务政务、楼盘家居等等。设计时需要依据其特定的环境来

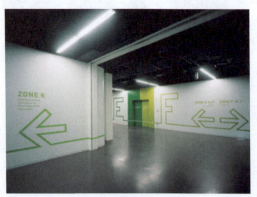

图 12-1

选择相应的风格，使整个环境具有整体性、统一性，如图 12-2 所示。

 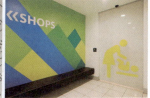

图 12-2

营销类导示系统：营销导视系统是为销售过程服务的，为销售过程创造良好的营销环境。与环境导视系统的目标指向不同，其首要考虑的是企业品牌，如 LOGO、名称、颜色等，如图 12-3 所示。

图 12-3

公益类导视系统：公益导视系统要符合大环境的文化定位，强调一种温馨的氛围和人情化。公益导视系统大多只对个体或事件进行说明、表述，强调风格统一，如图 12-4 所示。

图 12-4

办公类导视系统：办公导视系统是根据管理者的要求来定位的，针对不同的办公空间进行指引和说明的导视系统，如图 12-5 所示。

图 12-5

必备类导视系统：必备导视系统有特定的功能性和指定性，在色彩、造型、安装、使用等方面都有严格的技术标准。它是由相应工程的施工单位提供并安装的，包括紧急出口、消防设备、电、水、光缆、煤气等标识，如图 12-6 所示。

图 12-6

12.1.3 导视系统设计的常用材料

导视系统设计是以信息传播的载体为主体的，在进行系统设计时要充分利用各种材料和工艺，应用不同的材料与工艺往往能得到不同风格与功能的导视系统。导视系统设计的常用材料主要包括木头、金属、玻璃、塑料、光、声音和其他材料等。

木头：采用木头材料时，要充分考虑到材料的自然特性。木头主要运用于休闲、古朴、自然的场所，如公园、度假区、自然景区等，如图 12-7 所示。

图 12-7

金属：金属以独特的光泽和质感，变化多端的特性以及经久耐用的优势在导视系统中发挥着不可替代的作用，室内室外均可使用，如图 12-8 所示。

图 12-8

玻璃：玻璃作为导视系统表现的载体，主要用于室内。如用钢化玻璃制作的导视性雕塑，具有极强的导视功能，又具审美性，如图12-9所示。

以创造视觉焦点，具有强烈的指引作用，如图12-11所示。

图12-9

塑料：塑料是现今应用广泛又多样的材料之一。它轻便、经济、易于成型、可回收，具有可研究性和信息性。塑料的种类很多，不同的塑料有不同的特点。如透明聚丙烯色彩明亮，具有糖浆般透明的效果，如图12-10所示。

图12-10

图12-11

光：光虽然不是一种材料，但是光在导视系统中的作用不可忽略。光可以表现材料的本性，而且光可

声音：严格来说，声音不能被称为一种材料，但其导视作用却是其他材料所不及的。它能快速有效地帮助我们利用各种可能的信息传递要素，并有可能达到意想不到的导视效果，并为视觉障碍者提供了方便。

12.2 商业案例：商务酒店导视系统设计

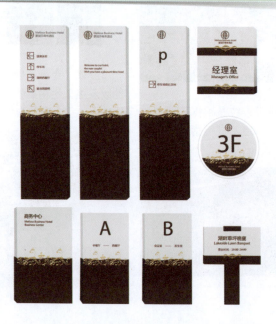

12.2.1 设计思路

▶ **案例类型**

本案例是为商务酒店设计的导视系统。

▶ **项目诉求**

本酒店主要是针对中高端消费群体的商务楼。酒店设施较为豪华,所以与其相匹配的导视系统应体现出一定的档次和品位,能够明显地与经济型酒店区别开来,营造奢华、高贵之感,如图12-12所示。

图 12-12

▶ **设计定位**

根据商务、高端、豪华这一特征,使我们联想到红酒奢华而内敛的气质。导视系统采用酒红色搭配以金黄色的欧式花纹,可以尽显奢华与优雅;版面内容相对简洁,可以凸显大气之感,如图12-13所示。

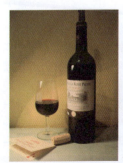
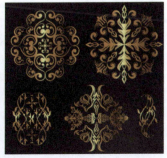

图 12-13

12.2.2 配色方案

酒红与金色的搭配,是最能够诠释高贵、奢华的配色方案之一。本案例以酒红色为主色,搭配带有金属之感的金色渐变,并通过淡灰色进行调和,可以营造出高端且内敛的效果。

▶ **主色**

从红酒中提炼出了酒红色作为主色,酒红色既保持了高雅的品质又不失人情味,而且具有一定的温度感。若采用艳丽的正红色则可能产生过于刺眼、大胆、危险的负面感受。如图12-14所示。

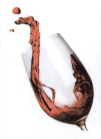
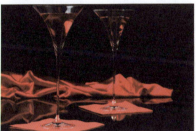

图 12-14

▶ **辅助色**

导视系统各个部分均以温和典雅的酒红色为主色,辅助以时尚朴素的灰色,两种颜色填充的版面平衡而协调,如图12-15所示。

图 12-15

▶ **点缀色**

点缀以高明度高纯度的华丽耀眼的金色,可以提亮整个版面,使整个画面变得明快活跃。若不采用高明度的颜色提亮整体,整个视觉效果会大打折扣,过于单调、沉闷。如图12-16所示为对比效果。

图 12-16

▶ 其他配色方案

深灰与酒红搭配也具有奢华的气质，但是相对而言明度偏低略显压抑，如图 12-17 所示。完全采用金色作为导视系统的主色调，明亮而华丽，但是商务感有所缺失，如图 12-18 所示。

图 12-17　　　　　　　图 12-18

12.2.3 版面构图

导视系统的各个组成部分均采用上下分割型结构进行编排，界面的上部为导视信息，下部为酒红色图形色块，结构分明，信息罗列清晰，导向功能明确，如图 12-19 所示。

图 12-19

图 12-19（续）

除此之外，还可以尝试将版面进行纵向分割，指示牌的一侧或双侧以稍小区域的酒红色进行装饰，如图 12-20 所示。

图 12-20

12.2.4 同类作品欣赏

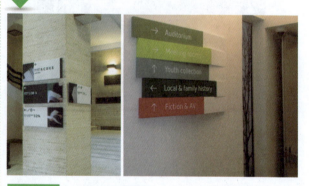

12.2.5 项目实战

▶ 制作流程

本案例的导视系统虽然包含多个部分，但是各个部分的版面布局以及制作方法都非常相似。首先使用矩形工具与钢笔工具绘制导视牌的基本形态，添加欧式花纹素材并键入文字，完成第一块导视牌的制作。圆形导视牌需要用到"剪切蒙版"功能，使导视牌只显示出圆形的区域。其他矩形的导视牌与第一块导视牌的制作方法相同，可以复制其中类似的内容，然后进行修改即可，如图 12-21 所示。

第 12 章 导视系统设计

▶ 操作步骤

1. 制作"画板 1"中的导视牌

01 执行"文件"→"新建"菜单命令,在弹出的"新建文档"对话框中设置"画板数量"为 2、"大小"为 A4、"取向"为横向,参数设置如图 12-22 所示。设置完成后,单击"确定"按钮完成操作,效果如图 12-23 所示。

图 12-22

图 12-23

02 单击工具箱中的"矩形工具"按钮,设置"填充"为浅灰色、"描边"为无,然后在画面中单击,在弹出的"矩形"对话框中设置"宽度"为 50mm、"高度"为 180mm,参数设置如图 12-24 所示。设置完成后单击"确定"按钮即可得到一个矩形,如图 12-25 所示。

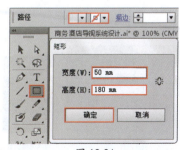

图 12-24　　　　　图 12-25

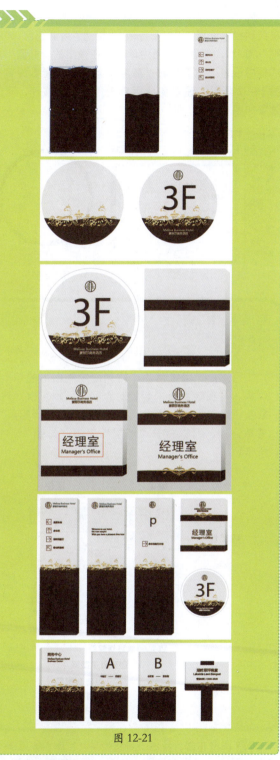

图 12-21

▶ 技术要点

☆ 使用透明度面板制作导视牌侧面的阴影。
☆ 使用剪切蒙版制作圆形导视牌。

03 单击工具箱中的"钢笔工具"，设置"填充"为酒红色、"描边"为无，绘制出一个不规则图形，然后把绘制的图形摆放在矩形之上，如图12-26所示。

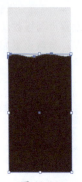

图12-26

04 制作导视牌的侧面。使用"钢笔工具"在导视的右侧绘制图形，填充为灰色，如图12-27所示。继续使用同样的方式在导视牌的下方绘制图形，如图12-28所示。

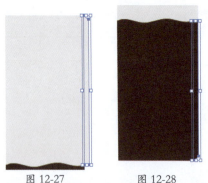

图12-27　　　　图12-28

05 使用"钢笔工具"绘制一个与侧面图形一样的图形并填充为黑色，如图12-29所示。选择黑色的图形，执行"窗口"→"透明度"菜单命令，在打开"透明度"面板中设置"混合模式"为"正片叠底"、"不透明度"为20%，参数设置如图12-30所示。导视牌的侧面效果如图12-31所示。

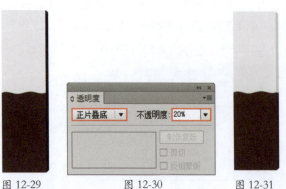

图12-29　　　　图12-30　　　　图12-31

06 制作标志。选择工具箱中的"椭圆形工具"，在控制栏中设置"填充"为无、"描边"为酒红色、"粗细"为1pt，然后在画面中单击，在弹出的"椭圆"对话框中设置"宽度"和"高度"为8mm，参数设置如图12-32所示。设置完成后单击"确定"按钮，正圆效果如图12-33所示。

图12-32　　　　　　　　图12-33

> **软件操作小贴士：**
>
> **了解"图层"面板**
>
> "图层"面板常用于排列所绘制图形的各个对象。可在该面板中查看对象状态，也可以对对象及相应图层进行编辑。执行"窗口"→"图层"菜单命令，可以打开"图层"面板，如图12-34所示。
>
>
>
> 图12-34

07 选择正圆，执行"对象"→"扩展"菜单命令，将正圆的描边扩展为图形，如图12-35所示。使用"矩形工具"在正圆中绘制多个矩形图形，效果如图12-36所示。

图 12-35　　　　　　图 12-36

08 单击工具箱中选择"星形工具" ，在矩形上绘制一个合适大小的星形，如图 12-37 所示。选择五角星，然后按住 Alt 键进行拖曳复制，并将其移动到合适位置。使用该方法将星形复制三份，效果如图 12-38 所示。

图 12-37　　　　　　图 12-38

09 将标志移动到导视牌的上方，然后选择"文字工具" ，并在控制栏中选择合适的字体以及字号，填充颜色设置为灰色，在标志旁边单击并键入文字，如图 12-39 所示。

Melissa Business Hotel
蒙丽莎商务酒店

图 12-39

10 选择"矩形工具"，设置"填充"为无、"描边"为酒红色、"粗细"为 1pt，然后在画面中按住 Shift 键绘制一个正方形，如图 12-40 所示。接着使用"钢笔工具"在矩形中绘制一个箭头形状，效果如图 12-41 所示。

图 12-40　　　　　　图 12-41

11 将图标进行框选，然后使用快捷键 Ctrl+G 将其进行编组。将图标进行复制，然后向下移动并旋转，如图 12-42 所示。使用同样的方法再次进行复制并旋转，效果如图 12-43 所示。

图 12-42　　　　　　图 12-43

12 继续使用文字工具键入文字，如图 12-44 所示。打开素材文件"1.ai"，将花纹素材全部选中，使用快捷键 Ctrl+C 复制，回到案例制作文档中按快捷键 Ctrl+V 粘贴，将粘贴的花纹放置在交界处，效果如图 12-45 所示。

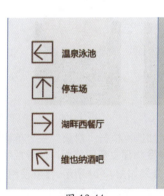 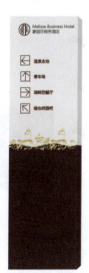

图 12-44　　　　　　图 12-45

平面设计小贴士：
为何设计导视系统多采用大片色块？

导视系统主要是以导视为目的，并且导视系统页面多为导向标识，内容较少，采用大片的色块能让观者更为清晰、快速、准确地识别导向目标。

13 制作导视牌的背面。首先将制作完成的导视牌复制一份，然后将导视牌上方的部分图标及文字删除，如图 12-46 所示。接着选择"文字工具"，并在控制栏中选择合适的字体以及字号，填充颜色设置为酒红

色,在导视符号旁边单击并键入文字,如图 12-47 所示。使用同样的方法制作停车场的导视牌,效果如图 12-48 所示。

图 12-46　　　图 12-47　　　图 12-48

14 制作楼层导视牌。首先将户外导视牌中的背景复制一份,如图 12-49 所示,然后使用"椭圆形工具"在其上方绘制一个正圆形状,如图 12-50 所示。

图 12-49　　　　　图 12-50

15 将这三个形状加选,执行"对象"→"剪切蒙版"→"建立"菜单命令,建立剪切蒙版,使导视牌只显示圆形内部的形态,效果如图 12-51 所示。接着使用"文字工具"键入文字并添加标志,效果如图 12-52 所示。

图 12-51　　　　　图 12-52

16 选择"椭圆工具",设置"填充"为无、"描边"为灰色、"粗细"为 1pt,然后在图形的外侧绘制一个正圆轮廓,效果如图 12-53 所示。

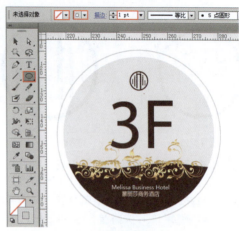

图 12-53

17 下面绘制酒店办公区域导视牌。使用"矩形工具"绘制一个"宽"为 60mm、"高"为 70mm 的灰色矩形,如图 12-54 所示。继续使用矩形工具在其上方绘制两个酒红色的矩形,并放置在合适的位置,如图 12-55 所示。

图 12-54　　　　　图 12-55

18 使用"钢笔工具"绘制导视牌的侧面,如图 12-56 所示。

图 12-56

19 压暗侧面的亮度。首先使用"钢笔工具"绘制一个与侧面等大的形状，然后为其填充灰色系的半透明渐变，"渐变"面板如图 12-57 所示。渐变效果如图 12-58 所示。

图 12-57　　　　　图 12-58

20 选择该图形，设置"混合模式"为"正片叠底"，如图 12-59 所示。效果如图 12-60 所示。

图 12-59　　　　　图 12-60

21 将标志复制一份放置在导视牌的上方，如图 12-61 所示。选择"文字工具"，在控制栏中设置合适的字体以及字号，填充颜色设置为酒红色，在合适的地方单击并键入文字，如图 12-62 所示。

图 12-61　　　　　图 12-62

22 将素材文件"1.ai"中的花纹素材复制到本文档内，放置在红白交界的区域，效果如图 12-63 所示。

图 12-63

2. 制作"画板 2"中的导视牌

01 制作酒店区域导视牌。使用"矩形工具"在"画板 2"中绘制一个宽 60mm、高 100mm 的矩形，如图 12-64 所示。使用"钢笔工具"，设置填充为酒红色，绘制一个不规则图形，并将绘制的图形摆放在合适的位置，如图 12-65 所示。

图 12-64　　　　　图 12-65

02 使用"钢笔工具"绘制导视牌左侧的侧面图形，如图 12-66 所示。按照之前制作侧面阴影效果的方法将这个导视牌侧面的亮度压暗，效果如图 12-67 所示。

图 12-66　　　　　图 12-67

03 将之前用到的花纹素材复制一份，调整后摆放在交界位置，如图 12-68 所示。选择"文字工具"，在控制栏中设置合适的字体以及字号，填充设置为酒红色，在合适的地方单击并键入文字，如图 12-69 所示。

图 12-68　　　　　图 12-69

04 使用同样的方法制作另外两个导视牌，效果如图 12-70 和图 12-71 所示。

所示。

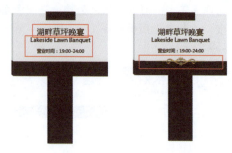

图 12-70　　　　图 12-71　　　　图 12-75　　　　图 12-76

05 继续使用"矩形工具",设置合适的填充颜色后,绘制出导视牌的轮廓,如图12-72所示。使用"钢笔工具"绘制导视牌的侧面,如图12-73所示,然后压暗其亮度,效果如图12-74所示。

07 商务酒店导视系统设计制作完成,最终效果如图12-77和图12-78所示。

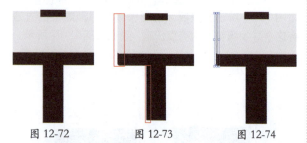

图 12-72　　　　图 12-73　　　　图 12-74

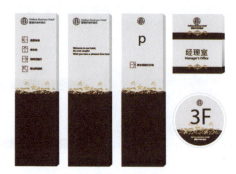

图 12-77

06 使用"文字工具" T ,在合适的地方单击并键入三组文字,整体效果如图12-75所示。最后将花纹素材复制一份放置在导视牌的上方,效果如图12-76所示。

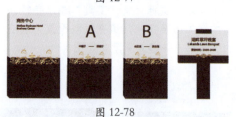

图 12-78

12.3　优秀作品欣赏

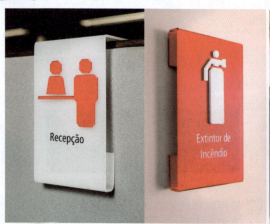
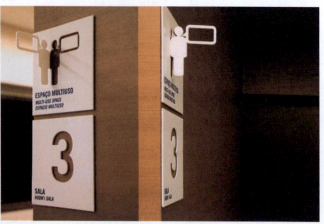

第 12 章　导视系统设计

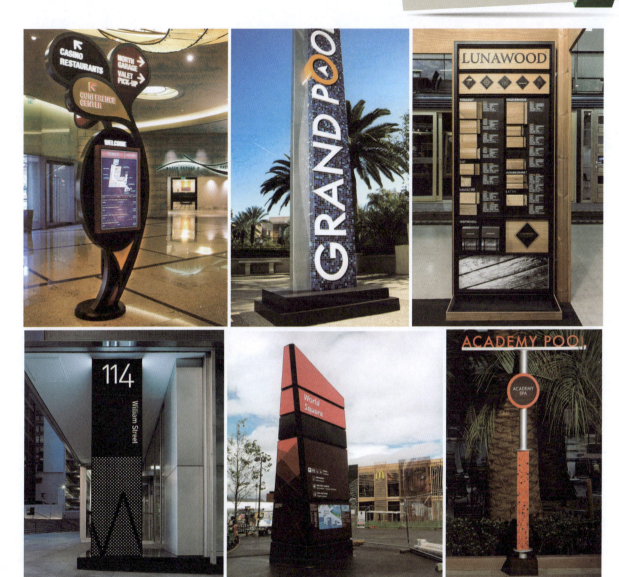